U0145914

花卉写生构图

上 册

李长白　李小白　李采白　李莉白　著

江苏凤凰教育出版社

图书在版编目（CIP）数据

花卉写生构图：全2册 / 李长白等著. —南京：江苏
凤凰教育出版社，2013.7（2022.10重印）
（美术技法经典系列）
ISBN 978-7-5499-2466-0

Ⅰ.①花… Ⅱ.①李… Ⅲ.①白描—花卉画—写生
画—国画技法 Ⅳ.①J212.27

中国版本图书馆CIP数据核字（2012）第267275号

书　　　名	花卉写生构图（全2册）
著　　　者	李长白　李小白　李采白　李莉白
责任编辑	周　晨　司明秀
装帧设计	孙宁宁
出版发行	凤凰出版传媒股份有限公司
	江苏凤凰教育出版社（南京市湖南路1号A楼　邮编：210009）
苏教网址	http://www.1088.com.cn
照　　　排	南京新华丰制版有限公司
印　　　刷	江苏凤凰通达印刷有限公司　（电话 025-57572528）
厂　　　址	南京市六合区冶山镇　（邮编 211523）
开　　　本	889mm×1194mm　1/12
总印张	35.5
版　　　次	2013年7月第1版
	2022年10月第4次印刷
书　　　号	ISBN 978-7-5499-2466-0
总定价	98.00元（共二册）
网店地址	http://jsfhjycbs.tmall.com
公众号	江苏凤凰教育出版社（微信号：jsfhjy）
邮购电话	025-85406265，85400774
盗版举报	025-83658579

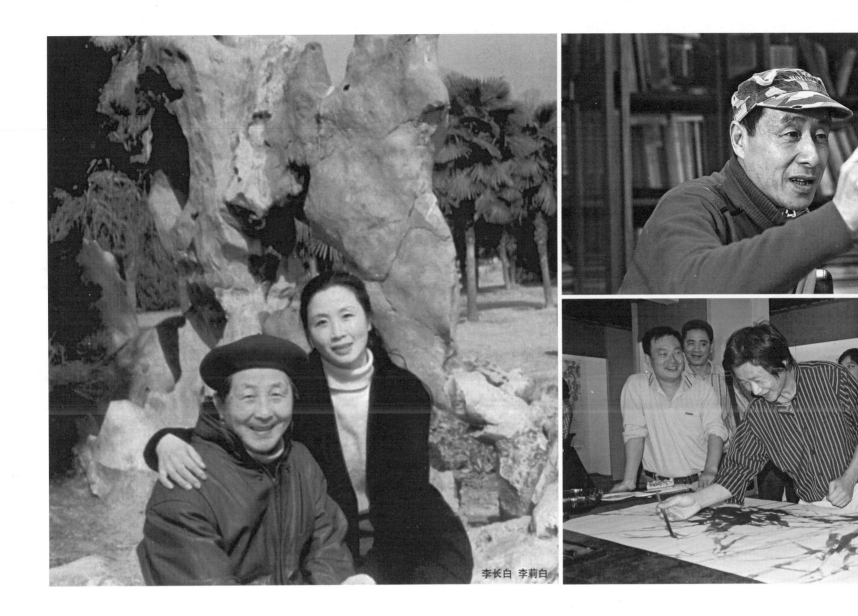

李长白 李莉白

李小白

李采白

李长白 原为南京艺术学院教授、中国美术家协会会员。1916年出生于浙江金华兰溪夏李村（李渔第九代嫡孙）。1933年考入国立杭州艺专绘画系，其西画师从林风眠、吴大羽、李超士，国画得潘天寿、李苦禅、张红薇、吴茀之指教，画艺大进。早在1937年学生时期，他的《双栖图》就被入选"第二届全国美术展览"。擅长人物、山水、花鸟，兼工诗词、书法，尤以工笔花鸟著称，是20世纪中国工笔花鸟画重要的代表人物。结合教学，编写出版了《花卉写生构图》、《花卉设色技法》、《鸟的写生设色技法》等三部教学专著，为教育界、学术界所重视。

李小白 1949年出生于苏州。毕业于南京艺术学院美术系，师从刘海粟、陈大羽、李长白、沈涛，后留校任教。青年时期，才华初露，1984年，江苏人民广播电台、《新华日报》都有专题报道。1985年，作品《和平颂》入选全国青年美展，作品《晨曲》入选全国教师节美展。1986年赴美留学，曾任大纽约地区艺术家协会会长、美东花鸟画协会主席、美国琴棋诗画协会顾问、"小白画院"院长。旅美期间，多次在世界各地举办个人画展。2001年获21世纪发展协会颁发的"园丁奖"荣誉证书，2003年由纽约市议员刘醇毅颁发艺术成就奖。2006年回国发展，多次举办国内外画展，出版了《李小白白描花卉写生》、《工笔花卉技法1—4》等十几本专业教科书和画册，并独创"壶画配"。现为南京云上文

化艺术沙龙艺术总监、浙江李渔研究会特邀研究员。2009年以来两次被南京市政府、对外文化交流协会聘请为南京对外文化交流使者。

李采白 1950年出生于杭州，苏州大学艺术学院副院长、教授，江苏省美术家协会会员。1982年毕业于丝绸工学院工艺美术系，毕业留校至今。工作期间勤奋于中国画创作，作品《胜似春光》、《春艳》、《花弄影》、《冬夜》、《双鲤鱼》等，曾多次参加国内外展览。作品被美国、英国、日本等国和台湾、香港等地各大博物馆和个人收藏。创作之余，注重理论总结，与父亲李长白先生一起出版了《花卉写生构图》和《花卉设色》等专业书籍。此外还著有《墨竹画谱》、《李采白花卉设色方法》、《李采白画册》等。《世界艺术》、《画廊》、《中国花鸟画》等杂志都有专题报道。

李莉白 女，1954年出生于上海。现为江苏省花鸟画研究会会员。自幼在家庭的影响下习画，大学毕业后专心投注于工笔花鸟画的研习，画风雅淡而有诗意，具朦胧之美。20世纪80年代末应邀在英国格拉斯歌美术馆、爱丁堡画廊举办父女联展和个人画展。1990年受邀在英国格拉斯歌美术馆举办"中国工笔花鸟画"的专题示范讲座。作品广为英国、日本、美国等国和台湾等地博物馆和收藏界收藏。

目　录

序

工笔花鸟画在我国绘画史上，一直占有重要地位，尤其在五代、两宋期间，有独创风格的画家相继而出，其中以黄筌、徐熙两家成就最为显著。他们同走"外师造化，中得心源"的道路。黄筌多追求自然的生意，色彩富丽生动；徐熙多抒发内在的情趣，笔墨妙见风神，因此开拓了各自的艺术境界。故当时有"黄家富贵，徐熙野逸"之评，形成了日后中国花鸟画的两大流派，影响所及，迄今不衰。

四十多年来，我遵循"外师造化，中得心源"的优良传统，借鉴前人的经验，在自己的学习、创作、教学中进行探索。岁月既久，积累了点滴心得。由于教学需要，先后编写了《白描花卉写生》《花卉设色》《翎毛写生设色》《工笔花鸟画创作》四部教材。《花卉设色》一书已由上海人民美术出版社、台湾雄狮美术出版社和山东画报出版社先后出版。《白描花卉写生》于1976年内部印发后，受到读者的喜爱，并要求增加图例和系统的理论知识。在1991年9月，增加了150幅图例和花卉写生构图文字说明，整理编成《花卉写生构图》一书，提出了有关花卉写生的观点、方法，创作、写生构图处理等问题，使全书图、文相辅相成，阐述了学习的途径。目前由于广大美术爱好者的进一步要求，我们又增加了90幅图例使内容更加丰富多彩。

需要说明的，书中涉及的知识，无论是理论还是图例，只能是起到提出问题、引导实践的作用，而真正掌握这门艺术，关键还在于实践、探索、研究，只有在实践中深入地观察生活，培养想象力，加强文艺修养，才能树立正确的观点，掌握灵活的方法，开拓自己的艺术境界。尊重古人和传统，是为了今人和发展。艺术是没有止境的，应在创作实践中追求新的境界、新的创造。我们要有勇于探索的精神，为创造时代的工笔花鸟画，走出新的道路。

李长白

中国工笔花鸟画大师李长白和他的子女们

周积寅

李长白

　　李长白教授是我国当代老一辈艺术家中成就卓著的工笔花鸟画家和美术教育家之一。他以始终不渝的满腔热忱，笔歌墨舞，为我们创作了许多艺术珍品；他德高望重，为人师表，言传身教，为许多艺学后辈树立了良好的榜样，真可谓"桃李满天下"。

　　李长白，1916年生于浙江兰溪夏李村。他从小喜爱书画，天资颖悟过人，早在中学时代，就能画大写意人物中堂，蜚声县邑乡里，传为佳话。他1933年考入国立杭州艺专绘画系，和李霖灿、王朝闻是同班同学，与赵无极、吴冠中、朱德群是前后届同学。其西画授业于林风眠、吴大羽、李超士；国画得潘天寿、李苦禅、张红薇、吴茀之指教，画艺益进。1937年全面抗日战争开始，长白"爱国心切，自发与同学数人组成抗日救亡流动宣传队，辗转浙南穷乡僻壤，白天刷写标语和绘制抗日宣传壁画，夜间演唱抗日歌曲并表演活报剧，激发人们抗日爱国之心。继而去内地国立艺专完成学业"（西匡《李长白和他的画》）。他1939年毕业，于第二年起，先后在南虹艺职、西南美专、成都师范、国立艺专、华东艺专、南京艺术学院任教。他还于1947年创办过予民艺术研究所，设立西画、国画、图案、音乐、语言文学五个系，培养了一批文艺人才。六十余年来，他在艺坛辛勤耕耘，锲而不舍地从事中国画教学与创作，擅长人物、山水、花鸟，兼工诗词、书法，尤以工笔花鸟著称。在教学中，他主张"以培养学生独立思考能力和想象能力为主；学习前人方面，要求学生不但要知其然，还要知其所以然。他注重培养学生热爱生活和大自然，从景物中发现情趣、意趣，从而能设想表现手法"。为加强学生对如何正确写生、设色、创作的理解，他经过长期的教学实践积累了一套完整的工笔花鸟画教学法，编写出版了《花卉写生构图》《花卉设色》《翎毛写生设色》等书，这些书不仅可以作为广大工笔花鸟画爱好者的"良师益友"，而且也可以作为美术院校的教材使用。

　　他的中国画创作是与其创作教学结合在一起的，创作出来的优秀作品往往成为教学创作的示范。他走的是一条传统、生活、修养、创作之路。他认为"黄筌只有一个，石涛也只有一个，齐白石也只有一个。而今从形式上学他们的人遍天下，然而都黯然无光，绝不能超越，只有创作的境界，变化发展的活用形式，才能放光"。他立足于传统，而不为传统所囿；善于贯通中西，为我所用；坚持"外师造化，中得心源"的创作原则，努力探求独特的艺术语言，与古人、今人竭力拉开距离，终于开拓出属于他自己的艺术天地，形成清新、超逸、秀雅、奔放、洒脱多变的绘画风格。长白先生说得好："每个画家不但要有自己的风格，而且

这种风格将随着自己的思想感情、生活经历、学识修养、审美意识、艺术技艺的丰富变化而变化。一成不变者，必将陷入江郎才尽。"

中国工笔花鸟画于唐代始独立成科，薛稷、边鸾、刁光胤是此期的代表人物，五代形成了黄筌富贵、徐熙野逸的两大风格流派，对后世影响深远。两宋时期，由于帝王提倡，皇家画院昌盛，名家辈出，黄居寀、徐崇嗣、赵昌、崔白、赵佶、李迪、林椿等争奇斗艳，构成了中国花鸟画的鼎盛期。元明清以后，写意花鸟画大兴，工笔花鸟画每况愈下。进入现代，中国工笔花鸟画开始复苏，并趋向繁荣，唯开派者于非闇、陈之佛、李长白三家也。李长白初攻大写意花鸟，从八大、齐白石、潘天寿变化而来。早在学生时期，他的一幅《双栖图》就被入选"第二届全国美术展览"，潘天寿大为赞叹，在画上题曰"落墨草草，神情致佳，唯个山僧能为之，难得！难得！难得！"。其后转攻工笔花鸟画。1944 年，他在国立艺专任教时，渐渐感到"艺术必须做到雅俗共赏，方能为大多数群众接受，尤其在抗日宣传中感受至深"。这与他转入工笔或兼工带写不无关系；又有一种对民族文化的高度责任感，激励他去为挽救和振兴濒于衰亡的工笔花鸟画努力奋斗。其专著《花卉写生构图》《花卉设色》《翎毛写生设色》《工笔花鸟画创作》等，颇受读者的欢迎，公认是学习工笔花鸟画的优秀教科书。他对宋人及恽寿平的花鸟画领悟颇深，所作工笔花鸟画注重意境的创造，以情感人，乐于苦心经营，多而不乱，少而不疏，章法无一雷同者；勾勒精细，细巧求功，几乎不见笔迹；以轻色染成，薄中透厚，艳而不俗，淡而有味。在画鸟儿飞翔高空时，常描绘出不同时间里阳光照耀云彩所显现出来的特定色彩效果，或蓝天白云，或旭日东升，或秋高气爽，使画面天真自然，另有一番情趣。

长白先生的人物宗梁楷、石恪、白龙山人，仕女画学唐寅、改琦，亦颇精彩。上世纪 50、60 年代多工笔，以描绘现实生活题材为主。90 年代多兼工带写，以道释神仙题材为主。其作品歌颂真、善、美，贬斥假、恶、丑，展示人生的价值，追求宁静、平和、光明、向上、奋进的意境；强调人物性格特征，神情气质的刻画，喜用铁线描、钉头鼠尾描，下笔顿挫有致，刚中有柔，含蓄深沉。他临摹的《朝元仙仗图》卷，是依照武宗元稿本《朝元仙仗图》卷（现缺最前一名神将）及其后人摹本徐悲鸿收藏的《八十七神仙图》卷（现缺最后一名神将）绘制而成，不仅保持原作精神，且补足所缺神将形象，真可谓"天衣无缝"，成为一件完整的本子。

20 世纪 80 年代以前，我多目睹长白先生之花鸟、人物，而罕见其山水。80 年代之后，先生绘画兴趣有所变化，画起了山水来。喜用皮纸，以水墨为主，工写结合。所作殊不与人同，令我大为惊叹。其山水画取法郭熙、夏圭、石涛，而更倾情于石涛。笔墨遒劲苍润，特爱写黄山。清代石涛、梅清、渐江得黄山之质，而长白先生则兼而得之，尚得其情与理。他仔细观察，体验黄山阴晴明灭、烟云变幻、寒暑交替的虚虚实实，千情万态，捕捉那雄、奇、险，形与神交融在一起，创造出比自然中黄山更美的艺术形象。特别是对变幻无穷的各种云海，娴熟地运用不同的笔、墨、色、水加以表现，并从西洋画色彩中获得启示，渲染适宜，气势夺人，大有入仙境之感。中国传统文人山水画，画云彩多留空白，倘拘于此法，是怎样也画不出长白先生笔下这种神奇的云彩来的。李霖灿先生说得好："李长白教授对云彩画法别有新意，许多人觉得中国画画云缺少层面流动感，杜工部的'水流心不竞，云在意俱迟'，指的正是此等要紧之处。李

1940年李长白重庆沙萍坝留影

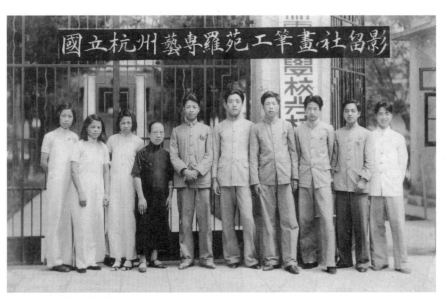

国立杭州艺专工笔画社留影

教学

李长白和老友合影于南艺（左一李长白、右三吴冠中）

与王己千合影于纽约

长白氏有鉴于此，在画云时，除了注意其境之美外，更着眼于其白云苍狗之变化流动感，而且也达到了令人心喜的境地，值得特别欣赏与推荐。"所论精辟，正道出其山水画之真谛。

长白先生作品，经常参加全国美术展览，并在国内和日本、加拿大、德国、法国、英国、美国多次举办个人画展及李家父子（女）联展；其人物画《打渔帘》、花鸟画《风竹锦鸡》《山茶绶带》分别为国家和省级美术馆收藏；十余幅人物、花鸟画曾被美术出版社印制成千万张中国老百姓喜爱的年画；工笔花鸟画《昙花》《山茶绶带》《树梅》等多幅作品还被苏州刺绣研究所用来作为苏绣样稿。邓颖超第一次出访日本把李先生的两幅作品《牡丹绶带》《风竹锦鸡》作为礼品赠送给日本首相。

李长白对工笔花鸟画致力最勤，功力最深，成就最高，其工笔花鸟画是中国花鸟画苑中的一朵奇葩，学之者甚众，人称"李派"。

其子小白、采白，女莉白承父风而有所发展。

李小白，1976 年毕业于南京艺术学院美术系，曾在镇江地区文化部门工作，后调入母校任教。其《竹雀图》赴德国展出，被慕尼黑巴鲁特艺术馆收藏；《晨曲》参加了国际和平年之画展；《春江花月夜》《牡丹燕子》《万紫千红》《胜似春风》《葡萄熟了》《莺歌》《和平颂》等在全国和省画展上受到好评。1982 年在南京艺术学院美术馆举办个人画展。1984 年江苏人民广播电台和《风流一代》杂志分别为他做了专题报道《愿为银幕献丹青》和《闪光的年华——丹青之恋》。1986 年底，他获密西西比大学奖学金而赴美留学。在美国西部旧金山所作十余幅金门大桥之作，壮观宏伟，并参加了"金门桥五十周年庆祝画展"，引起强烈反响，多幅作品被争购。为弘扬中华文化，他创办了"小白画院"，招收学生，教授工笔花鸟。其

间，担任大纽约地区艺术家协会会长、美东花鸟协会主席、美国琴棋诗画协会顾问。2004 年中央电视台为其制作专题节目《让世界了解你》；2005 年 3 月作品参加春季纽约世界博览会；同年 8 月被中央电视台鉴宝专栏聘为专家。定居纽约后，其画风大变，汲取众长，色彩更加丰富，给人以洒脱、清丽、圆满、活泼之感，受到了许多大型画廊、美术馆关注。他的画，有扑面袭人的清润、空灵、澄清、深沉、圣洁和略带神秘禅意的强烈气息。这种清爽莹洁蕴涵了不浊不脏、不躁不火、不干不湿，毫无浮华、甜俗之弊。这是画家修养、品格和气质的自然流露，又是善于艺术处理的结果。独树一帜的艺术风格是画家独特感受和独特表达的高度统一。小白敢于突破陈规，选择各种手段，用来强化艺术表现力。这里重要的是选择、组合和融为一体，这就更需要画家有学养、眼光、胆识和勇气，还需要有想象力和创造性。小白的基本审美观念和艺术结构是中国的，但又大胆吸收了西洋画的某些造型观念和手法。例如画面的整体性和视觉效果，成功地利用西画的技法，使花鸟画和现代的空间、现代人的审美情趣相适应、相吻合。比如色彩，从文人画以外的民族传统艺术中借鉴，并注意吸纳外国绘画的技巧使其色彩和色调更绚丽和灿烂。

李采白，现任苏州大学艺术学院副院长、副教授、硕士研究生导师、江苏省美术家协会会员。上世纪 70 年代末，他曾在苏州大学艺术学院的前身苏州丝绸工学院工艺美术系求学，是恢复高考后的首届艺术类本科生，之前他曾和那时的大多数知识青年一样，响应国家的号召赴苏北洪泽农村插队落户。

采白是个性情中人，不但画画得好，并且乐于助人，豁达大度的性格使得他在同学中具有很高的威信。在家庭的熏陶下，加之他本人的聪

慧颖悟，在校就读期间就在一些刊物上发表了不少高水平的国画作品，工笔花鸟《胜似春光》，生机勃勃，灿烂如华，被江苏美术出版社印成单页出版发行，受到社会的广泛好评。由于国画创作上的突出表现，毕业时他被留校从事中国画的教学与创作。为了让他专业上有更大的发展空间，学校还专门让他去南京艺术学院随其父进修。这段时间他又有了许多新的体会与收获，并创作了大量的优秀工笔画作品，如《春光》《秋趣》《冬夜》等等。在教学之余，采白一直勤于工笔花鸟画的创作，在研习前人经验的基础上又不断地从生活中汲取营养，既注重师古人，更讲究师造化，并从理论上不断地进行总结，他还和李长白先生一起出版了《花卉写生构图》和《花卉设色》等专业书籍，发行量很广，我国台湾省的艺术院校也将其选作国画教材。

修养的提高和眼界的开阔使采白的作品又有了质的升华，宁静恬淡，表现意境更具文人气息。他创作的《双鲤图》画面简洁，两条鲤鱼悠然自得地游于水中，若隐若现，让人过目不忘，爱不释手，许多外国友人都愿意出高价收藏。

近年来，采白又热衷于墨竹的创作。他认为修竹高洁、挺拔，颇具名士风度的造型，在表现上能够更加直接地挥洒他胸中的逸气。采白笔下的墨竹既有板桥遗韵，又不落古人窠臼，天真烂漫，清新可爱，寥寥数笔，浑然天成。作画时若是有酒相助，画面则更添神采。

纵观采白的艺术创作，在家学修养、功力技法之外，"情"字不可或缺，包含着他对生活的热情、创作的激情和为人的豪情，因为有了情，所以他的作品鲜活而富有生命力。

李莉白，1954年出生于上海市，自幼随父习画，大学毕业后专注于工笔花鸟画的研习，现为江苏省花鸟研究会会员。20世纪80年代末应邀在英国格拉斯歌爱丁堡画廊多次与父亲联合举办父女联展和个人画展，引起国外美术界的重视。并在1990年受邀在英国格拉斯歌美术馆进行"中国工笔花鸟画"的专题示范讲座，引起热烈反响。作品广为英国、日本、美国、中国台湾等地博物馆和收藏家收藏。

上世纪90年代后，莉白在父亲的指导下潜心创作，画风更为成熟。设色雅淡、秀丽而具朦胧之美，画风清新、空灵而有诗意。为了准确地表达自己的意念，画家在技法使用上打破了常规界限，又避免了多种艺术语言结合的混乱，逐渐形成自己新的绘画程式和法度理念。莉白的作品取象单纯，主体突出，格调清新，境显意深，寓兴抒情。创作中坚持表现生活特质的写生，强调内心触动的感受，以达到变自然美为艺术美的追求。作品《墨荷》《红牡丹》，1989年在英国Paisley艺术馆展出；同年在英国Interdec画廊举办"李莉白、李长白传统中国画展"；并于次年又举办了"李莉白、李长白中国画展"；1992年在英国Malcclm Innes画廊举办"李莉白、李长白传统中国画展"；1994年在英国The open Eye画廊举办"李长白、李莉白中国水墨画展"，作品《红牡丹》参加2005年江苏省花鸟画大展。

在这个艺术之家中，三位年轻画家的父亲李长白先生晚年的艺术生涯可以用"老骥伏枥，志在千里，烈士暮年，壮心不已"来描述。跨入耄耋之年的李长白教授并不满足自己已取得的成就，谦称自己所作"没有一张画是完美的，都有它的不足之处"，紧接着他又说"有这种不完美，正是前进的动力"，充分体现了一个艺术家虚怀若谷、上下求索、不断创新的可贵精神。

江浙地区本为"才子画人"之乡，能写擅画之人极多，然而像李家父子（女）四人皆擅丹青，被誉为"丹青门第"者，实为少见。有些人在艺术创作上，循规蹈矩，浅尝辄止，随遇而安，都不能走出自己的新路，也不会留有凝重的足迹。只有真诚的艺术追求者，择一而从，穷其毕生的精力，方能形成独有的艺术个性。李氏一家都是醉心于工笔花鸟画探索的虔诚者，他们把花鸟画当作完整的体系来对待，从技法创造、历史演变、民族精神、艺术规律、生活实践等方面，来思考、研究和实践。他们懂得技巧、理论、生活三位一体、同步共进的重要性，懂得临摹、写生和创作之间的辩证关系。他们苦心钻研传统，提高笔墨技巧，更积极到大自然中去观察和体验，用新思想、新观念，去分析、研究、发现自然界中的生活情趣，以创造新的程式。"背靠传统，面向现代"是画家作品形态的概括与定位。在他们的作品中，拟人化的情操以及人性、人情味的注入，对花鸟草虫生命的眷念，在有生趣、有天趣、有意趣中表达的是人对生态环境的关怀，人与自然的和谐。

1. 花卉写生概说

（一）学习的途径

"没有土壤的幻想花朵——就不是花朵；只有在生活中生根的那种想象的飞翔，那种艺术想象才是宝贵的。"生活是艺术创作的源泉，离开了生活，就像湖泊失掉了源头的活水，便成了死水。然而艺术又必须是生活的"精华"，必须是"美的想象的飞翔"。这样，才能有美的感染力，才会有艺术的"生命"。

"外师造化，中得心源"是唐代张璪总结前人学习绘画和创作经验而找到的一条正确途径。翻开我国绘画史，唐、五代、两宋，不论是人物画、山水画还是花鸟画，都是发展创造的兴旺时期。历代最有成就的画家，也以这一历史阶段为最多。如人物画的阎立本、吴道子、张萱、周昉、顾闳中、石恪、武宗元、李公麟、梁楷等，画花鸟走兽的曹霸、韩干、韩滉、刁光胤、黄筌、徐熙、易元吉、崔白以及宋徽宗等，画山水画的李思训、王维、荆浩、关同、董源、巨然、李成、范宽、郭熙、张择端、赵千里以及刘松年、李唐、马远、夏珪等，他们的作品都是"格新貌异，景情并茂"而感人肺腑的。这种师造化的方式，至今还是值得我们学习和追求的。然而到了宋以后的元、明、清，情况似乎变了，许多画家以"师古人"代替了"师造化"，以"临摹"代替了"创造"，由此而进入了"顽固不化"的死胡同，埋没了很多人的才能。只有少数画家如黄公望、王蒙、王冕、唐寅、林良、吕纪、徐渭、朱耷、石涛等，因能继承"外师造化，中得心源"的学习途径，并能正确借鉴前人的丰富经验，创作成就能达到另一个高峰。

绘画的学习和创作，首先要解决一个途径问题。也就是说，走什么路才是正确的。从目前来看，有四种主要情况：一是以"师古人"为途径，二是单纯追求形式上的笔墨运用，三是自然主义的倾向，四则是"外师造化，中得心源"的途径。

1. "师古人"

有两种不同理解：一种是通过对前人理论的研究，作品的临摹探索，学习他人如何深入生活，提炼生活，如何运用笔墨、色彩，创造新的技法、形式来反映新的感受和时代的精神风貌，使"师造化"在借鉴前人的丰富经验中得到更好的发展，收到"继往开来"的效果。这是正确的理解，也是学习上不可缺少的一环。另一种理解是，如上面所说，自元、明以来，把"师古人"理解为学习和创作的"主要途径"，把临摹认为是"主要方法"，因此认为抄袭、拼凑即谓"创作"。古人、老师画什么，如何画，他们就依葫芦画瓢，很少发展，很少有自己的思想、风格，并以形象上仿临得像不像为好与坏的标准，以乱真、以笔笔有出处为能事。这就使学习和创作都脱离了生活，堵塞了"心源"的活水，使自己的作品不是成为僵化的复制品，便是毫无生气的程式品。这种理解认识容易埋没才能，因此在绘画教学、艺术创作上，均应引起人们的认真思考和注意。

2. 单纯在形式上追求笔墨、形色的新奇幻变

这种不以生活、情意为"经"的学习途径，其创作必然会造成"采滥勿真"、"繁采寡情"、"为文造情"，从而失去了真、善，美也失之虚幻乏情"味之必厌"了。但是，若忽视形式美和笔墨变化的作用，也会使作品黯然失色。在艺术上，到底要怎样对待思想内容与形式美的关系呢？刘勰在《文心雕龙·情采》中说得好，他认为，思想内容好比形式美的"经"线，形式美好比思想内容的"纬"线，"经正纬成，理定辞畅"，才能成为好作品。这是十分恰当的比喻。

3. 自然主义倾向

一方面是忽视艺术性作用，另一方面是忽视"中得心源"的重要性，

所以发挥不出形式和技巧的作用，也会失去情的传移、意的反映。这种作品就像有口无心的小和尚念经——茫无所得。假如你听到一个少女歌念她的情人，一个慈母哀伤她的亡女，前者会使人神往，后者会使人落泪。为什么？因为有"情"，情能动人，"真情"才能感人肺腑。

4."外师造化，中得心源"

要使艺术有深远的感染力，必须使内容和形式都具有感染人的因素。从形式的感染力来说，必须具有生动、自然、新鲜等因素；从思想内容、情趣意趣的感染力来说，必须具有真、善、美的因素，这样，才能使作品有"引人入胜，耐人寻味"的艺术效果。世界上最生动、自然、新鲜的形式，是产生于事物运动发展的变化之中。最聪明的画家，也只不过能从生活的观察、比较、判断、联想中，巧妙地进行选择、提炼、运用而已。"真善美"育胎于事物的本质，反映在神情气质中，是由作者的深刻感受和高尚的思想情操来塑造完成的。进一步说，艺术的产生，是人对人类对万物生长活动中所形成的形、声、色、味以及其千姿万态、千情万意的感受，在思想感情上达到不可压制的地步，从而创造出各种形式来抒发各种感情，以畅胸怀，于是产生了艺术。用语言文字来反映的为"文学"，用声音来表达的为"音乐"，用动作来表示的为"舞蹈"，用形、色来描绘的便是"绘画"了……由此可见，艺术是万物作用于人们感情的产物，它必须具有能引起人共鸣的情景基础。这是艺术之所以具有感染力所不可缺少的前提。所以"外师造化，中得心源"就必然地成为艺术学习和创作的正确途径。

（二）写生方法

概括地说，写生就是把具体事物描绘下来。如何描绘是指写生的方法，达到什么目的则指的是写生要求，二者是相互联系的。

花卉写生，由于学习的途径不同，而形成不同的观点和方法。有的认为"写生"就是把对象的轮廓比例、透视明暗，细致工整地画下来而达到目的。这种写生，从形象的外在轮廓比例来说是对的，然而总让人觉得缺少点什么似的，像在照相馆拍的登记照片一样，总不是味儿。如果用这种方法来表现一对停在树上的春燕，那么你永远表现不出呢喃的情趣，因为没有着眼于有内容的神态，只着眼于轮廓比例的正确，其结果必然是只有外表，缺乏神韵，索然无味。如果把一只在暴风雨中飞翔的海燕，画得像一只麻雀，那么也会使人觉得不伦不类，啼笑皆非。这些说明，特定的神态是通过特定的形象来反映的。

有的人写生，只着眼于大概的动态、形象，而无视形象特点、神态特征。以长期临摹为主的人容易犯这种毛病。因为他们从开始学习绘画时就脱

离了生活，与所表现的对象处于隔阂地位，缺乏对事物观察入微的能力，所以也就很难从比较、观察中辨别出形神的表里关系，掌握形象的特性，并从中体会出表现这种神态形象的手法，而常会把从临摹中得到的一些程式化的手法往上套，因此表现出来的东西很像是在哪里见过面似的，缺少情趣，没有特色和新鲜感。

"以形写神"是晋代顾恺之提出的写生方法，至今还是很正确的。因为形无神不活，神无形不存，所以写生的要求是"形神兼备"。顾名思义，写生，就是要画出对象的"生气"，表示其是活的不是死的。花卉写生，也是这样，具体地说就是要着眼于神，以形写神，概括提炼，达到形神兼备，情意盎然。其方法如下：

1. 着眼于神方能得神

这一道理若从花鸟来谈，可能较难理解。如果以人为对象，则比较容易理解。绘画是通过形象来表现人、感染人的。表现人的什么形象，是仅表现人的生理形象呢，还是要表现包含有一定内容的思想形象？当然，我们要的是能激动人心的形象，是具有思想感情的活形象。而一定的思想感情，又决定了一定的神态形象。思想感情是内在的本质，形象则是内在本质的外部表现。要理解外在现象的所以然，必须了解内在本质。从本质看现象，才能判断现象的真伪，才能发现偶然性和必然性，从而使形象的选取和提炼，能得到正确的判断，使所追求的艺术形象具有更深的感染力。"着眼于神"亦即从隐藏在形色状态中的气质情貌里（如察言观色的色，听话听音的音）去分析，探索内在思想感情的实质。从而反过来判断理解外在精神状态的所以然，再从理解了的精神状态中去捉摸体会形象变化的特有形态。只有抓住从理解了的形象去处理它、表现它的方法，方能表现出反映气质情貌的形象而得其神。得神，才能达到真，才能动人。反过来说，单纯从外在形象去观察描摹，是无法知其所以然，也无法正确判断处理，那么就不可能达到形象上的真，按此来写生"春花啼鸟"，即使是这样富有诗意的题材也是不会有感染力的。所以必须首先着眼于神，方能得神。

2. 以形写神，概括提炼

人的思想感情决定了人的外表神态，而人的生理形象的千差万别，反过来又影响到神态形象的千差万别。这种外表神态的差别，对于相同事物来说，并不否定其内在实质的一致性，相反的，在绘画上却造成了神态形象的多样性，使形象有其独有的特点而富有魅力，不然就会使人感到单调贫乏。所以写生在着眼于神的前提下，还必须对事物生理形象的组织、比例、特征等进行细致的观察，并根据其神情要求以及表现形式的特点进行概括提炼，才能使形态、神情和表现形式得到完美的统一，达到形神兼备的效果。

3. 情意盎然

意，就是"立意"。对同一客观事物，人们总是仁者见仁，智者见智，这是由各人不同的思想感情、不同的立场观点所决定的。这种不同的感受和看法反映在绘画上，就是作者对事物的爱与憎、褒与贬、美与丑，以及取舍、夸张、减弱等一系列不同的肯定和否定，不同的对待和处理，通过具有鲜明的倾向性来表现事物的形神情趣，从而对所表现的事物形成一个总的看法，并谋求通过形象唤起人们的共鸣，这就是"立意"。换句话说，作者对任何事物都是用自己的思想立场、感情观点去观察、判断，然后将这些感受和认识，经过酝酿形成完整的思想境界，并由此得出主观对客观事物的新认识。作品就是作者根据这种新认识来表现事物、反映情意的。由此可见，任何一幅画在客观上必然都具有作者自己的立意，不过有明确和不明确之分罢了。立意越鲜明越深刻，就越能感染人，不同的立意对欣赏者所起的作用也就不同，因此，画家创作之前必须考虑到自己的立意是否能起到让人感官愉悦、精神振奋的作用。

4. 什么是花的"神"

上面说过，"神"是思想感情在外部的反映。花没有脑，也没有五官，哪里来的思想感情，哪里来的反映，哪里会有神态呢？没有！那么，我们又感受什么呢？

在浓春的早晨，当露珠还闪耀着朝阳的时候，你吸着清新的空气，走上了江南的山冈，就会看到一片橙黄色的菜花，在晨光薄雾中，随着春风摇黄翻绿及到天边。一群群的蜜蜂飞忙在花丛中，三五成对的飞燕，一会儿掠过山冈，一会儿穿过晨雾，伴奏着这江南的晨曲。这种情景，使人心旷神怡，感到无比的舒畅，觉得大自然分外可爱。

在那春风拂面的湖边，当你看着轻扬的绿柳，衬托着蓝天的白云，几条下垂的青枝，轻轻点破了平静的湖面，一轮轮微波在晨光中荡漾，就像在静听着一首清丽幽美的民歌，使人轻快得像云间的飞鸟，浪里的游鱼。

在那北风呼啸的严冬，当你看到山岭上的红梅，横枝曲节，顽强地举着铁青色的新枝，对着寒风，迎着飞雪，开着红色的花朵，斗争在断崖绝壁之间，无疑会使你意志更坚强，使你激动，使你向往，感到梅花分外红艳，枝梗分外刚健，生命的力量是无穷的。

此情此景，引起人们兴奋、愉快、坚强，产生一些有意义的联想，这从何而来呢？没有客观的存在，没有具体的内容形象，难道会产生有情的感受吗？所以说，花木是有"神"的。但花木之"神"，绝不是人的神，绝不能以人的"神"的内涵去否定花神的存在，一是花，一是人，本质不同，属类不同，神的内涵及其性质也就不同了。明代祝允明说："或曰，草木无情，岂有意耶？不知天地间，物物有一种生意造化之妙，勃如，荡如，不可形

容也。"亦即此意。那么形成花神的因素又是什么呢？这个问题，前人已有答案，现在不妨把他们的理解集中起来，加上个人的体会，供读者参考。

秋叶春花何所爱，风姿彩色动人心。千客万态生机饶，飞舞婆娑自婷婷。
雨雪风情明月下，不同景色不同情。含苞怒放因风落，硕果垂枝又绿荫。
争斗自然形胜境，深山冰海见花林。谁言草木无灵性，细细观摩自有神。

花神何在？在于不同形、色、态的千变万化中，出于花开花谢成荫结籽的生长过程中，发于不同环境与自然斗争的不同景情中。感从何来？来自这三方面的观赏体会，成于作者的思想、情操与景情的共鸣融会之中。如何表现？"得于外，成于中，有情有景，意趣鲜明，概括提炼而表现之"。

（三）写生的步骤和要求

1. 欣赏

"细细观摩细细吟，方能悟花神。"写生第一步工作是欣赏。前人写有"绕树三匝，静观终日"的说法，这就是为了悟神成意。不论是画"写生构图"还是画"朵花小枝"，都要先进行欣赏，如何悟神成意呢？现举一实例说明。

有一次在南京玄武湖的环洲进行牡丹花写生。这时正是浓春季节，当走近环洲时，在绿荫的丝丝垂柳中，远远就见到飘忽着的红、黄、白、紫的闪光时隐时现掠目而来，一种幽美的情趣不觉油然而生。路过短桥，进入环洲，一片绿茵茵的草地，遥对着淡蓝色的晴空，胸怀又为之一畅。环顾四周，从蓝天到白云，从白云到绿梢，从林荫到草地，在我还没有看清芳草的情貌时，却又被对着阳光闪耀着万紫千红的花色夺去了视线，迫使我凝眸情往。忽然一阵春风从林梢吹来，顿时万枝齐舞，叶浪成风，翻红摆绿，摇黄映紫，万态千姿使人兴叹，这又是一种情景：是活泼的艳丽，是生动的丰富——是姚黄的生动，魏紫的富丽，夜光的明洁，金鳞的丰满，赵粉的秀美，蓓蕾的怒放，新芽的活力，绿叶的茂盛，蓝天的明快，白云的舒卷，春风的吹拂，柳荫的宜人……形成了这个丰富生动、艳丽活跃、充满朝气的景象。这情景的感受，就是它的"神态"了。神已有所悟，如何成意呢？就是把感受到的神态情趣，提到理性上来分析。也就是说，决定强调什么情趣，用什么神态来表现（所见景象的神态、情趣是多样的，其形成都有一个过程，同时又包含着各种因素，是比较复杂的，而绘画只能反映一瞬间的神态情趣），要给人们以什么感受，达到什么效果。这种景情的多样，神态情趣的感受，可用柔美、秀丽、生动的情趣来表现，亦可以用健美、富丽、活跃或幽美、素雅的神态情趣来表现（对构图的大势、虚实等的处理，对花、枝、叶的形、态处理，以及色调的倾向性、色相的配合，都要以充分反映这种情趣、衬托这种神态为依归），最后思考决定选取哪一种情趣神态来表现，达到某种目的

和效果。写生前有这样一个酝酿思考和决定的过程，写生也就成功了一半。

2. 穷理

抽象的神态情趣，是要通过具体的艺术形象来表现的。艺术形象的真实与生动，又在于对事物深入浅出的概括提炼。所以在欣赏之后，必须研究、观察事物的组织结构、特征特点。例如，画牡丹花，必须对枝、花、叶各方进行观察，研究它们的生长规律、形象结构上的特点。如花朵的组织结构是层叠的还是聚生的？花瓣的外形特点、转折特点是怎样的？花蒂的形象结构、花蕊的形态特点又如何？未放、待放、怒放、谢落等的形态变化又如何？枝梗的皮色是光的还是有皱纹的，是什么颜色？有皱纹的，其纹路的形象又是怎样的？新枝老梗又有什么区别？叶是互生、对生还是轮生？是单叶还是复叶？复叶是几片组成的？叶脉是网状还是平行的？叶的基本形又是怎样的？同时，各方面的不同质感和在运动中及不同环境中形神的变化，都要细细观察、体会。这种分析、观察谓"穷理"，是使形象的提炼处理不失真实并具有特征的重要工作。

3. 生象

在明了对象的生长规律、组织结构、形象特点以及不同环境中形态变化特征之后，再从神、情、意出发，结合表现形式的特点，对客观的形态，通过对势态布局、宾主虚实、疏密穿插等的变化处理，对各方面形象的推敲琢磨，提炼处理，以完成主客统一的新景象、新形象的创造，这叫"生象"。所谓提炼处理，就是根据新景情的要求，对客观的景象、形象进行取之舍之、增之减之、强之弱之等的处理改造。

以上所谈的欣赏、穷理、生象，是写生的第一步工作。也就是说，在绘画上如何解决主客观的矛盾统一，使形式、内容、情意三者统一于一个思想境界的工作，这些在具体写生时是处于指导地位的。但要收到完美统一的实效，则要通过在画面上反复多次的推敲修正，方能达到目的。

4. 落幅

写生的第二阶段是落幅，落幅是进行具体的写生。花卉写生，可以分为基础性写生和创作性写生。基础写生其一是枝、花、叶和小枝的写生，其二是写生构图。创作写生即是有目的有选择地为创作需要而进行的写生。

（四）枝、叶、花、小枝的写生

培养花卉的写生能力，如果要得到良好效果，必须对枝、花、叶的写生和小枝的写生进行严格的训练。叶与花是花卉的主要部分，像人物的头与手一样重要。所以要有恒心，按部就班持之以恒地学。具体要求与方法详见例图部分。

2. 图例解说

（一）枝的写生处理（图1~图7）

花卉的写生、创作构图，首先是布大势，安排花叶的主要部位，从而初步决定了势态和虚实。布大势，就是枝梗的出枝穿插。要使出枝穿插能大体自如地表达景象的势态，首先胸中要有千变万化的枝梗形象，这种形象只能通过对花木观察体会、对景写生才能获得。枝梗写生要注意掌握特征、发枝生根、穿插疏密三要点。

1. 掌握特征

新枝老梗看分明，草木藤萝各有情。脆韧刚柔因质异，勾线用笔要分清。

见图1所示。

不同花卉枝梗的结构特点、形象特征、质的感受和新枝老梗的差异，都各有不同。写生时都要细心地观察体会，思考判断如何描绘处理，如何用笔、用线来表现它们不同的形神质感。

图1中：③为草本——石竹，①为木本——梅枝，⑤为藤本——紫藤，是三种不同生态的植物。它们的结构、形态、质感有明显的不同，对它们的处理和勾线用笔也因此而异。石竹是草本，质感光洁柔挺，形态潇洒文秀，穿插长舒短静，略具婀娜，所以用圆柔流畅的笔线来表现。梅枝属木本类，质感刚劲，老梗横斜，新枝直发，呈现穿插特点，所以画时用笔应刚健，顿挫需分明，动静要明确。紫藤属藤本类，质感坚韧，梗如曲径，枝若盘蛇，所以画时要用柔韧之笔势，行笔慢，腕要转。不同生态的植物有不同的形和质，即使同一生态的植物，也有它独特的风貌。所以说：

松柳桐梅同木本，势态皮色何相亲，盘根曲直终有别，布势穿插各具情。

梅枝铁、桐光洁，散发柳、游龙松，质感形态不相同，掌握特点方见真。

见图2与图3所示。

由此可见，写生不但要分清对象的结构、形态、质感各方面的特点，而且还要体味其神态特征，要形、神、质具备，才是全面的。

2. 发枝生根

发枝生叶莫含糊，前后左右要区分。转折虚实宜处理，下笔轻重为生根。

见图4所示。

枝梗的分叉生长，要根据不同方向、不同透视转折的形象进行处理。勾线时要依照发枝的方向，运用笔线变化，把透视转折和方向表现出来，绝不能不分方向转折只画两条直线来表现，这样就不像从树干上生长出来，而是像插上去的，生不了根，看上去很不自然。

3. 穿插处理

写枝切忌如锥柱，应如翠竹拔枝成。头尖身重难见势，势若云龙方有神。

见图5所示。

写生花卉的枝梗，不要画成像一个锥柱形，因为一般花卉枝梗的生长，都是同竹子那样一节节渐渐变细的。如画成锥柱形，不但会失去真实性，而且会有损形象的生动性。

（1）单枝的处理：

单枝势态须健美，动静刚柔具一身，曲折停行好用笔，长短兼用始生春。

见图5所示。

画好一条枝梗，是画好一棵树的基础。一棵树的每个分枝，都是从节处生出来的。向上生长的中间一段是枝身，顶上一段是枝梢。节生处比较粗短，枝梢处比较细长，枝身则较适中。因此，在形态上形成了由粗到细、由短到长、由曲到直的特点。在动态上，就产生由静到动的运动感；在质感上，就有刚柔之分了。写生时如果能掌握这三方面特有的感觉来进行处理勾线、用笔，就能把枝梗画得真实生动。只有用这种方法进行全树的写生，再加上穿插要求的考虑，才能把全树画好。

（2）双枝的处理：

双枝变化难多样，不叉不平长短扬。意背势同须掌握，熟观景物多思量。

见图5所示。

怎样把一个单枝画好，对训练基础能力来说，是极为重要的。但在一幅最简单的小折枝的画面上，一小枝花至少要有一个分叉，一般在两叉以上，因为单枝实在太单调。画面需要生动，而生动又孕育于对比变化之中。要取得很生动的美感，不但在量上不能单一，更重要的是在形态上要多样统一。因此，"生动变化"对枝的数量要求便在两个以上了。

双枝的处理绝对不能交叉，一旦交叉就显得呆板别扭了。所以必须要着眼于长短、曲直的变化。如分叉的两支同朝一个方向而无变化地发展，实觉单调；如两支成角分开长，一左一右也觉难看；所以，处理时要掌握"势相同，意相背"的手法。双枝因为只有两根，实在是很难处理的，所以更要求到生活中去观察，多动脑筋，才能处理得当。

（3）三枝的处理：

三枝无叉恶鸡爪，单双分去参差好。成叉三枝见短长，结绳平顶难得了。

见图5所示。

三枝，一般来说，除了有长短参差的变化外，如有一个叉则更好看，但要防止出现平顶和结绳的形象。三枝如不交叉，则须避免画成像鸡爪般地平均展开，有聚有散、有长有短才好。

（4）四枝的处理：

四枝好为一三聚，无叉长短巧安排，防如叶脉平分势，又忌成叉结网丫。

见图6所示。

四枝的处理，一般以一枝单独分开，三枝相聚而有长短交叉的比较好。如不交叉，则要在长短、曲直上力求变化。不交叉的，要防止像叶脉一样平均展开；有交叉的，则要防止像结网一样的机械对待。

（5）多枝的处理：

多枝穿插贵天成，长短参差疏密新，动静聚离见情势，对景量法布新阵。

见图7所示。

一般枝梗在四枝以上的称为"多枝"。多枝的处理和上面所谈的道理是相仿的，只是上述各法的综合运用罢了。其主要点不外乎在长短参差、疏密聚散、动静有序、刚柔相济以及见势见情等诸方面去考虑。但要很好地掌握这些方面，只有从自然和生动的画面去感受，才能产生实际效果。所以，在了解这些要点之后，就要对照图例，进行研究性的势态临摹，然后再回到自然中去，找不同的树木，观看不同的枝梗景象，抓住各自独具的势态结构，量情用法，生动自然地进行处理，将多种写生形象进行分析比较，比较它们的优劣，分析它们的因果，把这些得失结合理论进行思考。这样写生、比较，经几个反复之后，才能在实质上理解原理和方法的要求，运用自如。这种学习方法，对学习任何方面的写生应都是有益的。

但是常见到有些学习花鸟画的人，不但不习惯于写生，甚至对所画的花与鸟从没有见过，也不认识它、更谈不上喜爱，而对枝梗的写生就更不重视，认为无关大局。这些人只是从别人的画面上搬运，希求新鲜生动，或在程式中求变格，刻舟求剑、缘木求鱼，当然是不会有成就的。这种做法实应改变。

（二）叶的写生处理（图8～图16）

"红花虽好，还需绿叶扶持"，没有叶子的衬托，花也不可能充分地显现出它的美来。叶的衬托作用包含着色彩衬托、明暗浓淡的衬托、形态变化的衬托以及疏密穿插的衬托。白描写生主要着眼于后两者的

作用，但如能考虑到设色后的效果，同时注意到前两者的关系，那就更全面了。

一幅花卉作品，花当然是主角，但是叶子绝不仅是跑龙套，而是一个重要的配角，在某种场合下，这个配角还是位"红娘"呢。如果忽视叶的相辅作用，对叶子不进行观察、研究、刻画，那么画出来的叶子不但不生动自然，有时连基本的形象特点都没有。至于透视转折，更是生硬别扭，有的千花一叶，有的千叶一面，全局大为失色。此种现象主要是没有真正认识到叶在花卉作品中的地位和作用所致，因此，必须重视叶子的基础写生处理的训练。现就叶片画法、叶脉处理、叶态处理，顺次略述如下。

1. 叶片画法

（1）叶片写生的基本要求是，画桃叶像桃叶，画竹叶像竹叶，正、侧、反、转的透视变化，都要画得自然顺眼。所以，画叶一定要抓住叶的基本形，无论从哪个角度观察叶的表现，脑子里必须带着叶的基本形概念。这样就容易理解和看清其形态变化的所以然，画起来也就容易多了，处理时也能"顺理成章"，使叶的造型更完美自然。

（2）花卉叶片的写生各有各的画法，我喜欢用以下的方法来写生：

画叶起笔从主筋，筋成转折自然成。纵观折面绘形迹，隐显来去意相承。

见图8、图9所示。

🖉 "主筋"即叶脉的主脉，这里按习俗称叶脉为叶筋。

花卉叶片写生时，只要抓住主筋的动向和转折面的变化，就比较容易描绘。画时还要掌握各条线的来龙去脉、相互承接的关系，才能画得自然得体。画的顺序如图8所示：

① 根据对象，用铅笔画出主筋的动向；

② 然后画出主要转折面的形态；

③ 再从转折线上起笔，画出"显隐"的轮廓；

④ 最后用毛笔（或勾线笔）勾出叶筋与显现的轮廓线。

（3）叶子写生训练，最好先选择形象简单、转折明显的对象，如冬青、桂花叶等。先画不同角度的片叶（图8、图9），再画不同角度的小枝。画小枝时，要注意整枝外形与叶的疏密处理。叶的形态变化，既要注意向四周开展的方向性，又要有不同大小、不同角度的透视变化，以求得多样统一（图10），然后画大枝。画大枝要注意小枝的组合，枝梗的穿插（图11），如能力所及，再画整枝。画整枝除以上要求外，要注意疏密、层次的处理，做到层次多而不乱，用"疏处全神全貌，密处就理就法"的观念处理（图12）。画完冬青或桂花叶，然后再采取不同形态的叶来画，如梧桐叶、菊花叶、兰叶等。

2. 叶脉处理（图13、图14）

虽道主筋成转折，莫轻分脉辅相成。繁多叶脉需减少，用笔流畅疏密生。

正面主筋多单线，反面主筋双勾行。边缺微微或累累，应从势态求简明。

叶的主筋动向，虽然决定了叶片的转折方向，但叶脉是帮助叶片更完美更充分地表现透视转折的助手。因此，叶脉的处理应根据转折动向来决定。

（1）疏密的处理要顾及生动变化的要求，这样才能把叶片转折处理得自然生动。图13中所示的美人蕉叶、白菜叶、牡丹叶，就是用这个方法写生而得的。

"繁多叶脉需减少"。有的叶脉很多，有的叶缘有刻缺像锯齿一样的齐密，这些均不能如实地描绘，宜省略，要作疏密的处理。有时边缘有微微的起伏或有细小的锯齿，则要视全叶形态的情况，进行完全简洁或略为表示的处理，这样才能增加叶片的舒展感。

（2）叶脉勾线方法。叶子正面的主筋和侧脉，在勾线时都用单线勾勒。反面的主筋，因为要表示突起的感觉，所以大多用双线来勾勒，而侧脉一般都省略了。但有些掌状叶如芙蓉叶、南瓜叶，有几条主脉分出，且很明显，就必须用双线勾勒。

图14为月季、牡丹、芙蓉、菊花四种花的叶片的写生。每种叶子的第①枝叶都是比较如实描写的；第②枝叶是简化处理过的；第③枝叶则是提炼处理后的形态。从画面上来看，感到最流畅生动的还是第③枝叶。由此可见，简洁处理是必要的。

3. 叶态处理（图15）

（1）生动感：

平平垂叶寻转折，疏绿扶枝叶态多。

如果所画的花，它的叶片是平铺生长的（如图15左上角牡丹花照片），那么就要在这平静的画面上，兴风作浪，绘出几片反转的叶子，以增加生动感。如果叶平而堆积，则要在密集处求虚实，以免闷塞。

如果所画的花，旁边叶子很稀，叶态变化也少，那么就应该在叶的形态变化和透视转折上多动脑筋，力求多样，才不会贫乏单调。

临风飞舞多反叶，无风反叶不需多。

见图15所示。

写生（创作也一样）阵风吹拂、花叶摇枝情景时，须注意花叶的动态，要在顺势中求变化，要利用反叶的逆势来表现被风吹的势态。在处理时，掌握各种不同形象的反叶，并将它们统一到同一的势态中，这样，便能表现出生动而不零乱的"临风飞舞"的情景。

在无风的天气里，各种花卉都呈现出一片平静的情景。而叶子的形态，也多半处于平展的状态，很少有反叶，甚至全无反叶。对这种景象，若如实地表现，那就失之平板。如在相反角度观察，则又会出现较多的反叶，若如实描写，则又会破坏了"静"的感觉，形与情不能统一。所以，写生时都不能完全如实表现。要在以正叶为主时，穿插几片反叶或侧叶，方能达到丽静而不失生动的美感。

（2）新老叶片的形态：

新叶老叶要分清，用笔曲直细微分。

见图16所示。

一种花的叶子，由新芽到老叶，它的基本形大多数是一样的。但随生长时期的不同，叶的展开程度有差异，则外部形态也就不一样了，给人的感觉也不相同，所以在处理形态以及用笔勾线时，都要有所区别。

（三）花朵的写生处理（图17~图27）

写生花朵，当然要依照"欣赏、穷理、生象"的步骤来进行。此外，要特别注意角度、外形的处理，花冠疏密虚实的经营，以及花瓣的透视转折的自然等。这都是为了更好地反映"神态情趣"。

写生花朵的具体方法有两种：一种是以西画素描方法写生，称为"花朵写生方法一"。另一种是作者根据我国民间艺人运用圆、弧手法写生发展而成的"球形观念写生法"，称为"花朵写生方法二"。

1. 花朵写生方法一（图17）

动向高宽先画好，定点分组顺序行。体会转折描花瓣，总观神态线勾成。

这种花朵的写生方法，在形式上着眼于各方面轮廓的长宽比例和结构分组的运用。

（1）写生月季花的步骤和方法（图17）：

① 先画花朵动向的中轴线，再决定高与宽；

② 定外形的主要转折点，连接各主要点成大轮廓；

③ 依照花瓣的结构，及自己便于分清楚的组合方法，将花瓣分成几组；

④ 用直线将花瓣的大体轮廓画好；

⑤ 处理各花瓣的转折起伏，将花瓣的轮廓形象肯定下来。（以上五步都用铅笔画）

⑥ 注意花的神态，用勾线笔有轻重、快慢地进行勾线。

（2）画芙蓉花、叶的步骤（图17）：图中芙蓉花和叶的画法，是和月季花一样的，不过减略了前面几个步骤，对熟练者来说，某些步骤可以省略，只要意画就行了。

2. 花朵写生方法二（图 18 ~ 图 21）

球形、球形曲线的运用。

花从蓓蕾到盛开，千变万化球形在。胸中若具此观念，写生处理称方便。

此法着眼于势态、神态的领会。运用球形（图 19）和它经纬线形成的透视变化的形象（图 20、图 21），以及它的各种剖开形的形象概念，来观察、理解、处理各种朵花的立体透视，可以起到提纲挈领、一目了然的作用。所以说"胸中若具此观念，写生处理称方便"。

（十多年来，一直持这个观念进行写生。时间长了，对一朵花，不论它是单瓣还是复瓣的，一眼看去，大概的立体形象和花瓣的几个主要势态的透视就出现在眼前。因为花瓣是片片归到花心的，而经线也是归集于两极的。所以利用经纬线在球形的各个剖开形中的形象透视感，来理解和处理有些花瓣的透视转折，就感到方便了。因此把这个方法介绍给读者，大家不妨试试看。）

3. 花朵的外形、疏密及透视的处理

以上是花朵写生的方法。现在再具体谈谈花朵写生时，如何处理外形、疏密、透视等问题。

（1）花朵外形的处理：

绘朵描花重外形，花冠疏密巧经营。转折反侧非闲事，丰满明艳又轻灵。

见图 22 所示。

一朵花美不美，外形至关重要。不同的花有不同外形的美和不美。同一朵花自形成花苞到凋谢，都有不同的外形特点。为此必须仔细地观察、分析、体会哪些外形体态是它的典型形态，弄清楚哪些是这种花在由开到谢的过程中所呈现的不同外形变化特点。如牡丹、月季、荷花三种花各自的外形特点是：牡丹花大而花冠茂密，外形虽然起伏多变，但总体为半圆状，外部形象给人以丰满华贵的感觉；月季，外形曲折起伏明显，简洁流畅，花冠疏密分明，所以外形就显得灵巧；荷花的花冠饱满明洁，体形下圆上尖，开时含圆展瓣，端庄潇洒，故其形态给人以清丽高洁之感。同是荷花，含苞与盛开时期，在外形上虽有很大的不同，但都具有含圆简洁的形态感，写生时就必须抓住这些共有的体态特征进行处理。此外还必须注意形式上的美感，也就是说，外形的起伏变化，要有节奏感、韵律感。一朵圆形复瓣的牡丹花，如果把它画成像一个球那么圆、外形花瓣的起伏变化很均匀、内外花瓣大小差别也不大的样子，不管它与对象是完全符合还是不符合，都是不好的形象，因为没有味儿！缺乏形式上的生动感。如果把这朵花的下部分花瓣画成有疏密、大小的向外开展的几片，并按照花的势态，加强动向夸张转折的表现，这样就改变了原来均齐的外形，改变了内外花冠大小的比例，加强了动静的变化，这种

形态上的高低起伏、大小参差、动静转折的变化，就产生了节奏感、旋律感，使人感到美，从而赐予所表现的花朵以神态，富有感染力。总之，处理时永远不能忽视绘画须有形式美这一点。

（2）花的疏密处理：花冠的疏密由花瓣的大小及其生长的密与稀来决定的。有的花冠，内外花瓣大小层次分明，聚散不乱，在画面上略加处理，就感到形象生动有节奏感。有的就不是这样，盛开的月季，总没有半开的月季好看，原因之一是盛开的月季外形太圆缺少变化，其二是开足了的花瓣都是向外平展而翻卷的，大小形态也都相似。因此，画在纸上的形象会使人感到千篇一律，缺少变化而没有节奏感。所以在处理时，必须密内疏外，在转折形态上须改变其单调感，使花冠有疏密、大小、动向的变化。又如盛开的荷花，花冠的开放也往往疏密均匀，因此，处理时必须增一边减一边，或描绘出一二片斜瓣，或利用正侧面大小面积的不同，来打破过于齐整的形态。总之，处理疏密是为了改变画面形象的平板单调，增强形态上的节奏感。当然，处理形象的想象力却又是在平时对花朵观察、分析、比较的基础上逐渐获得的。

（3）花朵的透视处理：花要画得丰满轻盈，才能使人喜爱。要使花丰满，必须借助于明暗立体的表现手法。这种明暗立体表现，如果渲染过分强烈，外形是丰满了，但往往又会感到笨重不轻盈。所以丰满与轻盈是矛盾的，这个矛盾要在白描写生时加强对透视转折的夸张处理才能解决。要使一幅白描花卉，未经设色染出明暗立体时就达到凌空立体、转折自然的要求，然后设色，就可以减弱明暗浓淡的对比度，收到丰满轻盈而不觉笨重的效果。要培养这种处理透视转折的能力，首先应重视基础能力的锻炼（如叶的写生），对各种花瓣单独地从前后、左右不同的角度去观察、刻画，从实践中获得用单线处理各种透视转折的能力，运用笔线的作用，把各种透视转折勾勒得生动自然。有了这两种基础能力，才能把开向四方八面的不同花瓣，刻画得凌空立体、生动自然。

4. 花朵写生实例

现结合图例简要叙述以加深理解。

外形处理从神态，疏密参差意在情。

见图 23 所示。

花朵外形的处理，总的来说要着眼于如何充分地显现出花的势态、神态，而疏密参差的处理就是为此服务的。

蛋形圆朵过光洁，复叶增瓣加反缺。

见图 24 所示。

有些花朵，外部的轮廓形象变化很少，像一个蛋形或一个球形，显得呆板。必须根据具体情况，适当地改变它的外形，如增减一两片花瓣，

或改变花瓣的形象转折，或利用枝叶覆盖一点花冠……总之，要使花的外部轮廓形态有起伏变化，才能使花朵显得生动自然。

花繁叠瓣需求简，四周透视随形转。

见图 25 所示。

有些重瓣花，花冠非常繁乱，如实地描写则感闷塞。对此，需研究花冠的结构特点，进行有疏密的简洁处理。所谓简洁，就是要把形象处理得既要保持茂密的丰富感，又要具有形式上整洁生动感。每一朵花对其四周花瓣的透视转折处理，除了外形要有变化外，很重要的一点，是要使这朵花能显示出立体。

简花求变易见好，量理顺情求新巧。

见图 25 所示。

有些单瓣花的花冠，花瓣的大小相似，转折变化很少，如实描写则过于单调，因此，就要合乎情理地改变某些花瓣的形象和转折变化，使花冠的形象有一点起伏变化，以改变过于单调的局面。如画满天星一类的小菊花，它的花瓣大小极相似，又一律都向四周平平地开展着，如果只画一朵这样的花，那么对这朵花的花瓣就要进行处理，改变一两片花瓣的形态。如果要画一大枝这样的花，只要处理主要的几朵就行了。因为这已经形成了画面上形象的不同变化，改变了形象一律的单调感。反之，如果每朵都处理，那就会从一种形态上的类同走向另一种类同，又显得单调了。

繁花简瓣何需问，大小瓣儿总归心。蕊繁丝乱须求整，整密花心略变形。

见图 26 所示。

花朵写生时，很容易犯花瓣不归心的弊病。这样就会使花显得松散，看后感到别扭。犯这毛病的主要原因，是在开始写生时，对花冠的生长结构缺乏"穷理"的了解、观察；在处理和勾线时没有注意使花瓣的显露和隐藏面交界处的形象线，有归到花蒂的感觉。

花心，在一朵露心的花朵中，它是引人注意的部位。对它的形态处理的好坏，是关系到全花形态与势态的，因为它有"画龙点睛"的作用。一般来说，凡花蕊过于繁多杂乱的，都要梳理，使它比较齐整（这种现象多半发生在盛开或将谢的花朵上，而实际上花蕊在生长的前期都是比较齐整的）。而对于过分齐整的花蕊，则要处理几根招展的花蕊，才能使它好看。有时为了顾全大局形态变化的统一，对实际画面上的花蕊也要作形态或色彩变化的处理。同时，这种处理手法是不能一成不变的。

5. 萼片的处理

萼片穿插疏有密，丰富形态助精神。

见图 27 所示。

大多数的花有花托、花萼（包括副花萼）托着花冠而生长。花托、花萼的形态表现，对整朵花的形态变化、势态的表达是起一定作用的。花有了花托和花萼的表现，在形态、色彩上就多了一种变化，多了一个层次，从而使这朵花的形与色更加丰富。尤其是有些花萼形态是细长的（如牡丹），对助长花朵势态的反映和形态的生动性有特别的效果。所以，在写生处理花托花萼时，要重视它们的作用，不要认为无关大局，草草收兵。

（四）小枝的写生处理（图 28 ~ 图 32）

1. 小枝势态写生

小枝花的写生，是枝、花、叶写生处理能力的集中运用。枝、花、叶着重造形能力的基本训练。小枝写生，则是培养从完整的花卉势态景情中，观察花、枝、叶的形态，掌握它们之间的相互关系和衬托作用，在有所领悟之后，再进行表现处理，把它总的神态、情趣表现出来。这种能力是写生构图和创作的基本功。因为除了"意"以外，凡是创作所要求的基础表现能力，它都具备了。同时，因小枝花内容少，不复杂，对初学者来说，比较容易掌握（体味势态、情趣），对大势虚实，疏密穿插，向背聚散等的处理手法也都比较容易入手，容易领会。此外，在创作需要的表现花枝形象多种变化的能力以及多种形象的塑造，都能在小枝写生的练习中培养。小枝写生既积累了可供创作时选用的丰富的形象素材，同时又培养了多样处理的能力。因此，不要轻视小枝写生，要从小枝花的各个不同角度观察，进行写生练习（宋人画册中大多数册页都是小枝花的写生）。

小枝势态贵生巧，枝助花态叶相扶。俯仰参差多用意，临风回首始情苏。

见图 28 所示。

画小枝花，由于东西少，所以特要注意对枝、花、叶的势态处理，只有灵巧，才能生动。对于花态，要从它参差俯仰的形象中，体会耐人回味的风情。借助枝的动向势态，来帮助表现这种风姿。要注意叶的顺势或逆势的描写，以此来调节画面动静，使之富有节奏感。

2. 互生花朵写生

互生花朵向四方，四方形态不一般。透视转折处理好，方能立体不平板。

见图 29、图 30 所示。

互生的花朵，是明显地开向四方。不是互生的花朵，也因倾斜不同，或因分支的方向各异，使花朵的方向有所不同。所以，须细心地观察它们不同的动态形象，注意它们透视转折的不同变化，结合全枝的神态情趣进行周密描绘。这样，就可使全枝有一个统一的、丰富生动的形象。

3. 聚朵枝头的写生

聚朵枝头见呼应，含苞怒放巧安排。处理外形防平乱，集散疏密自参差。

见图 31 所示。

一枝碧桃、一枝玉兰、一枝芙蓉，都可说是聚朵枝头。这些花一眼看去，首先让人感受到的是全枝的精神风貌，而决不会是一朵花的形态情趣。因为朵花的形态情趣，是由花蒂、花冠、花心的形象组织形成的疏密、透视及其总的外形来表现的。然而一枝花的疏密、透视及其总的外形，则是由各种大小、前后、左右的花朵，与其枝、叶互相配合，映衬组织而成，总的形态比一朵花要丰满生动得多。在聚朵中花朵的安排处理，要将正面和七分面的花放在主要地位，然后安排几朵侧面、反面的花朵作衬托。半开花朵和花苞多半安排在散点处，要和聚朵有俯仰呼应的情势。这样才能使整枝花，既有疏密参差，又能气贯神连，全局浑然一体。若小枝花由几个分枝组成，则就要以每个分枝为单位，观察处理其疏密聚散的关系，如一枝花由三个小枝组成，那么以其中的一小枝为聚密的对象，其他两枝为疏散的对象（当然，每枝上又有它各自的疏密聚散）。在安排处理每一小枝花朵的外形时，必须服从总外形的要求。至于叶的处理，要注意两点，一是外形变化，二是要衬托花态，如图 31 所示碧桃。

朵花、小枝花的写生，最好选剪一两枝势态及花型较好的来画。若有盆栽的花当然更好，这样便于整枝全面观察。画时，先观察，再解剖一两朵花，把花冠、花蕊、花蒂等部分的结构和特点都了解清楚，然后选择比较美的各种花朵，按照蓓蕾、含苞、初放、半开、盛开的顺序，遵循朵花写生的要求，从各个角度一朵一朵地将各种花苞画完。最后按小枝写生的要求，画小枝花。

朵花与小枝花的写生，一方面是基础训练，另一方面也是创作素材的积累。所以，对花枝的组织特点、形态特征、色彩特点，都要细致地加以描绘，以便用时一目了然。

（五）出枝（图 33 ~ 图 43）

1. 出枝形式

折枝花卉构图的"出枝"，是从历来折枝花卉的构图中总结归纳出来的几个主要格式，对初学写生构图或创作构图的人来说，便于入手，有启发和参考作用。

出枝地位说分明，变化无穷见用心。上升势态须健美，下垂还宜意上呈。展开长短分明去，结合宾主要分清。安排枝位观物性，柳垂桃升自天成。

一般地说，折枝花卉的构图，不论在长方形、正方形、圆形或扇形等画面上，它的出枝地位，总不外乎是从下向上、从上向下、从左及右、从右及左或两个以上地位出枝的结合。由此可以归纳为四个方面，八个出枝地位和四个主花安排的较好范围，当然也有不在此限的"非位"出枝。

图 33 的左上图是八个出枝地位和四个主花安排部位的示意图。右下图是非位出枝的举例。

2. 出枝类形

图 34 ~ 图 43 是八个不同出枝地位的出枝例图。

（1）上升式：图 34 是从下向上的出枝（1、2 位），称为上升式。上升的形象要表现向上开展，具有健美生动的势态。

（2）下垂式：图 35 是从上向下的出枝（7、8 位），称为下垂式。下垂要有回转向上的意趣，不然会感到单调。

（3）展开式：图 36、图 37 是从左右两边（3、4、5、6 位）出枝，叫展开式。展开式要主次分明，长短要有变化。

（4）结合式：图 38 ~ 图 41 是两个部位的出枝叫结合式。图 42、图 43 是三个部位出枝的结合。结合要宾主分明，就是有一个方面的出枝是主体花，另一方面则为宾体花。所占的地位要主好宾次，所占的面积也要主多宾少，不能平均对待。

3. 出枝的原则

出枝不能违背花木生长的规律。如画柳和紫藤，就必须向下垂，画荷花、桃花，下垂就不好，桃花用上升或展开式就比较好看，荷花用上升式，则更能表现它的精神来。所以出枝时一方面要考虑立意，另一方面要考虑生长规律的特性，还要考虑形式上的关系，以"理中求奇"为好。

以上所谈的八个出枝地位，是从容易入手、容易安排见好的角度来说的，并不是绝对的。如果处理不好，也是很难成局的。八位之外，如果能巧为构思，那么亦有"出奇制胜"的机会，即所谓"死角非死，活地非活"。

（六）花卉构图中的几个问题（图 44 ~ 图 51）

构图立意胸成竹，情趣盎然景自明。气势贯穿枝梗出，参差动静互为衬。

安排宾主分藏露，俯仰呼应始生情。疏密穿插经营细，虚实相生方动人。

见图 44 所示。

1. 花卉构图的要求

花卉构图的目的方法和一般构图相同，但要求则因内容不同而有所差异。花卉构图要特别注意气势、宾主、虚实、疏密穿插和俯仰呼应等的安排处理。

①气势：气势是由枝梗的出枝势态和花、叶安排的地位动向决定的。

要做到气势贯穿、动静有律（节奏感）、参差不乱，才能生动有神。

②宾主：主花的安排不能过分偏侧，并要同其他花朵有俯仰呼应之情，有藏露的处理，这样才能臻于完美。

③虚实：气势的体现，与虚实的处理有关，所谓"虚实相生"，乃是"成败相关"的。处理虚和实，两方面的面积不能相等，空白的各个形态也不能相似相等。

④疏密：疏密穿插处理的要求，是要使画面的气势、神态具有更丰富的形象变化。

2. "以多取胜"构图手法

万朵千枝不厌满，新枝老梗竞精神。

见图 45 所示。

花卉或花鸟的构图，有时采用"以多取胜"的手法。以多取胜多半着重表现丰富蓬勃的景象，要做到"万朵千枝不厌满，新枝老梗竞精神"，须纵横开合、气势充沛，方能奏效。如果处理不好，很容易显得零乱、闭塞、平板。所以，这种构图要注意"繁中置简，繁不见重，动有律，静有韵"才好（动有律，是指大势外形和花叶安排的总形态的处理要有旋律性。静有韵，是指具体花叶的处理要见到风情灵巧性。动、静是对大势态和具体小形象形成相对的动静感而言的）。

3. "以少胜多"构图手法

朵花摇枝不觉稀，势态玲珑自可人。

见图 46 所示。

"以少胜多"的构图，在某些工艺美术品中是很重要的手法，因为它可以节省工料而不减艺术质量。这种构图要做到"稀不见少"，且有满台皆戏的感觉才好。所以，要特别注意势态的玲珑生动，花、叶形态变化多样。要领会"简象非简意，简之至者缛之至也"的道理（缛，繁复、繁密之意）。不然，很容易落入贫乏、单调、空洞的局面，这是要防备的。

4. 疏密虚实的处理

疏密虚实防空迫，切忌填塞满画屏。

见图 47 所示。

构图上虚实、疏密的处理，很容易犯两种毛病：一是疏处空洞，密实处迫塞，如图 47 左图所示；二是平均对待，虚实相等，疏密相近，如图 47 右图所示。这两种缺点，都由于对虚实、疏密在对比的关系上没处理好而引起，尤其是后一种较常见。

5. 平衡处理手法

平头枣核无好感，外形变化要思量。

见图 48 所示。

构图应有平衡感，但不能机械地对称。图 48 左图顶上部成一条平直线，而总外形又像一个三角形，右图外形则像一个枣核，这都是没有正确理解"平衡"含义的缘故。

构图轻重看气势，布置平衡应不均。

见图 49 所示。

构图中安排事物时，必须要有平衡感。一幅画看上去左右歪斜，或上下轻重布置失去平衡，都会使人看了不舒服，从而破坏了欣赏情绪。所以，在构图安排时，要顾及到上下左右的分量，要有多有少、有轻有重，要顾及到势的作用、力的作用、质量的作用，这样才不会失去平衡，而防止出现过于对称的现象。平衡，有势的平衡，力的平衡，量和质的平衡。图 49 是势与量的平衡。

6. 丰富茂密的处理

繁花聚朵枝宜少，正侧背藏花姿巧。上下顾盼有奇偶，含苞怒放相并好。

密叶重重呈茂盛，反转正侧分嫩老。前后层次要分清，浓淡相衬方见晓。

见图 50 所示。

花叶丰富茂密的情形，在处理时要注意以下几点：

（1）在花、叶聚生之处枝梗要少见，尤其不能出现过于粗长的枝梗。

（2）花朵的安排要有单双奇偶的聚散安排，正侧背藏的变化，含苞怒放的区别。

（3）叶的处理，要有重叠的层次，要有正、侧、反、转的穿插以及新芽老叶的安排。

注 以上各方面安排妥当，则在设色时，利用明暗、浓淡的相互衬托，就能使画面呈现茂盛娇艳的景象。

7. 枝多花稀的处理

花疏枝密花态多，枝梗穿插处理好。

见图 51 所示。

在花卉写生或创作中，对那些枝多花稀的对象，如梅、桃、玉兰等，初放时花稀叶小，只见枝梗曲折横斜，交叉直发。对这种景象的处理，除花朵形态要注意多样性外，更重要的是枝梗的疏密、穿插形态，绝对不能马虎。因为在这类画中，从色彩到显现角度来讲，花是主角；从由形象变化而引起节奏感的美感角度来讲，枝梗又成为主角了。

8. 写生构图

（1）写生构图：

落幅莫忘花解语，花姿招展势态舒。悟景通神来处理，切莫依样画葫芦。

见图 52 所示。

写生构图，就是对有感受并产生情趣的对象，运用构图的规律法则，

对景象进行安排处理，以完成对"景情"或"情景"的反映。

图52是一幅《玉兰花》的写生构图。目的是想让读者对左上角的"玉兰花照片"和以此为对象的这幅"玉兰花写生构图"，进行对照观看，领会"写生构图"是不能"依样画葫芦"的，而必须贯彻欣赏、穷理、生象的步骤。对要描写对象的精神势态，必须要有所感受，并且要酝酿成为明确的景象情趣，然后对景象的形态进行取舍、夸张、想象等艺术处理。这就必须坚持"外师造化，中得心源"，"着眼于神"的途径、方法，把对象处理得比生活更美、更典型，更富有感染力。绝不能"依样画葫芦"，更不能只写其大概的躯壳，不了解组织、特征，不见景象情趣的"以主观代替客观"来描绘。

"写生构图"和"创作构图"是不同的。"写生构图"属于基础训练的范畴，它是以"景胜"为主的，目的是培养对各种花木的观察、欣赏、会神、悟情、成意的处理能力，从而为创作打下了丰富的生活基础和坚实的表现能力。所以，"写生构图"是一种带有实习性、研究性和探索性的，以景胜为主的写生。

写生构图，最好在写生时就处理完整，或大体完整地画好，回来后只要对形象略加整理就好了。绝不要只画一个大概，回来后再苦思冥想地臆造，那是很难画好的。因为回来处理，由于自己脑子里形象不多，手上的办法也少，处理成的形象，往往弄得僵化、别扭、不自然。如果在当场处理完毕，那么当你对某一方面的处理拿不出一种比较好的设想或想不出需要的形态时，就可东看看、西走走，就会从花丛中发现你所需要的形象，从千姿百态中找出处理的方案，这是最有效的办法。

开始写生构图时，不要贪多，二枝、三枝花就足够了。为了便于入手，可以结合"出枝部位"进行写生构图的练习。初画时，对于情趣、意趣的酝酿和构思如感到困难，则可以先着重对势态、风貌的生动自然予以表现。同时，在构图上，多注意对虚实、疏密、穿插、俯仰等方面的处理。然后，再进一步注意对情趣和意趣的反映。这样，对初学构图写生的人来说，可能会感到方便一些，不会因初学的困难而影响学习的兴趣。

（2）创作写生：一幅花卉创作的题材及其立意，可以产生于平时的生活积累中，也可以在画家的文化修养活动中，通过偶然的或有意识的思考而产生；可以直接从生活的某一点偶然得到启发，也可以经过长期的生活体验而获得。不论通过何种方式所获得的原始的构思，都应进入写生阶段。这种写生，是带着一定的思想情趣的模糊景象，到生活中去寻找、观察、欣赏、选择那些适合于自己想象中的形态景象来进行写生的。在进行时要特别留意，不要只画那些一眼看去就合乎自己所选择的对象。要同时对那些不是想象中的形象，以及平时习惯上不喜欢的形象，进行

多角度的观察、欣赏，或许你会发现某些形象更能反映你的情意，或者可以发现另有一种情趣的好形象。这种偶然的发现，有时在形态上会具有更新鲜的感染力。

创作的立意构思决定后，如一时不能进行生活体验和写生时，那么只好以收集的各种资料作素材，运用自己平时在脑海中积累的形象来进行创作，这种做法亦是可以的，但要认识这是在条件不许可的情况下的办法。有一些现象是不好的，例如，把别人的画和资料，当作唯一的或主要的创作素材，而自己的思想活动，脱离了自己的生活感受，总是在别人的思想中打圈子，这是不可取的。另外一种现象是，在创作前没有任何构思设想，而在别人的作品上，东搬一只鸟，西描一枝花，这样拼凑起来就算是一幅"创作"，这种做法就更不足取了。还有一种现象是，对自己所要创作的对象从未见过，只凭其名称或从画册上看到的一点形象去创作，哪里会有好的结果呢！严格地说，这都不属创作，创作总要在情意或形式上有一点"创"的新意吧！千篇一律，无所用情，就认为是"创作"了，须知"创作"必须要在内容情意上具有真、善、美的因素，在形式上有新鲜、生动、自然的美感。必须时刻记住，作画既要表现各个事物独具的形态美，更要有从形态中反映出它的神情，反映出它的生命的美，反映出思想情趣、意趣的美，这样才能感染人，这样才是艺术。

（七）朵花小枝的写生构图（略谈花期、花色和花韵）

花卉的开花期，各地不完全相同。这里所说的花期，主要以江南一带为参考，然而同是江南地区，由于年份、品种，以及山丘、平地不同，开花期有早有晚，所以只能介绍一般的开花期。花朵的颜色，绚丽多彩，变化很大，这里也只能介绍一般常见的几种。至于"花韵"是指人们观赏时所领略到的花的气质、神态和风韵。当然各人领会的角度和感受的深浅是不同的，现略举前代诗人对某些花的观感和吟咏，以便更好地领会花韵。

1. 梅花（图53～图56）落叶乔木或灌木。开花期1月至3月间。梅花品种繁多，有单瓣和复瓣之分。花色有深红、浅红、白及白中带微绿的绿萼梅和很少见的紫梅花。

梅花自古以来为我国人民所喜爱，尤其江南一带，在梅花盛开时，真是香飘百里。苏州的邓尉山，至今老梅成林，素有"香雪海"的美称。梅花枝刚梗健，开于风雪之中，毛泽东同志在《咏梅》一词中有"已是悬崖百丈冰，犹有花枝俏，俏也不争春，只把春来报"之句，深刻地写出梅花的特性和气质。历来因梅之耐寒开花，松竹之经冬不凋，被人们

誉为"岁寒三友"，推崇它们坚贞的品德，常青的友谊。故诗人多爱歌颂，画家多爱写照。明代王冕是著名的画梅大家，宋代林和靖在西湖植梅畜鹤，便有"梅妻鹤子"的佳话，他写的"众芳摇落独暄妍，占尽风情向小园。疏影横斜水清浅，暗香浮动月黄昏"中，梅花的清幽写得非常入神。而卢梅坡的"梅雪争春未肯降，骚人搁笔费评章。梅须逊雪三分白，雪却输梅一段香"及"有梅无雪不精神，有雪无诗俗了人。日暮诗成天又雪，与梅并作十分春"则又是另一种意境了。

2. **水仙**（图57～图68）　球根花卉。开花期1月至2月间。我国产的水仙花，有单瓣和复瓣两种。单瓣中又有金盏玉台和银盏玉台之分。前者花冠色纯白，副花冠杯状，色金黄；后者都是白色。另外还有花冠呈淡黄色、副花冠呈金黄色，花冠白色、副花冠黄色红边的，但却不多见。复瓣名为玉玲珑，花冠白色，副花冠呈黄色皱褶瓣状。

水仙势态潇洒文秀，花色明丽，叶色鲜绿，更有宜人的幽香，清而不淡，所以人们誉它为冰清玉洁的"凌波仙子"。明代王谷祥有诗云"仙卉发璃英，娟娟不染尘。月明江上望，疑是弄珠人"，写得很入神。

3. **春兰**（图69～图72）　宿根草花。开花期1月至3月间。大寒季节，从根部抽出一花茎，外有淡绿色的苞叶，长到6至10cm（二三寸），在顶端开一花，花瓣六片，色淡黄绿，分内外两层，外层三片形态相似，内层两侧两片相对直立，称为棒心，中间一片称为唇瓣，色微白有紫斑，无斑点的则称"素心兰"。

兰花，多生于幽谷之中，花穗清丽含娇，姿色潇洒逸秀，幽香四溢，沁人肺腑，因此有"香祖"和"空谷佳人"之称。《珍珠船》中对兰花曾有过这样的评价："世称三友，竹有节而啬花，梅有花而啬叶，松有叶而啬节，唯兰独并有之。"前人有这样两首诗，"婀娜花姿碧叶长，风来难隐谷中香。不因纫取堪为佩，纵使无人亦自芳"，"百草千花日日新，此君竹下始如春。虽无艳色如娇女，自有幽香似德人"，用来赞美她的"高洁脱俗"。

4. **玉兰**（图73～图78）　落叶乔木。开花期2月至3月间。花开时始发叶芽。花瓣九片，色洁白；雄蕊初黄色，盛开时蕊尖部渐变成紫色，雌蕊则由黄色渐变为淡绿色。

玉兰因色如白玉，香似幽兰，亭亭开于百尺枝头，衬以蓝天白云，所以风姿分外高雅俊美，故有"玉树"之名。又因盛开于初春，所以又称玉堂春和望春花。明代沈周题玉兰诗云："翠条多力引风长，点破银花玉雪香。韵友自知人意好，隔帘轻解白霓裳。"

5. **报春花**（图79）　宿根花卉。开花期2月至4月间。每临春日抽出花轴，春风吹拂，便张开一柄柄花伞，自下而上依次开花，故名报春花。

花形如高脚杯，瓣五裂，恰似樱花，所以又名樱草。此花有芳香，花色有淡紫、深红、紫红、桃红、白等色。

6. **连翘**（图80～图82）　落叶灌木。开花期2月至3月间。株高66至100cm（二三尺），但枝条伸展甚长，丛生茂密。单叶，卵形，或为三出复叶。花冠四裂，下部略呈筒状，花色橘黄，一丛丛开满了整个枝条，而枝条又如散发。所以盛开时，一片金黄，春意盎然。

7. **纹瓣悬铃花**（图83）　常绿灌木。开花期3月至5月间。叶似芙蓉叶。花从叶腋生出，花柄细长；花瓣五片，形似瓢，色金黄，有深红色的网状花纹，开足时形似灯泡；雌蕊柱头生数花丝，色紫，雄蕊围生雌蕊之顶部，色黄紫。

8. **杏花**（图84～图87）　落叶乔木。开花期3月至4月间。先开花后生叶，花五瓣（亦有六瓣），略大于梅花。花色有银红、淡红、白等色，蕊黄色，托紫红色。杏花盛开时万朵千枝齐竞放，呈现出一片"红杏枝头春意闹"的蓬勃景象。宋代叶适有"春色满园关不住，一枝红杏出墙来"，是写出杏花气质的名句；而陆游则有"小楼一夜听春雨，深巷明朝卖杏花"的佳句；另如韦庄的"春日游，杏花吹满头，陌上谁家年少足风流？"，则又感到风情的艳丽了。

9. **桃花**（图88）　落叶乔木。开花期3月至4月间。桃花和桃叶是同时发芽生长的，花开时叶呈嫩绿色。花色有桃红、淡大红、白等色，花蕊为黄色。杜甫有诗云："红入桃花嫩，青归柳叶新。"桃花开时恰好是垂柳扬春的时候，"灼灼桃花，依依嫩柳"画出了人间春色。

10. **碧桃**（图89、图90）　落叶乔木。开花期2月至4月间。碧桃是复瓣的桃花，不结实。花、叶同时生长。花色有红、白、粉红、红白相间以及白底红点等色。

碧桃色、态俏丽冠于群花，唐代白敏中赞曰："千朵浓芳倚树斜，一枝枝缀乱云霞。凭君莫厌临风看，占断春光是此花。"

11. **梨花**（图91～图93）　落叶乔木。开花期3月至4月间。开花时叶为嫩黄绿色。花似杏花，花梗细长，花色雪白，花丝亦白色，花药（指雄蕊花丝顶端呈囊状的部分）由黄变紫。花丛生于枝头，盛开时一树银装，丰满茂盛，体态生动，故有"一树梨花压海棠"之誉。如在春雨中观赏，则别有一番情景，"一支梨花春带雨"，其风流冷艳，是其他春花所不及的。

12. **木兰**（图94、图95）　落叶乔木，又称辛夷。开花期3月至4月间。花蕾尖大如笔，故又名木笔。花似玉兰而较瘦，故又名紫玉兰。常见的木兰花，瓣外为紫红色，瓣内为白色。另有瓣外为桃红色或鲜红色的，但不常见。花冠多为六瓣，花蕊先黄色后渐转成紫色。

13. **贴梗海棠**（图96、图97）　落叶灌木。开花期3月至4月间。

高 170 ~ 200cm（五六尺），枝条开展，有刺，花梗很短，故名贴梗海棠。花色朱红，极为耀眼，蕊黄色。叶椭圆形，叶面碧绿色，叶背淡绿色。另有花为淡红色和白色的，色泽也都比较明亮。

14. 西府海棠（图 98、图 99） 落叶小乔木。开花期 3 月至 4 月间。初春从花枝的叶丛中抽出五六个长花柄的花蕾，色深红，开放时花瓣外面呈现出浓、淡两种红色，瓣内则粉红色衬映，点以黄色的花蕊，托以碧色的叶，相映呈辉，极为娇艳。

宋代苏东坡有诗云"东风袅袅泛崇光，香雾空蒙月转廊。只恐夜深花睡去，故烧高烛照红妆"，又如陈兴义《海棠诗》云"海棠点点要诗催，日暮紫锦无数开。欲识此花奇绝处，明朝有雨试重来"，点出了风前、月下、雾里、雨中海棠姿色的奇绝。

15. 垂丝海棠（图 100 ~ 图 104） 落叶灌木。开花期 3 月至 4 月间。宋代沈立《海棠记》说："其花甚丰，其叶甚茂，其枝甚柔，望之绰约如处女。"此花花朵簇生于枝梢，花柄甚长，花蕾胭脂色，盛开时花瓣一半胭脂色，一半淡粉脂色。垂丝海棠，体态轻盈，风乍起则翩翩起舞，风停时则丝丝下垂如醉酒。故斯荃诗曰："婉转风前不自持，妖娆微傅淡胭脂。花如剪彩层层见，枝似轻丝袅袅垂。"如能感受这种形、色的风韵，可以说是得其神了。

16. 复瓣樱花（图 105 ~ 图 107） 落叶乔木。开花期 3 月至 4 月间。叶嫩黄绿色，花柄淡草绿色。花粉红色或淡粉紫红色。

17. 蟹爪兰（图 108） 仙人掌类多肉植物。开花期 3 月至 4 月间。基节扁平，向外延伸生长，如蟹爪，色粉绿。花色有桃红、深红、橙、黄、白等色。花瓣色彩的浓淡同荷花一样，是瓣尖浓瓣根淡。

18. 小苍兰（图 109） 球根花卉。开花期 3 月至 4 月间。花有芬芳的香气，叶似春兰故又名香雪兰。花轴从叶丛中抽出，在轴端部开花，排成总状花序，花冠长筒形，六浅裂。花色有黄、白等色。

19. 君子兰（图 110） 宿根花卉。开花期 3 月至 4 月间。叶革质，碧绿色而有光泽，宽带状，花轴从叶丛中抽出，伞形花序顶生，花有数朵到数十朵，形如漏斗状，开大时如萱花，有六裂片，花色金黄，非常艳丽。

20. 蝴蝶兰（图 111） 多年生草本。开花期 3 月至 5 月间。叶深绿色略带紫味，茎墨紫，近花部为红紫色。花色白，瓣基为淡青紫色，花瓣上有淡紫色斑纹。花蕊呈蝶形，有紫斑。

21. 黄花鹤顶兰（图 112） 宿根花卉。开花期 3 月至 5 月间。花、叶、茎的形态都和鹤顶兰相同，而花为淡黄色，故有此名，花的唇瓣为黄色，并有紫黑色斑纹。

22. 球花石斛（图 113） 多年生常绿草本。开花期 3 月至 4 月间。茎黄绿色，有纵槽纹。叶长椭圆形，色鲜绿。花为总状花序，倒挂如紫藤，花色黄。

23. 金莲花（图 114） 藤本花卉（草质）。开花期 3 月至 5 月间。叶互生，柄细长，形似荷叶，色鲜绿，故又名旱荷，花柄亦细长，生于叶腋间，花瓣五片，花色有黄、白、橙、紫等色。

24. 万寿竹（图 115） 多年生草本。开花期 3 月至 5 月间。形态均像竹。花色为胭脂色，钟状，生于叶腋。又名山竹花。

25. 天竺葵（图 116、图 117） 宿根花卉，又称石蜡红。除炎夏外，各季都能不断开花，花为伞形花序，着生于枝梢。花色有红、粉红、白等色。叶为草绿色，叶缘内有一暗色环纹。

26. 虾衣草（图 118） 宿根花卉，又名虾夷花。开花期 3 月至 10 月间。叶黄绿色。穗状花序下垂，有棕红色大苞片，花色白，管状，上下二裂。多在温室栽培。

27. 芭蕉（图 119） 多年生草本。春日开花。叶阔大，色碧绿。花茎由叶心抽出，为穗状花序，花扁形，色黄簇生于大苞内，苞片为红褐色。果肉质，熟时黄色。

芭蕉叶色清凉为人所喜，然而雨打芭蕉时，则别有一番滋味。宋代李易安有《采桑子》词云："窗前谁种芭蕉树，阴满中庭，叶叶心心，舒卷余光分外清。伤心枕上三更雨，点滴霖霪，以唤愁人，独拥寒衾不惯听。"

28. 牡丹（图 120 ~ 图 143） 落叶灌木。开花期 4 月至 5 月间。花有单瓣、复瓣两类。品种很多，据说多至 370 余种，以姚黄、魏紫最有名。牡丹叶为二回三出羽状复叶，小叶三裂，色鲜绿。花冠单瓣的五至十余片，敞心露蕊，形态动人；雄蕊繁多色金黄，雌蕊数枚，结成如小石榴的囊状蕊盘，色粉绿或红绿色。复瓣花冠富丽丰满，花蕊多藏于花冠中。牡丹花色有墨红、紫、深红、大红、粉红、黄、白以及红白相间和白中带绿的"绿牡丹"等色。

牡丹是我国特产的名花，花形特大而丰满，花色多样而艳丽，有"花王"之称。唐代李正封咏牡丹诗有"国色朝酣酒，天香夜染衣"之句，从此"国色天香"就成为牡丹的专誉了。牡丹是我国诗人、画家和人民都喜爱的花种，可以说历代诗人都有赞美它的诗歌。我最喜欢的是李白咏白牡丹的一首："云想衣裳花想容，春风拂槛露花容。若非群玉山头见，会向瑶台月下逢。"历代有名的花鸟画家，几无不画牡丹的。前人画多了，人们借鉴也多，然而创新就更难了，但人们始终喜欢它，所以要多下工夫，多寻新意来表现它，才能把牡丹画好。

29. 蒲桃（图 144） 常绿乔木。开花期 4 月至 5 月间。叶对生，披

针形，新叶嫩黄绿，叶尖部带有橘红色，老叶青绿色，有光泽。花形大，雄蕊长而多。花色白中带微绿。

30. 含笑（图145、图146） 常绿灌木。开花期4月至5月间。此花开放时很少开足，像微笑，故得此名。含笑可高达丈余。叶互生，作椭圆形或倒卵形，革质，碧绿色。花单生于叶腋，花冠六瓣。花色有两种，一种为白中带紫，一种为白中带黄，都具有芳香。宋代邓润甫有"自有嫣然态，风前欲笑人。涓涓朝泣露，盎盎夜生春"的诗句，描写得很切实。

31. 月季（图147～图167） 落叶灌木。开花期4月至11月间。月季有单瓣、复瓣两类。品种繁多，花形多姿，蓓蕾秀美。花色除了红、白、黄等纯种色外，还有无数奇异多彩的混色。

牡丹在我国称为花中之王，而月季在国外尊为"花中皇后"，位列群芳之首。月季和玫瑰、蔷薇同属蔷薇科，因此有些品种很难区别。一般来说，月季花形玲珑，梗上刺较稀疏；玫瑰多刺，梗多直立粗壮；蔷薇则枝呈蔓性，四散分长。

宋代苏东坡有诗云"长春如稚女，飘摇倚轻飔。卯酒晕玉颜，红绡卷生衣"，十分形象地写出了月季形色、势态的美。月季虽然美好，但很难画，容易入俗，这要特别注意。

（以下文字对应图版见下册）

32. 扶桑（图168、图169） 常绿灌木。花期甚长，在江南除冬季外都开花。叶卵形，花生于上部叶腋，花梗细长，叶色深绿有粗锯齿。花有单瓣、复瓣两类。复瓣花很像复瓣山茶花，花色有大红、桃红、橙、黄等色。单瓣花为漏斗形，单体雄蕊甚长，伸出花冠外，花色有深红、朱红、粉红、白等色。

扶桑开时，一丛之上日开数百朵，衬以茂密的绿叶，随风飘动，日光相照，疑若焰生，非常烂漫。故苏东坡有"焰焰烧空红佛桑"，杨万里有"佛桑解吐四时艳"之句。扶桑又名佛桑、朱槿。

33. 花烛（图170） 宿根花卉。开花期4月至5月间。叶形、色皆似马蹄花。花色深红，有光泽，花蕊金黄色，花梗修长，风吹摇曳，很有情趣。

34. 黄蝉（图171） 落叶灌木。开花期4月至6月间。梗土黄色。叶椭圆形或倒披针形，色老绿。花为聚伞花序，顶头，花形漏斗状，花色金黄，内淡外深，并有深黄色斑纹。

35. 荷包牡丹（图172） 宿根花卉。开花期4月至5月间。叶如牡丹，花如荷包，故得此名。花为偏居一侧的总状花序，下垂。花瓣四片，外方一对淡粉红色，基部囊状，内方一对白色，伸出于外方花瓣之外。

36. 百合（图173、图174） 球根花卉。开花期4月至5月间。叶碧绿色。花为合瓣花冠，如喇叭状，上部六裂；花柱很长，一茎顶开一至四朵花。花色有橘红、淡红、黄、白等色。百合花朵大，花形美，白花更觉素雅清丽。百合品种甚多。

37. 吊灯花（图175） 常绿灌木，有多数柔弱垂枝。开花期由春季开至秋季。花、叶形态很像单瓣扶桑，但都比较细小。花瓣五枚，羽状细裂，向上反曲，雄蕊花丝长而垂于花冠外。花色有粉红、深红等色。花柄细长，开时挂满全树，一阵风来，满树飘摇如吊灯如风铃，非常好看。所以又称"风铃扶桑"。

38. 绣球（图176、图177） 落叶灌木。开花期4月至5月间。株高达660～1000cm，花为伞房花序，有总梗，开足时如圆球。花初放时呈微绿色，盛开时为白色。叶深绿多为椭圆形，叶脉都有深凹，边有小锯齿。绣球花开时满树白圆球，非常醒目。明代谢榛有诗云："高枝带雨压雕阑，一蒂千花白玉团。怪杀芳心春历乱，卷帘谁向月中看。"

39. 地藏花（图178～图180） 落叶灌木。为蔷薇科，俗名地藏花。开花期5月至6月间。有单瓣、复瓣两种。花色洁白，蕊金黄，叶青绿色。

40. 羊蹄甲（图181～图183） 常绿乔木。开花期4月至5月间。叶互生，色粉绿，如羊蹄形。花为伞房花序，顶生，花冠五瓣。花色有紫红、粉红、淡青紫、白等色。花瓣色彩，瓣尖深基部淡，顶上一瓣，中有长条深色丝纹和斑点。花中有雄蕊五枚，丝白、花药黄色；雌蕊一枚，色粉绿。

41. 粉花凌霄（图184） 多年生藤本（草质）。开花期4月至5月间。叶碧绿色。花漏斗形，上部五裂。花色粉紫，中有青紫斑纹。

42. 竹节海棠（图185～图188） 宿根花卉。开花期4月至10月间。茎红褐或绿色，光滑。花色有大红、粉红、白等色。雌雄同株，雄花四瓣，两大两小，雌花下部具有三个翼状子房，蕊皆黄色。叶为歪心形，正面暗绿色，叶尖和叶边都呈紫色，全叶有不同大小的白色斑点，故又称"银星海棠"。

43. 玉叶金花（图189） 灌木，枝呈蔓性。开花期4月至6月间。叶为椭圆形，色碧绿。花由五至六个分枝组成，每个分枝有白色花瓣一片，枝上簇生管状五裂小黄花为花蕊，如此组成一个环形的大花朵。远望满树白、黄、绿三色互相显映，非常明快，尤其白色更为突出。

44. 泡桐（图190、图191） 落叶乔木。开花期4月至5月间。叶大，卵形或长椭圆形，有长柄，色鲜绿。花生于枝的顶端，为总状花序。开白花，花瓣上具有紫色斑纹的称为"白桐"，开粉青紫色花的，称为"紫花泡桐"。前者先开花后发叶，后者花、叶齐放，两者开时都满树怒放，亦是浓春一番景色。

45. 杜鹃（图 192 ~ 图 200） 常绿灌木。种类很多，一般开花期 4 月至 5 月间。叶椭圆形，端尖，因种类不同，叶形亦有长短、大小不同。叶色有深绿和鲜绿两种。花一至三朵簇生于枝顶，花冠有单瓣、复瓣两种。花色有红、粉红、紫红、黄、白以及红白相间等色。黄花杜鹃即羊踯躅，有毒。

浓春季节，杜鹃啼时，此花便开遍了山野，灿烂似锦，映红了千山万水，真是"一声杜宇啼春风，明朝绯挂千山丛"，所以又名"满山红"。唐代白居易有这样的描写："千丛相向背，万朵互低昂，照灼连朱槛，玲珑映粉墙，风来添意态，日出助晶光……好差青鸟使，封作百花王。"

46. 蝴蝶花（图 201~ 图 203） 宿根花卉，又称鸢尾。开花期 4 月至 5 月间。种类很多。叶片没有中脉，外形似剑，色鲜绿。花茎从叶丛中抽出。茎顶开花，每枝着生一至三朵，花瓣六片，外三片向下垂，内三片直立而生。花多青紫色，也有开白花的变种，以及白色中带青紫色。花形大、中、小三类，外形都像蝴蝶，所以得此名。

47. 龙吐珠（图 204） 藤本花卉（木质）。开花期 4 月至 6 月间，有时 9 月亦开花。叶对生，卵圆形或卵状矩圆形，色碧绿。花为聚伞花序，腋生或顶生。萼管短，色绿；花托五裂，呈三角形，色洁白；花冠为管圆柱形，有五裂瓣，色鲜红；雄蕊四枚，细长而突出于花冠之外，色黄。全株红、白、碧三色相映成辉，非常鲜艳夺目。

48. 吊兰 （图 205） 宿根花卉。开花期 4 月至 6 月间。叶细长似兰花，色鲜绿。叶边有一条白边，称"银边吊兰"。叶子中心有黄白色的条纹，称"金心吊兰"。两者的花蕊都细长，总状花序，开白色小花。吊兰体态生动，色彩雅淡。

49. 仙人掌（图 206、图 207） 灌丛状肉质多浆植物。开花期 4 月至 6 月间。茎长椭圆形而扁平，色绿有刺。由茎上端长出花蕾，开黄色或金黄色大花。

50. 郁金香（图 208） 球根花卉。开花期 4 月至 5 月间。株高 30 ~ 70cm。叶四至五片，色粉绿，光滑而厚，呈广披针形。一茎一花，花形大，开于顶端，花为六瓣。色有红、黄、白及紫红和红白相间等色。蕊色黄，晨开暮合。

51. 龙牙红（图 209、图 210） 落叶灌木，在南方亦有生长成高大乔木的。开花期 4 月至 6 月间。叶片阔菱形卵状，色鲜绿。花色深红，蕊黄色，形如象牙故又名象牙红。

52. 金鱼草（图 211） 一二年生草花。开花期 4 月至 6 月间，如花谢后将上部剪掉，八月施一二次肥，能重新发枝开花。株高 30 ~ 70cm，叶披针形，色老绿。花色有红、粉红、黄、白、紫等色。

53. 兰花藤（图 212） 小乔木。开花期 4 月至 5 月间。梗土黄色，叶呈土黄绿色，枝呈蔓性，花粉青紫色，背面色淡，花蕊黄色。

54. 美女樱（图 213） 多年生草木，略带蔓性。开花期 4 月至 10 月间。叶长椭圆形或披针状三角形，色绿。花为短穗状花序，花冠管状，尖端五裂，有红、紫、蓝、白等色。

55. 芍药（图 214 ~ 图 230） 宿根花卉。开花期 4 月至 5 月间。株高 70cm 左右，丛生。叶为二回三出羽状复叶，小叶通常三裂，色深绿。花分单瓣和复瓣两类，品种较多。花色有红、紫、白、黄等色，以黄色为最名贵，有内外两层不同形、色的花冠。

芍药很相似牡丹，但牡丹花和叶都较丰满茂盛，有"雍容华贵"之风。而芍药的花和叶都比较细长，清秀。本草目，芍药，犹"绰约"也。宋代王十朋诗云"千叶扬州种，春深霸众芳。无言比君子，窈窕有温香"，姚孝锡诗云"绿萼披风瘦，红苞泡露肥。只愁春梦断，化作彩云飞"和韩琦的"嫣红闹密轻多叶，醉粉欹斜奈软条"，都是形容得很入神。

56. 紫藤（图 231 ~ 图 234） 藤本花（木质）。开花期 4 月至 5 月间。叶为奇数羽状复叶，新叶嫩黄绿色，老叶绿色。花为总状花序，下垂，总长可达 30cm，层层开出繁多的淡紫色蝶形花。开时若天气晴朗，花色倍觉艳丽。另有一种开白花的称为"银藤"，花穗洁白，并发银光，非常雅致。

57. 令箭荷花（图 235、图 236） 仙人掌科多年生草本。开花期 4 月至 5 月间。茎扁平，形如令箭，边缘有稀锯齿，色粉绿。花似荷花，生于茎的尖端两侧。花色有红、黄、白、粉紫等色，花丝及花柱均细长弯曲，花丝色白中带微绿，花药黄色，花柱玉色，极为鲜艳。

58. 石竹（图 237、图 238） 一二年生草花。开花期 5 月至 7 月间。又名"洛阳花"。茎、叶皆粉绿色。叶对生，线状披针形。花顶生，单生或成对，有时成聚伞花序。花冠有单瓣和复瓣两类。花色有白、淡红、红、紫红等色，有的花还镶有异色的边纹，或在瓣间镶以深浅色的条纹或斑块。

59. 睡莲（图 239、图 240） 多年水生草木。开花期 5 月至 9 月间。叶浮于水面，马蹄形，柄细长，正面墨绿色，背面暗红色。花单生于花梗顶端，形如荷花，瓣比荷花多而瘦小，浮于水面，映于碧波，清香扑鼻，明丽可爱。花色有粉红、淡黄、白等色。睡莲最大的特点是上午开放，近午时怒放，午后渐合，随暮色降临而合拢，似是酣睡。这样开而合，合而开三、四日至半月之久，所以称为睡莲或子午莲。

60. 唐菖蒲（图 241 ~ 图 244） 多年生球根花卉。开花期 5 月至 9 月间。茎粗壮直立，高 100 ~ 130cm。叶互生，剑形，色鲜绿。花为穗状花序，大部分品种花都开在花茎的一侧，分两行排列，但也有四周开花的。花色有红、黄、橙、紫、白等色。亦称"剑兰"或"菖兰"。

61. 美人蕉（图245～图248）多年生球根花卉。开花期5月至10月间。叶如芭蕉而小，茎、叶均为碧绿色，另有一种茎叶均为紫绿色的，称为"紫叶美人蕉"。花为总状花序，顶生。花色有朱红、鲜红、黄和红瓣金边、黄瓣红斑等色。

美人蕉具有芭蕉之清、朱丹之艳的特点。故前人有诗曰："芭蕉叶叶扬瑶空，丹萼高攀映日红。一似美人春睡起，绛唇翠袖舞东风。"

62. 夹竹桃（图249～图252）常绿灌木或小乔木。开花期5月至10月间。叶形如柳似竹，色碧青，故又名柳叶桃。聚伞花序顶生，花冠漏斗状，有单瓣和复瓣两类。花色有粉红、白、黄以及红白相间等色。

夹竹桃开时布满全树，如植各品种于一园，开花时似一片红光白浪，翻滚于碧波之中。真是五彩缤纷，特别醒人心目。

63. 虞美人（图253、图254）一二年生草花。开花期5月至7月间。叶互生，羽状分裂，茎叶都生细毛，色多粉绿色。花未开时，花蕾下垂，开时转面朝天。一花四瓣，萼两片的为单瓣花，多瓣的为复瓣花。花色有紫、白、红以及红瓣白边或粉红色边等色。另有一种在红色或其他色瓣的基部，嵌上紫黑色的斑块者更觉别致。

《花镜》有云，"虞美人原名丽春，一名百般娇，一名蝴蝶满园春"，皆因其姿态葱秀，风吹则动，动态轻盈，如蝴蝶之飞舞也。前人有歌曰"照眼妆新就，扶头酒半醒"，"歌唇乍启尘飞处，翠叶轻轻举，似呈舞态逞娇容，嫩条纤丽玉玲珑，怯秋风。"

64. 大丽菊（图255～图257）多年生球根花卉。开花期5月至10月间。茎叶皆绿色，叶为羽状复叶。头状花序，花大色艳形态甚多。常见的花型有单瓣型：外形较大，花心露出，周围有长大花瓣一二轮。仙人掌型：花瓣狭长且卷曲，普通常为复瓣花。菊花型：花瓣厚而多肉，宽阔而扁平，尖端钝或尖，花型大并多为复瓣。蜂窝型：花小型如蜂窝状，瓣亦短圆。大丽菊的品种、花色很多，除红、黄、橙、紫、淡红、白等色外，还有各种间色，如白花瓣上镶以红色条纹的千瓣花，仿佛白玉嵌以红玛瑙，非常妍丽。此花特点是色彩艳丽，然而全株形态似乎少风韵，这是作画时要静思的。

65. 八仙花（图258～图260）落叶灌木。开花期5月至7月间。茎柔软呈草质状，花如木本绣球，所以又称草绣球。叶对生，阔卵形或椭圆形，前端渐尖，色鲜绿。花为伞房花序有总梗，花肥大。花色有淡蓝、水红、白等色，而红、蓝两色能互相转换，颇为美丽。

66. 石榴（图261～图263）落叶灌木或小乔木。开花期5月至7月间。小枝顶开花，花有单瓣和复瓣两种。单瓣花的花冠5至8片，色深朱红，蕊黄色。复瓣花称为"千叶榴花"，色亦朱红色。此外还有黄色、白色和红白色相间的变种，但都不结果实。

宋代王直方诗话云，王荆公作内相，翰苑有石榴一丛，枝叶繁茂，只发一花，时荆公有诗云"万绿丛中红一点，动人春色不需多"，皆因"五月榴花红胜火"，故有"一点红冠压万春"之感，榴色之明艳特目，是其他花色所不及的。金代金元格有诗云："山茶赤黄桃绛白，戎葵米囊不入格，庭中忽见安石榴，叹息花中有真色，生红一撮掌中看，模写虽工更觉难，诗到黄州隔千里，画家辛苦费铅丹。"

67. 蜀葵（图264）宿根花卉。开花期5月至7月间。茎高可达6至7m。故又名一丈红。花有单瓣和复瓣两类。花色有深红、紫红、粉红、白、黄等色。花生于叶腋，在茎上集成一串长穗，从下边生长到顶，很少分叉。

蜀葵多一片丛生，有如锦屏。明代有日本人来进贡时，见到此花写了一首诗为"花如木槿花相似，叶比芙蓉叶一般。五尺阑干遮不尽，尚留一半与人看"，难得他把茎、叶、花的形象都写出来了。唐代陈陶咏蜀葵云，"绿衣宛地红倡倡，熏风似舞诸女郎。南邻荡子妇无赖，锦机春夜成文章"，这就形神俱备了。

68. 茉莉花（图265）常绿灌木。开花期5月至10月间。老梗土黄色，新枝青绿色。叶是单叶，对生，椭圆形或阔卵形。花色洁白。有单瓣和复瓣两种，都有芳香。苏东坡有"暗香着人簪茉莉，红潮登颊醉槟榔"赞茉莉诗句。

69. 文殊兰（图266）宿根花卉。开花期5月至8月间。叶条状披针形，革质面滑泽，碧绿色。初春从叶丛中长出肉质花茎，一茎生十余朵花，排成伞状。花瓣六片，瓣形狭长，色白，开时反卷，花丝白色，花药黄色有芳香。

70. 吊钟海棠（图267）宿根花卉。开花期5月至7月间。叶对生或三叶轮生，呈卵状披针形，边缘有锯齿。花生于叶腋间，花萼筒钟状，花开时萼片四分裂，并向上卷，花冠下垂，故又称倒挂金钟。雄蕊及花柱突出瓣外，形态生动美观。花色有白萼红瓣、白萼紫瓣、黄萼橙瓣、粉红萼红瓣等色，花蕊皆黄色。

71. 昙花（图268～图270）仙人掌科，多年生常绿多肉植物。开花期6月至8月间。昙花形态很像令箭荷花，不过叶的形、质都比较平薄和宽大，中肋明显。花生于叶状茎的边缘，形态丰满，花色洁白，幽美清香。从晚上7至8时起开花，愈开愈大，香气也愈来愈浓，到次日凌晨2至3时凋谢，故有"月下美人"之誉。又因开花前后不过七八小时，所以有"昙花一现"之说。昙花的雄蕊成束，色银白、形曲伸，很是雅美，画时要在此处多下工夫。

72. 萱花（图271） 宿根花卉。又名黄花菜。开花期6月至8月间。叶丛生，狭而长，色绿。圆锥花序，花葶高达100cm，花初发如黄鹄嘴，开时则六出。花色有橙、黄、白、红、紫等色。

萱草体态生动，别名忘忧草。明代高启有诗云："幽花独殿众芳红，临砌亭亭发几丛，乱叶离披经宿雨，纤茎窈窕擢薰风。"

73. 曼陀罗（图272） 一二年生草花。又称风茄儿。开花期6月至8月间。株高100cm余。叶互生，卵形，呈老绿色。花冠漏斗状，大形。花色有白和淡紫两种。

74. 紫薇（图273、图274） 落叶灌木或小乔木。开花期6月至9月间。紫薇从夏吐艳开到深秋，故有"百日红"之名。紫薇另一特点，是树皮光滑而柔韧，以手抓之彻顶动摇，所以又叫"怕痒树"。紫薇叶对生，色苍绿。圆锥花序，顶生，花冠大瓣，每瓣生在一个小柄上，瓣形曲皱，质感轻盈，随风飘动，很有趣味。花有淡红、青紫、红紫、白等色。宋代杨万里诗云："似痴如醉弱还佳，露压风欺分外斜。谁道花无百日红，紫微长放半年化。"

75. 牵牛（图275、图276） 藤本花卉（木质）。开花期6月至10月间。叶互生，全缘或三浅裂，基部心脏形，叶端渐尖，色鲜绿。花生于叶腋间，花型有大、小两种，花冠为喇叭状，故又叫"喇叭花"。花色有红、紫、蓝、白等色，还有红色、紫色镶以白色边的。

牵牛花茎、花朵、叶都很柔嫩。夏日攀绕于墙垣竹篱之巅，在晨曦中开出朵朵清新的鲜花，醒人心目。宋代杨万里描写道："素罗笠顶碧罗檐，晓卸蓝裳着茜衫。望见竹篱心独喜，翩然飞上翠云巅。"

76. 玉簪（图277） 宿根花卉。开花期6月至7月间。茎柔叶圆，叶端形尖，叶柄细长，色皆绿。花茎从叶丛抽出，茎端开花，成总状花序，有花9至15朵，花呈长筒漏斗状，色白，大的长7至10cm，另有一种花叶都小，花色为淡紫色，则称为"紫玉簪"。

玉簪，以大花白色者为最美，未开时正如白玉簪，开时微绽，嫣丝垂须，黄檀缀心，色美如玉，态尤含情。元代刘因有诗曰："堂阴秋气集，幽花独自新。临风玉一簪，含情待何人。含情不自展，未展情更真。徘徊明月光，汛汛如相亲。因之欲有托，风鬟渺冰轮。"

77. 木槿（图278、图279） 落叶灌木或小乔木。开花期6月至10月间。叶呈卵形或菱状卵形，前端常分裂为三叉，色青绿。花有单瓣和复瓣两类，花色有紫红、粉红、白等色，花蕊为黄色。

木槿朝开暮落，唐代刘庭琦咏曰，"物情良可见，人事不胜悲。莫恃朝荣好，君看暮落时"，崔道融咏曰，"槿花不见夕，一日一回新。东风吹桃李，须到明年春"，立意不同，各有所见。

78. 荷花（图280～图290） 多年生水生植物。开花期7月至9月间。荷花又名水芙蓉，花已发为芙蕖，未发为菡萏。荷花品种很多，最著名的有一品莲、并头莲、四面莲、千叶莲、青莲等。花色以粉红、白色为最常见，另有红莲、黄莲、金边莲、洒金莲等，但不多见。荷花雄蕊为黄色，莲房则由黄转为碧绿色。

荷花自古以来就是名花。盛夏时节，一片绿荷，冉冉的白莲开在碧波明月之中，阵阵的荷风，扑鼻而来，这种清新明洁的情趣，是其他花卉所不及的。唐代李白有诗云"清水出芙蓉，天然去雕饰"，宋代周敦颐赞曰"出淤泥而不染，濯清涟而不妖"，这确是荷花气质的深刻写照。宋代杨万里歌曰"毕竟西湖六月中，风光不与四时同。接天莲叶无穷碧，映日荷花别样红"，写出了气象之美。林景熙诗云"净根无不竞芳菲，万柄亭亭出碧漪。乘露醉肌浑欲洗，无风清气自相吹"。杨万里的诗，道出了荷花的明丽；林景熙的诗，却写出了"冰清玉洁"的美感。

79. 秋葵（图291） 一二年生花卉。又称黄蜀葵。开花期7月至9月间。叶掌状，5至9裂，裂片狭而长，色绿。花单生在主枝的叶腋或枝顶，花形大，花瓣5片，色黄，每瓣基部有紫色檀心，花蕊细长，色淡黄，柱头紫色。另有朱红色花，但不多见。

80. 一串红（图292） 宿根花卉，因不耐寒多作一年生栽培。开花期7月至11月间。叶对生，呈卵形或三角状卵形，叶端尖，色老绿。花开于茎顶，为假总状花序。花唇形，花色有红、白、紫几种色（俗称一串白、一串紫）。

81. 芙蓉（图293～图301） 落叶灌木或小乔木。开花期7月至10月间。叶呈掌状三至五裂，色鲜绿。花大腋生，花柄长聚生在枝梢。花有单瓣和复瓣两类。花色有红、粉红、白以及红白相间等色，此外有一种早晨白色、中午变粉红色、傍晚转大红色的"醉芙蓉"，尤为人所爱，然而最名贵少见的还是黄芙蓉。

芙蓉姿雅质清，潇洒秀丽，临水映照，花光波影很为动人。宋代梅尧臣有诗曰"灼灼有芳艳，本生江汉滨。临风轻笑久，隔浦淡妆新"，转观清刘灏芙蓉诗云"露凉风冷见温柔，谁挽春还九月秋。午醉未醒全带艳，晨妆初罢尚含羞。未甘白纻居寒素，也著绯衣入品流。若信牡丹南面贵，此花应自合封侯"，白居易的诗"芙蓉如面柳如眉"，读之使人对芙蓉风韵之美，引起了更多的联想。

82. 菊花（图302～图315） 宿根花卉。开花期10月至12月间。菊花的品种很多很多，据说有千余种。头状花序，单生或数个聚生茎顶。花形有厚管、细管、长管、大管、抱心、露心等。在园艺上则分大菊、中菊、小菊。花色众多，除蓝色和纯黑外，可以说各色都有。最多而最为人所

爱的却是黄色菊花。

菊花开在秋风霜露之中，"色丽而不妖，质柔而不屈，无媚世之态，有拒霜之德，花期很长，萎而不落"，所以为人们喜爱。

83. 仙客来（图316） 球根花卉。开花期11月至第二年3月间。叶呈心脏形，叶柄长，色紫绿。花开于茎端，每茎一花，花冠分裂成五瓣，盛开时反卷朝天，宛如兔子耳朵，所以又名兔耳花。花色有红、白、紫红、粉红等色。多在温室培栽。

84. 一品红（图317） 常绿灌木。又称猩猩木。开花期11月至第二年的3月间。在长江流域多盆栽，一般高70至100cm；在岭南则露地栽培，呈大灌木或乔木状。此花梗为土黄色。叶椭圆形有分裂，脉为羽状平行脉，色黄绿，花小顶生，杯状色黄。7月至8月间朵聚生在一花枝上，枝上带有一片或两片红色苞叶，由这样的多枝花，组结成一朵花大色艳的"大红花"，则称为一品红。另有苞叶白色的叫一品白，苞叶粉红色的叫一品粉。此外苞叶如多层的则为复瓣。

85. 炮仗花（图318） 多年生藤木。开花期11月至第二年4月间。岭南多此花，在春节前后，盘藤曲枝，攀满住房上下。碧绿的叶，朱黄的花，一串串簇生如炮仗，呈现出一片兴旺的气象。

86. 山茶（图319~图326） 常绿乔木或灌木。通常称为"茶花"。开花期多为1月至4月间，但单瓣茶花往往在12月先开放。叶有椭圆形、卵圆形和披针形几种，叶端都尖，质厚而光泽；叶面墨绿色，叶背淡绿色。花冠有单瓣和复瓣两类。花色品种繁多，深红色的有照殿红、千叶红、一捻红等，粉红色的有正宫粉、真珠茶、杨妃茶等，白色的有无瑕玉、千叶白等，桃红色的有合欢娇、粉妆楼等，红瓣白斑的花鹤顶以及黄色的、紫色的等，有百余种之多。

茶花红色的绚丽，粉红的嫣丽，白色的清丽，黄色的雅丽，红白相间的姣艳；而且开花经久不谢，吐蕊于红梅之前，凋零于桃花之后；冒风雪，经春寒，树势挺拔，终年常绿，真是"叶梗经霜绿，花肥映雪红"。所以陆游赞曰："东园三月雨兼风，桃李飘零扫地空。唯有山茶偏耐久，绿丛又放数枝红"；明苏伯衡诗曰"山茶作花红锦妆，中有一枝并蒂香。符采烂若双鸳鸯，嫣然占尽三春光。"

87. 蜡梅（图327~图329） 落叶灌木。开花期12月至第二年2月间。先开花后发叶。单叶对生，叶片椭圆状。花单生，两性花。花瓣有圆瓣和尖瓣两种。尖瓣花色淡黄或淡黄中嵌以紫斑；圆瓣花大色金黄，蕊皆黄色。花有浓香，因开花多在腊月，而花色如蜡，故名蜡梅。宋代黄山谷有诗云"金蓓锁春寒，恼人香未展。虽无桃李颜，风味极不浅"。

88. 南天竹（图330） 常绿灌木。以果实为人所喜，在5月至7月

间开小白花，花后结果，先青绿色，入秋因品种不同，渐渐变为黄色、淡红色、深红色三种。是我国在春节时的瓶插名花。

89. 哨呐花（图331） 此花在西双版纳常见，开花期为12月至第二年的2月。当地人称为"哨呐花"，为藤本，花色粉紫。

90. 日本瓜（图332） 此花在西双版纳常见，开花期12月至第二年的2月间。当地人称为"日本瓜"，亦有人叫它"西番莲"，为藤本。叶卵形，色绿。花瓣正面为淡紫色，背面为淡绿色，质厚；花丝白色，基部紫色，子房粉绿色。果先青而后转黄。

91. 石吊兰（图333） 此花在西双版纳常见，开花期11月至第二年的2月，当地人称为"石吊兰"。为多年生常绿草本，茎黄绿色，叶青绿，垂果为灰绿色。

92. 美丽山扁豆（图334、图335） 常绿小乔木。开花期12月至第二年2月。花黄色，果绿色。

93. 金边虎皮兰（图336） 多年生肉质草木。开花期12月至第二年4月间。叶革质，正面绿色，边为金色，有墨绿色虎皮纹，背面淡绿色，花白色。

94. 聚榕果（图337） 常绿乔木。果粉绿色。

95. 番木瓜（图338） 为软木质小乔木。全年开花结果。叶鲜绿色，杆灰绿色，瓜由绿渐转黄色。

96. 菠萝（图339） 宿根植物。叶大，呈剑形，色碧绿。夏日茎顶开花，密集成肥大的花穗，花无柄，色紫。果实肉质，成松球状，上丛生叶片，称冠芽。

97. 大叶崖角藤（图340） 藤本（木质）。叶革质，卵状长圆形，绿色。肉穗花序，佛焰苞带粉红色，茎青碧色。

98. 龟背蕉（图341） 攀援性木本植物。又称龟背竹。高约达7米，枝条上有很多下垂的气根。叶大，幼时呈心形，长大时成羽状分裂，各叶脉间有长椭圆形空孔，色暗绿，质厚，柄长，形似龟背，最大的可达70至130cm，很美观。

99. 翠竹（图342~图345） 多年生禾本科植物，有木质化的地下茎，杆亦木质化，有明显的节，节间常空。竹的品种很多，在我国就有250多种。常见的有毛竹、刚竹、慈竹、箬竹、淡竹、紫竹、斑竹、凤尾竹；奇特的有方竹、佛肚竹、丝竹、黄金间碧玉竹等。

竹是我国人民很喜爱的植物。古人有"三年不种竹，得竹如得玉，十日不见竹，一日肠九曲"之说；而苏东坡亦说"宁可食无肉，不可居无竹"。竹之如此为人们所爱，除了它有广泛的实用价值外，还在于它的形、色、态形成的美感和象征的作用。翠竹"四季常青，绿荫宜人，虚心劲节，

挺拔不屈，潇洒高逸，筠色润贞"，其中蕴含着人世间所向往、所追求的美德，这确是人们爱竹的精神所在。

（八）景情写生构图

图346～图357为景色情意的写生构图实例。

（九）两种花卉写生构图

图358～图373为一幅画中有两种花卉构图实例，这几幅仅提供读者参考。主要靠在实践中加深理解，逐步掌握，以表达出生气勃勃的意境。

（十）草、虫写生构图

图374～图376为小草、昆虫的写生构图。画这些看似"不重要"的对象，同样要经实际观看，深刻体会景物的形象、情趣，才能得到形神俱备的效果。

3. 构图基本知识

（一）构图

构图又称章法、布局、布阵、置阵布势（顾恺之所称）、经营位置（谢赫六法中所指）。构图得当就能使情趣、意境得到完美的体现，内容、形式和境界有高度的统一。

1. 构图与各方面的关系

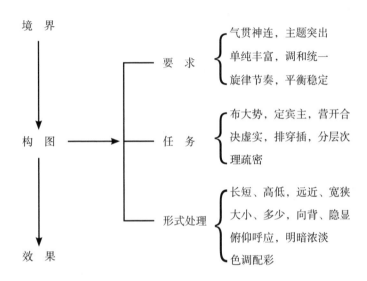

（使内容形式、境界能完美统一，达到新鲜、生动、自然，景情并茂）

2. 构图的法则
"对立统一"是构图的基本法则。所谓对立统一就是利用矛盾（大小、长短、虚实、疏密、远近、浓淡、动静等的对比衬托），在安排处理神情势态、形象的组织、色彩的配合等布局中，取得形、神、色、态的生动统一，使境界能充分反映，以达到理想中的效果。所以称"对立统一"为基本法则。

3. 构图的三要素
境界、构思、技巧是构图的三个基本因素。要处理好一幅画的构图，首先要有明确深远的"境界"。境界不明确，就是情趣含糊，意趣飘忽，那么构思的形象及其组织思路就很难捉摸了，当然也就很难设计出一幅好的构图。在这种情况下，纵然设计者有出奇制胜的构思天才，也是无法施展其才能的。如果境界及形象构思两者都好，但表现技巧不过关，当然也是"空中楼阁"。所以说，高尚的境界、出奇的构思、熟练的技巧是构图的三要素，缺一不可，它们是相辅相成、相互推移、相互制约、相互依存的。

4. 构图的基本要求

（1）气贯神连：气势贯穿、神情归一，如山峦之一脉相承，如江湖之贯穿如一。

（2）主题突出：定位运彩，突出主体，虚实衬托，显现情境，犹如月挂中天，犹如白雪红梅相映照。

（3）对比调和：运用对比处理形式，以求气韵丰富、形有节奏；运用调和处理形色，以求色有情调、形有旋律。

（4）单纯丰富：内容、形色、神态多样，需统一于一类情趣、一种色调、一个形式风格中。内容、形色、神态单一，则求形态有风姿、意趣多韵味、神情有深度。

（5）旋律节奏：对形象、色彩、势态、情趣处理，在局部中要有节奏感，在全局中要有旋律感，才能生动统一。

（6）平衡稳定：布局要平衡，不能相对称，轻重自有分，必须求稳定。平衡有量的平衡、质的平衡以及力的平衡。

5. 构图的任务

（1）大势：如房之屋架，船之龙骨，要气势贯穿，势情有变，节奏分明，动静有序，开合自然。

（2）宾主：宾主安排，从情从意，先按主体，后置宾从；主体应在视野中，宾从任务在衬托。

（3）开合：诗有起承转合，画有开合起伏。开即起，有平起、骤起、实起、虚起之别。所谓起伏，即承前开后，有高低偃仰之情；即曲折变化，有柳暗花明之效。合即收，有实收、虚收之分，要做到形收情未收，画尽意无尽。

（4）虚实：虚实空白，画之首要，虚实相生，对比处理。虚能走马，不落空泛；实不通风，莫使迫塞。虚中见实，"此时无声胜有声"；实中含虚，"实景清而空景现"。计白当黑，无笔墨处也是妙境。

（5）疏密：实中有疏密，要疏处疏，密处密；疏处全神全貌，密处就理就法。虚有清虚潇洒之意，而不嫌空松；密有层层掩映之情，而情趣自存。要防止疏不见密而失神，密不见疏而气结。

（6）穿插：穿其宽处，理其密处。上下接应，向背相顾，俯仰有情，参差有绪。大处结实，小处宽余；密处不犯，宽处不离。顺势藏变，逆势气顺；势过回之，势失补之。整中生动，乱中规矩，增减不得，挪移不得。

（7）层次：画无层次不见空灵，空灵不在，神情俱失。欲求空灵，要在虚实、浓淡、远近、疏密中苦心琢磨，细心经营。

6.形式处理

（1）长短高低：长见气，短见情。有长有短势不平，过长过短不相称；众短齐长都不好，量情合理求新巧。高低布置，上下气连，远防失气，近防失势，求奇存理，制胜变法。

（2）远近宽狭：近大远小，见情见理。主近宾远，近浓远淡，艳前素后，近实远虚，虽非绝对，亦是常法。宽宜厚实，狭宜灵秀，宽中防空，狭中防弱，宜在理中求，莫在怪中取。

（3）大小多少：大小相称，不空不碎；多少得宜，不乱不稀。大处多处，厚实生灵；小处少处，精巧有神。

（4）向背隐显：主向宾背，宾藏主显，向背互存，隐显互见。画无隐藏不耐味，画无显要不引人；莫谓景象有隐显，更有情意露与藏。

（5）俯仰呼应：花有俯仰，花始解语；鸟有呼应，方见鸟情。势有偃仰，节奏动人；情有呼应，意趣目成。俯仰呼应，画之精灵。

（6）明暗浓淡：平光之下看明暗，晓雾之中观浓淡。明和暗，浓和淡，随景情来处理；浓中有淡浓含韵，浓浓淡淡来相衬。

（7）色彩配合：随类敷彩，妙超自然。调和统一，趣归境界。主辅分明，方生美感。同度统一，模糊乏味。对比过强，火辣刺激。淡不显彩，无味神失。浓艳不和，谓之失俗。画情不同，色调有别，如何是好，实践掌握。

（二）景、情、意、境界的内涵

1. **景**　指自然景象。对景象要有感情地观赏，细心地穷理，会心地感受，量理顺情地处理写生。

2. **情**　"触景生情"。情，源于事物形、声、色的运动神态中，基于思想感情的美感中，成于深情的陶醉味听中，是艺术所以能感染人的内在因素。

3. **意**　"缘情成意"。意，是对情景进一步的参悟，是作者的人生阅历、思想感情更深刻地丰富了情景的内在含义，它带有理趣，含有哲味，它使形象神态的提炼更精致隽永。气氛更沉深含蓄，导引人的感情进入深思联想的境界。能启发他人对这情景有更深入的会意，从而得到"味"的美感。也就是人们常所探求的"托景以生情，借情而达理"，达到情景交融、意趣盎然的理想艺术境界。

4. **境界**　"意全而境界出"。境界是景象、情趣、意趣三者的统一体，是形色、感情、理想最完美的造境。境界有高低之分，有大小之别。

5. **花鸟创作的景、情、意**　在花鸟创作中有以景胜、情胜、意胜之区别。境界高的出于情趣高尚，意趣深邃；境界低的由于情浅而意俗。这些都与人的品德、情操、格调的高低和修养的深浅有关连。境界有大有小，境界大的多以气象意趣胜，小的则多以风貌情趣胜。

（1）境界以景胜者，多从客观的景象中得之。如："两个黄鹂鸣翠柳，一行白鹭上青天"，"细雨鱼儿出，微风燕子斜"，有生动的形象，有明丽的色彩，有自在的情态（此景中情也），是很完备的画题。然而这种景情，只能忘情于景象中得之。如果没有爱物的心境，和悦的感情，便不会发现这种景情，当然更不会产生共鸣了（严格地说，任何一幅创作，都必然具有景、情、意的因素，不过有主次之分，所以分别称为景胜、情胜、意胜）。

（2）境界以情胜者，从陶醉景象的自我感情中得之。"春色满园关不住，一枝红杏出墙来"，"菡萏香销翠叶残，西风愁起绿波间"，这都是情中景。

"春色满园关不住，一枝红杏出墙来"，是因见到一园怒放的红杏，像一片片红霞似的迎面而来，这种奔放热烈的春色，激起了感情的激荡，促使了情思的向往——无限美好的理想、绚丽的景色，都在这花光闪耀中荡漾了。这是情景交融的景象，所以见到的花特别富有活力、魅力。一种压制不住的向往未来、追求美好的感情就会油然而生，像压在石头下的春草一样要破石而出，所以"关不住"、"出墙来"的思想情绪就出现了，此情中意也。因此，一枝健美、怒放、脱颖而出的"红杏"形象就"出墙"来了。

"菡萏香销翠叶残，西风愁起绿波间"，是见到"叶残花谢"而引起"一叶知秋"的哀思，但如阅世不深、经历平凡的人，是不易领会到绿波中西风下的悲思的。为什么？此"情中景"也，不是局外人和无情者所能领会的。

（3）境界以意胜者，在花鸟画中，多半要借助于诗词题跋或托物借喻才能完成。后者如画一幅牡丹月亮图，则要借"花好月圆"的联想以喻婚姻的美满。前者如宋徽宗，画的一幅《五色鹦鹉图》，上面画了一枝梅花，一只五色鹦鹉侧停在梅枝的中间。从内容形态来看，也不过是一幅"景胜"的作品。但他题了一首以"五色"来喻颂帝皇统治者"五德"诗歌，便成了一幅意胜的作品了。又如齐白石画的一幅头戴乌纱帽，手拿白纸扇，鼻间涂了一块白粉，像京剧里小花脸演的七品官一样的不倒翁。这本是一幅平常的小品画，但他题了这样一首诗："乌纱白扇俨然官，不倒原来泥半圆。将汝忽然来打破，通身何处有心肝"，这样一题，就把

这幅极为平常的作品，提升成了一幅很有意义的作品了。再如唐寅画的一幅《秋风纨扇图》，画面上不过画了一个手拿纨扇的仕女，前面一弯假山石，后面两支双勾的小竹，形态、笔墨、神情也没有什么特殊的反映，但他题诗"秋来纨扇合收藏，何事佳人重感伤。请把世情详细看，大都谁不逐炎凉"，因此这就成了一幅有深意的佳作。这并不奇怪，画家想通过形象来反映非形象所能胜任的抽象哲理和深意是比较难的，所以要借题发挥，要以诗词题跋来完成任务。这就是文人画的特点和所长。所以他们作画往往在意而不在形，是"醉翁之意不在酒"，也是比兴的手法在绘画中的运用。可惜有些爱好文人画的作者，恰恰把它的这一特点和长处丢掉了。

从工笔花鸟画必须以形神来反映事物情景的特点来说，"意胜"似乎非工笔花鸟之所长，工笔花鸟似乎当以景胜、情胜为主。而意胜的构思，对专业作者来说，必须在前人的基础上更上层楼，要多着眼于从反映形象的形神情趣入手，同时也要吸收诗词题跋的长处，使作品能达到有神有情，有声有色，做到诗中有画，画中有诗，才是人们所追求的理想中意胜的作品。

4. 植物基本知识

要描绘花木，就应了解它的组织、形态特征。因此，了解一些常见的种子植物的基本知识，对于作画是有帮助的。

（一）植物的形态特征

植物学把种子植物分木本和草本两大类。根据枝梗的生长形态不同，中国画又把木本和草本中的缠绕茎、攀缘茎植物称为藤本。

1. 木本　指植物中枝梗坚实，含大量木质，能直立生长的一类。其中有高大的乔木，如桃、梅、李、杏、枣、桔、柿、梨、樱桃、枇杷、杨梅、苹果、桂圆、荔枝、玉兰、辛夷、芙蓉、海棠、樱花、紫薇、秋桂、山茶、石榴等；有短小丛生的灌木，如蔷薇、月李、丁香、茉莉、迎春、蜡梅、杜鹃、含笑、紫荆、棣棠、牡丹、绣球、南天竹等。

2. 草本　指植物中枝梗柔嫩、含大量草质的一类。这类植物非常丰富，其中常见而有盛名的如荷花、睡莲、昙花、芍药、萱花、百合、水仙、兰花、玉簪、凤仙、秋葵、菊花、苍兰、大丽菊、向日葵、秋海棠、美人蕉、虞美人、郁金香、丽春花、蝴蝶花、晚香玉、荷包牡丹等。

草本植物有一年生、两年生和多年生的，木本则都是多年生的。

3. 藤本　指植物学上的缠绕茎、攀缘茎植物。其形曲折，枝梗细长，攀绕而上，如紫藤、牵牛、葡萄、凌霄、扁豆、豇豆、丝瓜、黄瓜等。

（二）植物的根、茎、叶、花

种子植物都是由根、茎（枝梗）、叶、花、果实和种子等几部分组成的。根、茎、叶是吸收、输送和制造各种营养的，所以是营养器官。花、果、种子是生殖器官。各种植物器官的外形性质虽然不同，但基本构造却是相似的。

1. 根　种子开始发芽，最先穿出种子皮的是主根，主根上生出一些分枝叫侧根（次生根），从侧根再生出一些分枝叫三根。此外有一些植物常从茎部生出一种不定根，像玉米靠地面的茎节上都生有这种不定根，南瓜茎节上也有不定根。

根的外形多数是圆形的，它的形态大致有两类：一类是主根比较粗大，向土壤深处生长，与侧根有明显区别，像蒲公英、萝卜等，这类根叫直根系；一类是主根不发达，与侧根很相似，都是细长柔软的，像胡须一样，如水稻、麦子等，称为须根系。

2. 茎　胚芽伸出地面长成的茎，称为地上茎。按生长形态的不同，可分直立、缠绕、匍匐、攀缘茎等四种。生长在地面下的茎称地下茎，又称变态茎，因生长形态不同，而分根茎（藕、竹鞭）、块茎（马铃薯）、球茎（慈姑）、鳞茎（水仙）等类。

茎的形态一般是圆而长的，亦有扁的（如仙人掌）、三棱形的（如沙草）、四棱形的（如方竹）、多棱形的（如霸王鞭）。木本的茎极大多数是实心的，个别是空心的像竹子。草本的茎则空心的比较多。

任何植物的茎，都是由节、节间、芽等组成的。

（1）节：在枝梗上生出叶、芽、分枝的这一点叫作节。每一节上叫以长一片叶、一个芽或长两片以上的叶和芽。植物的节，有明显和不明显的。竹子、南瓜的节明显，桃、李的节就不明显。叶掉落后在枝梗上留有疤痕，称叶痕。枝梗生长的发展，均像竹子一样，一节一节细上去，绝不像圆锥那样向上生长。这一点很重要，有的人把树梗画成锥形，可能同缺乏这种常识有关。

（2）节间：两个节中间的部分称为节间。各种植物节间长短不一，竹子、丝瓜的节间长，水仙、白菜节间就短。同一植物，节间也有长短，有下短上长，也有上短下长，有两头短中间长的（如甘蔗）。节间的长短，除本身的习性外，与生长条件也有关系，生在肥湿地方的节间较长，反之则较短。此外，生叶枝的枝梗节间较长，生花果的枝梗节间较短。

（3）芽：芽生长在节上，芽是未发育的枝、叶或花的幼体。芽发育成枝叶的称为叶芽，芽发育成为花朵或花序的称为花芽。有的芽当年长成，当年开放。芽的外围没有特殊保护构造的，叫作裸芽；如果当年长成，隔年开放，芽外常有鳞片包住，叫鳞芽。按照芽生长部位的不同，又有顶芽或腋芽的区别，生在茎顶上的称顶芽，它的发育使得枝梗伸长；生在节上称腋芽，它发育成为分枝。

（4）分枝：从主茎上生长出来的枝梗叫分枝。分枝上生长着花芽并能开花结果的，叫果枝。生长着叶芽长成枝叶的，叫叶枝。

3. 叶

（1）叶的组成：植物的叶子，包括叶片、叶柄、叶托三部分。具有这三部分的叫完全叶，见图4-1中（1），例如桃、棉；没有叶托或

没有叶托、叶柄的叫不完全叶，见图4-1中（2）和（3），如油菜、莴苣。

①叶片：一般的叶片都是扁平的，有宽阔的面积；叶片上生有叶脉。叶脉有平行脉和网状脉两种，见图4-2。

②叶柄：叶柄一般是半圆柱状或圆柱状的，叶柄有支持叶片的作用。

③叶托：叶托成对地生长，在叶的基部，有各种不同的形状和不同的大小，有的叶托甚至和叶片大小相等（如豌豆）。

（2）单叶和复叶：

①单叶（图4-3）：在一个叶柄上只生一片叶的叫单叶。单叶有各种不同形状，比较典型的有针形（松叶）、披针形（柳叶）、带形（兰花叶）、圆形（荷叶）、心形（扁豆叶）、匙形（油菜叶）、肾形（银杏叶）、箭头形（慈姑叶）、椭圆形（冬青叶）、掌状形（法国梧桐叶）。

②复叶（图4-4）：在一个叶柄上生两片或两片以上的叶叫复叶。组成复叶的叶片叫小叶，复叶的叶柄叫总叶柄。根据组成的形状和单、双数目不同，又分成奇数羽状复叶、偶数羽状复叶、三出复叶、掌状复叶等。

（3）叶序（图4-5）：叶子生长在枝梗上的排列方式叫叶序。叶序可分为对生、互生、轮生三种。

①互生叶：每一节上只生一片叶，节上的叶相互交错（一般是螺旋状）排列的叫互生叶。

②对生叶：每一节上彼此相对生两片叶的叫对生叶。

③轮生叶：每一节上长两片以上的叶，环绕成轮状的叫轮生叶。

（4）叶的变态：变态的叶有鳞叶（如水仙、洋葱的鳞片）、苞叶（如玉米的苞衣）、叶刺（如仙人掌的刺）、捕虫叶（如捕蝇草捕食昆虫的器官）。

（5）叶的生长期：草本叶的生存期，多数只有一个生长期，一般是当年生、当年死。木本叶的生存期，则可分为落叶树和常绿树两种，落叶树的叶和草本一样当年生死；常绿树的叶是新旧交替生长的，所以全树终年常绿。

（1）　　　　（2）　　　　（3）　　　　（4）

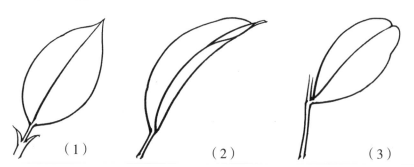

（1）　　　　　　　（2）　　　　　　　（3）

图4-1　叶的组成
（1）完全叶　（2）没有叶托的不完全叶
（3）没有叶托、叶柄的不完全叶

（5）　　　　　　　（6）　　　　　　　（7）

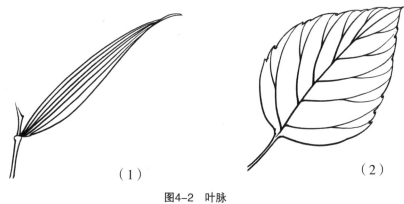

（1）　　　　　　　　　　　（2）

图4-2　叶脉
（1）平行脉　（2）网状脉

（8）　　　　　　　（9）　　　　　　　（10）

图4-3　单叶结构
（1）针形　（2）披针形　（3）带形　（4）匙形　（5）椭圆形
（6）心形　（7）肾形　（8）圆形　（9）箭头形　（10）掌状形

图4-4 复叶结构

（1）奇数羽状复叶 （2）偶数羽状复叶 （3）三出复叶 （4）掌状复叶

图4-5 叶序

（1）互生叶 （2）对生叶 （3）轮生叶

4. 花

（1）花的组成：花是由花托、花萼、花冠、雄蕊、雌蕊等几个部分组成的。国画中通常把花托、花萼称为花蒂，雄蕊、雌蕊称为花心，所以简称花是由花蒂、花冠（由许多花瓣组成）及花心三部分组成的，如图4-6所示。

①花托：花柄顶端的膨大部分叫花托。花的各部分都生在花托上。花托有圆柱形、圆顶形、平顶形、凹头形等几种形状。

②花萼：生在花托上由几个萼片组成，在花瓣的最外部。萼片的数目各有不同，如分离的叫离萼，如连合的叫合萼。萼的色彩是绿色的，也有绿紫色的。

③花冠：花冠生在花托和花萼的交接处，由许多花瓣组成。花瓣分离的叫离瓣花，如桃、梅、李、杏等花；连合在一起的叫合瓣花，如牵牛、杜鹃等花。在离瓣花中由四个花瓣排成十字形的叫做十字形花冠，如菜花；由五个花瓣排成五星形的称蔷薇形花，如桃花；由五个花瓣排

成蝶形的，叫蝶形花，如紫藤花。这些由一定数目的花瓣组成的花通常又叫单瓣花。如没有一定数目则叫重瓣花，或叫复瓣花，如月季花、牡丹花、荷花等。

④雌蕊：由子房、花柱、柱头三部分组成，从花托中心生出，一般花的雌蕊比雄蕊长。子房内生着胚珠。

⑤雄蕊：由花药和花丝两部分组成，生在花托上。花药内含有花粉粒。雄蕊有各种类型，有的花丝长短相杂，有的花丝互相连成一束。

花的构造不同，可分为完全花和不完全花、两性花和单性花。具备花萼、花冠、雌蕊、雄蕊四个部分的叫完全花，又是两性花，如桃花、油菜花。小麦花没有花萼、花冠，所以是不完全花，但是两性花。像南瓜、玉米、大麻等有的花只有雄蕊（雄花），有的花只有雌蕊（雌花），这叫单性花，当然也就是不完全花。但南瓜、玉米，其雄花、雌花同生在一株上，所以为雌雄同株。大麻的雄、雌花不生在一株上，所以为雌雄异株。

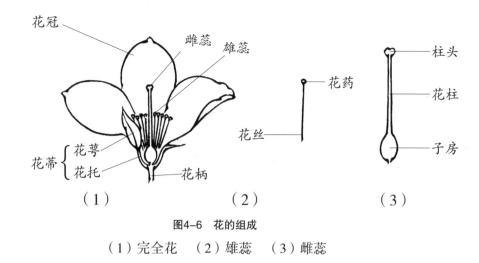

图4-6 花的组成
（1）完全花 （2）雄蕊 （3）雌蕊

故又叫复总状花序，如女贞花、南天竹花、枇杷花。

④穗状花序：花生在花轴的周围，花没有花梗或花梗很短，如晚香玉花、大麦花。如果有分枝，则称为复穗状花序，如梅花。

⑤肉穗花序：花直接生在多肉而肥厚的花轴上，如马蹄莲花、南天星和玉米的雌花。

⑥头状花序：主轴特别短，花无梗，密集排列在主轴上，如苜蓿花。

⑦篮状花序：花轴的顶端宽大，成为扁平的篮状，上面生有许多没有花梗的花，在花序外面有苞片组成的总苞，如向日葵花。

⑧伞形花序：在花轴的顶端，生有许多有花梗的花，花梗的长度大体相等；花开的次序，是由外向中央开的，如葱的花。如果花轴有分枝，各成伞形，则又称为复伞形花序，如绣球花。

⑨伞房花序：在花轴上生着花，它的花梗长短不同，在花轴下部较长，渐上渐短，各花齐生在一个水平上，称为伞房花序，如梨花、绣线菊花。

⑩柔荑花序：形如穗状花序，但花轴柔软下垂，花是单性花，花开后整个花脱落，如胡桃花、杨花。

此外，还有二岐絮伞花序、蜗尾状紧絮花序、镰状絮伞花序等。

（2）花序（图4-7）：花朵生在花轴上，形成一定的排列形式，叫花序。大体有下面几种：

①单朵花序：在一个花轴上只生一朵花的称为单朵花序，如荷花。

②总状花序：花生在花轴的周围，花都有花梗，花梗的长短大体都相等的，称为总状花序，如白菜花、芙蓉花。

③圆锥花序：花轴分枝，每一分枝上的花，则又像总状花序排列，

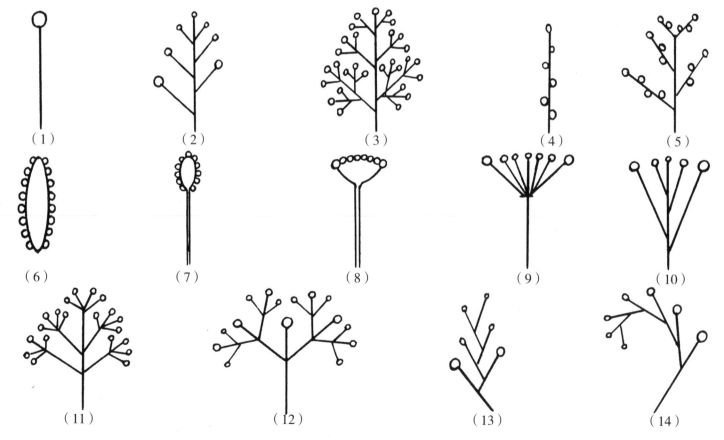

图4-7 花序
（1）单朵花序 （2）总状花序 （3）圆锥花序 （4）穗状花序 （5）复穗状花序
（6）肉穗花序 （7）头状花序 （8）篮状花序 （9）伞形花序 （10）伞房花序
（11）复伞形花序 （12）二岐絮伞花序 （13）蜗尾状紧絮花序 （14）镰状絮伞花序

（三）植物的生长因素和运动

植物的生长，是要有一定的环境条件的。影响植物生长的条件（即外在条件），有温度、光、水分几个方面。植物只能在阳光下才能正常地生长，阳光充足，则梗强健粗壮，青翠茂盛，反之则会变得柔弱并失绿。植物没有水分，就要死亡。

在植物的内部有一种生长素，这种生长素是在根、茎、胚芽等的顶端形成的，并能运送到植物的各个生长部分。这是植物生长的内在因素。

植物在生长过程中，能不断适应环境而产生运动，产生的原因是受外界条件的刺激。由于对刺激所发生的反应方式不同，所以可区分为与刺激的方向有关的向性运动和与刺激方向无关的感性运动。

向性运动有向光性、向地性、向水性等。

（1）向光性 植物生长的时候，随着光的方向发生弯转，这种现象叫作向光性。向日葵的花盘随着阳光的方向转动，是一个明显的例子。

（2）向地性 由于地心引力的作用，使生长方向转向地心，这种运动叫作向地性。根的生长是正向地性，茎的生长则是负向地性。

（3）向水性 当土壤中水分分布不均时，植物的根总是向着潮湿多水的方向生长，这就是根的向水性。

感性运动是指，某些植物的花瓣或叶子，到了晚上自动地闭合，到了第二天早上又能重新开放，这种早开夜合的现象，没有一定的刺感，主要是由于光线和温度的改变而引起的，这种现象叫夜感运动。像郁金香的花和合欢树的叶都有这种夜感运动。又如对含羞草轻轻地一触，它的叶子就会立即下垂，叶子也就对合起来了，这种现象则叫振感运动。

5. 勾线基础练习

（一）线的作用

线的作用是用以表现对象的轮廓、透视、转折、质感和运动感等，从而描绘出形象的神态，一般以明确、流畅、简练为好。

（二）线的形态

从形色方面来说，有方圆、粗细、长短、整破、曲直和干湿、浓淡、枯焦之分；从感觉来说，则有刚柔、动静、流畅艰涩、秀丽雄健之分；从用笔方面来说，又分起收、顿行、快慢等。

（三）勾线的学习方法

1. 基础练习

主要训练指、腕、肘、臂的准确性和灵活性，对用笔运力的掌握。初学时要顿挫分明、停行明确、粗细清楚、笔意自然，不要被求准确所束缚；等到初步掌握了笔，然后再求准确和生动自然。

2. 临摹学习

目的在于体会别人如何用线来表现对象的神态，以及如何用笔。选用的临摹稿，最好是源于生活而高于生活、能表现对象神态的佳作。

3. 写生运用

把学习勾线的心得体会同写生实践结合起来，注意线的形态和用笔的方法，不断实践，提高勾线能力，勾出有自己风格的线条形态。

（四）勾线的基础练习（图 5-1）

1. 起笔和收笔

运用时看具体对象的情况决定起笔、收笔。

2. 短线练习

即行即顿，慢顿快行，缓慢顿行；上下平直，平直进退，平直圆线，点撇。

3. 中线练习

4. 长线练习

5. 圆线练习

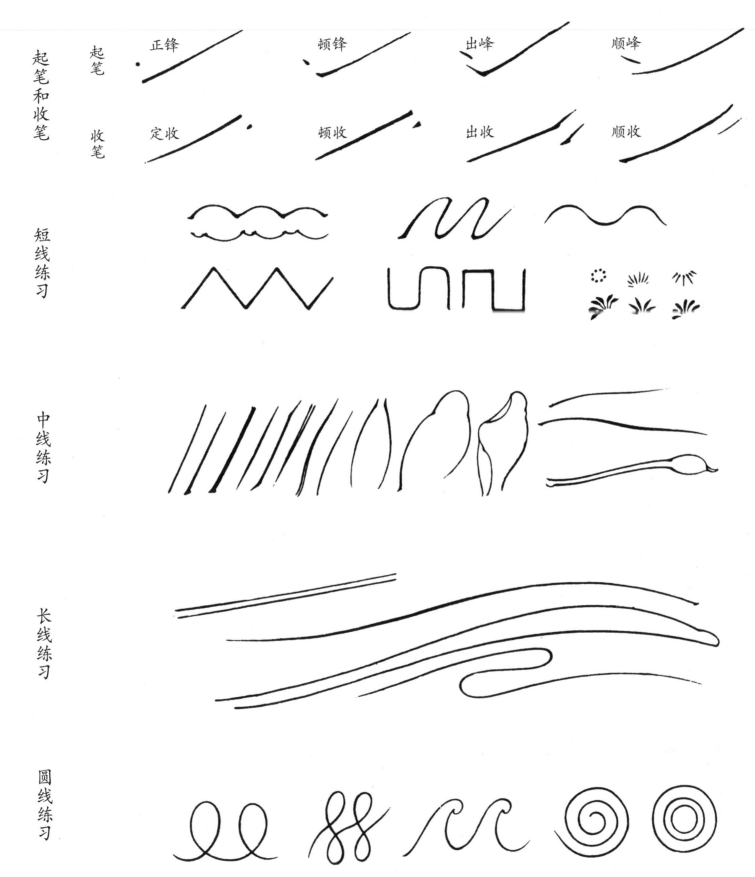

起笔和收笔　起笔　收笔　正锋　定收　顿锋　顿收　出峰　出收　顺峰　顺收

短线练习

中线练习

长线练习

圆线练习

图5-1　勾线基础练习

6．图例

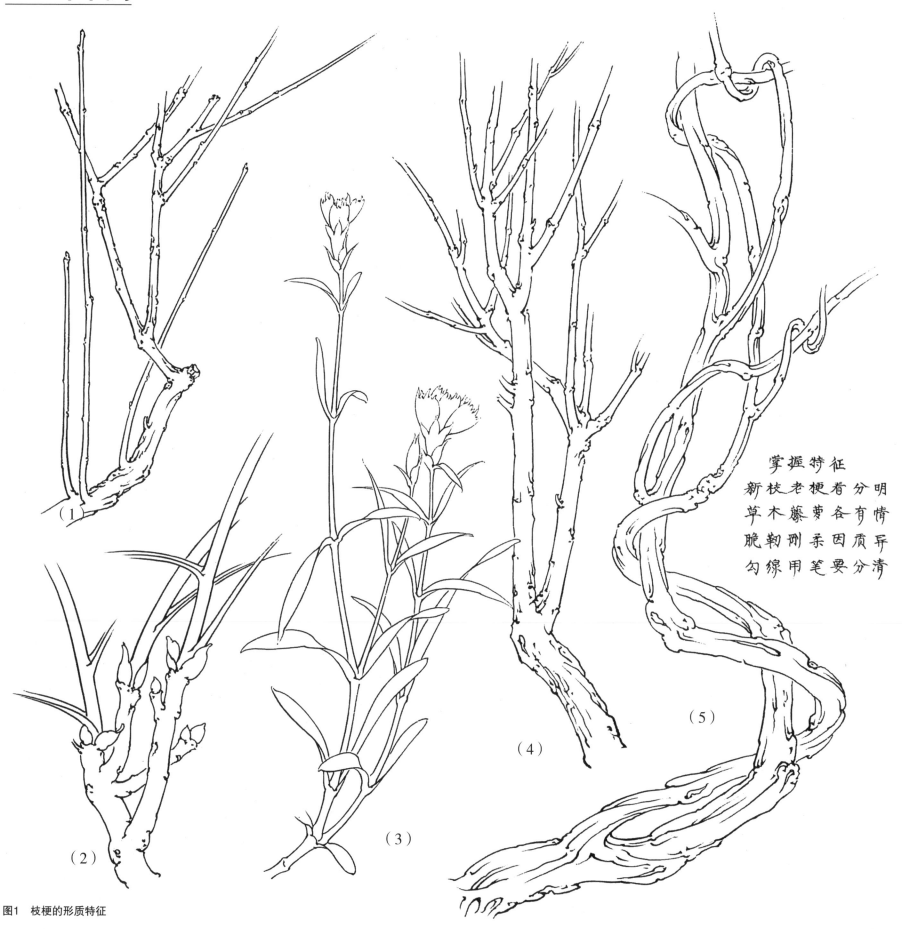

掌握特征
新枝老梗着分明
草木藤萝各有情
脆韧刚柔因质异
勾线用笔要分清

（1）

（2）

（3）

（4）

（5）

图1　枝梗的形质特征

36

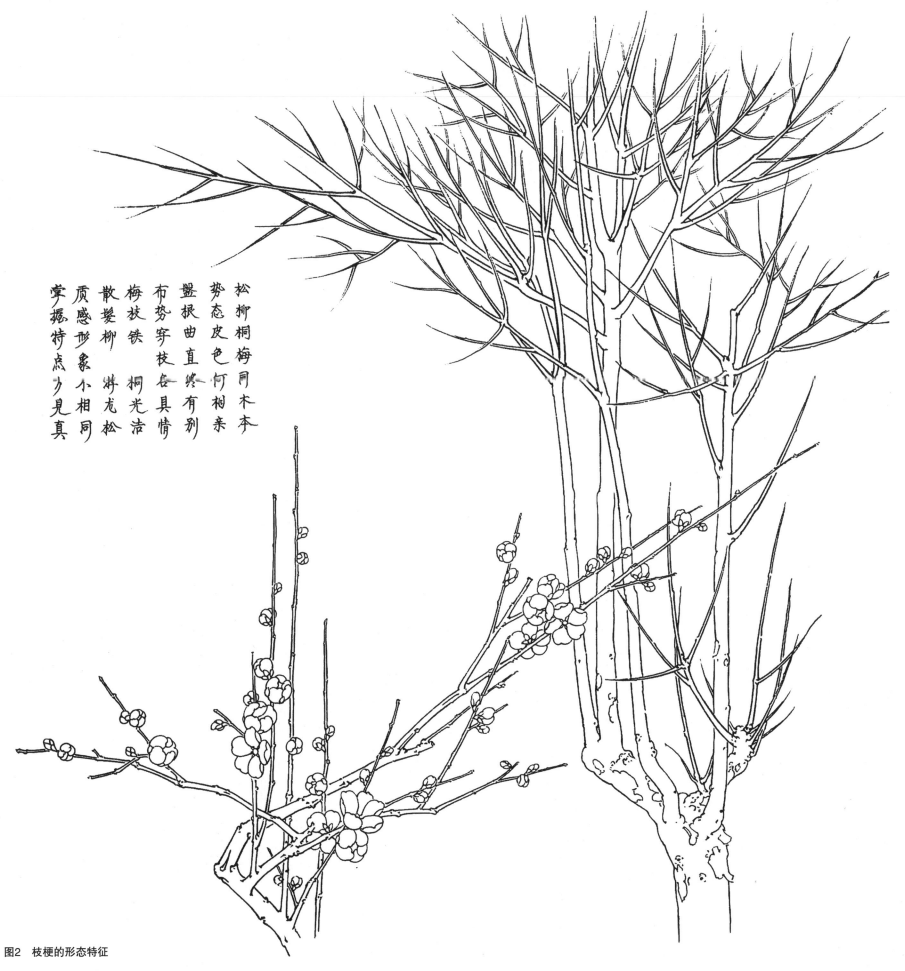

松柳桐梅同木本
势态皮色何相亲
盘根曲直终有别
布势穿枝各具情
梅枝铁　桐光洁
散婆柳　游龙松
质感形象小相同
掌握特点少见真

图2　枝梗的形态特征

37

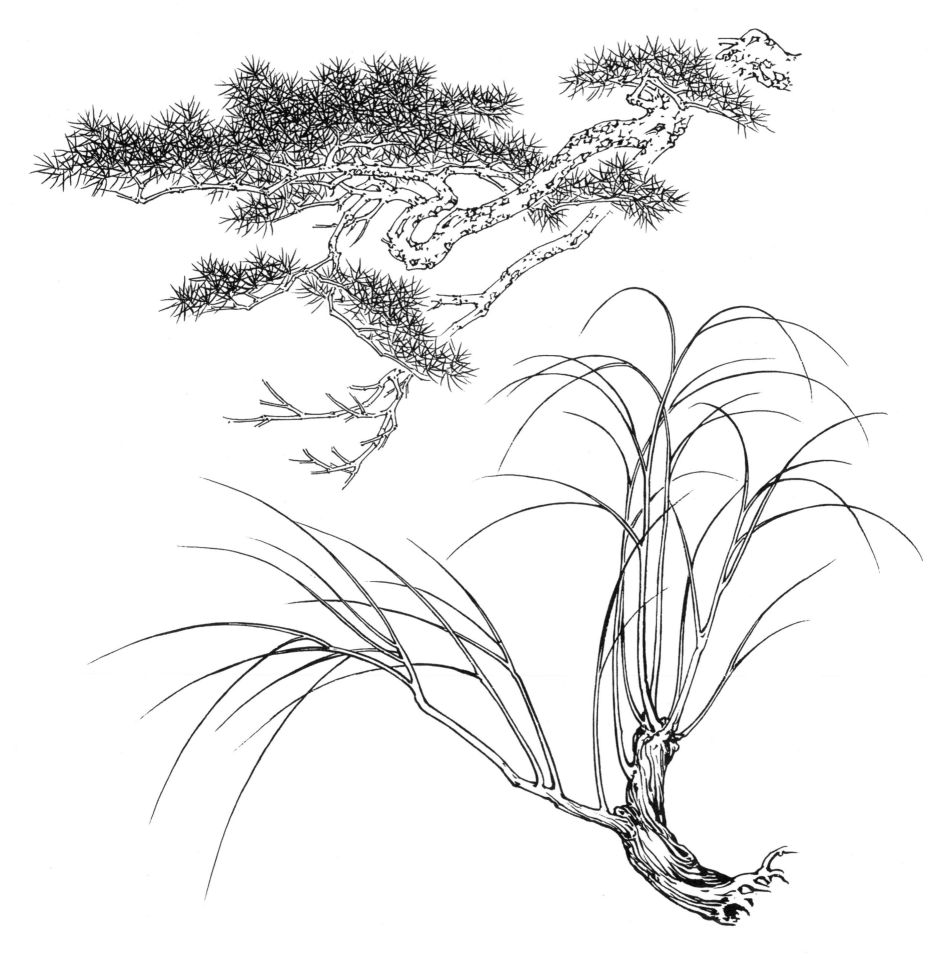

图3 枝梗的形态特征

38

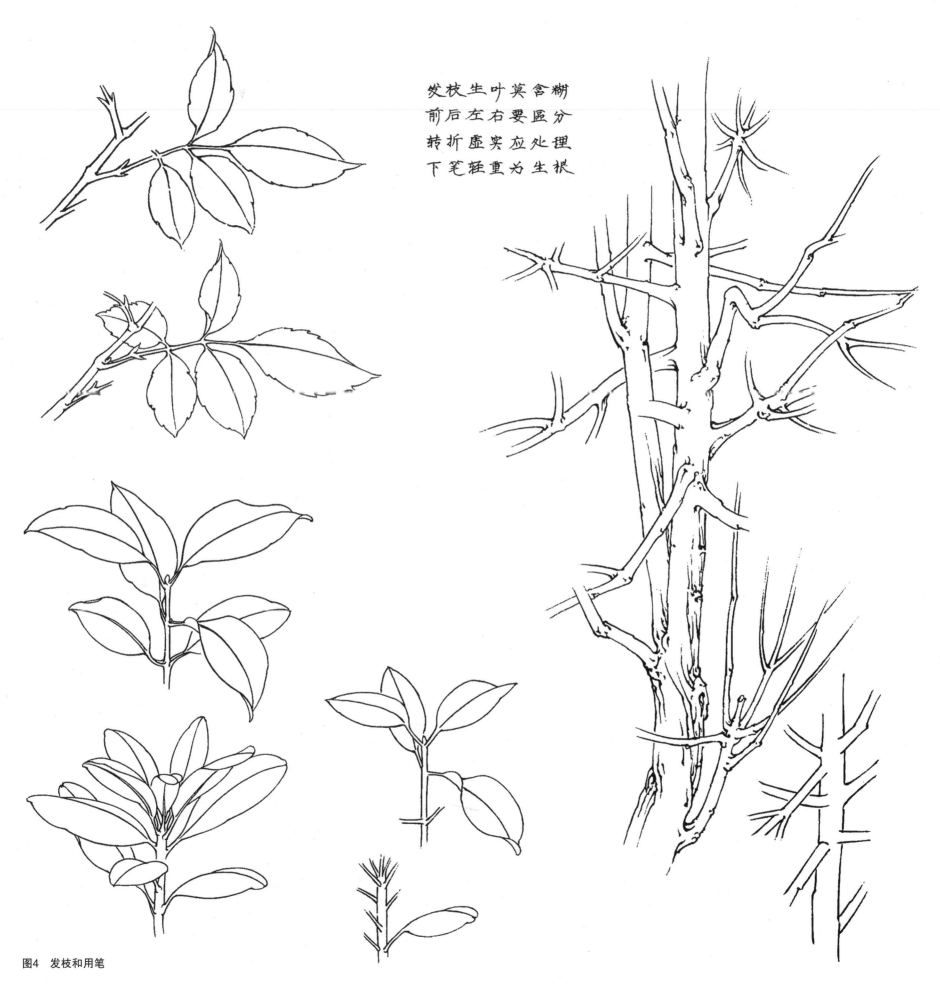

发枝生叶莫含糊
前后左右要区分
转折虚实应处理
下笔轻重为生根

图4　发枝和用笔

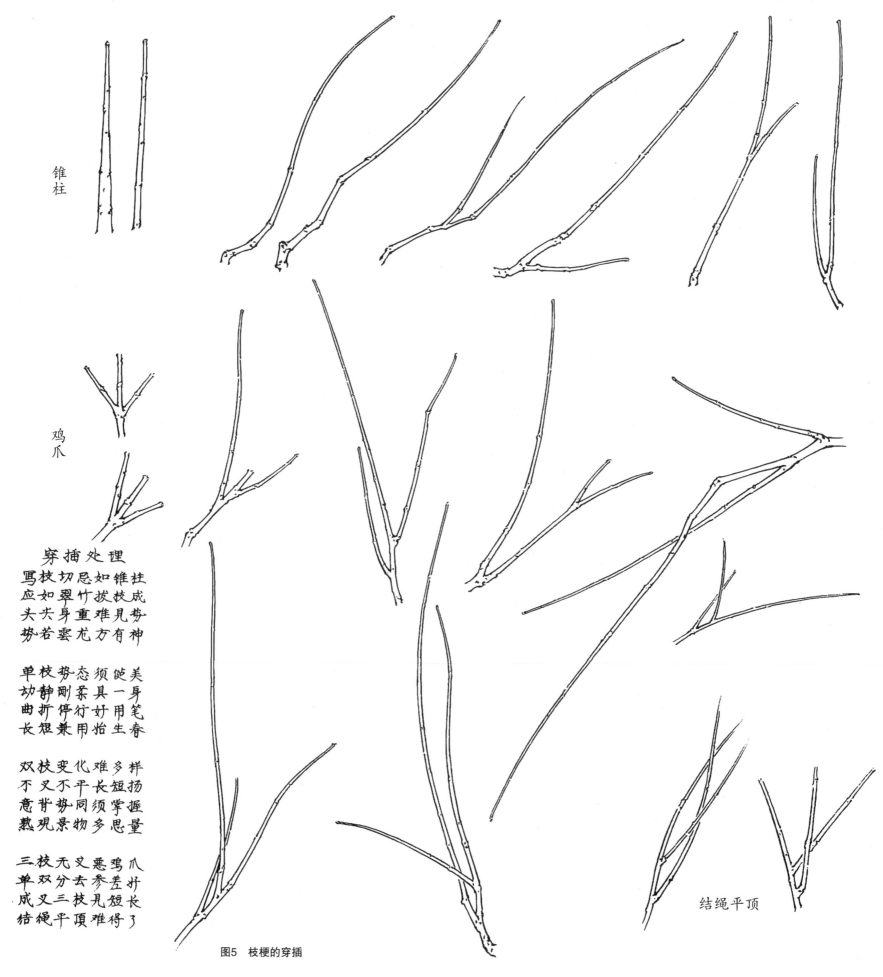

锥柱

鸡爪

穿插处理

写枝切忌如锥柱
应如翠竹拔枝成
头失身重难见势
势若蟠龙方有神

单枝势态须从美
劲静刚柔具一身
曲折停行好用笔
长短兼用始怡春

双枝变化难多样
不叉不平长短扬
意背势同须掌握
熟观景物多思量

三枝无叉恶鸡爪
单双分去参差长
成又三枝见短难
结绳平顶顶得了

结绳平顶

图5 枝梗的穿插

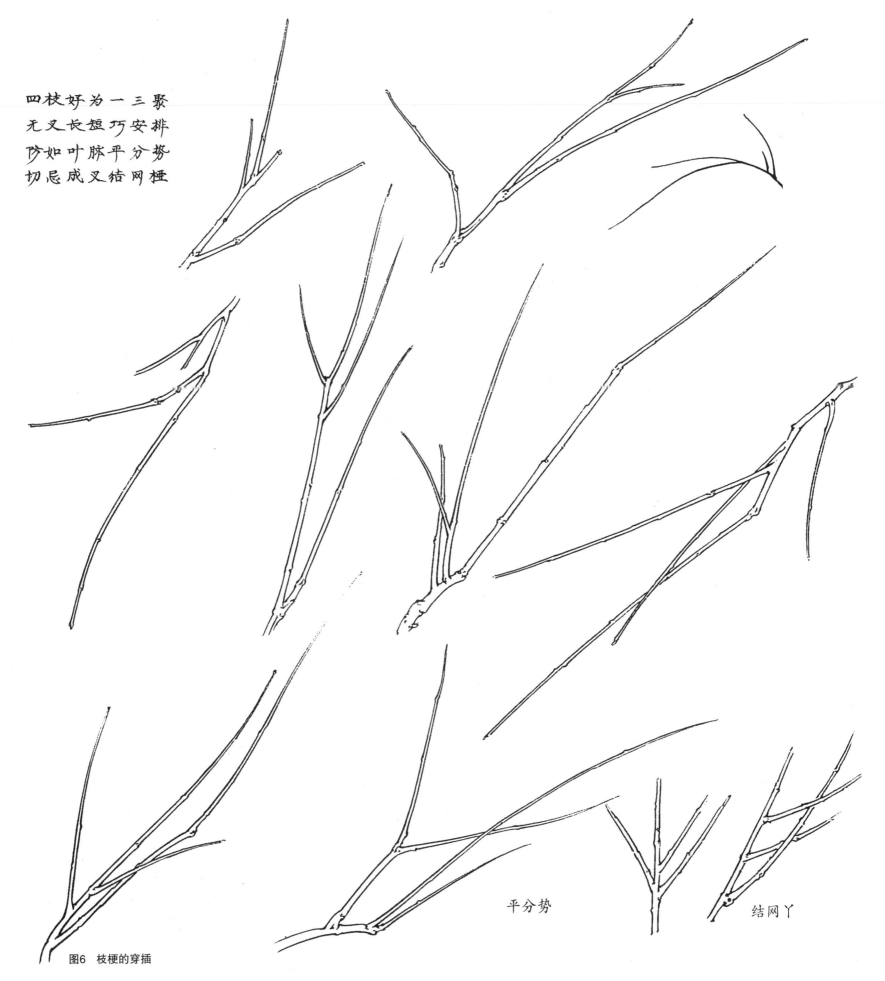

四枝妤为一三聚
无叉长短巧安排
陟如叶脉平分势
切忌成叉结网桠

平分势

结网丫

图6 枝梗的穿插

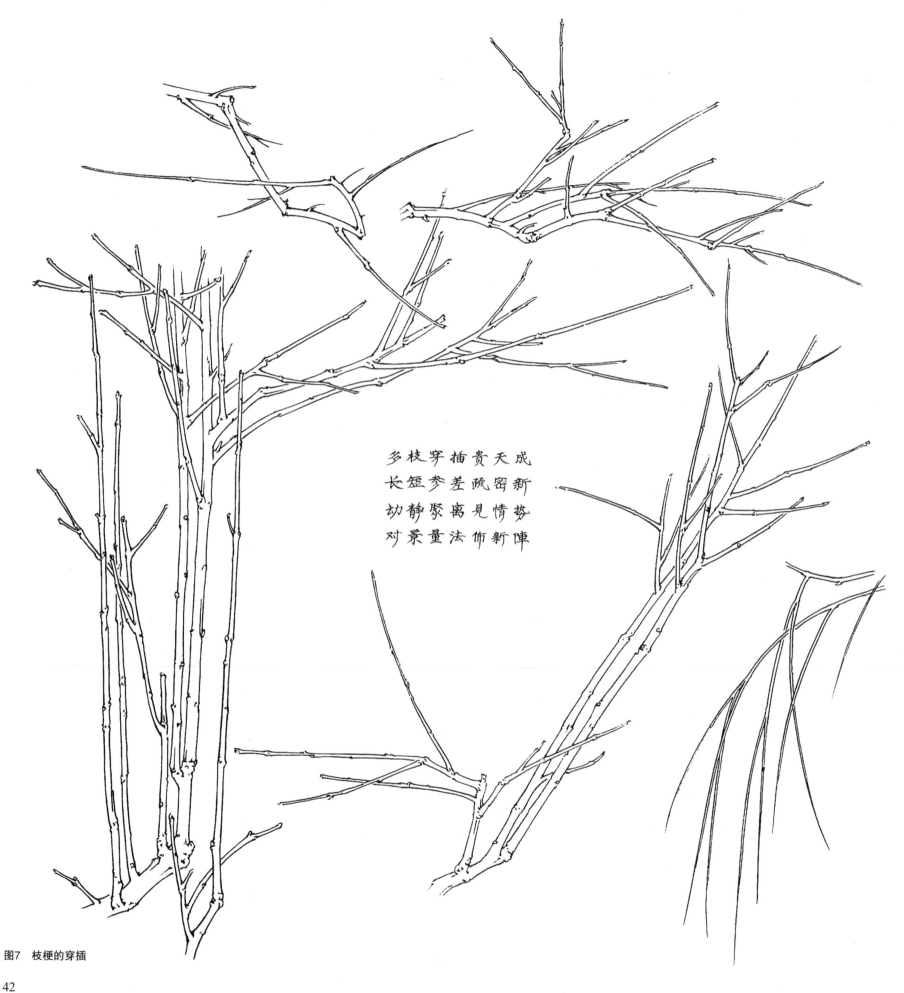

多枝穿插贵天成
长短参差疏密新
动静聚离见情势
对景量法佈新陣

图7 枝梗的穿插

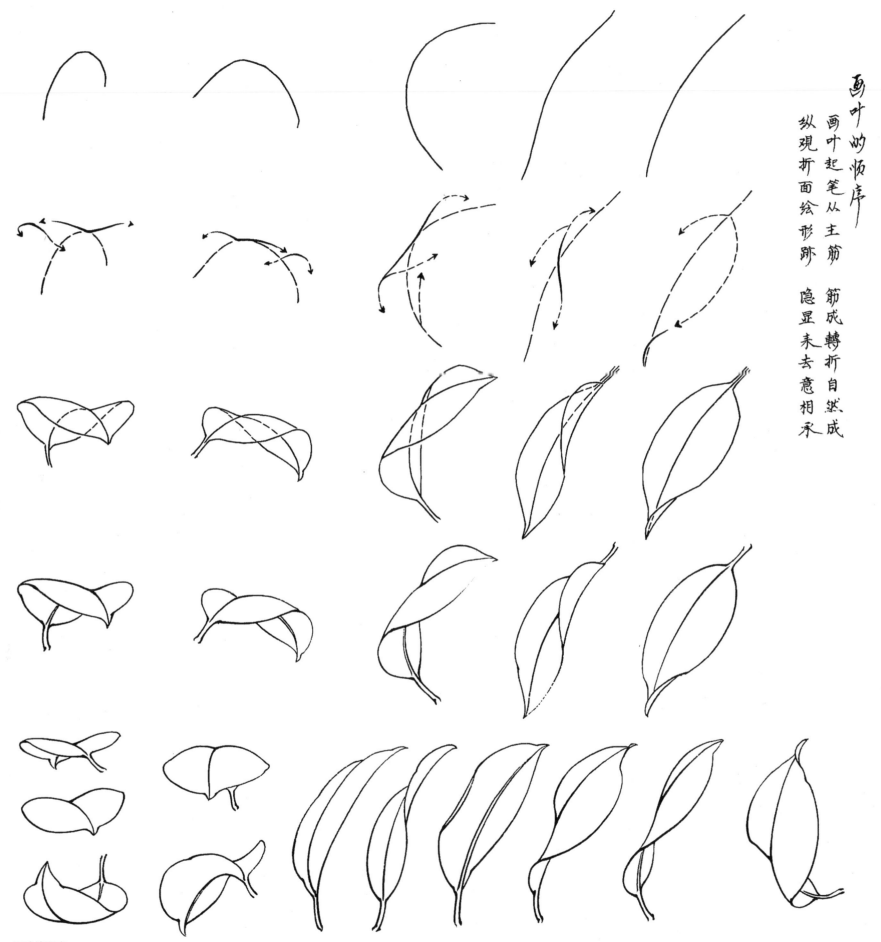

画叶的顺序

画叶起笔从主筋　筋成转折自然成
纵观折面绘形迹　隐显未去意相承

图8　画叶的顺序

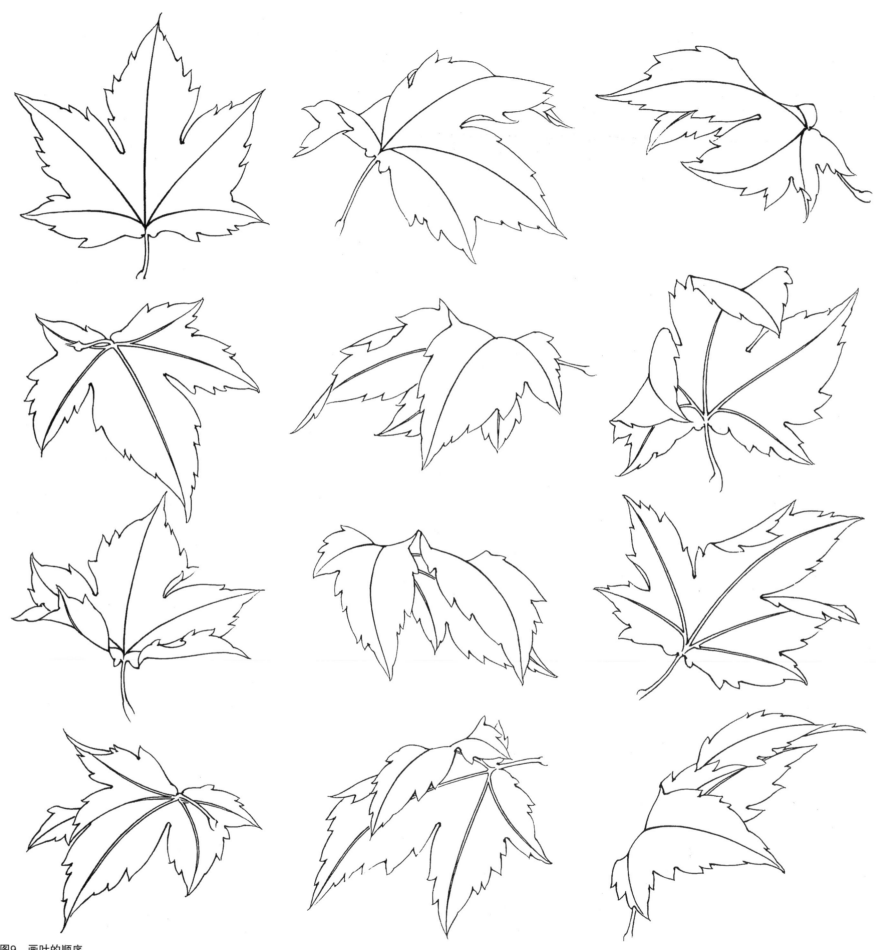

图9 画叶的顺序

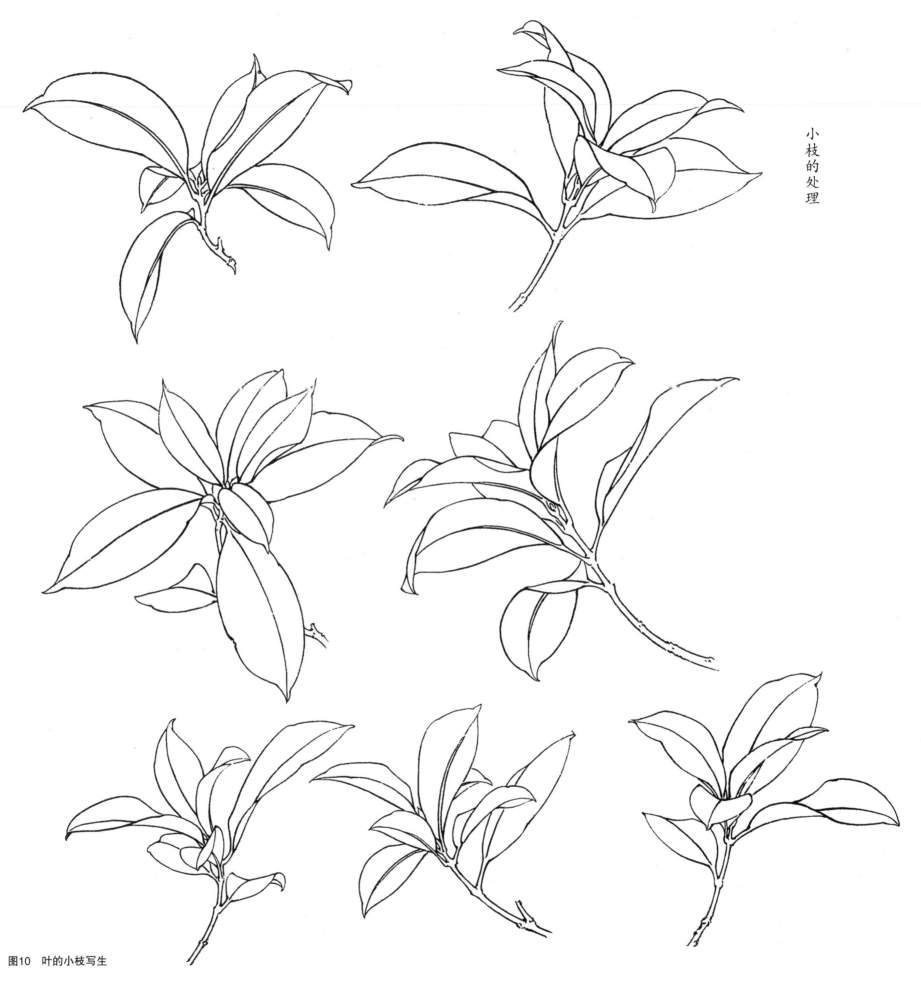

图10　叶的小枝写生

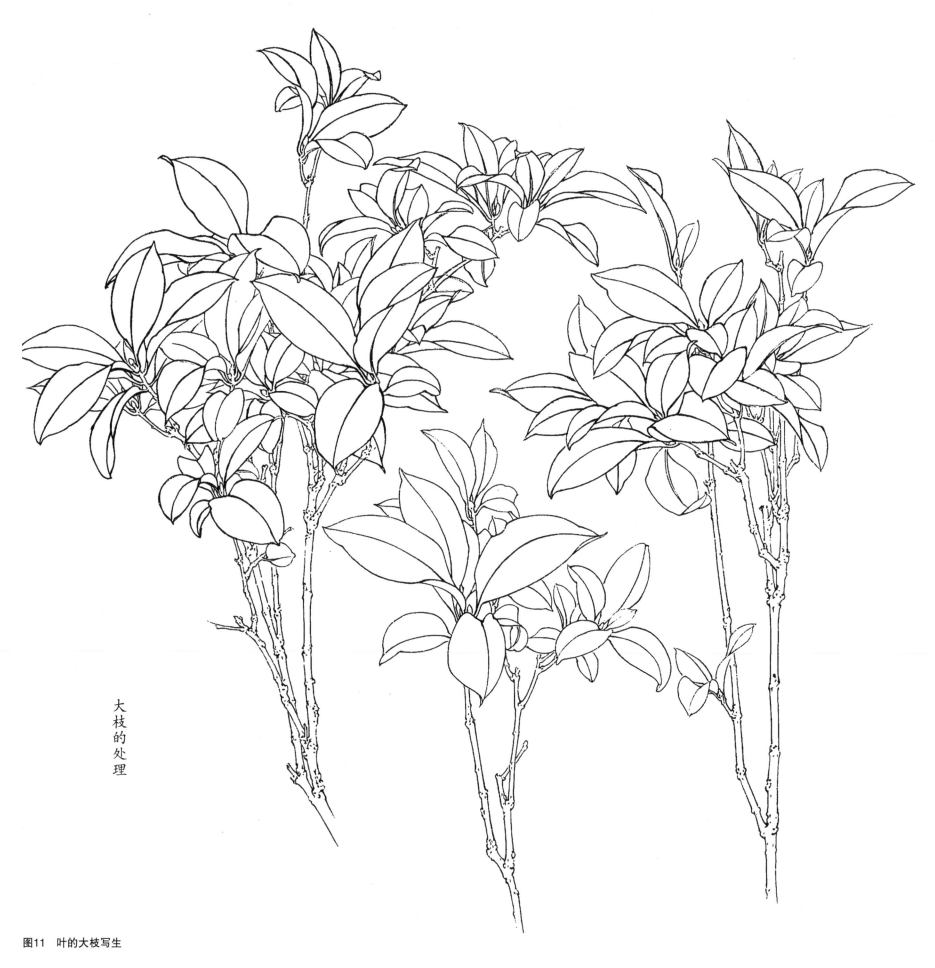

大枝的处理

图11 叶的大枝写生

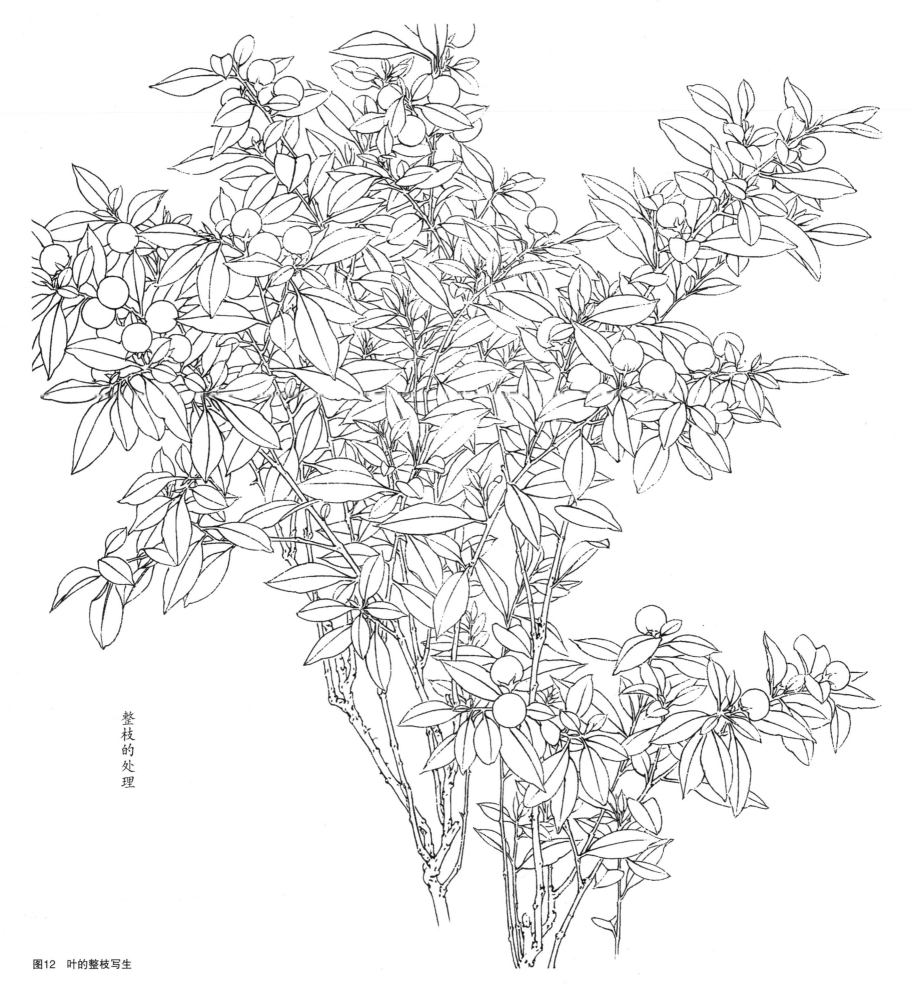

整枝的处理

图12 叶的整枝写生

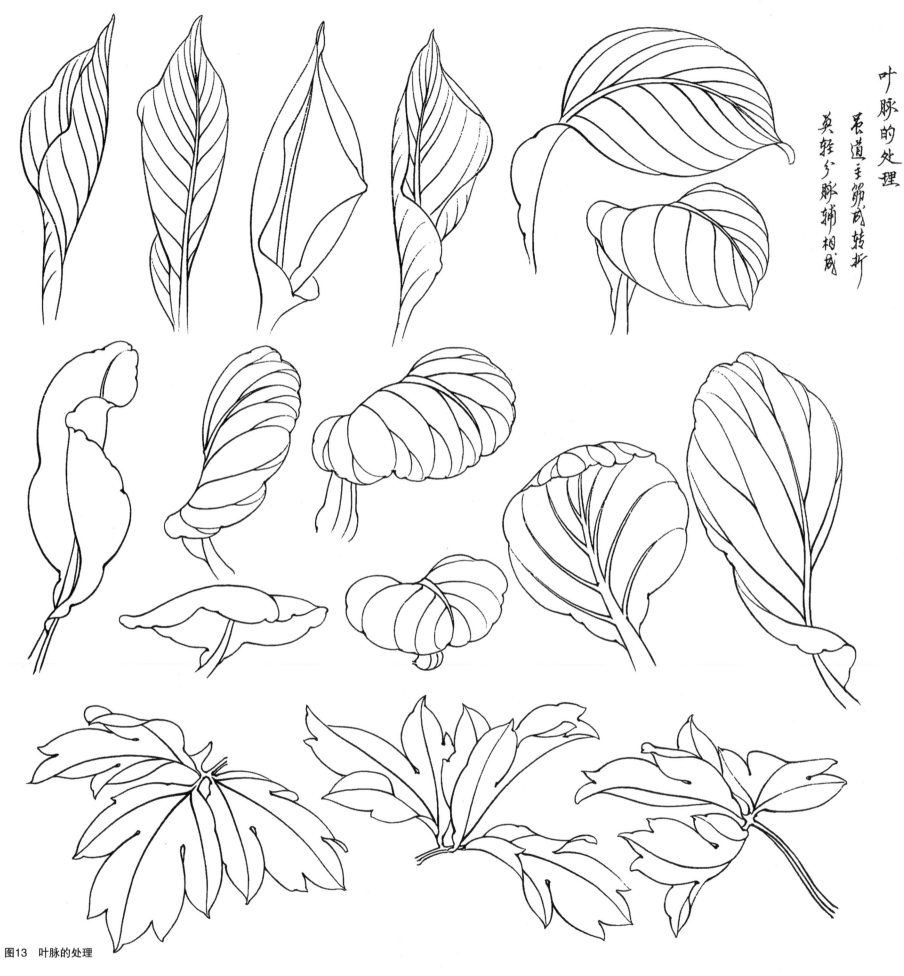

叶脉的处理
要道主筋成转折
莫轻分脉辅相成

图13　叶脉的处理

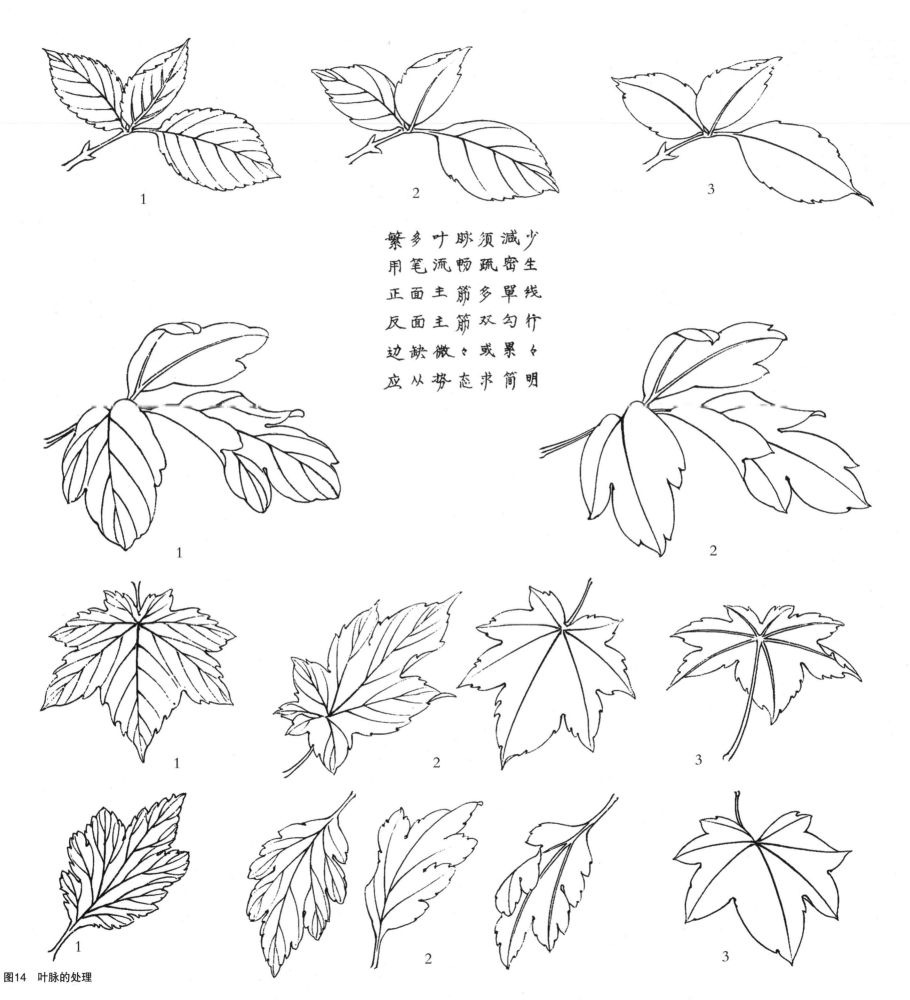

繁多叶脉须减少
用笔流畅疏密生
正面主筋多单线
反面主筋双勾行
边缺微々或累々
应从势态求简明

图14　叶脉的处理

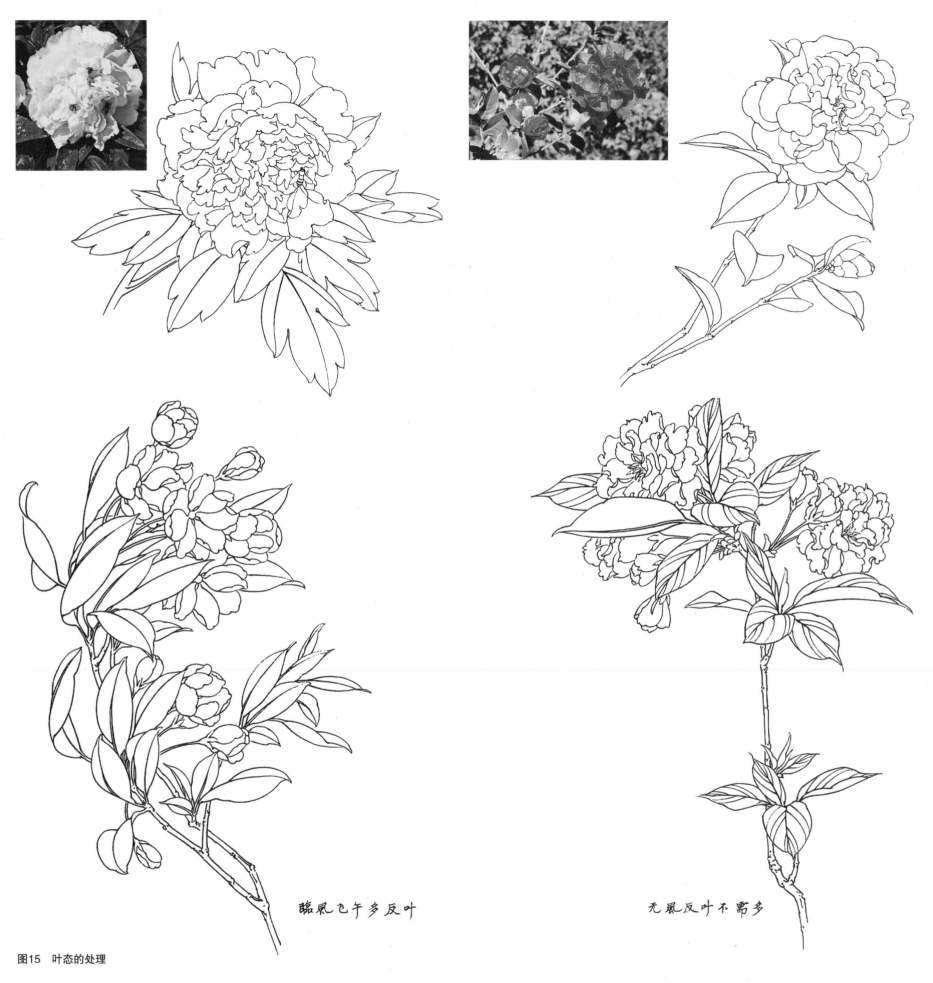

临风飞午多反叶　　　　　无鼠反叶不需多

图15　叶态的处理

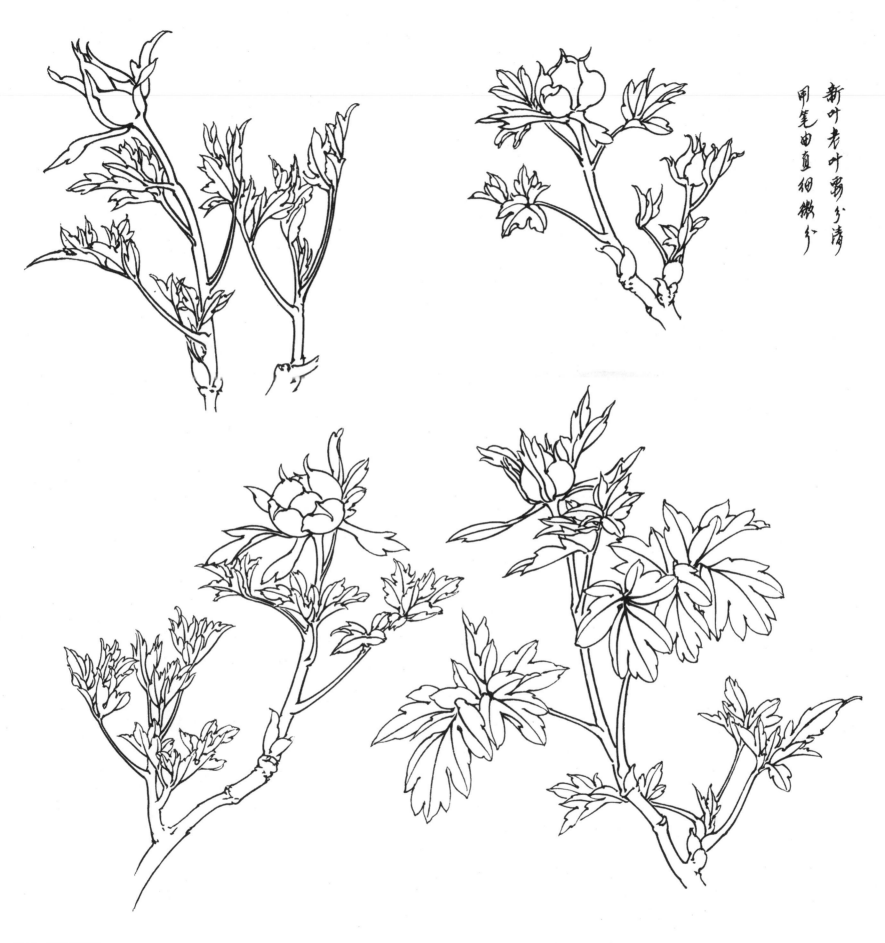

新叶老叶要分清
用笔由直细微分

图16 新叶与老叶

花朵写生方法一

动向高宽先画好
定点分组顺序行
体会转折描花瓣
总观神态线勾成

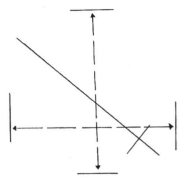

1

2

3

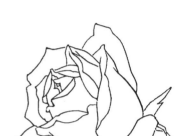

4

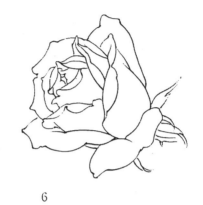

5

6

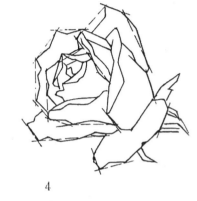

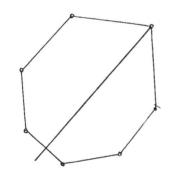

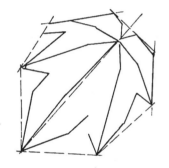

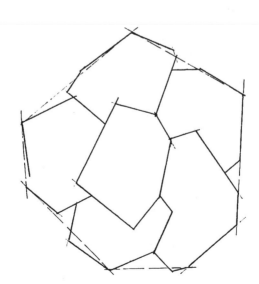

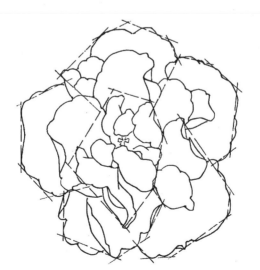

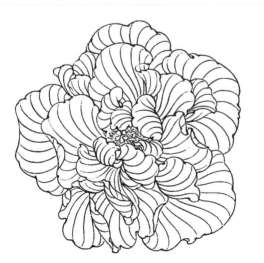

图17　花朵写生方法一

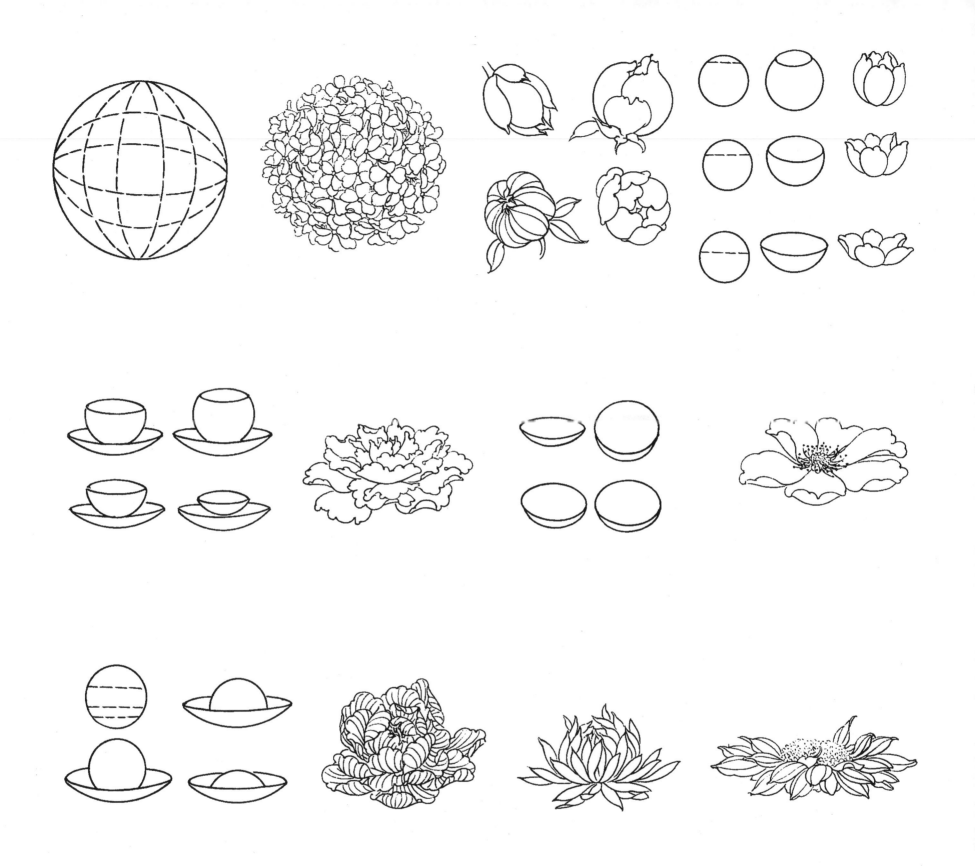

花朵写生方法二

花从蓓蕾到盛开　千变万化球形在
胸中若具此观念　写生处，称方便

图18　花朵写生方法二

53

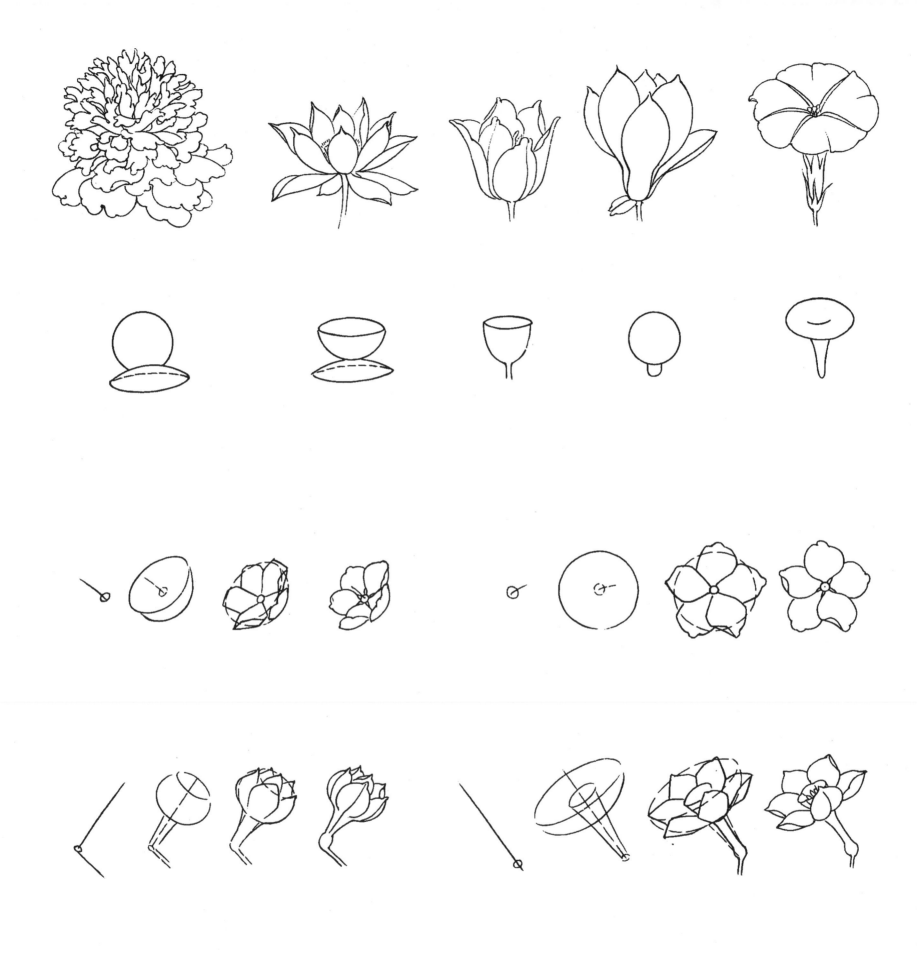

球形的運用

图19　球形的运用

54

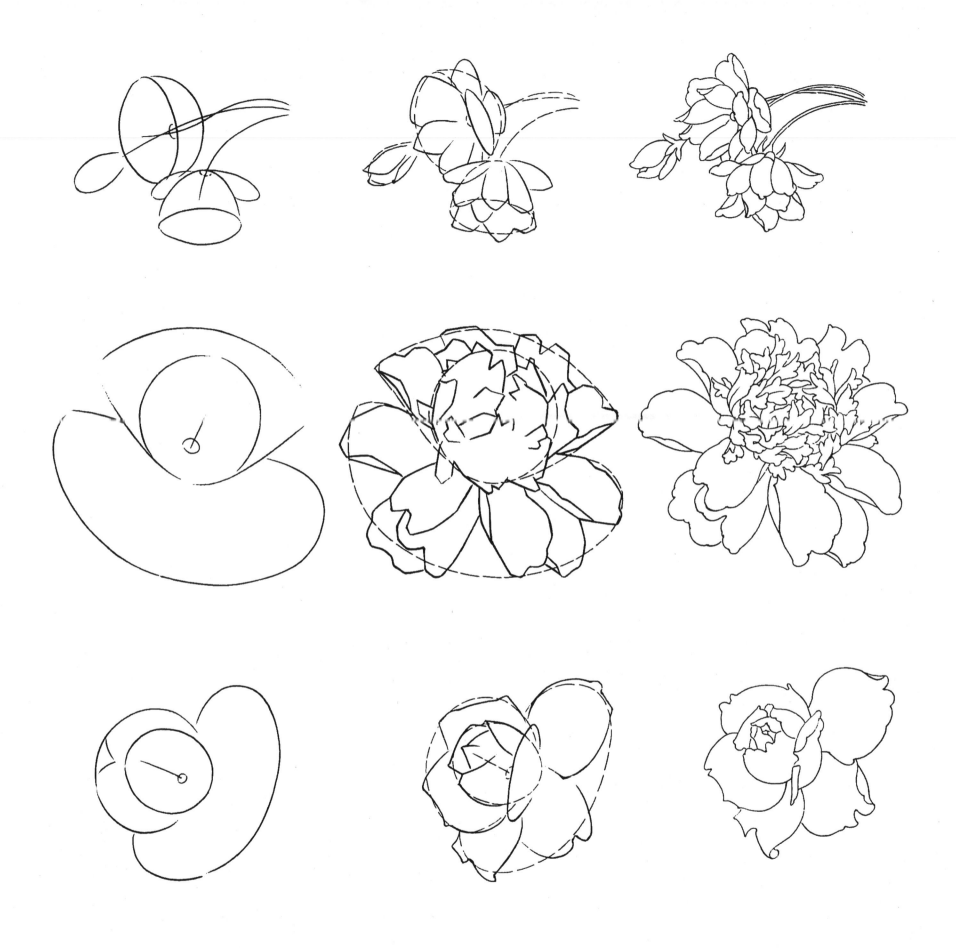

球形曲線的運用

图20 球形曲线的运用

55

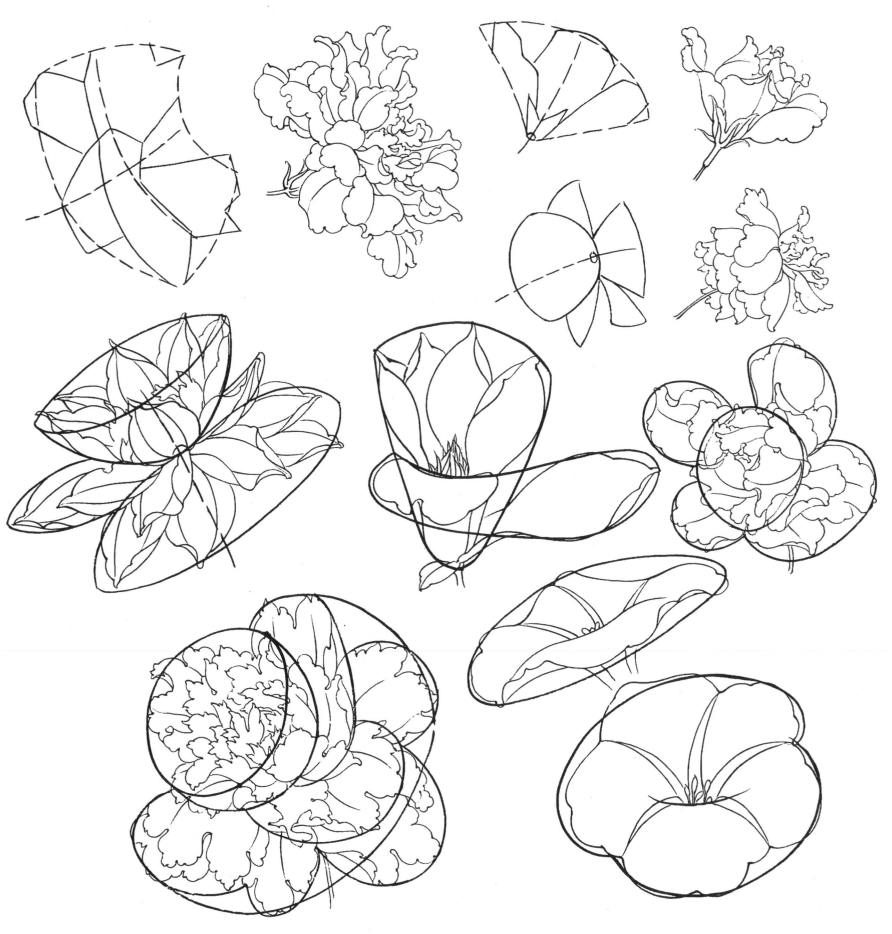

图21　球形曲线的运用

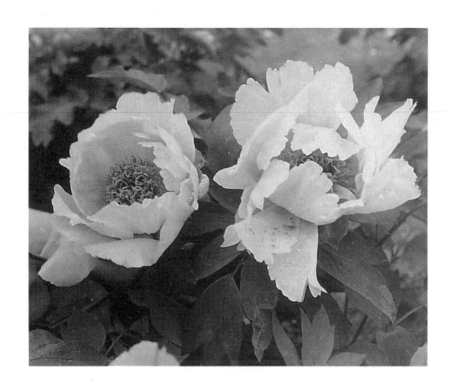

绘朵描花重外形
花冠疏密巧径营
转折反侧非闲事
丰满明艳又轻灵

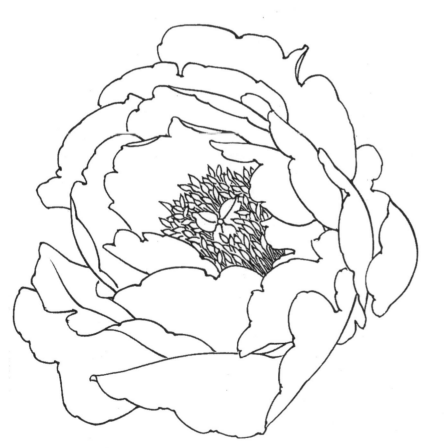

图22 外形、疏密、透视处理

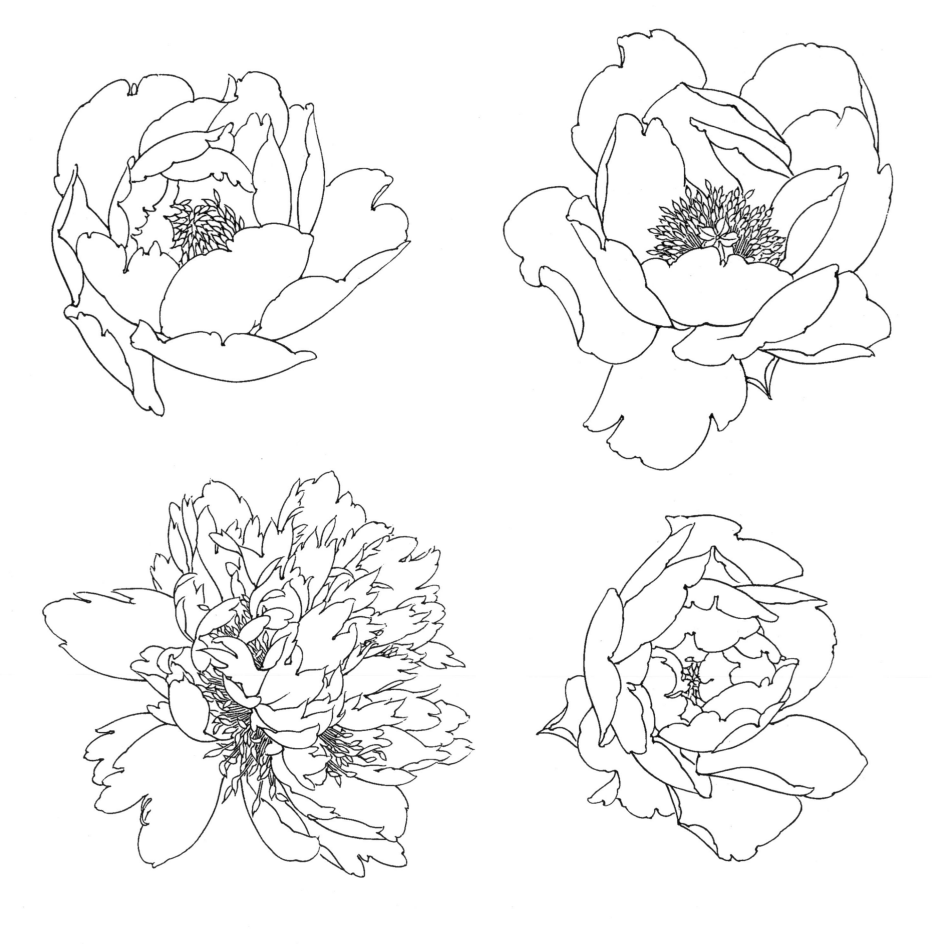

图23 外形、疏密、透视处理

外形处理从神态　疏密参差意在情

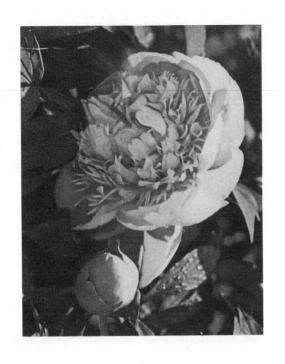

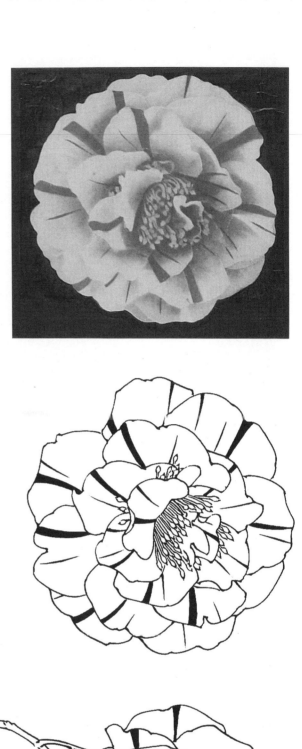

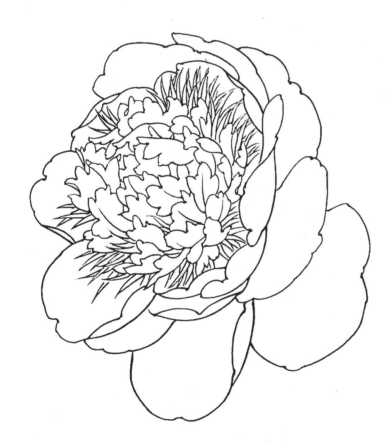

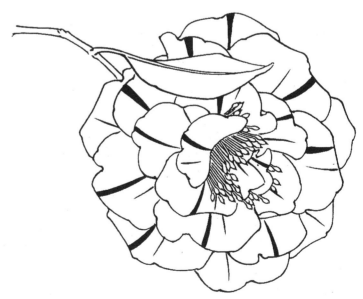

蛋形团朵过光洁　　复叶增瓣加反缺

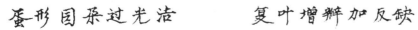

图24　外形、疏密、透视处理

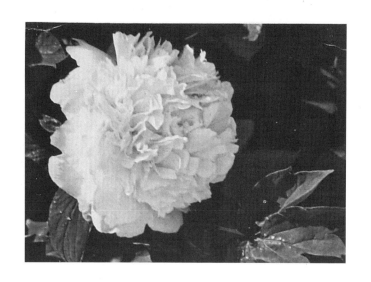

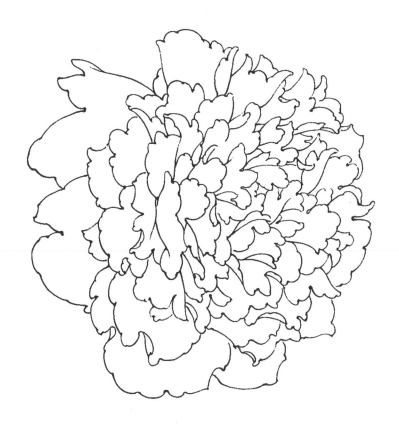
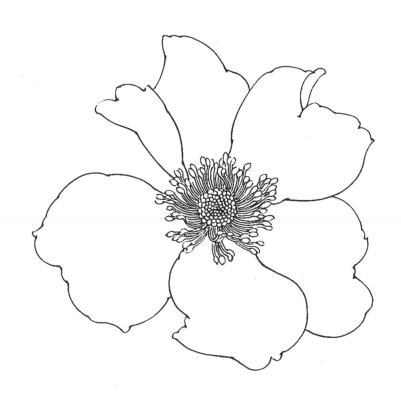

花繁叠瓣需求简　四周透视随形转　　　　简花求变易见好　量理顺情求新巧

图25　外形、疏密、透视处理

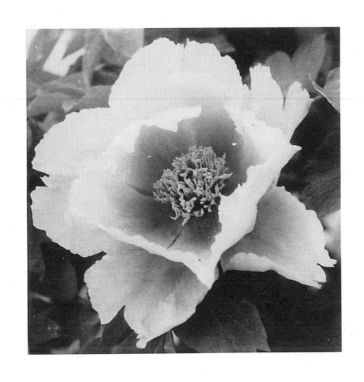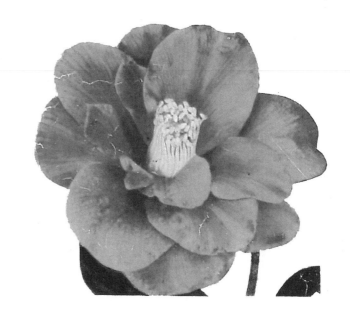

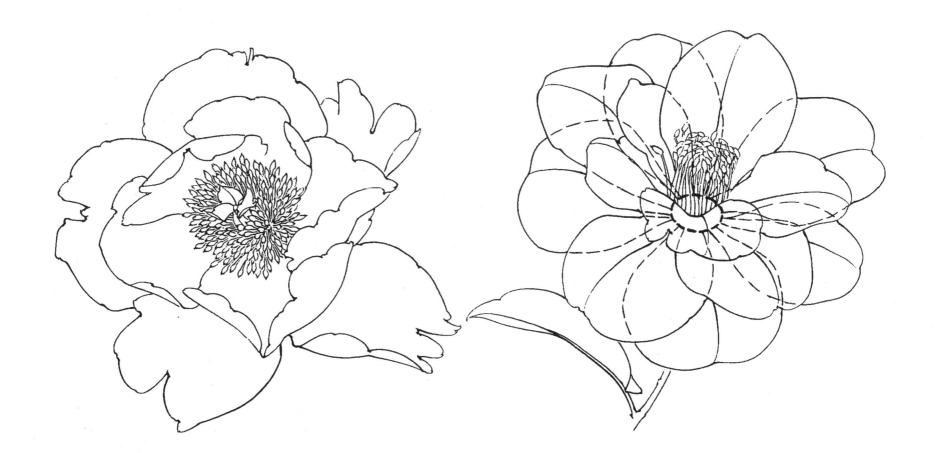

繁花简瓣何需问　大小瓣儿总归心　　总繁徐乱需求整　整窗花心略变形

图26　花瓣归心、花蕊处理

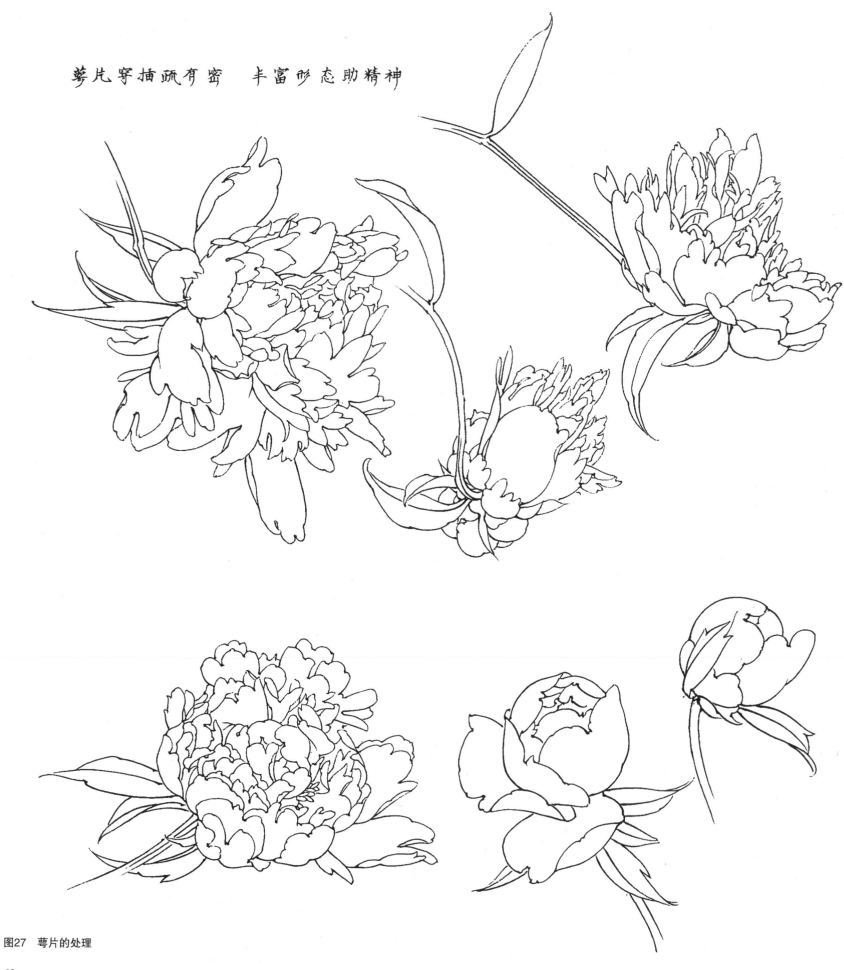

萼片穿插疏有密　丰富形态助精神

图27　萼片的处理

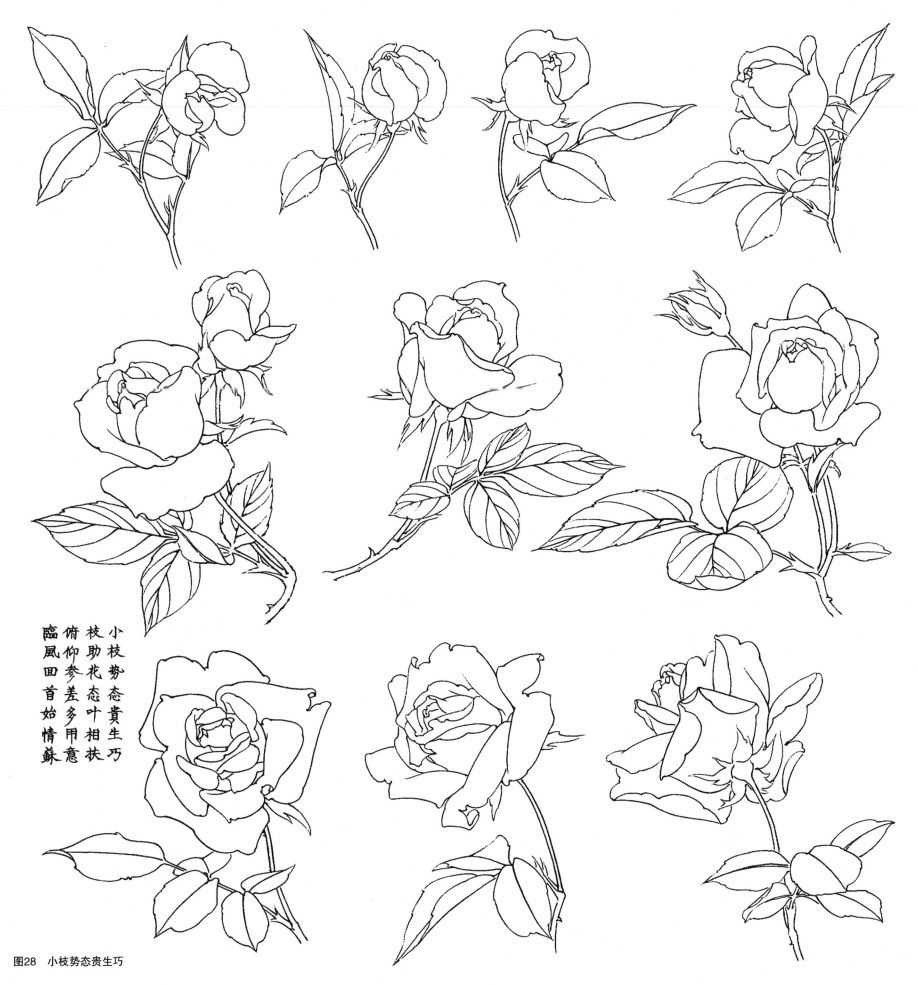

小枝勢態貴生巧
枝助花態叶相扶
俯仰參差多用意
臨風回首始情穌

图28　小枝势态贵生巧

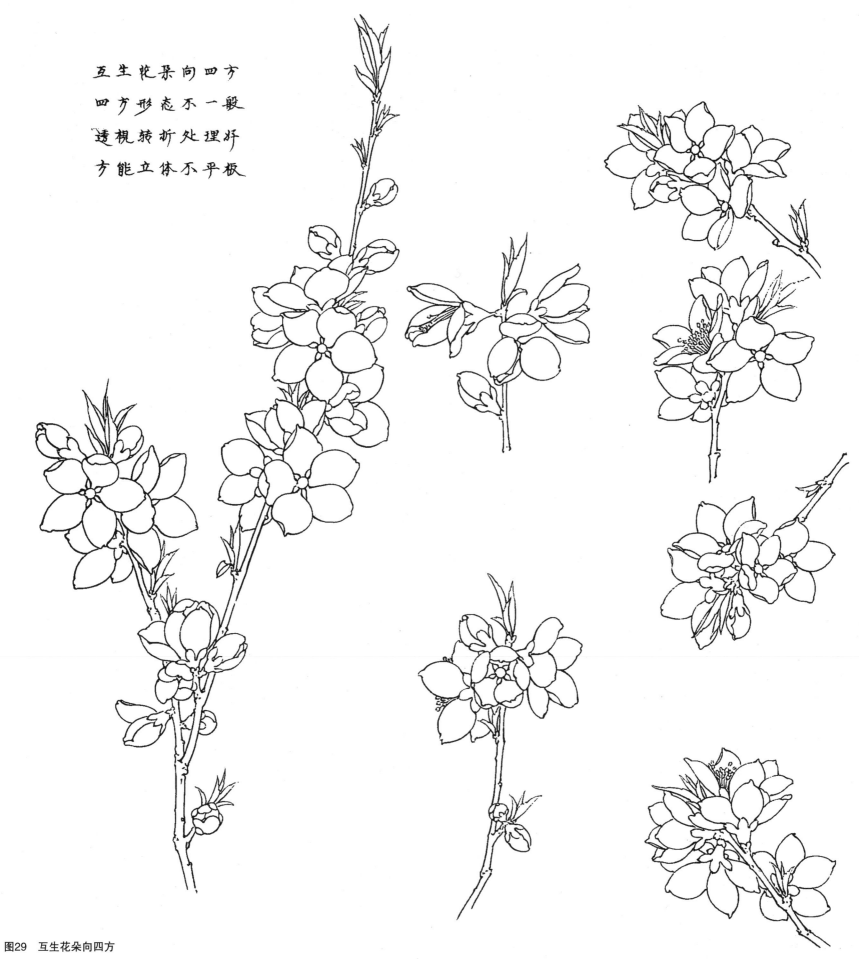

互生花朵向四方
四方形态不一般
透视转折处理好
方能立体不平板

图29　互生花朵向四方

64

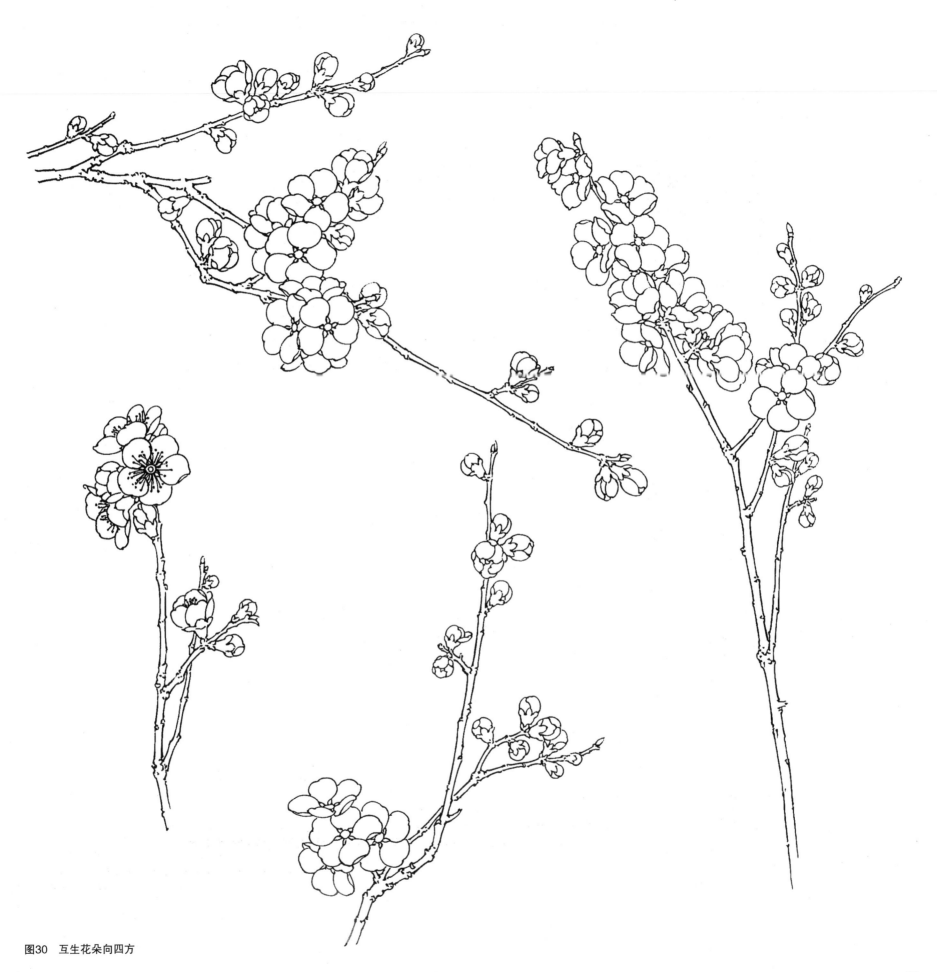

图30 互生花朵向四方

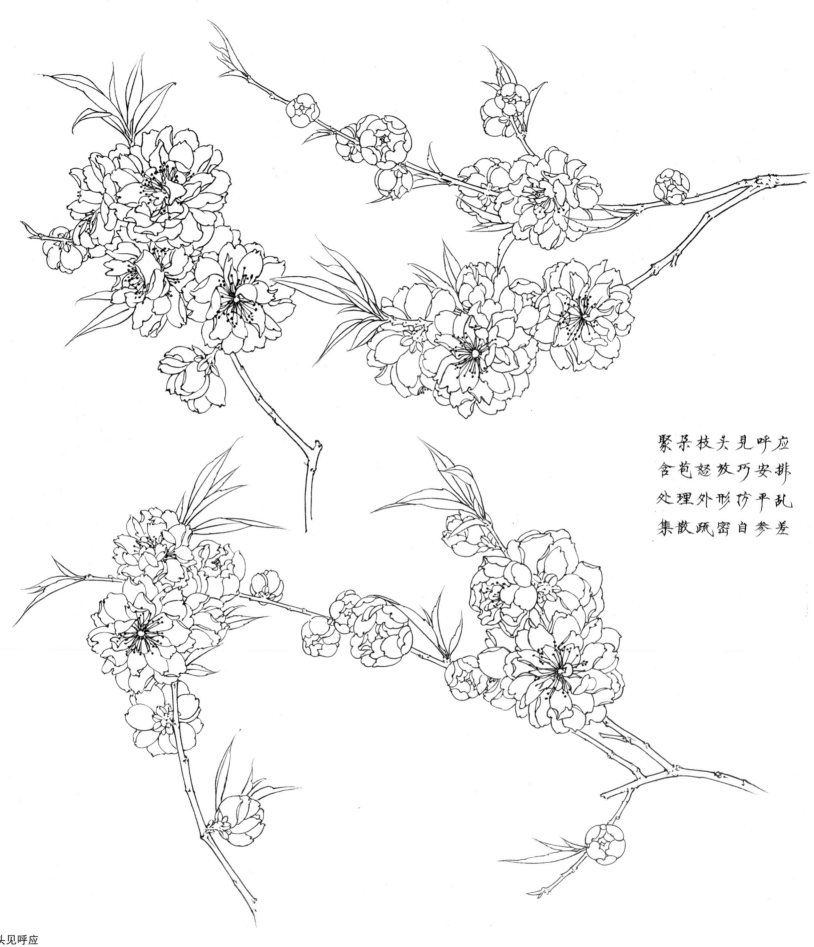

聚朵枝头见呼应
含苞怒放巧安排
处理外形防平乱
集散疏密自参差

图31　聚朵枝头见呼应

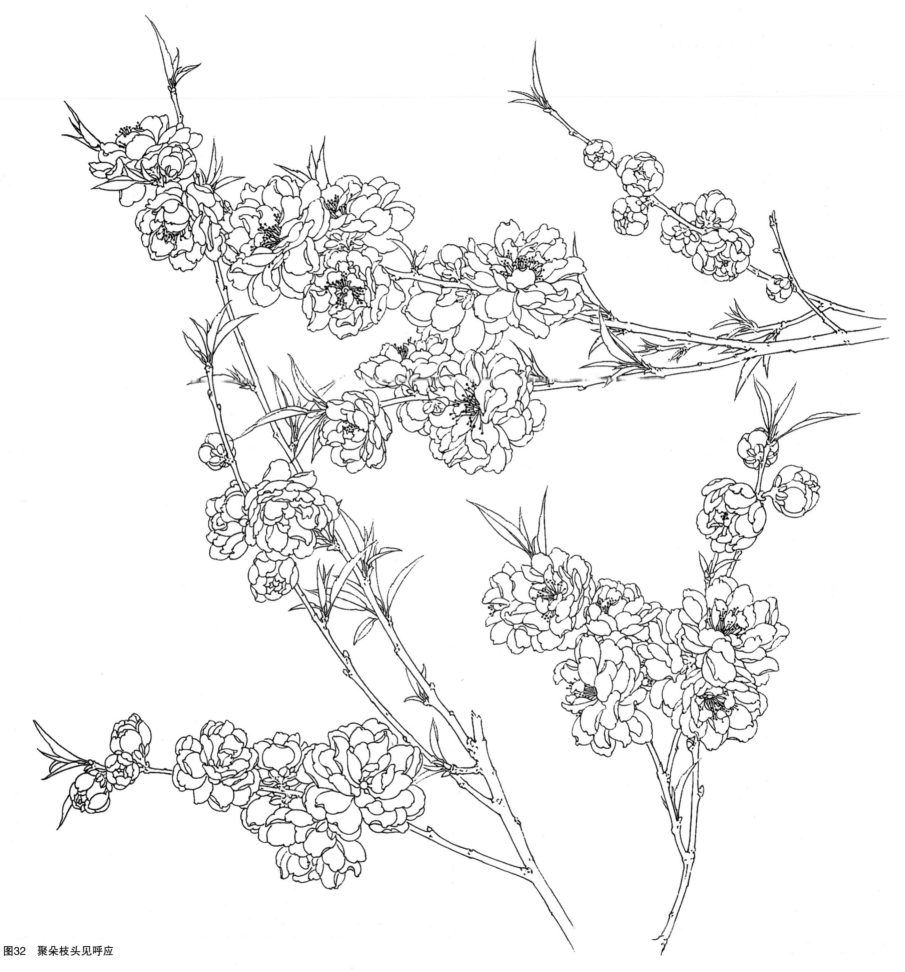

图32 聚朵枝头见呼应

出枝主要部位

主花主要部位

非位出枝

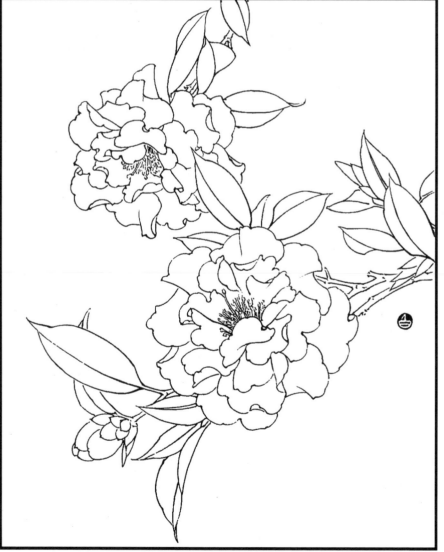

出枝地位說分明　变化無穷見用心

图33　出枝部位示意图

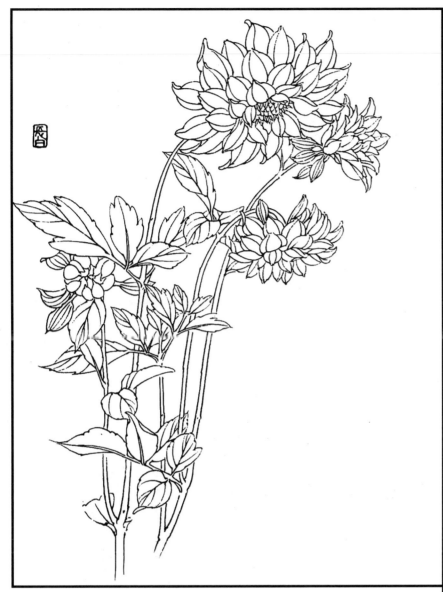

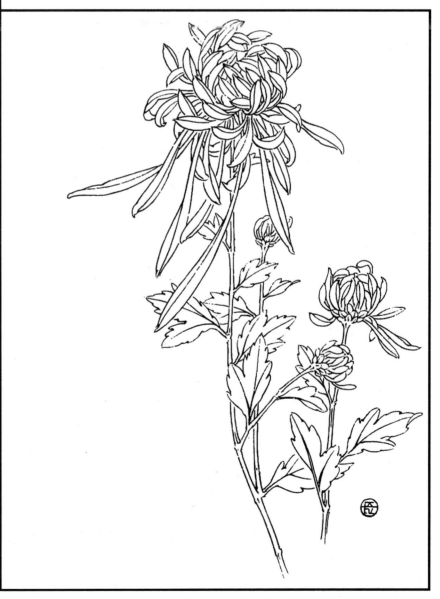

2 位出枝

1 位出枝

上升式　上升势态须健美

图34　上升式（1、2位出枝）

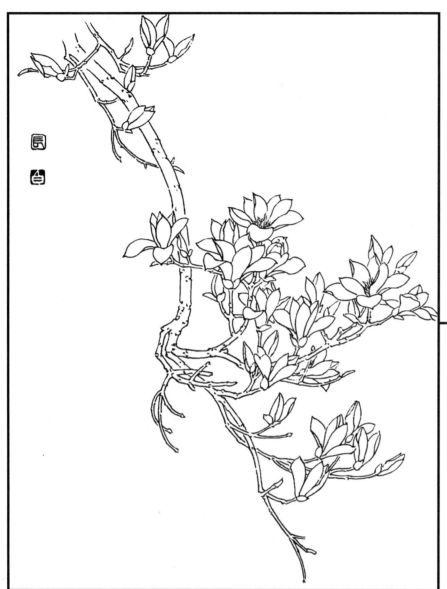

7 位出枝

下垂式　　下垂还宜意上呈

8 位出枝

图35　下垂式（7、8位出枝）

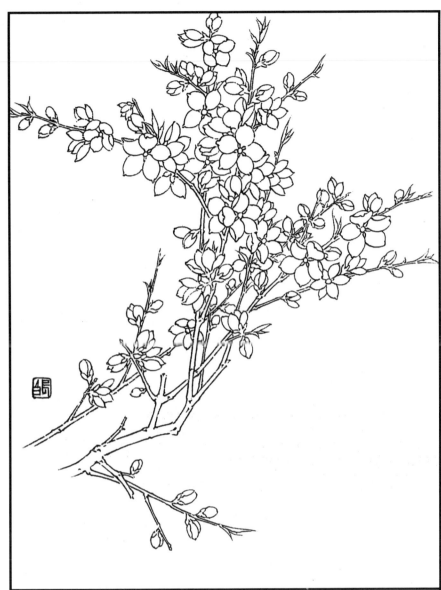

4 位出枝

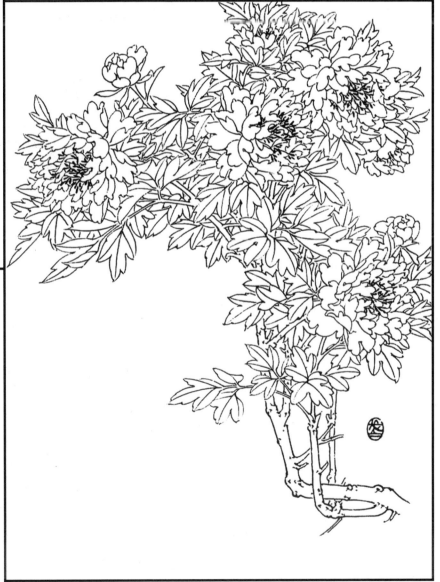

3 位出枝

展开式　展开长短分明去

图36　展开式（3、4位出枝）

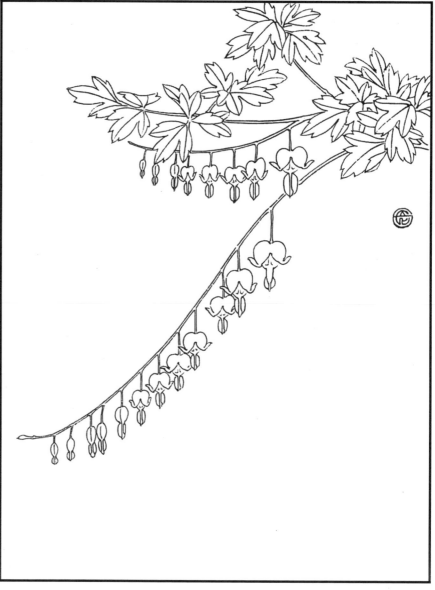

6 位出枝

5 位出枝

图37 展开式（5、6位出枝）

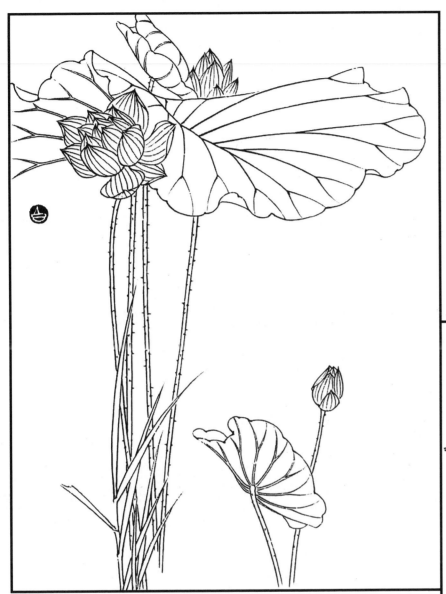

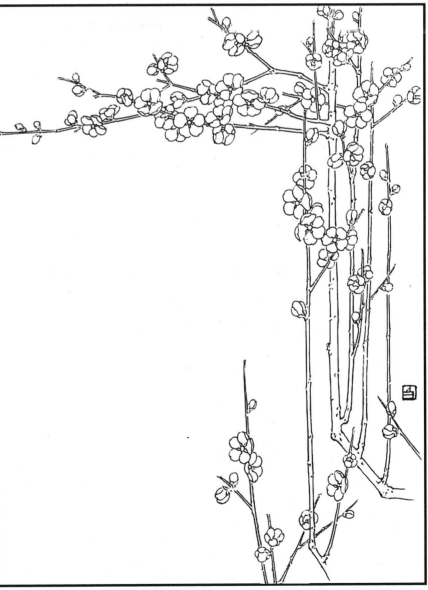

4、2 位出枝

1、2 位出枝

结合式　结合宾主要分清

图38　结合式（两位结合出枝）

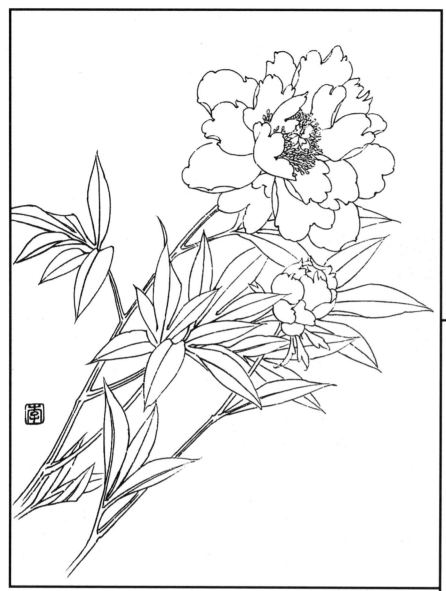

3、1位出枝

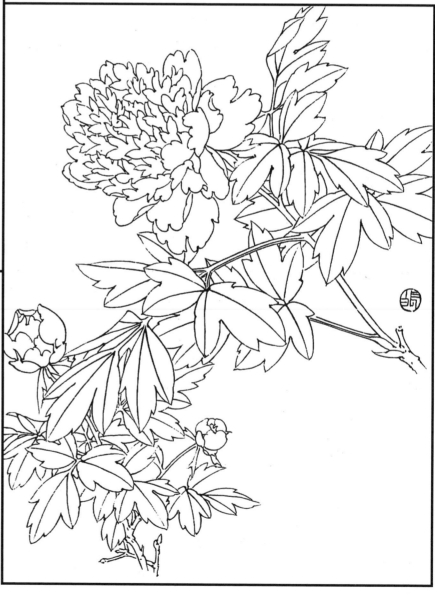

4、1位出枝

图39　结合式（两位结合出枝）

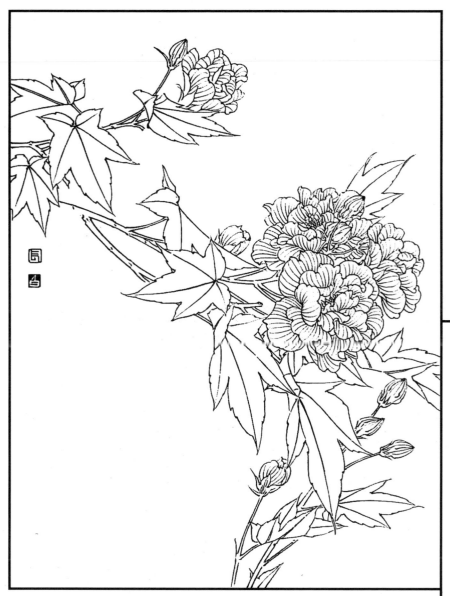

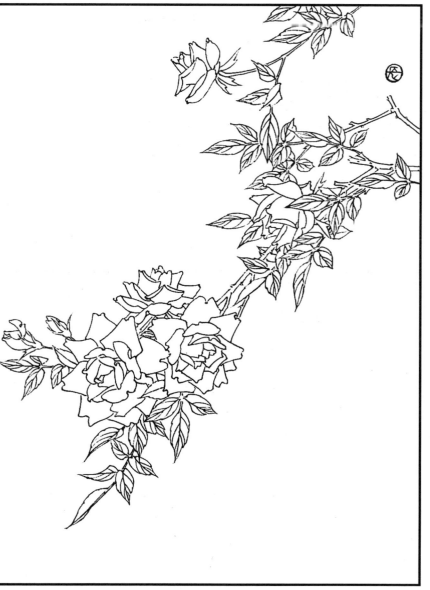

6、8位出枝

5、2位出枝

图40 结合式（两位结合出枝）

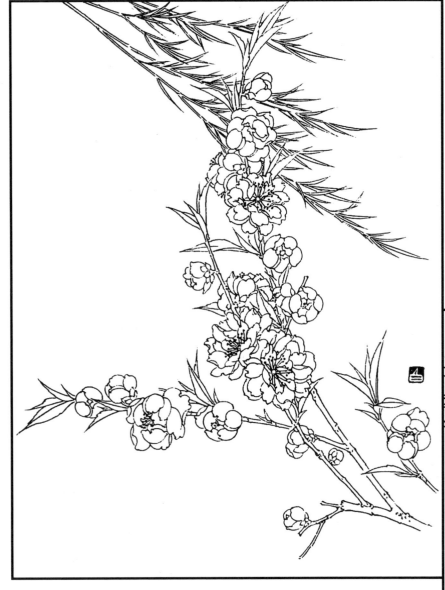

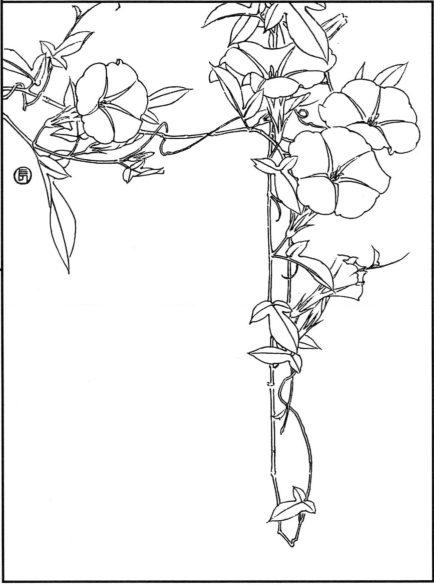

8、5位出枝

4、7位出枝

图41　结合式（两位结合出枝）

76

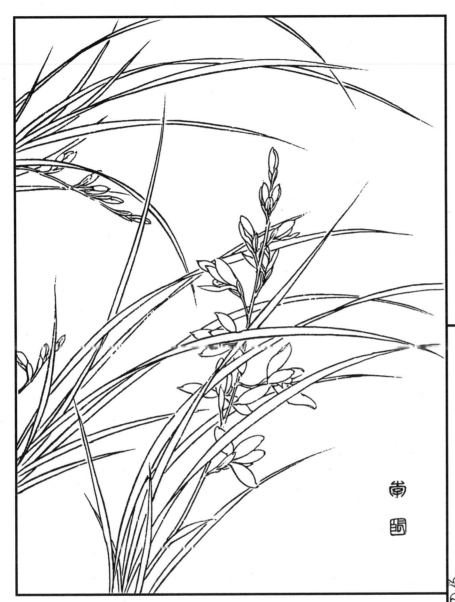

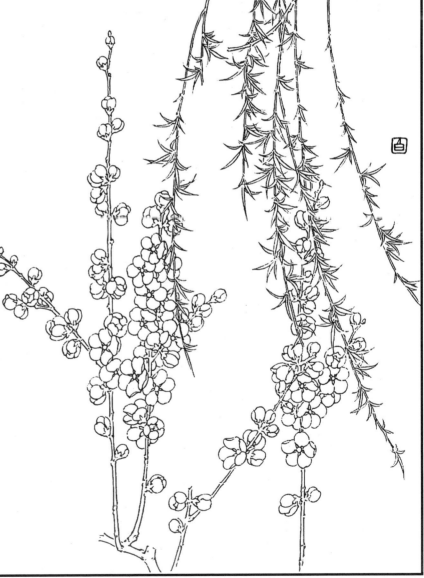

1、2、8位出枝

1、3、5位出枝

图42 结合式（三位结合出枝）

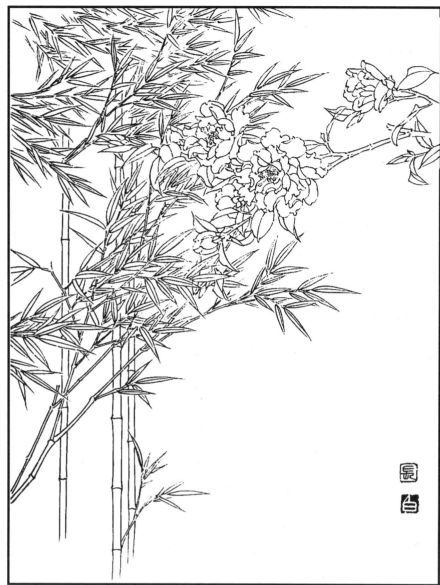

1、3、6位出枝

7、8、6位出枝

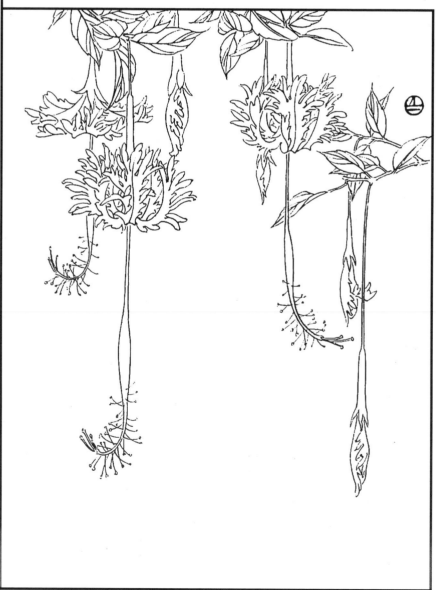

图43　结合式（三位结合出枝）

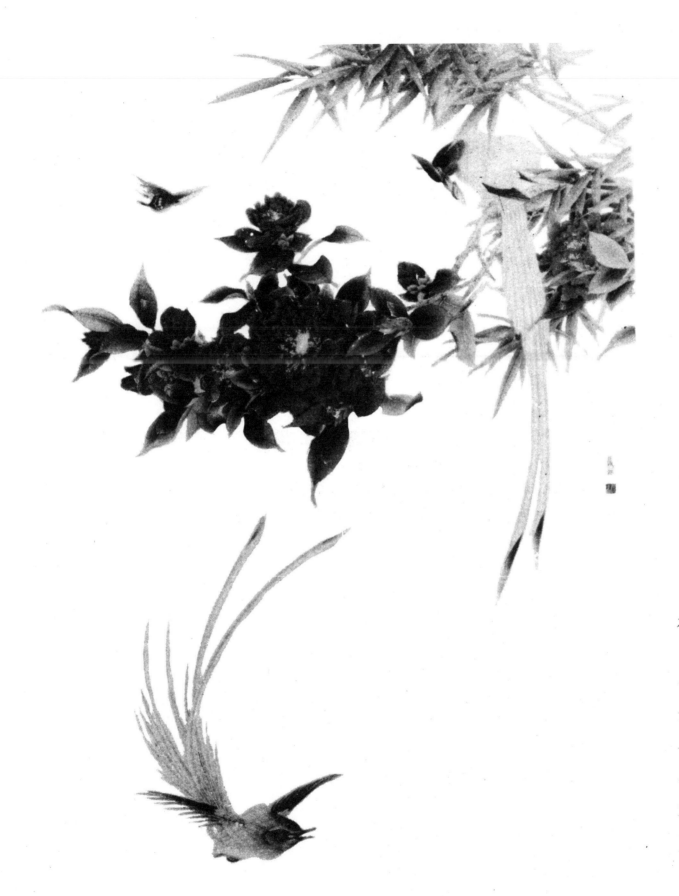

构 图 立 意 胸 成 竹
情 趣 盎 然 景 自 明
气 势 贯 穿 枝 梗 出
参 差 动 静 互 为 衬
安 排 宾 主 分 藏 露
俯 仰 呼 应 始 生 情
疏 密 穿 插 经 营 细
虚 实 相 生 方 动 人

图44　构图立意胸成竹

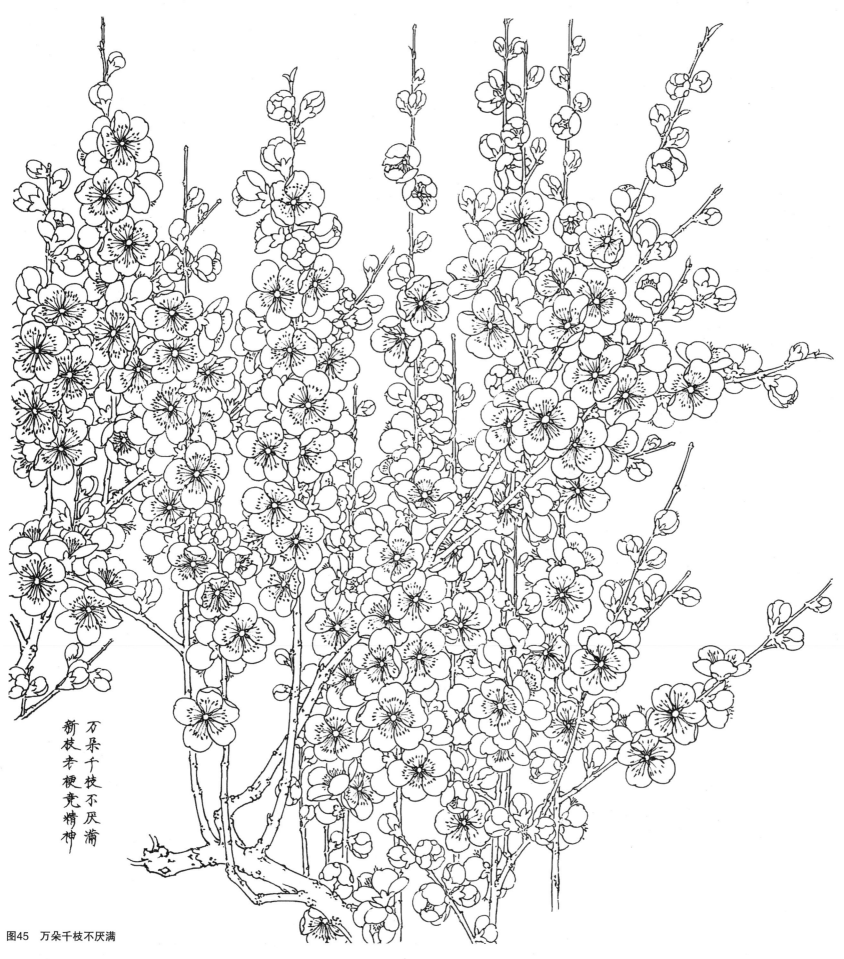

万朵千枝不厌满
新枝老梗竞精神

图45　万朵千枝不厌满

朵花摇枝不觉稀　　势态玲珑自可人

图46　朵花摇枝不觉稀

切忌填塞满画屏

疏密虚实防空廻

图47　疏密虚实防空迫

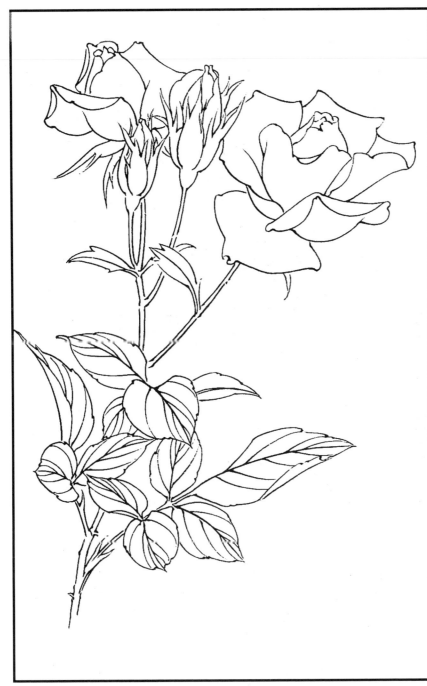

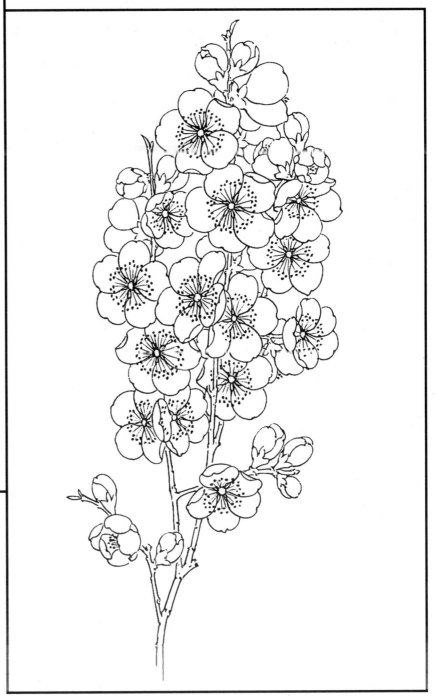

平头枣核无好感
外形变化要思量

图48 平头枣核无好感

83

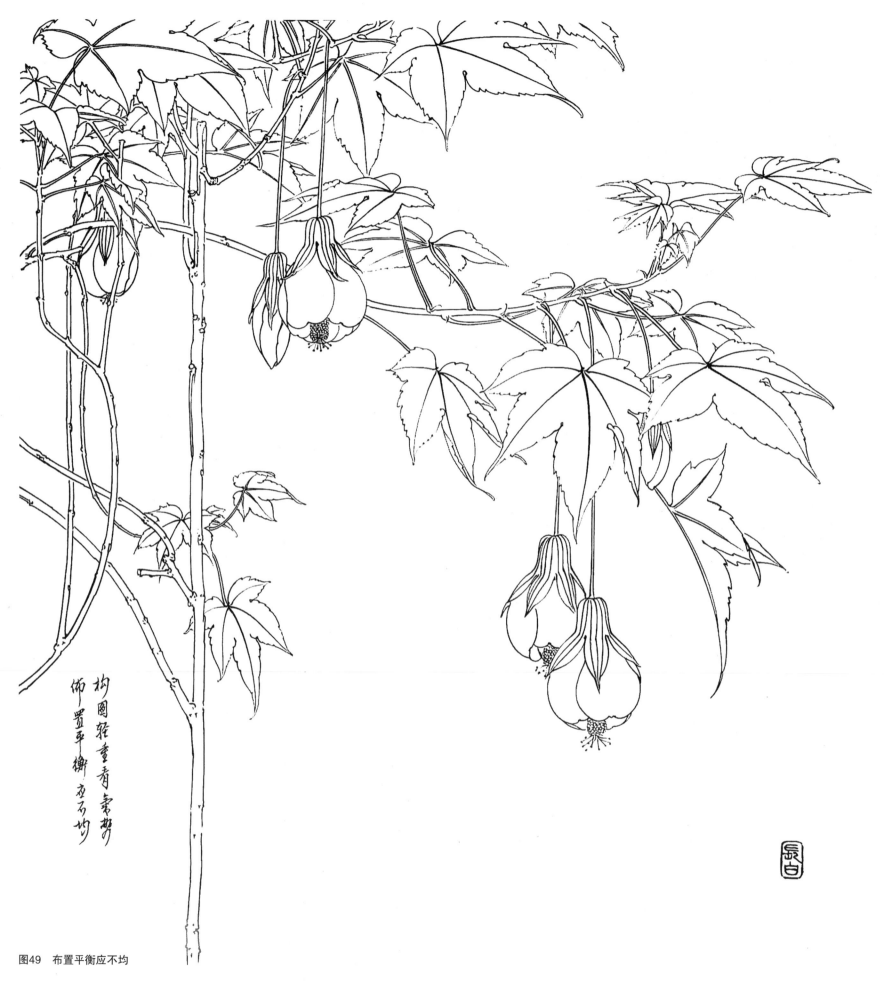

构图轻重看需要
布置平衡应不均

图49 布置平衡应不均

繁花聚朵枝宜少
正侧背藏花姿巧
上下顾盼有奇偶
含苞怒放相并好
密叶重々呈茂盛
反转正侧分嫩老
前后层次要分清
浓淡相衬方见晓

图50　密叶重重呈茂盛

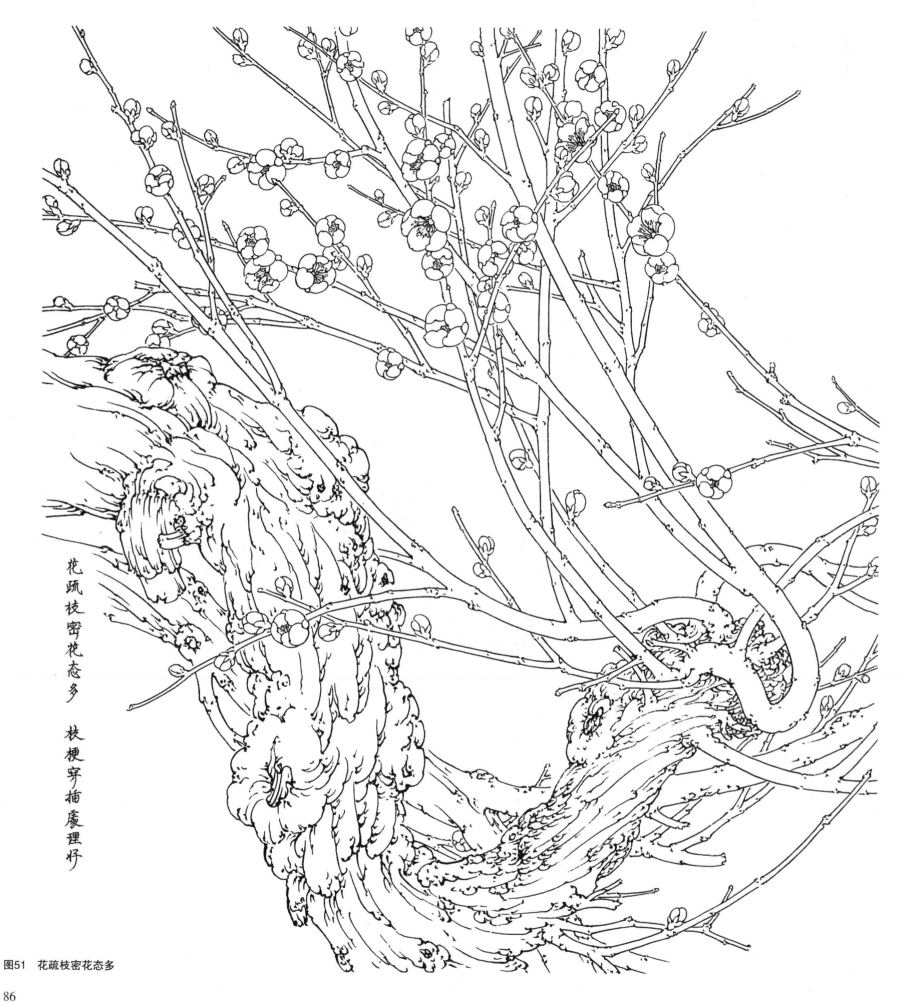

花疏枝密花态多　枝梗穿插废理忏

图51　花疏枝密花态多

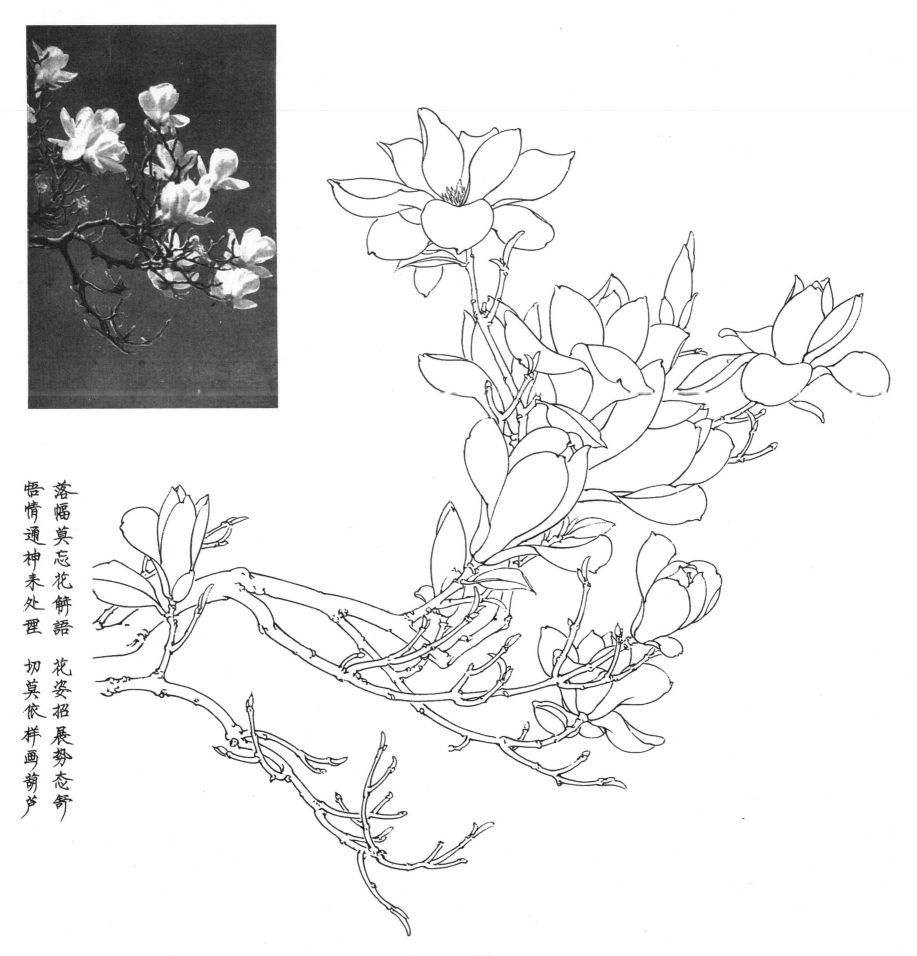

落幅莫忘花解語 花姿招展势态奇
悟情通神未处理 切莫依样画葫芦

图52 切莫依样画葫芦

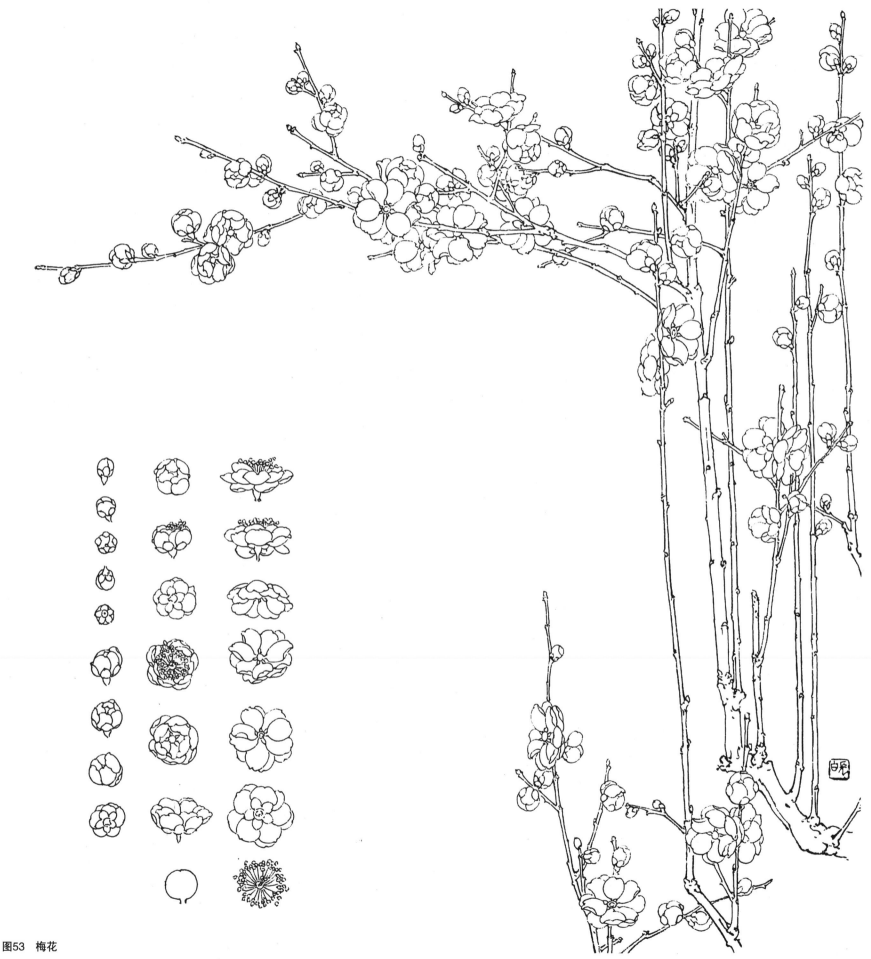

图53 梅花

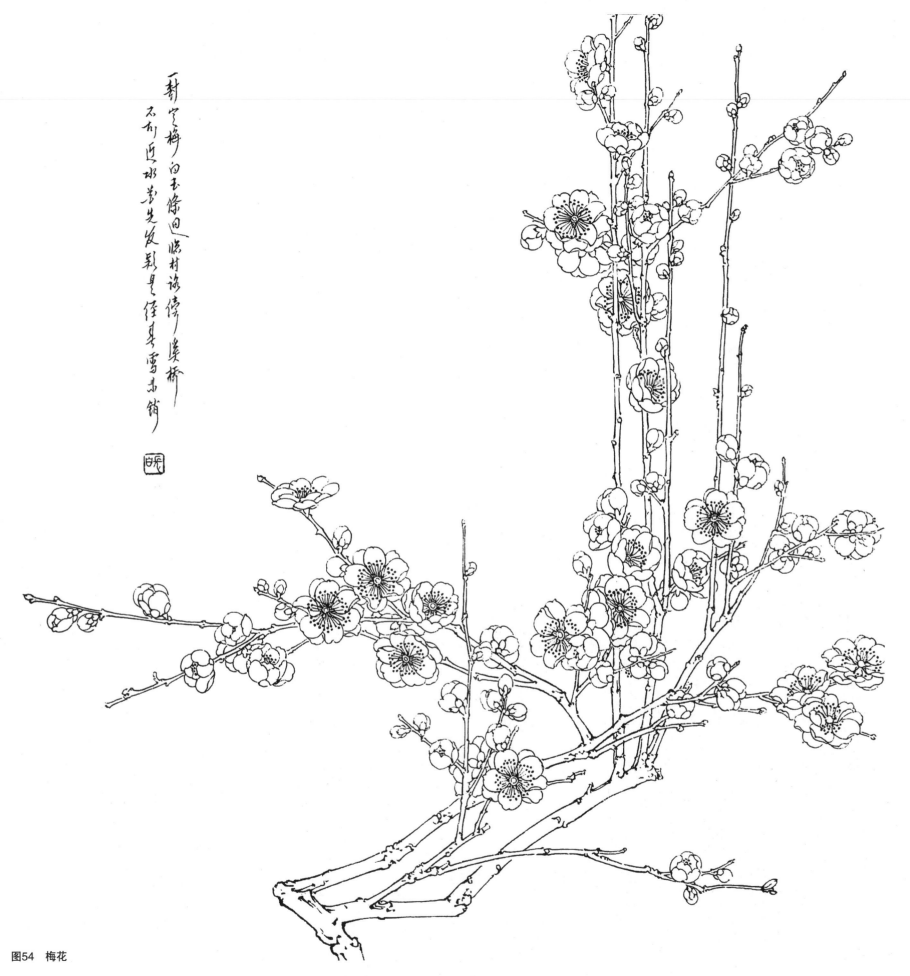

一對空梅白玉條 旧臨村詠傳谿橋
不可近水先先觀墨 唯是臨多雪未銷

图54 梅花

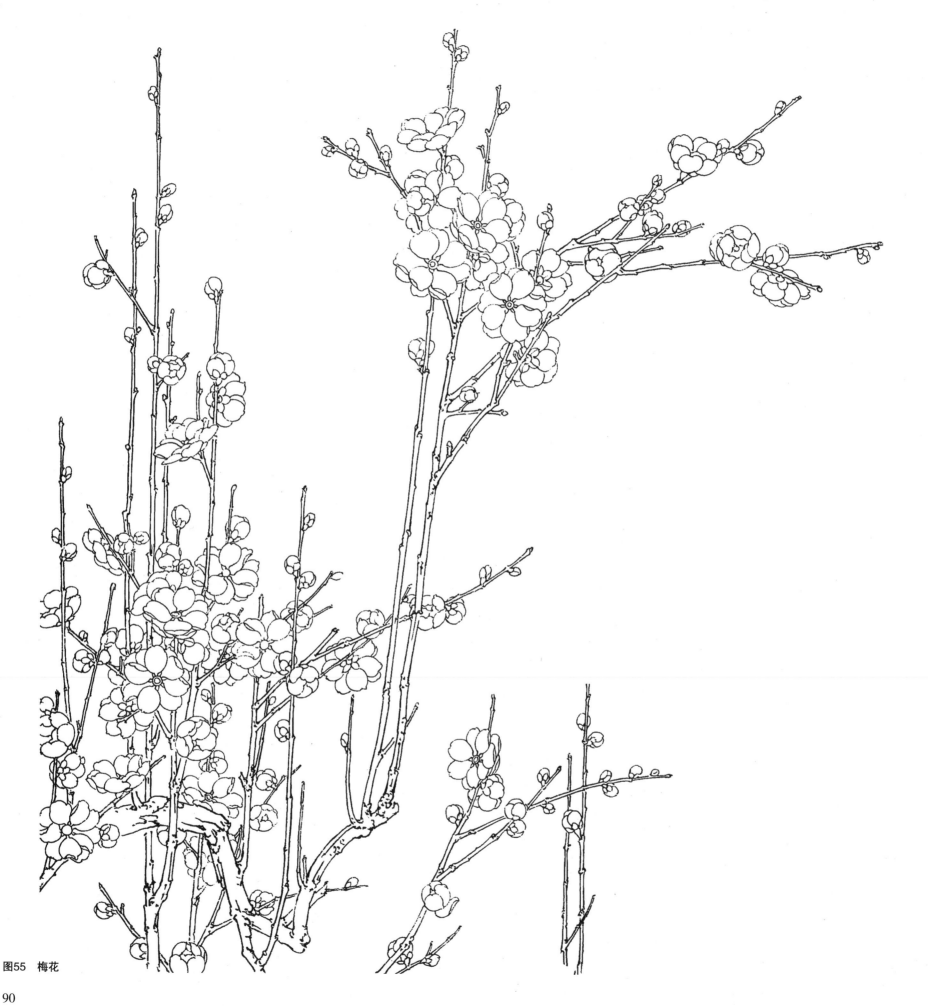

图55　梅花

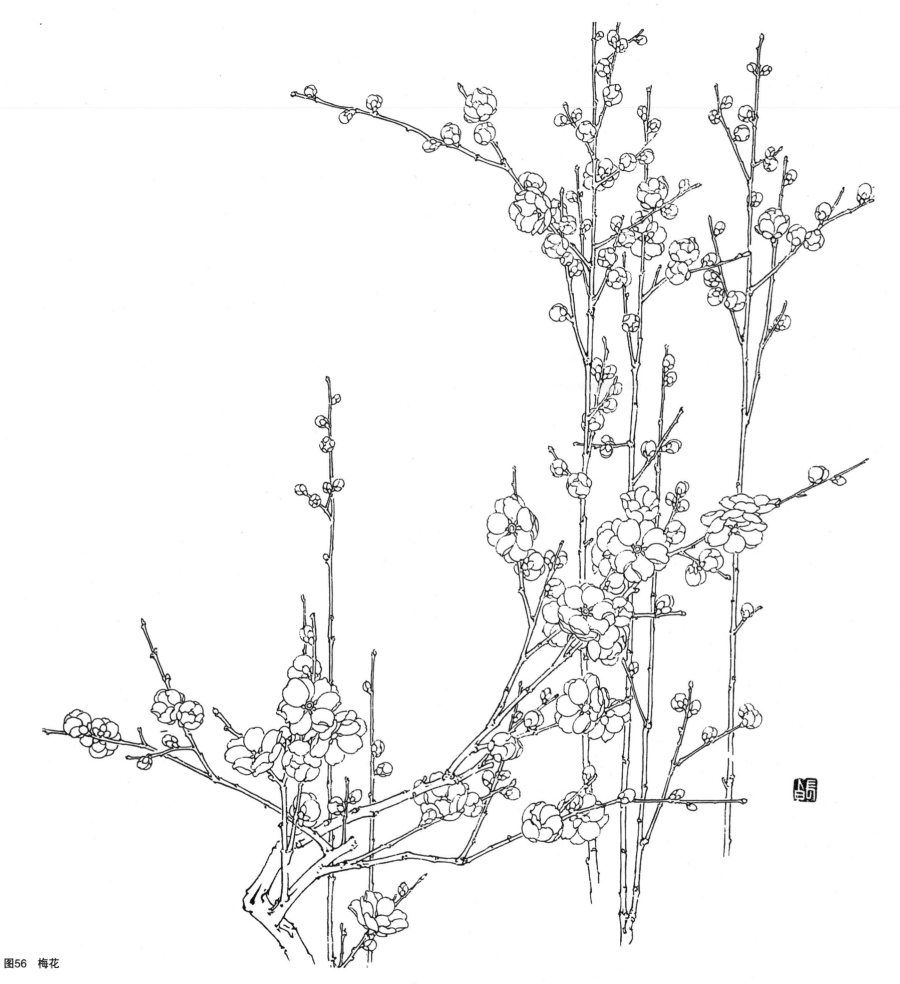

图56 梅花

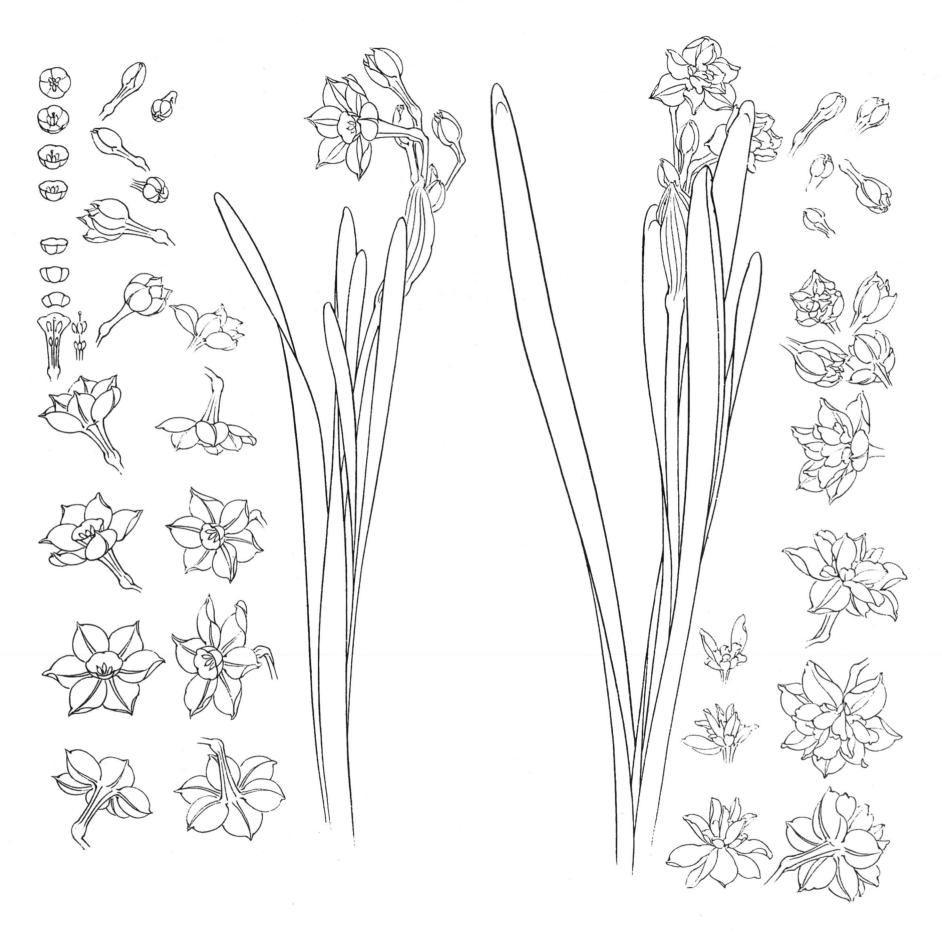

图57 水仙

图58 水仙

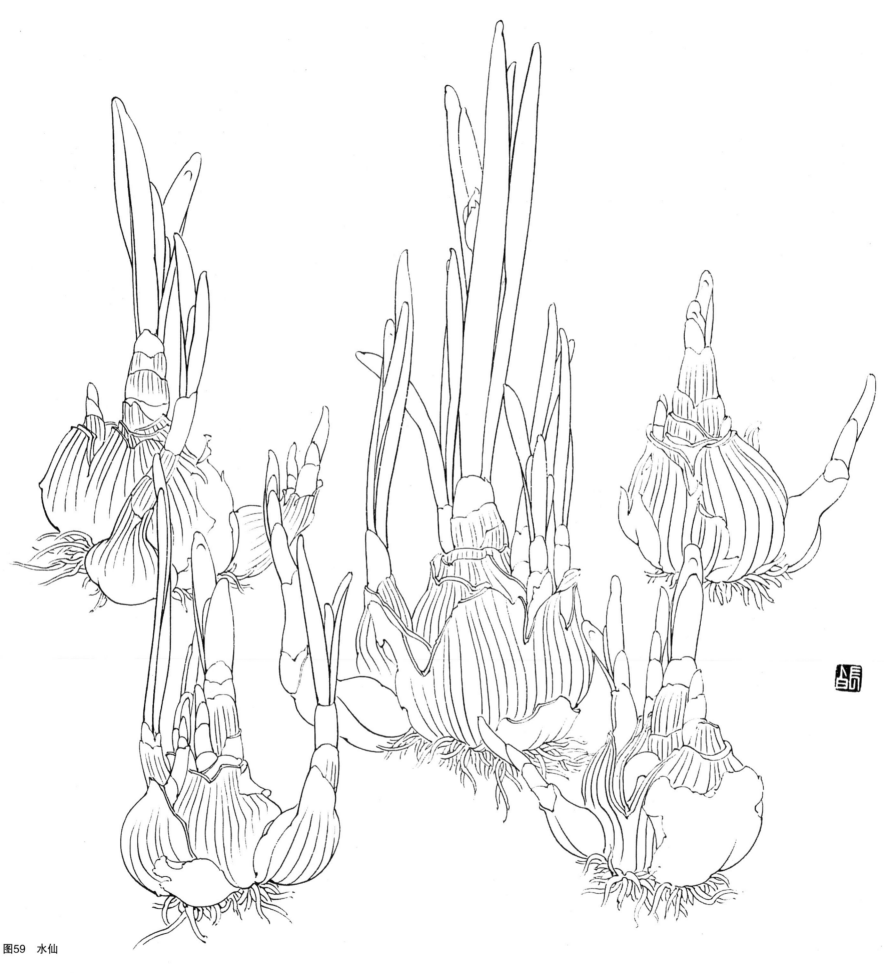

图59　水仙

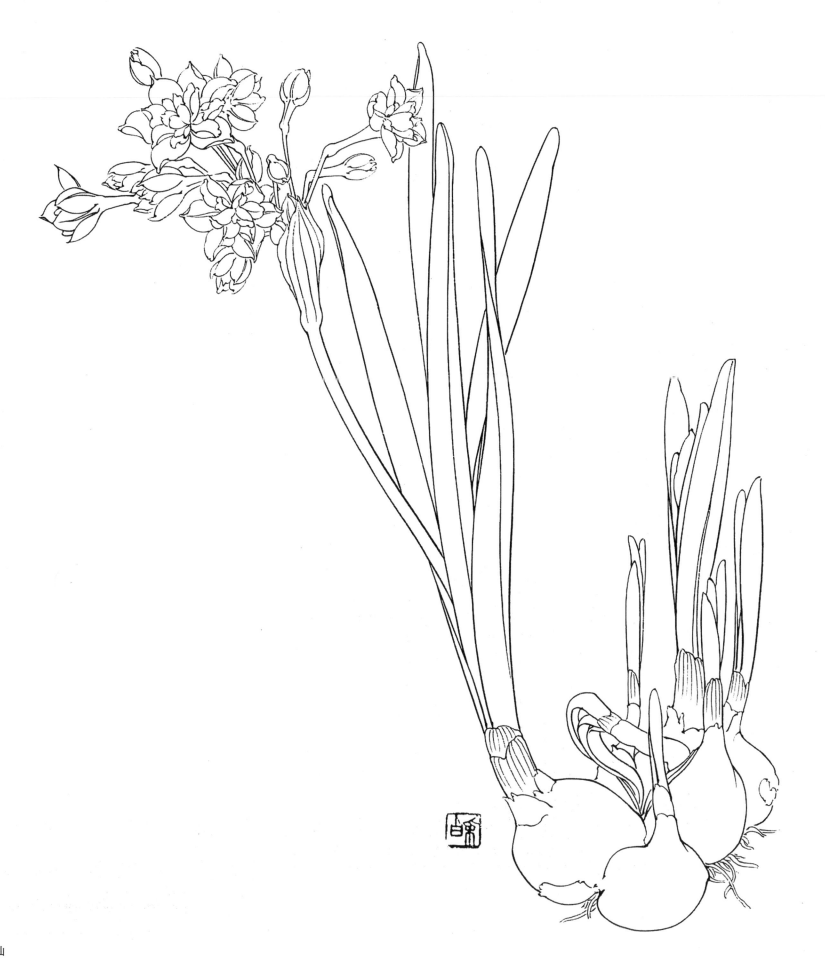

图60 水仙

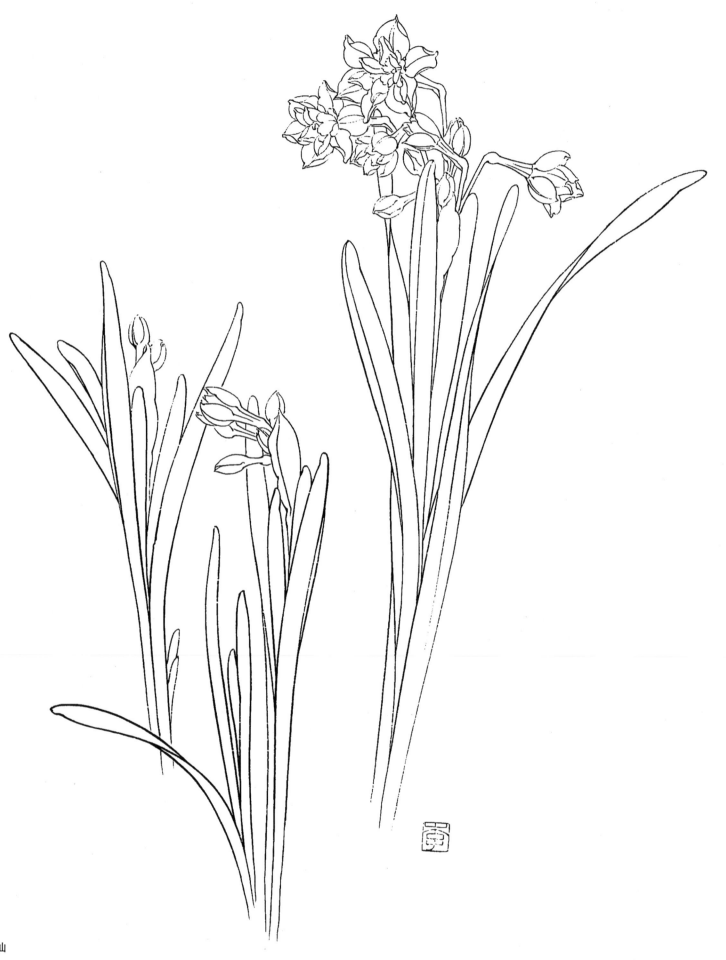

图61 水仙

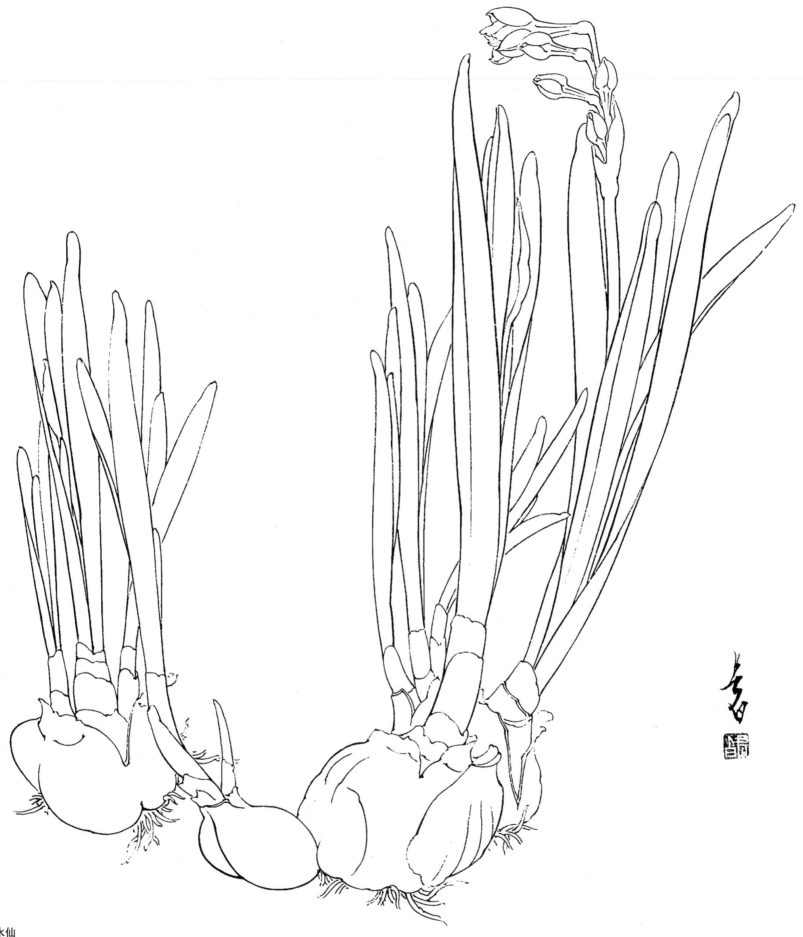

图62 水仙

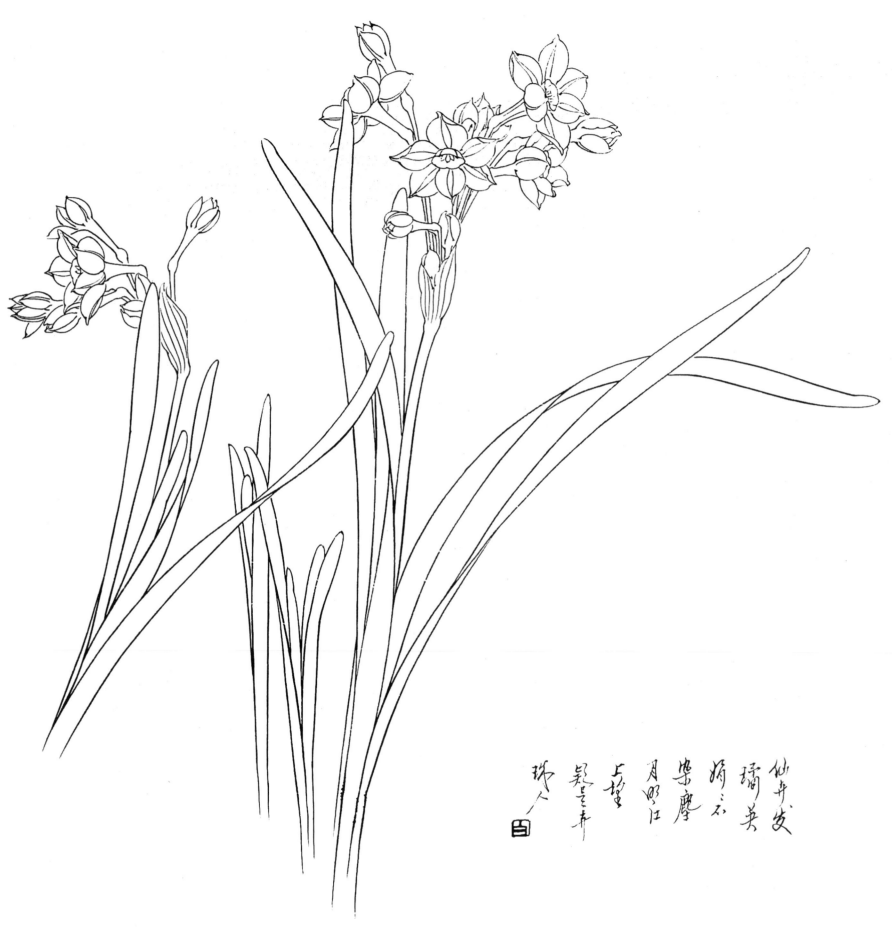

仙卉发
璚英
娇云
染
摩
月明江
上望
疑是弄
珠人

图63 水仙

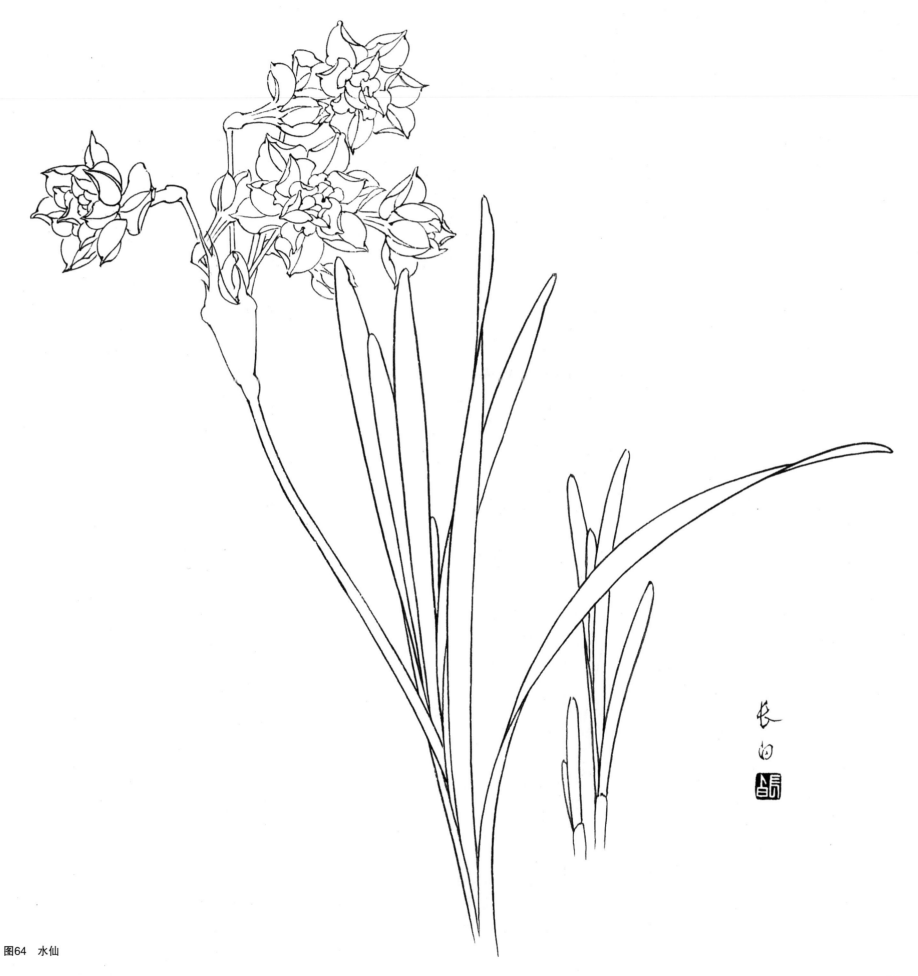

图64 水仙

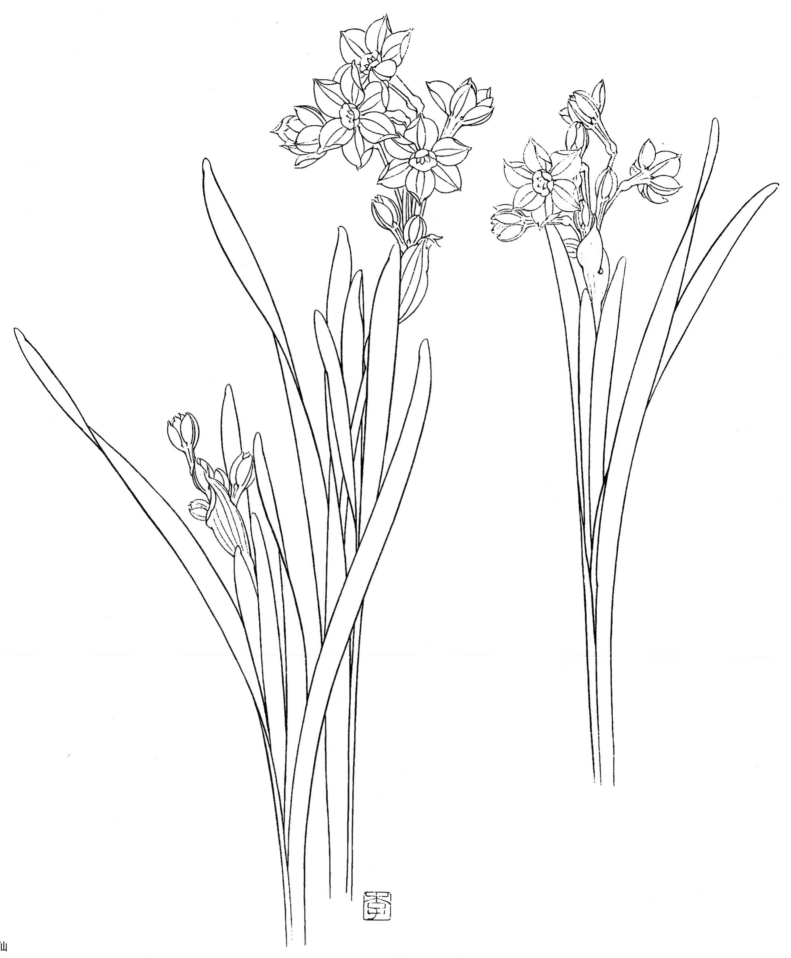

图65　水仙

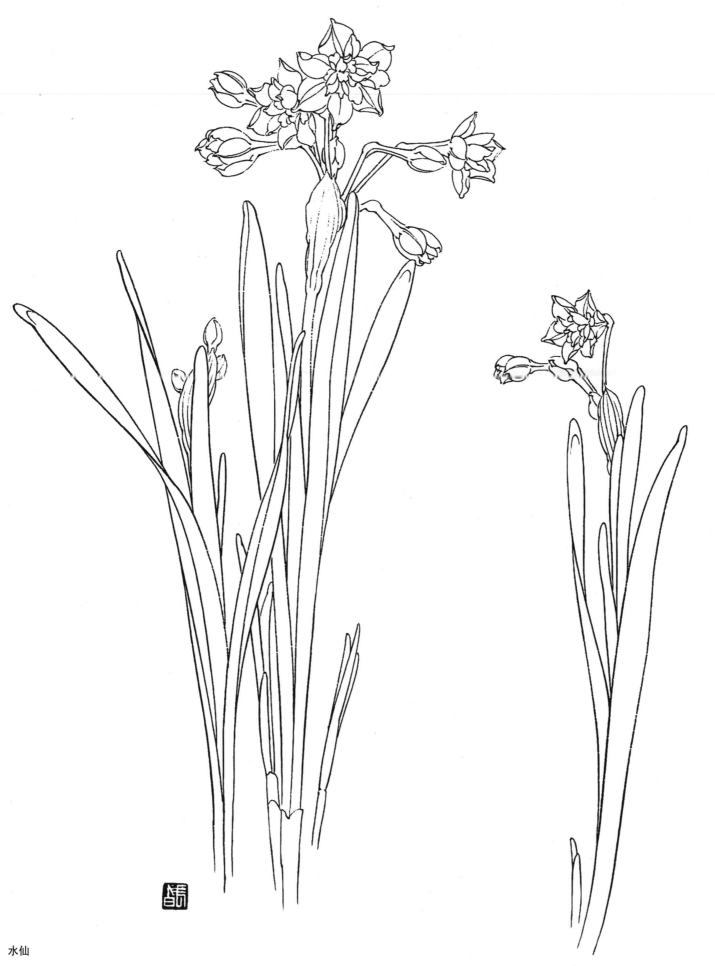

图66 水仙

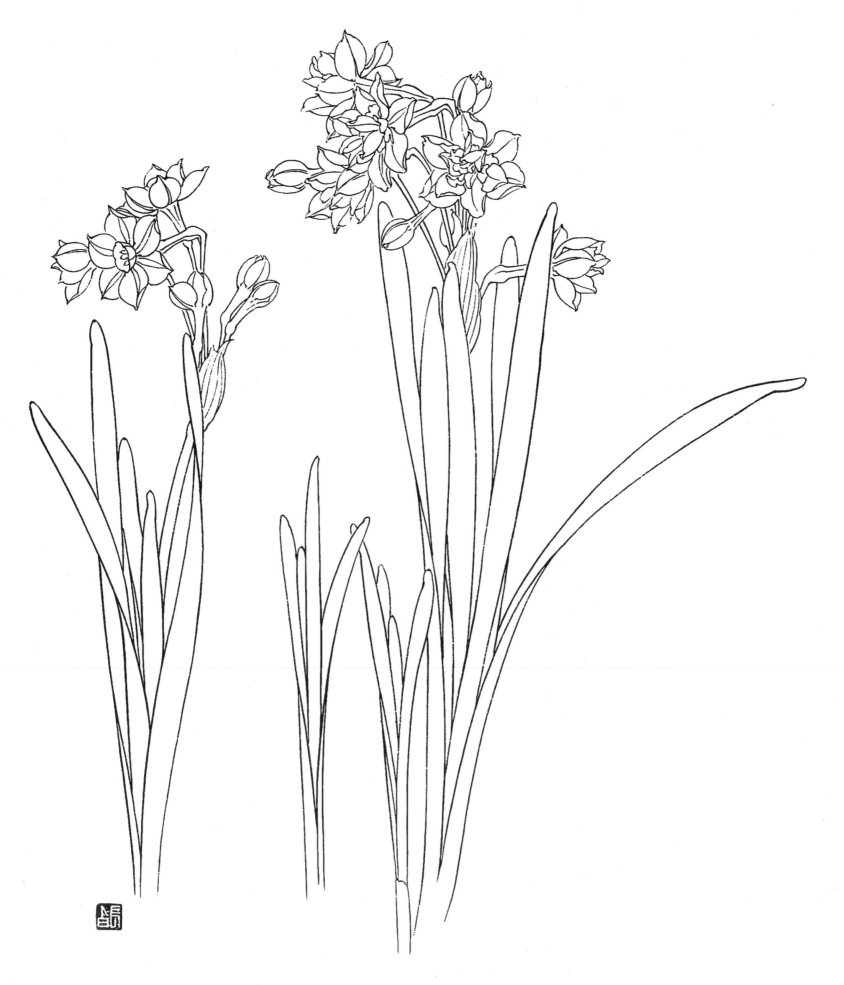

图67 水仙

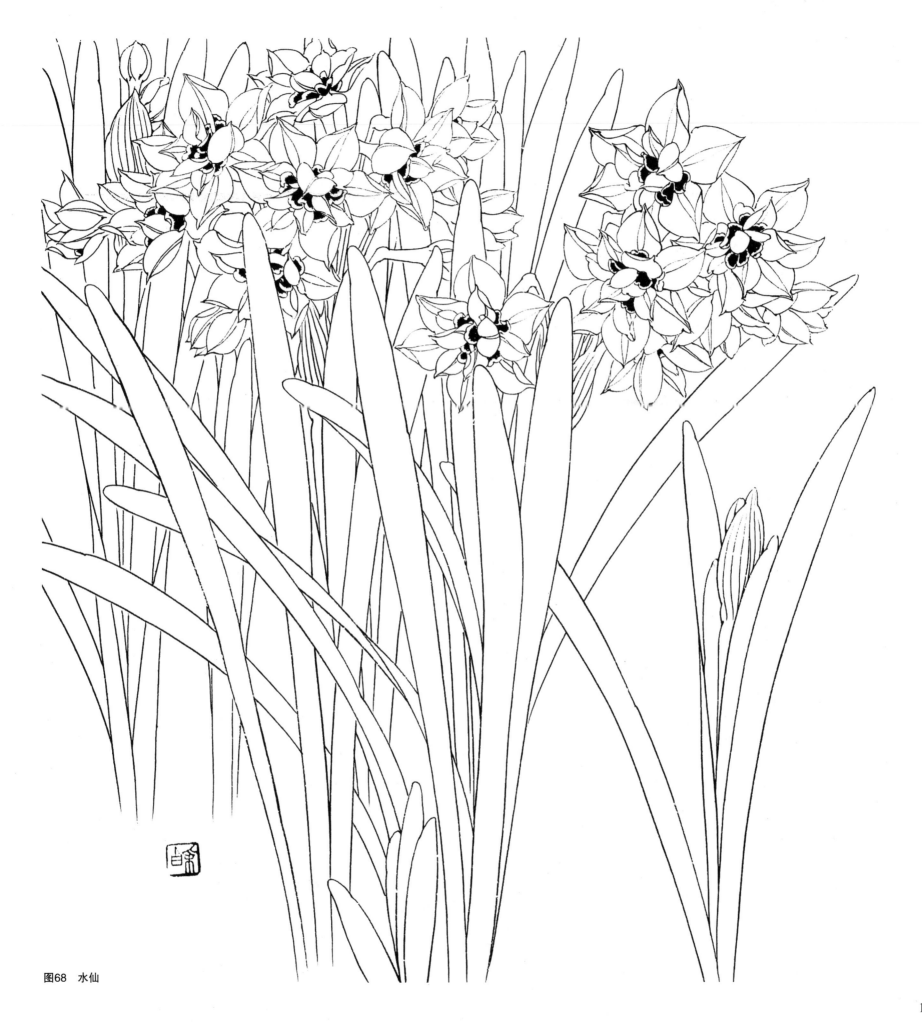

图68　水仙

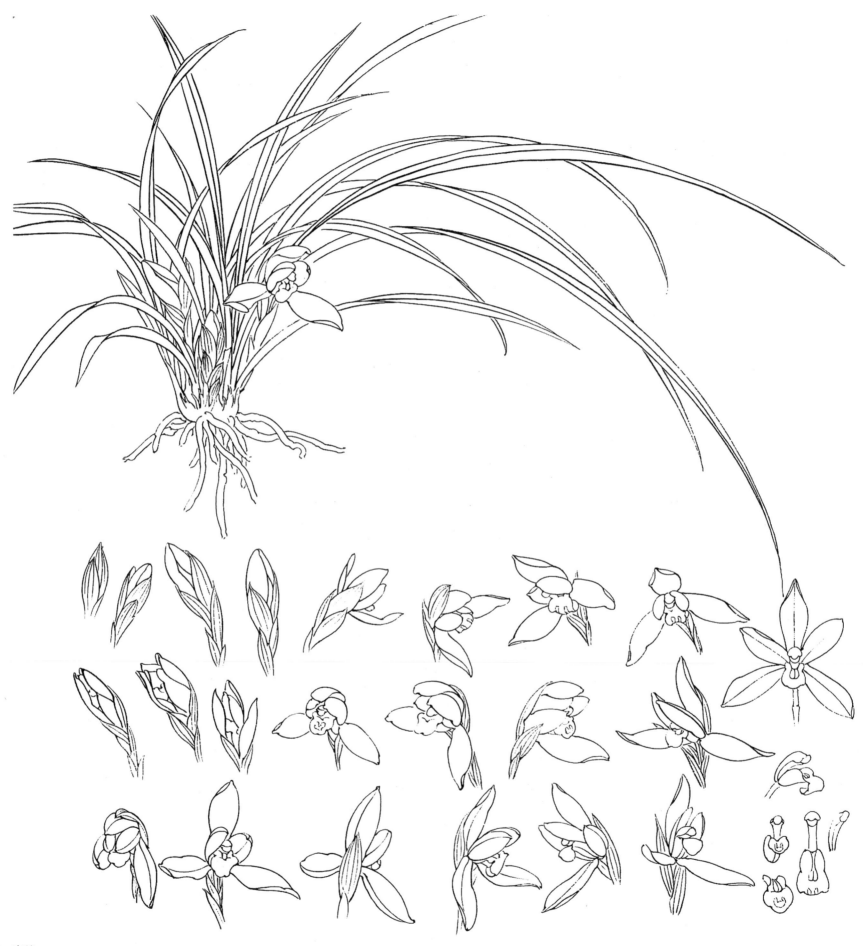

图69 春兰

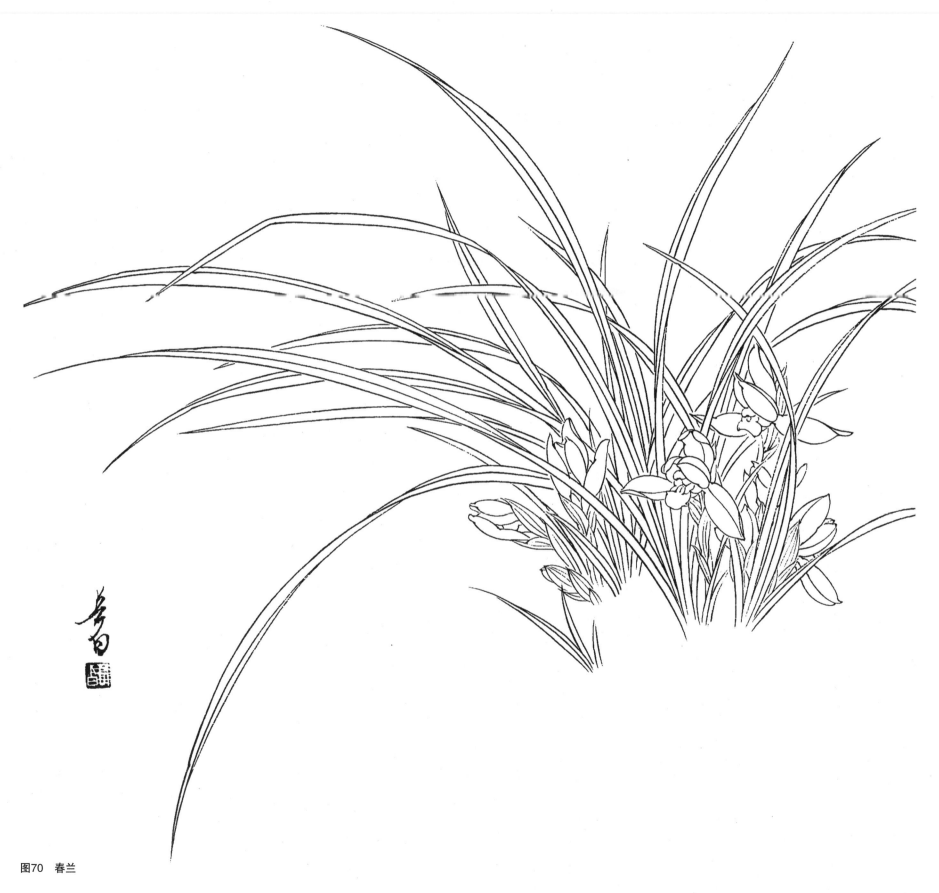

图70 春兰

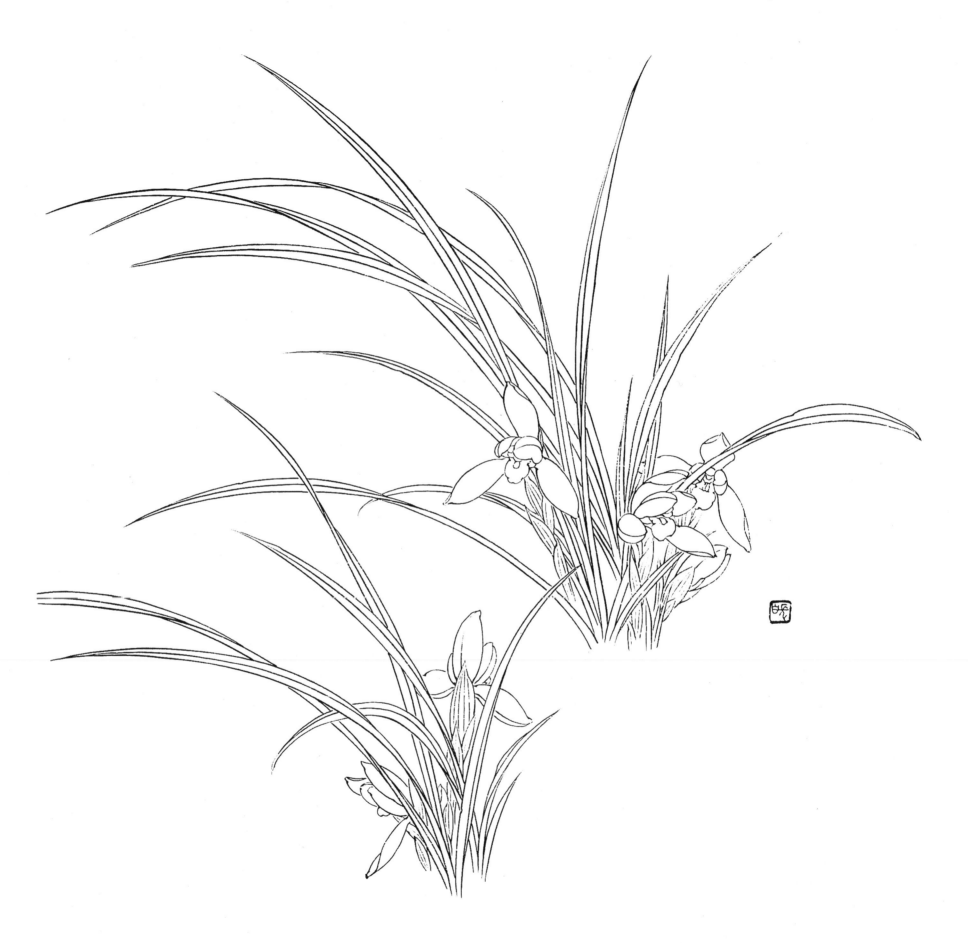

图71　春兰

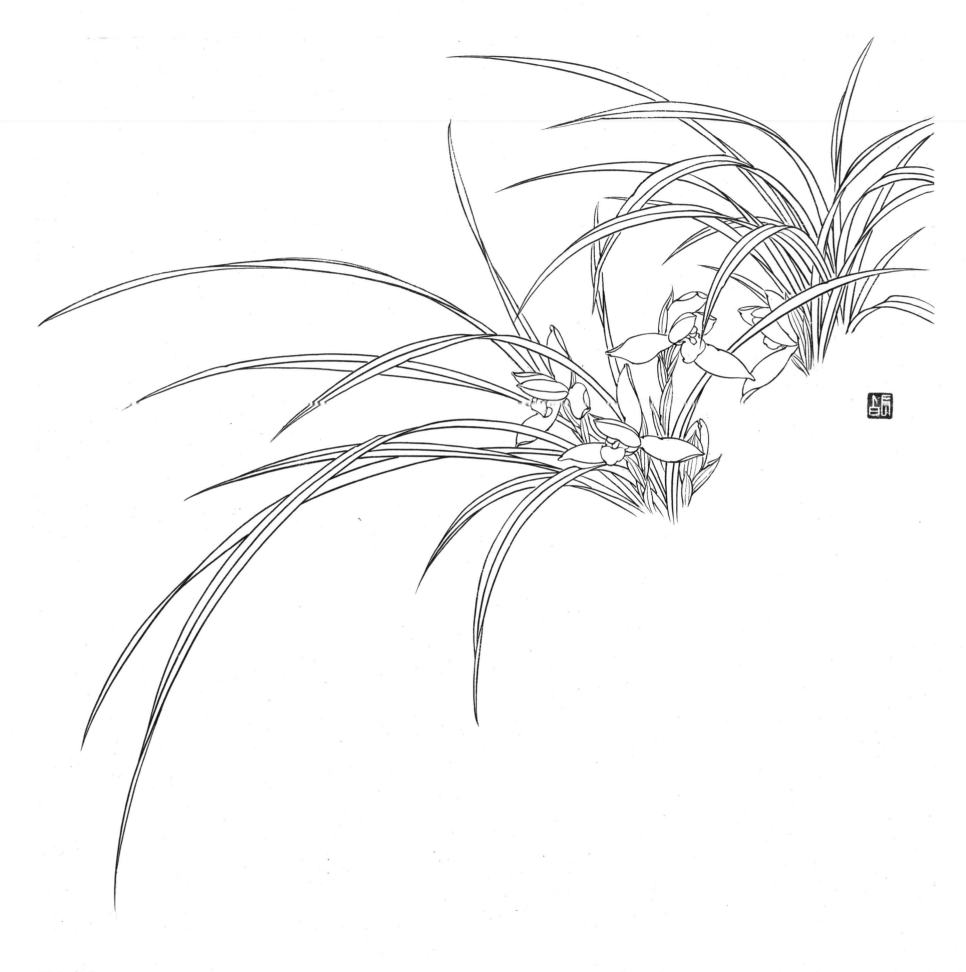

图72 春兰

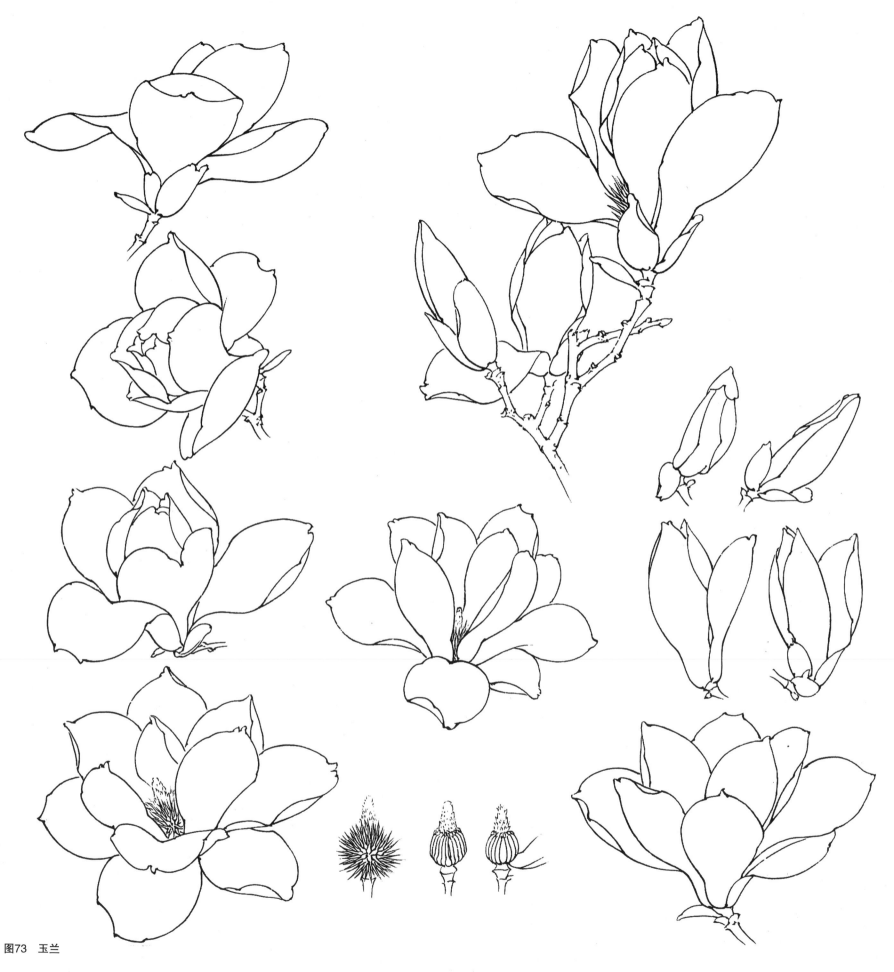

图73 玉兰

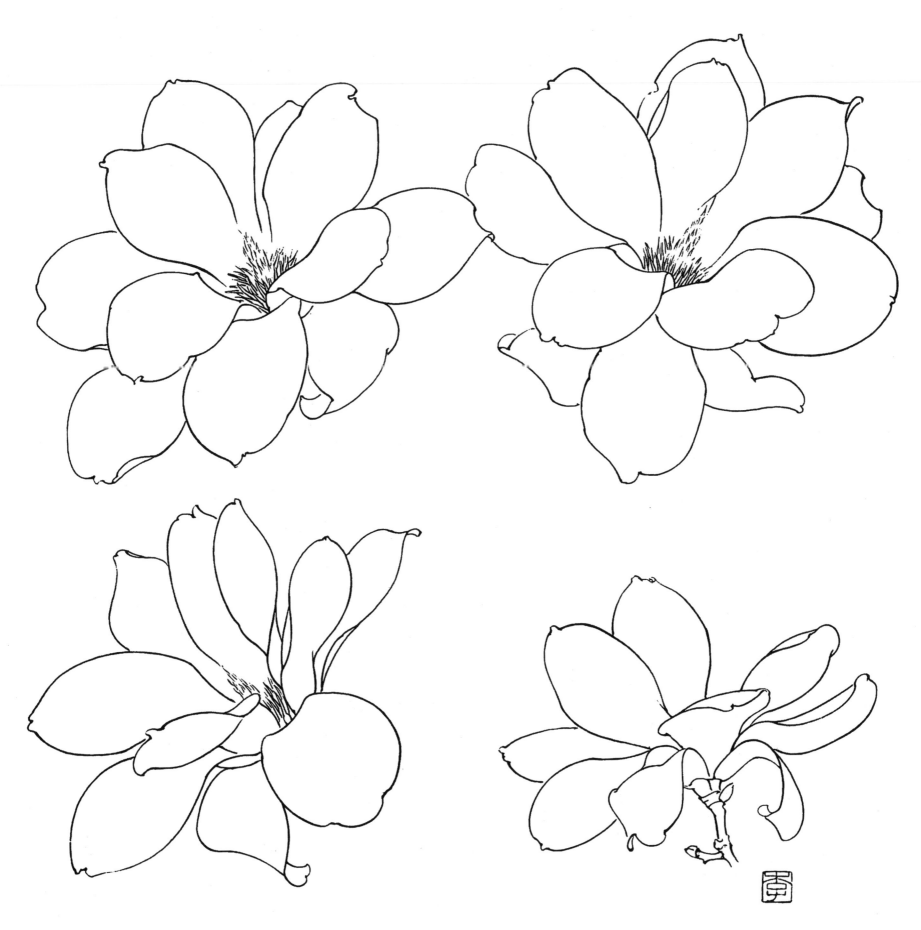

图74 玉兰

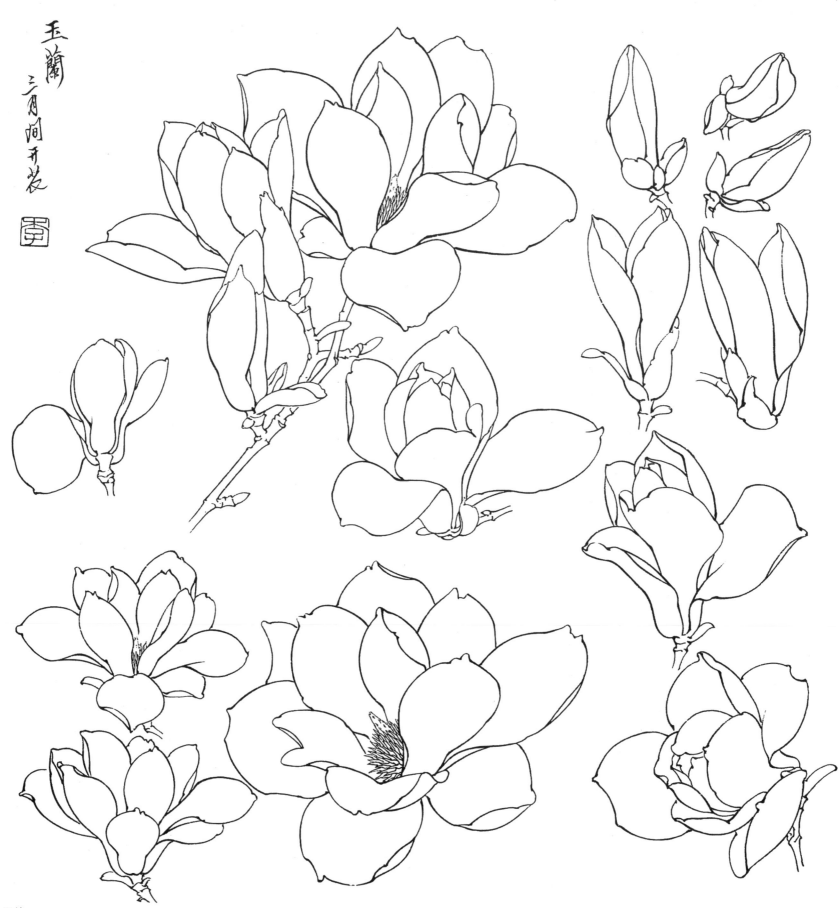

玉蘭
三月間開花

图75 玉兰

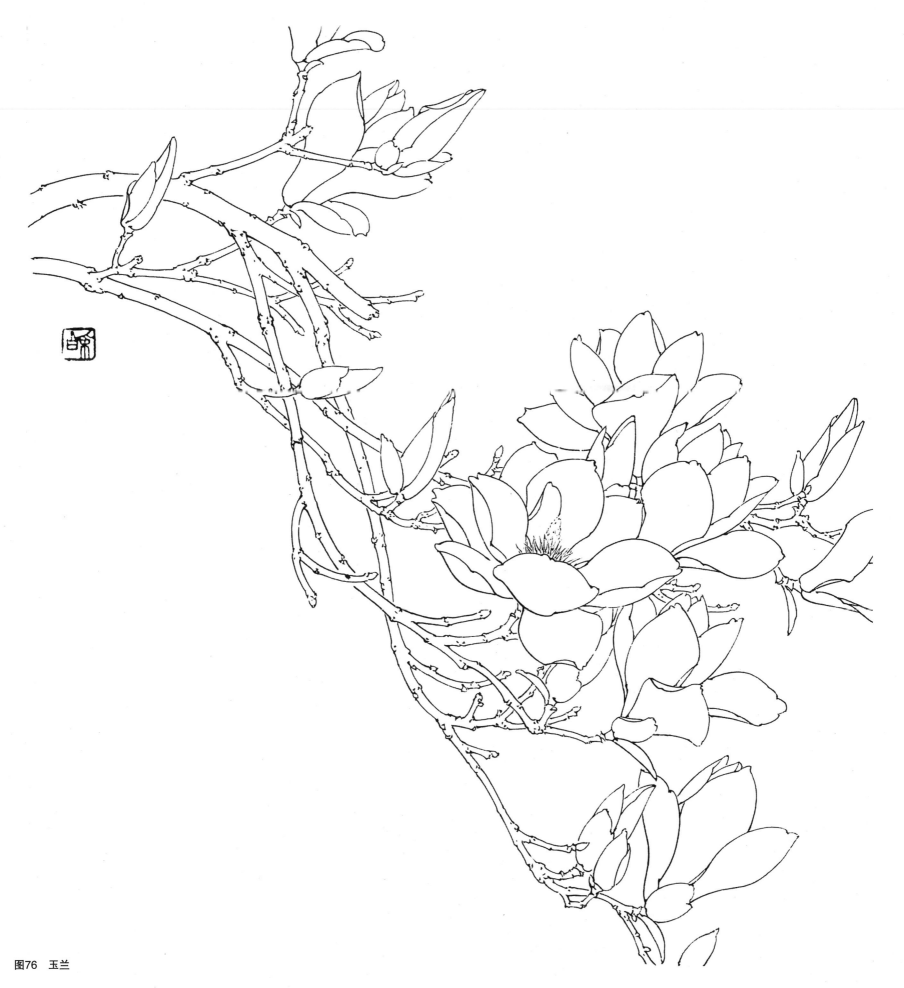

图76 玉兰

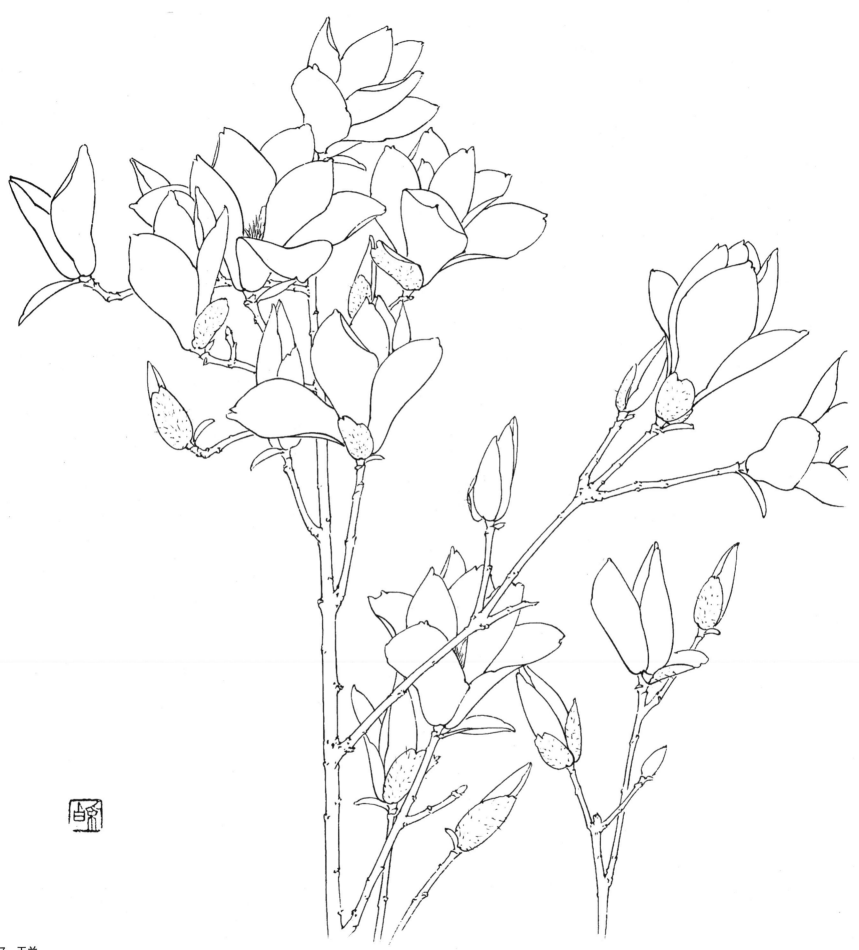

图77 玉兰

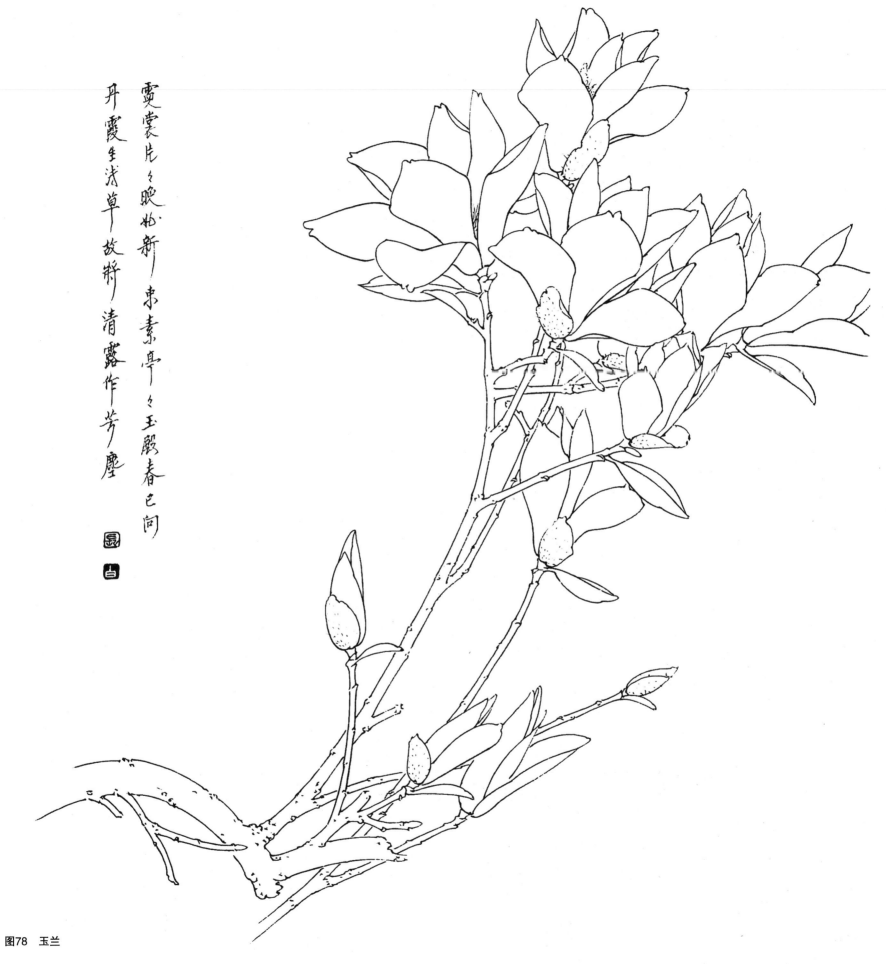

霓裳片片晚妆新 束素亭亭玉殿春 已问

丹霞生浅草 故将 清露作芳尘

图78 玉兰

113

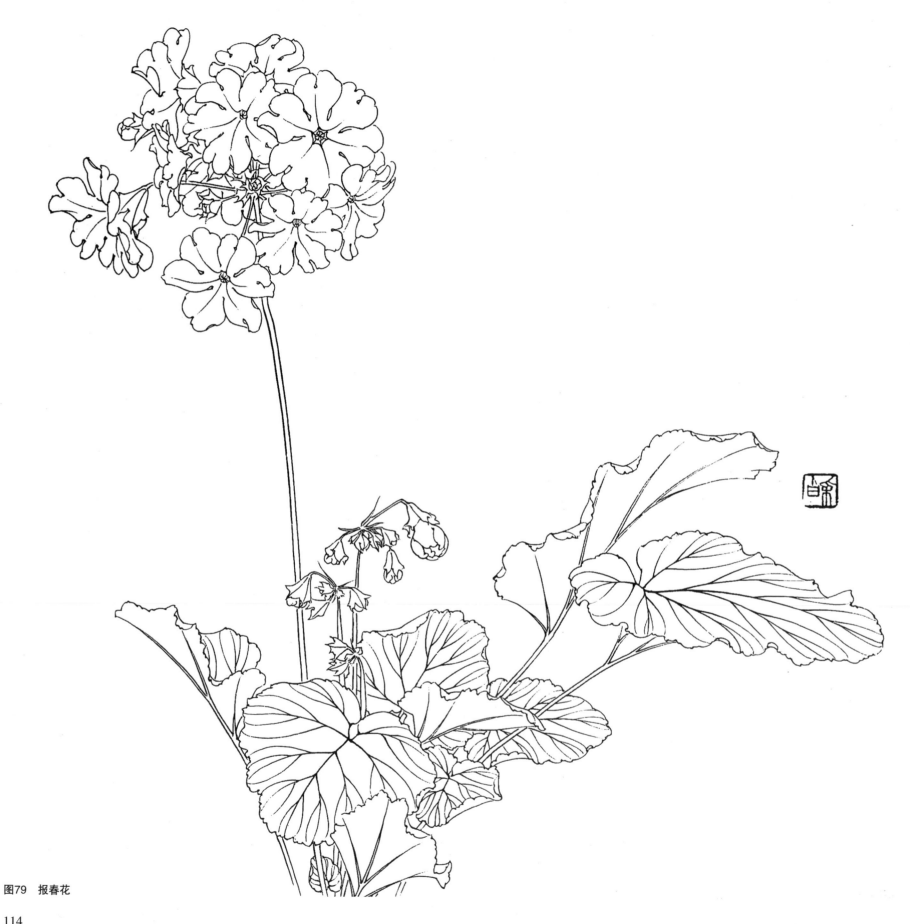

图79　报春花

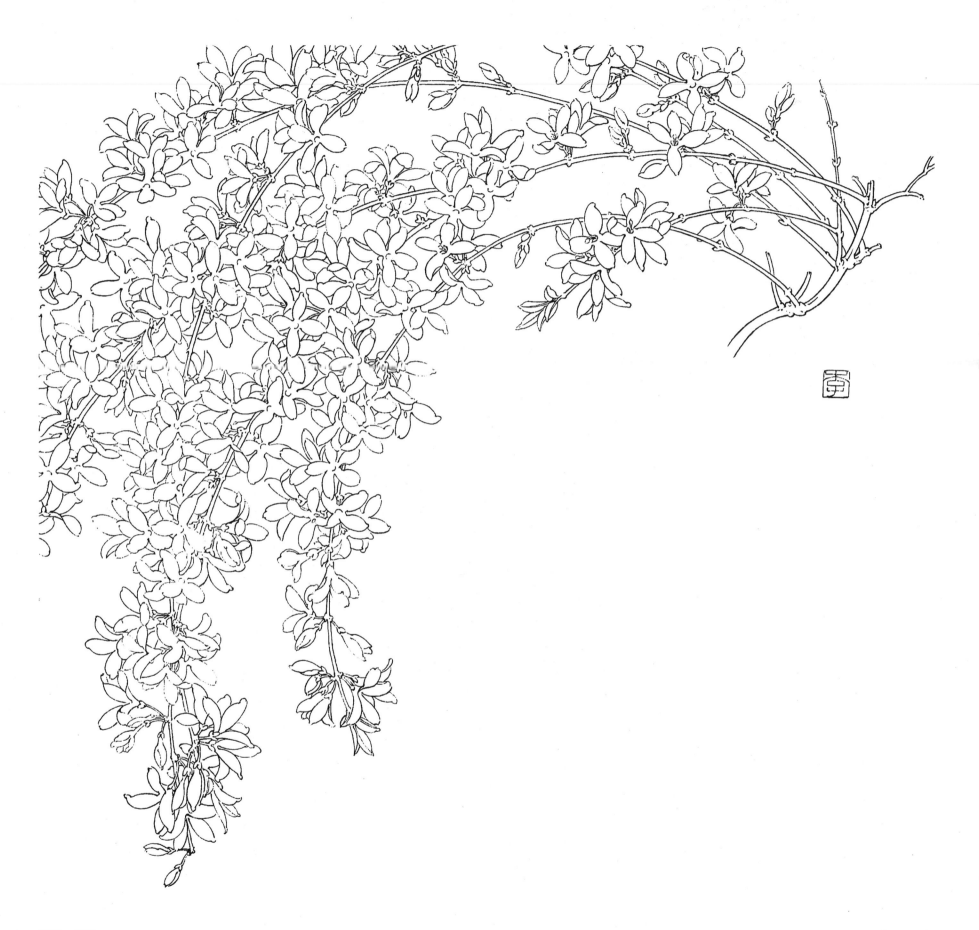

图80 连翘

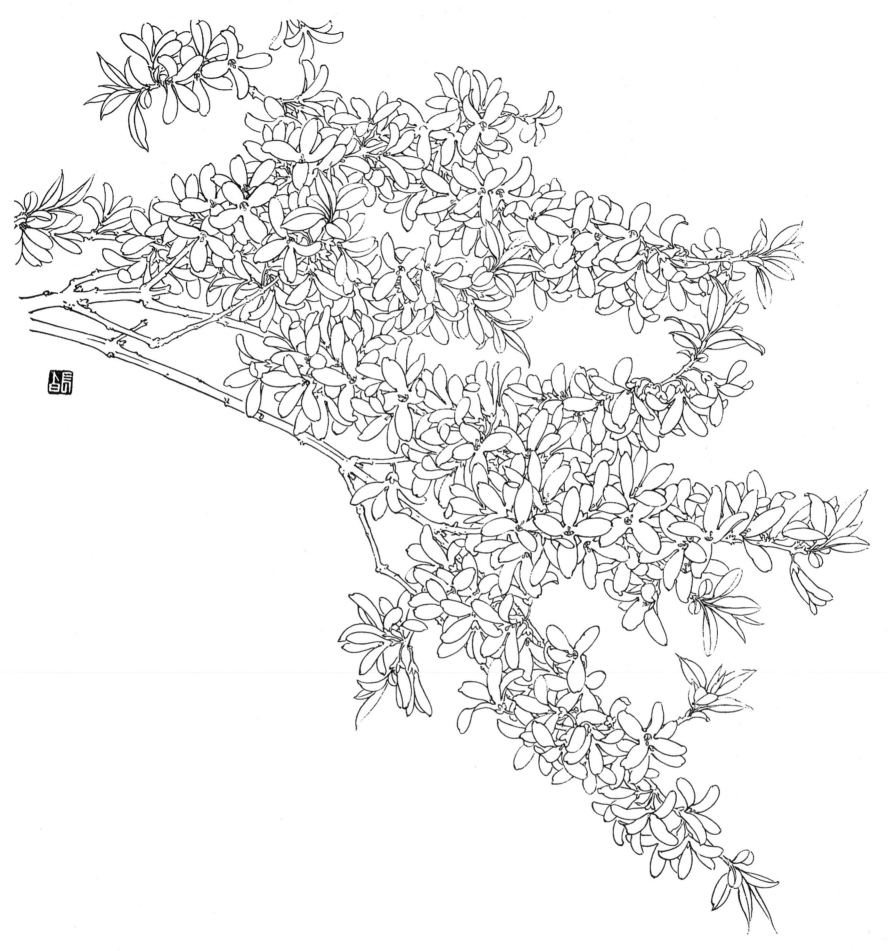

图81　连翘

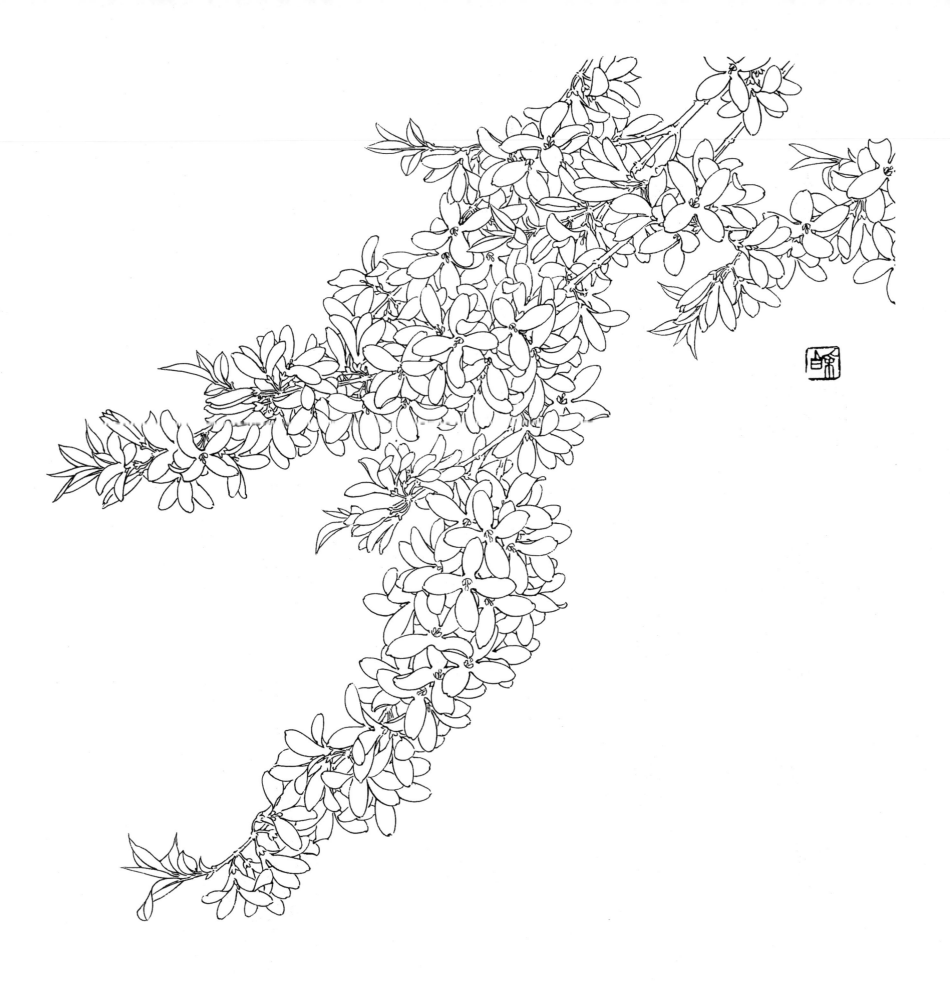

图82 连翘

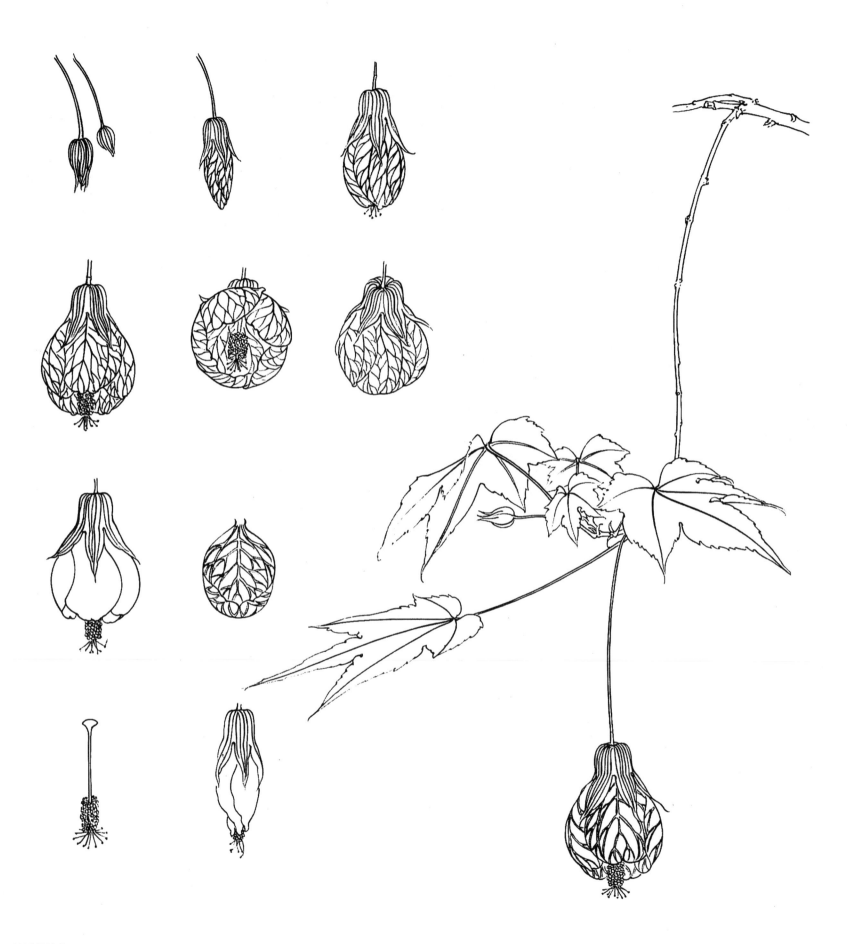

图83 纹瓣悬铃花

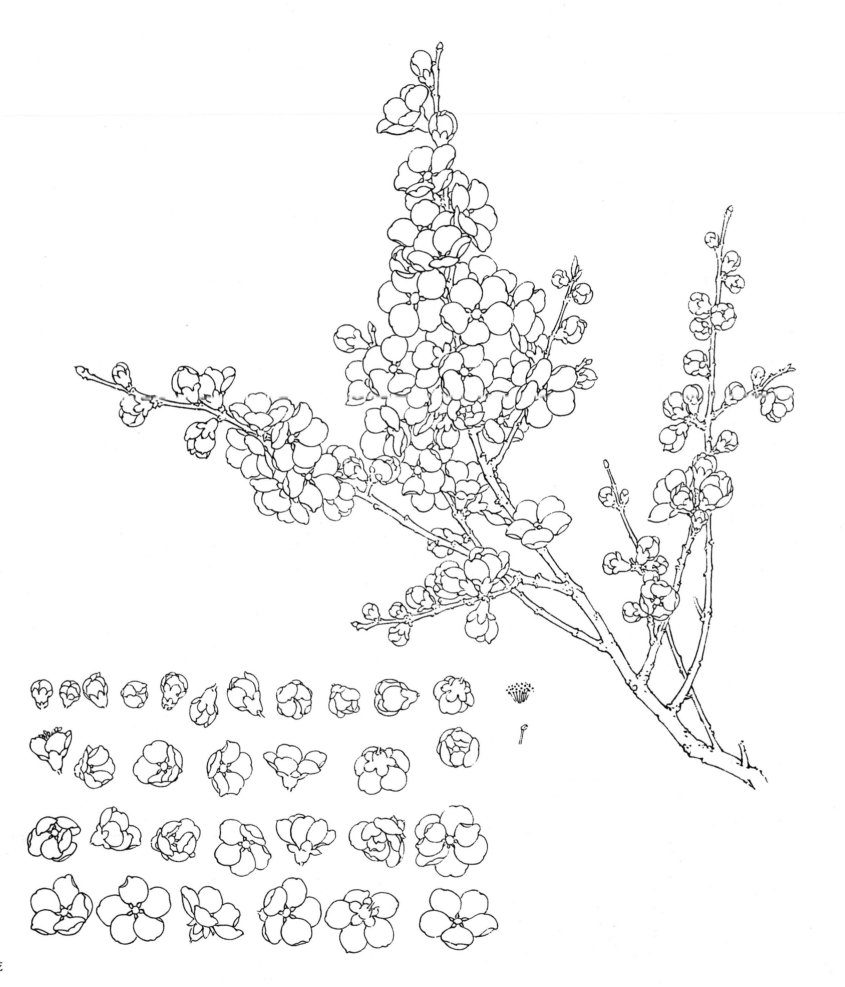

图84 杏花

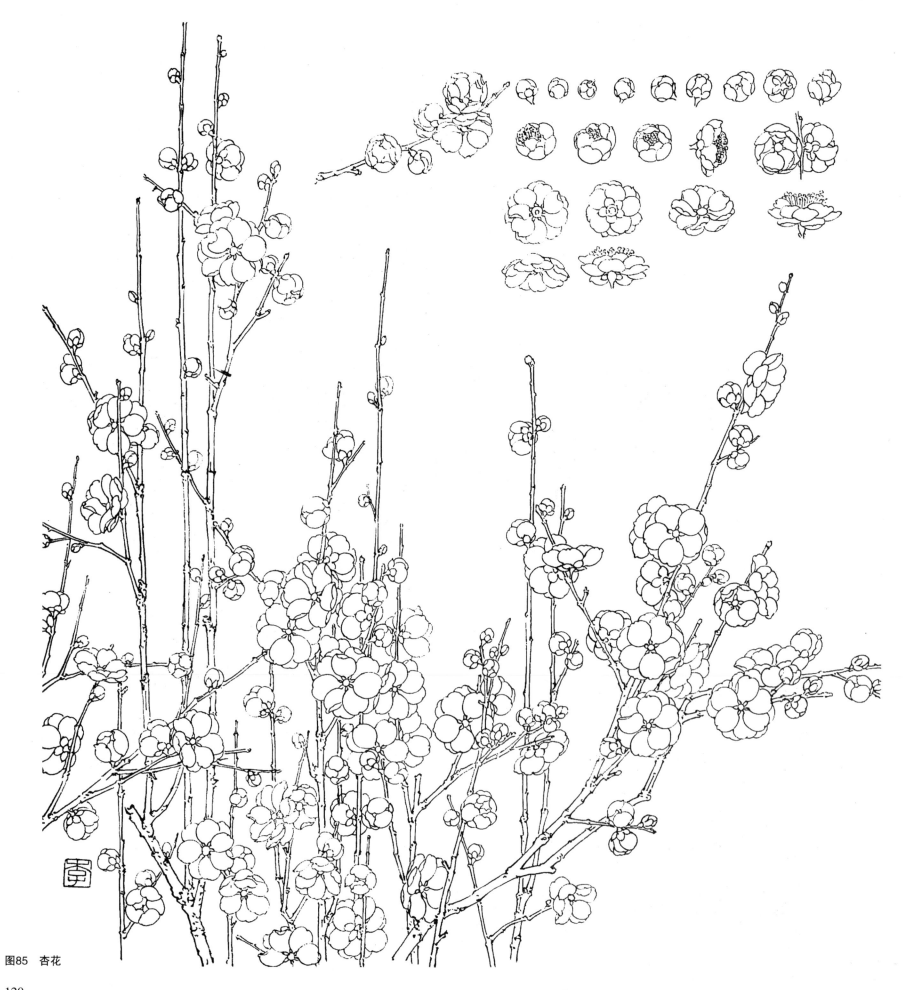

图85 杏花

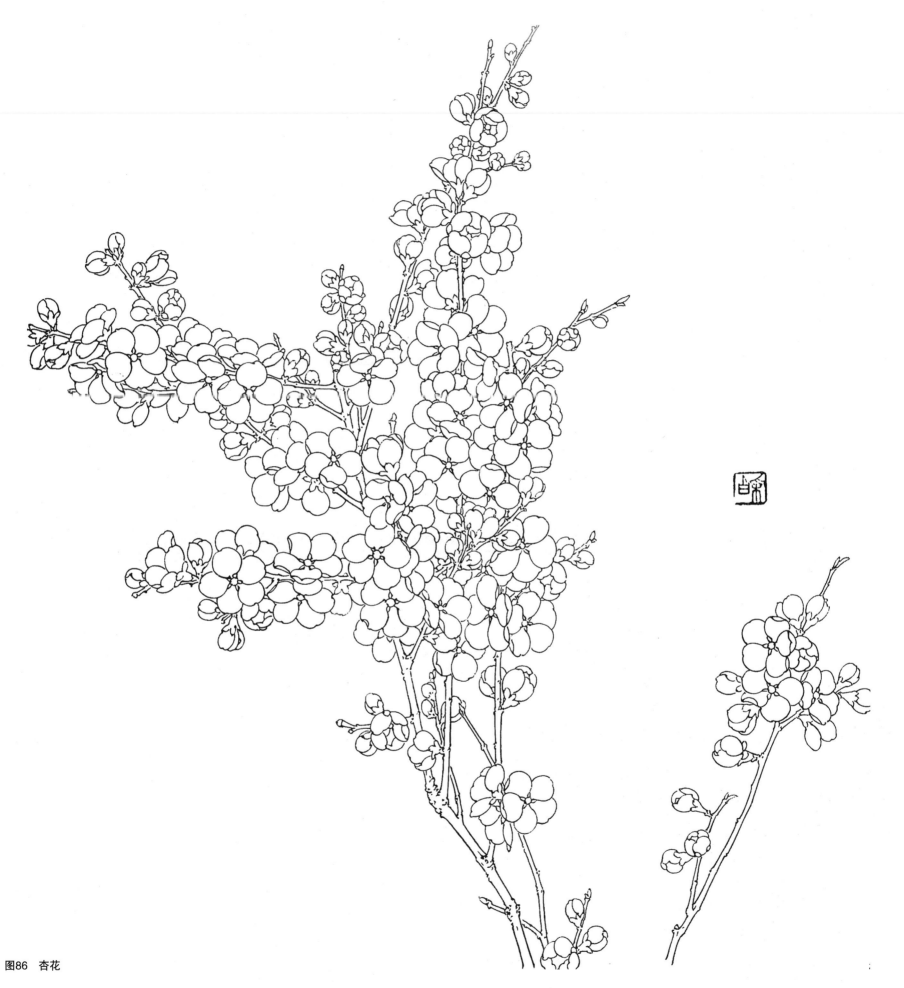

图86 杏花

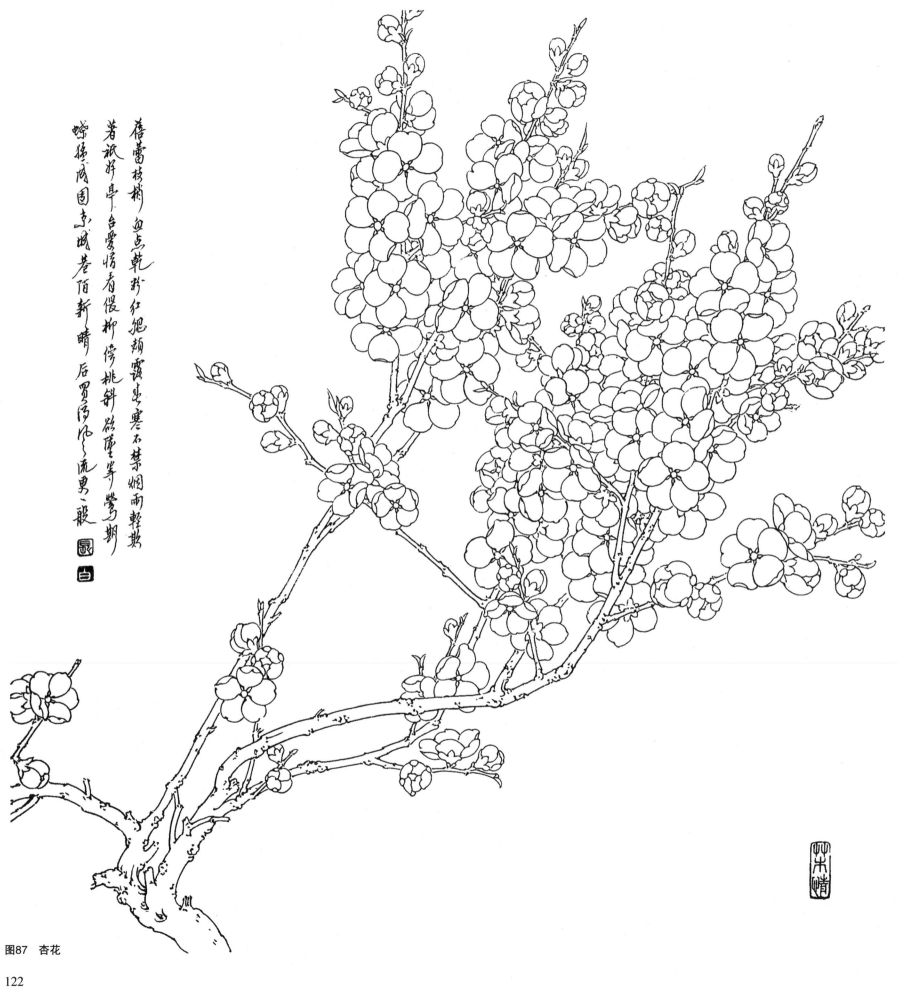

蓓蕾枝梢 血点乾粉 红绸颊霞出寒不禁 烟雨轻欺

著纸浮泉台爱惜 春假柳傍桃斜放 蕊笋莺鸦明

螳狲咸围束城巷陌 新晴 居畏河陌 流男一般

图87　杏花

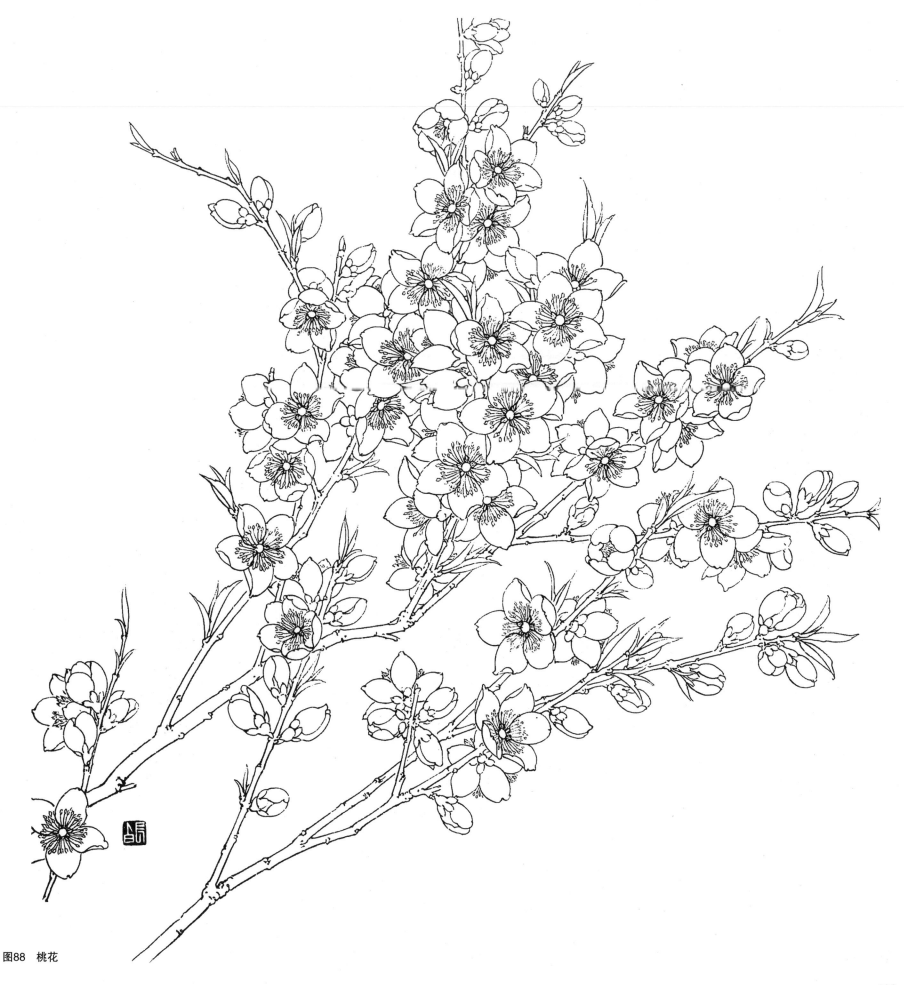

图88 桃花

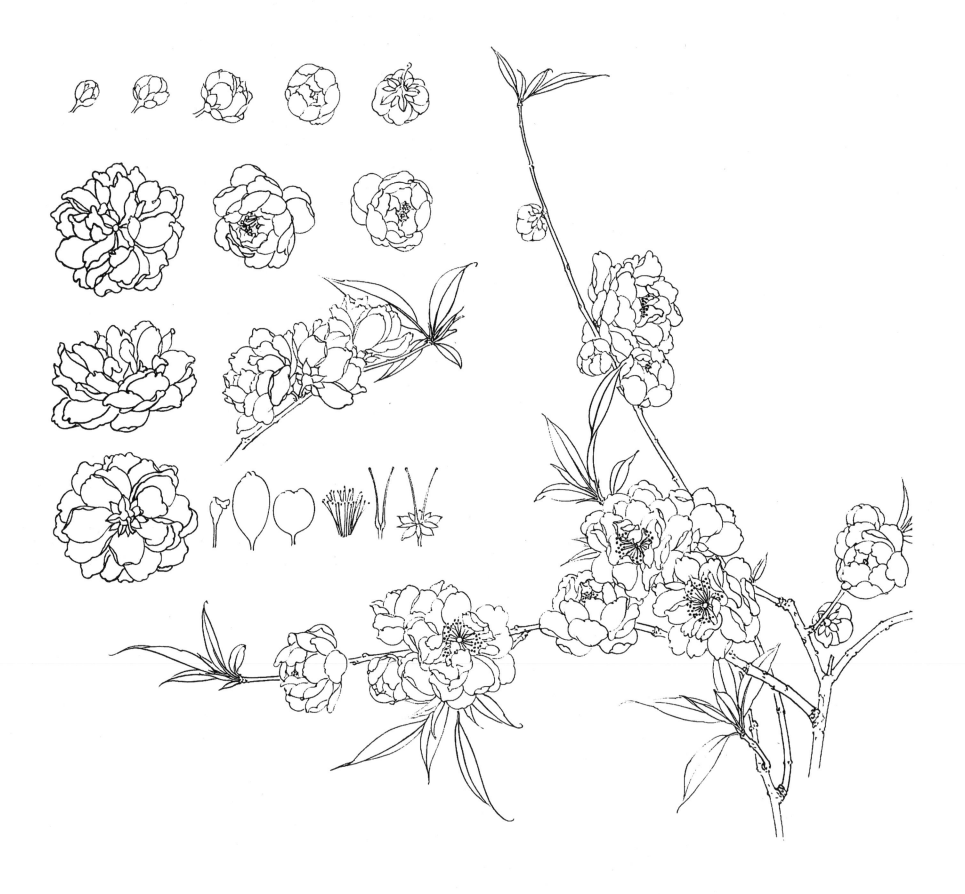

图89 碧桃

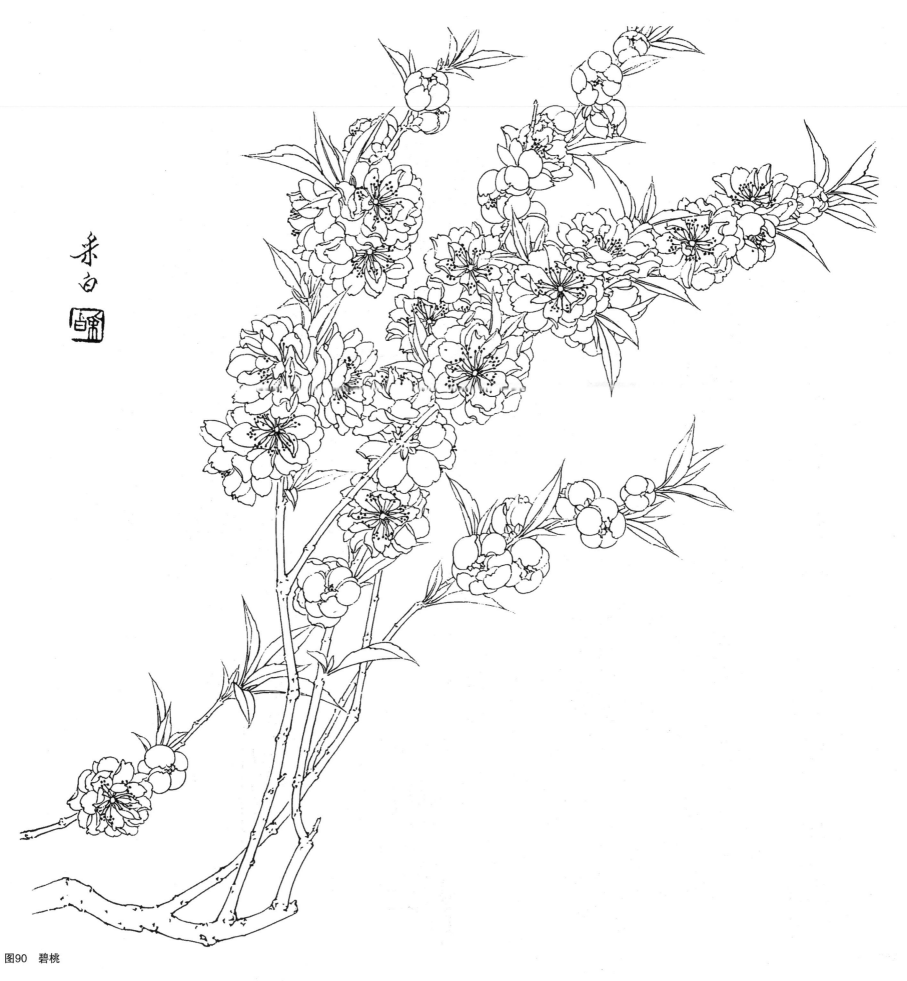

图90　碧桃

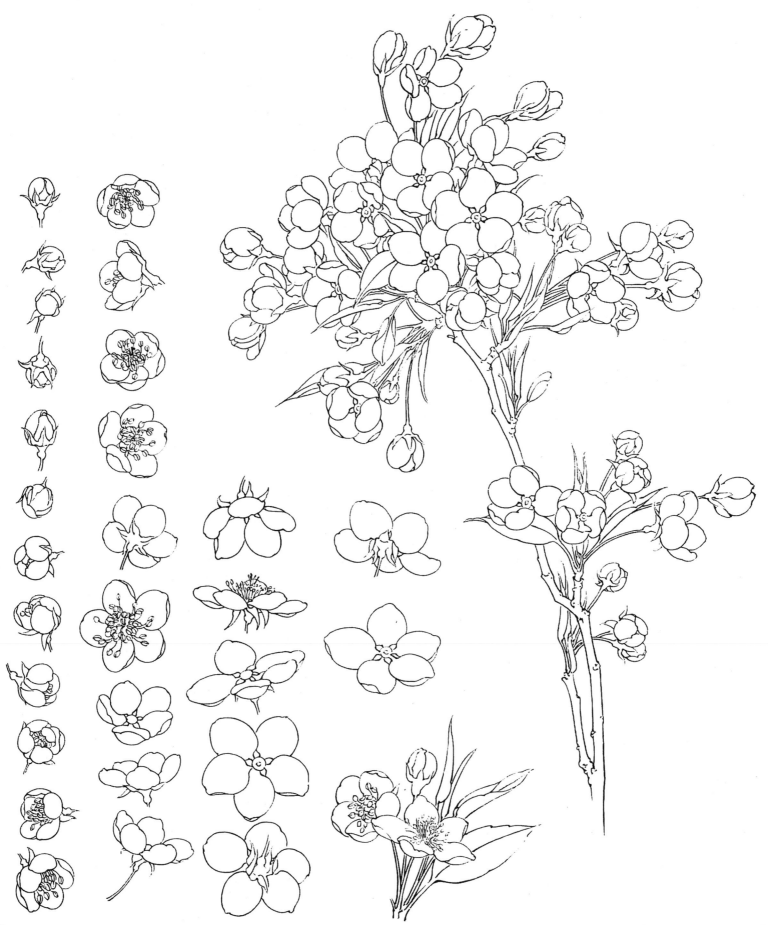

图91　梨花

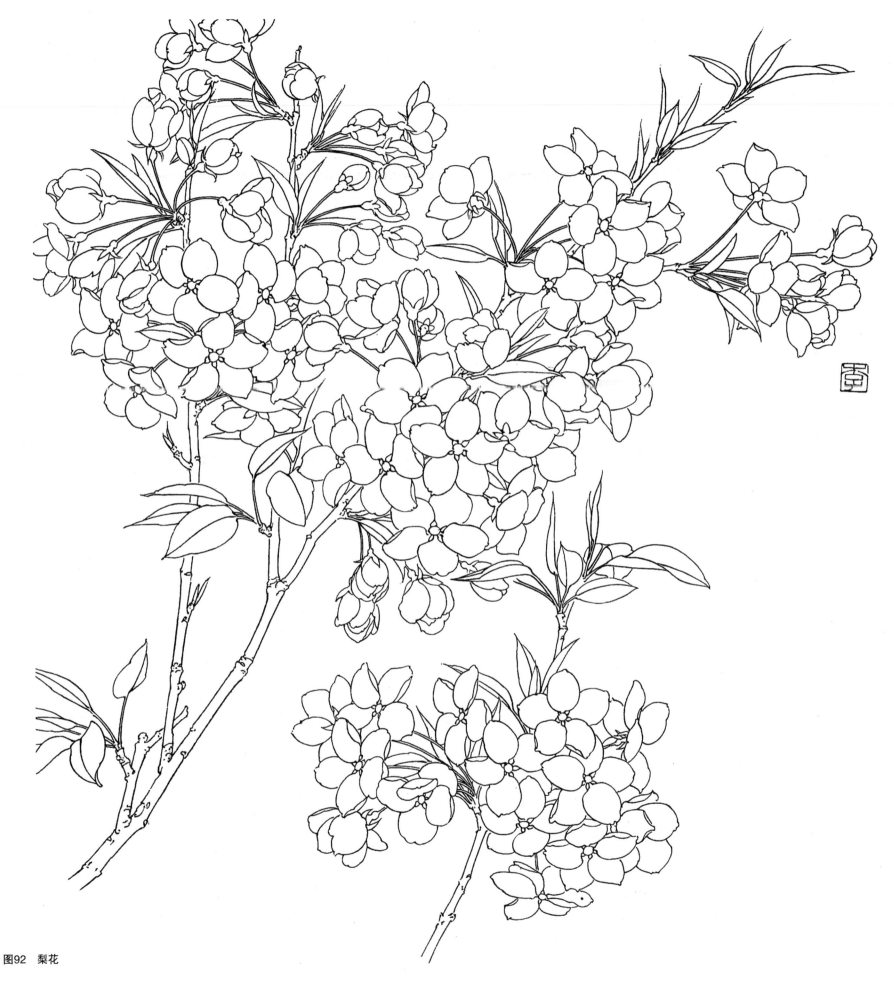

图92 梨花

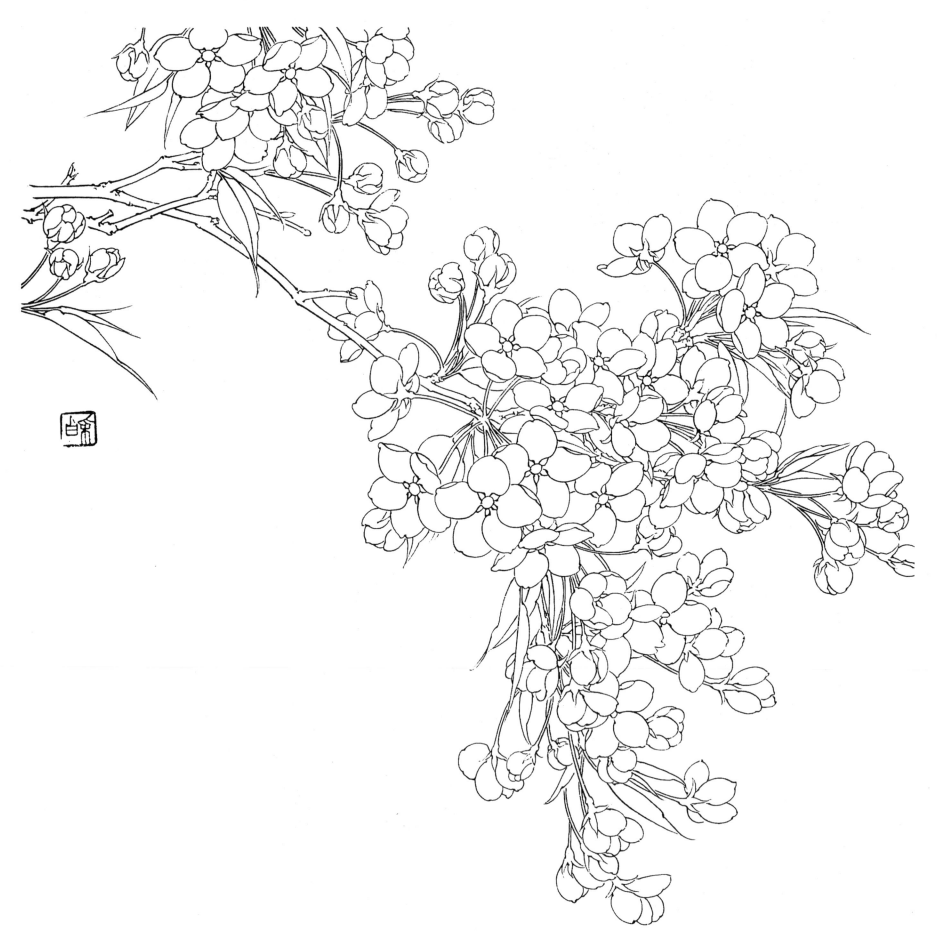

图93 梨花

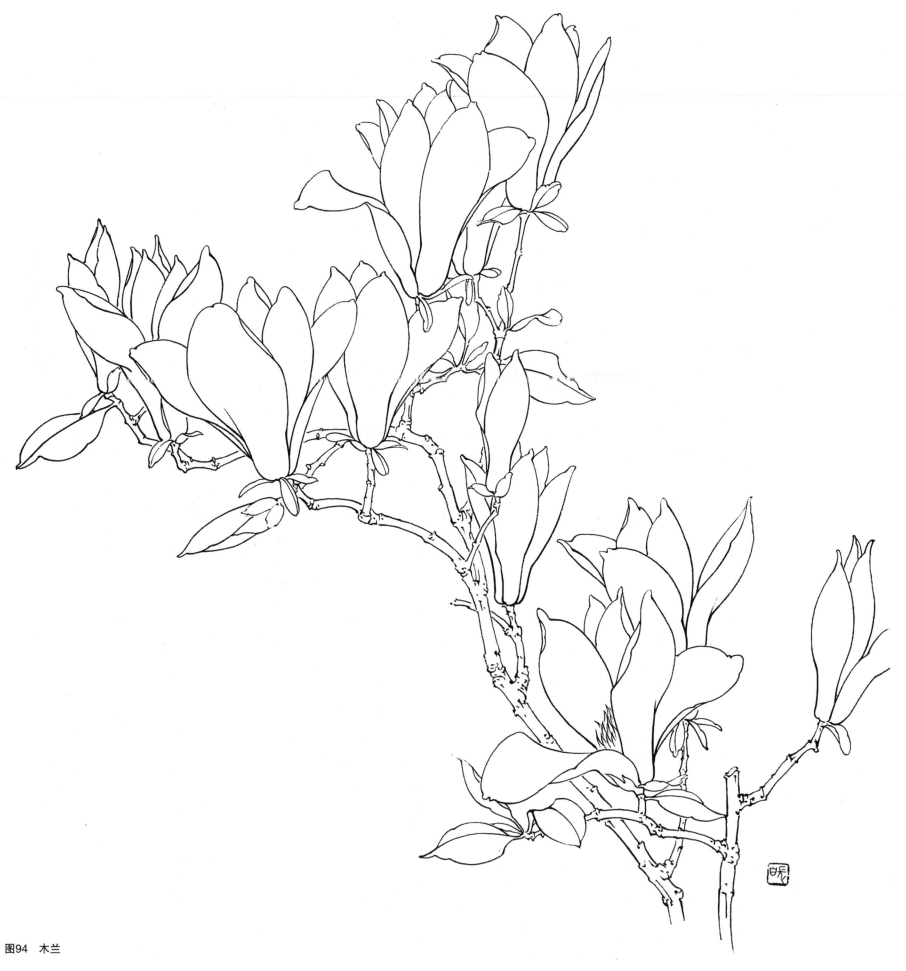

图94 木兰

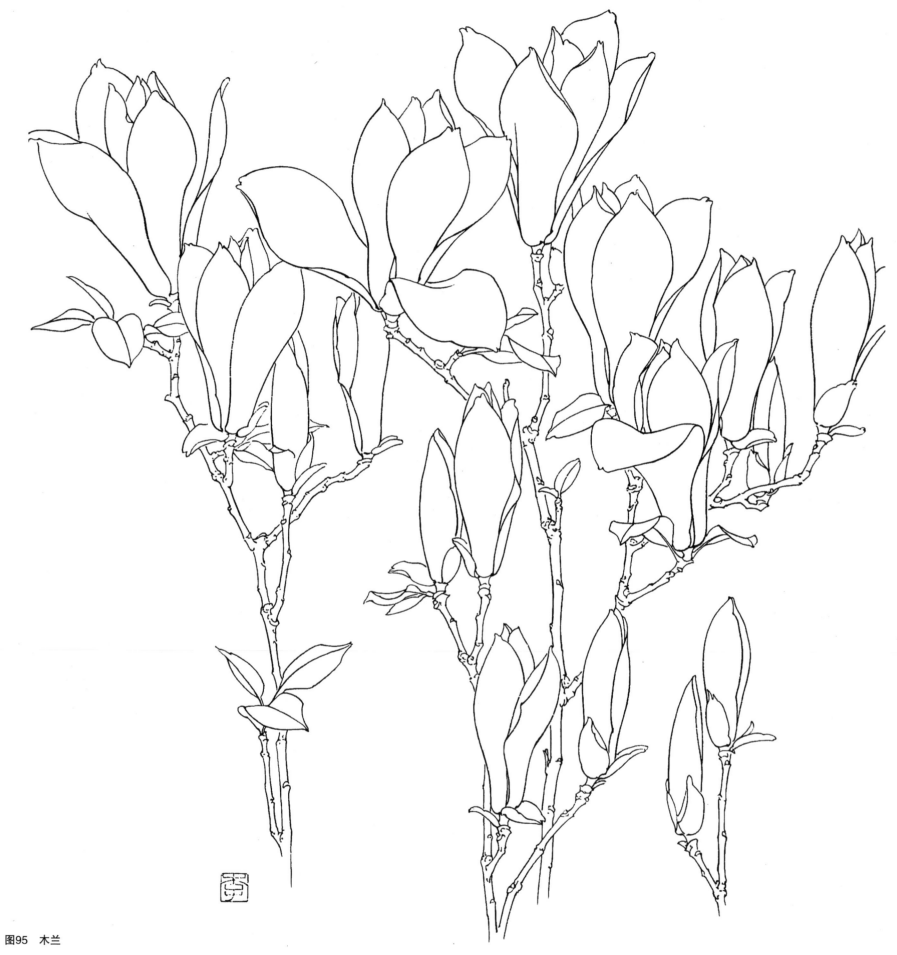

图95　木兰

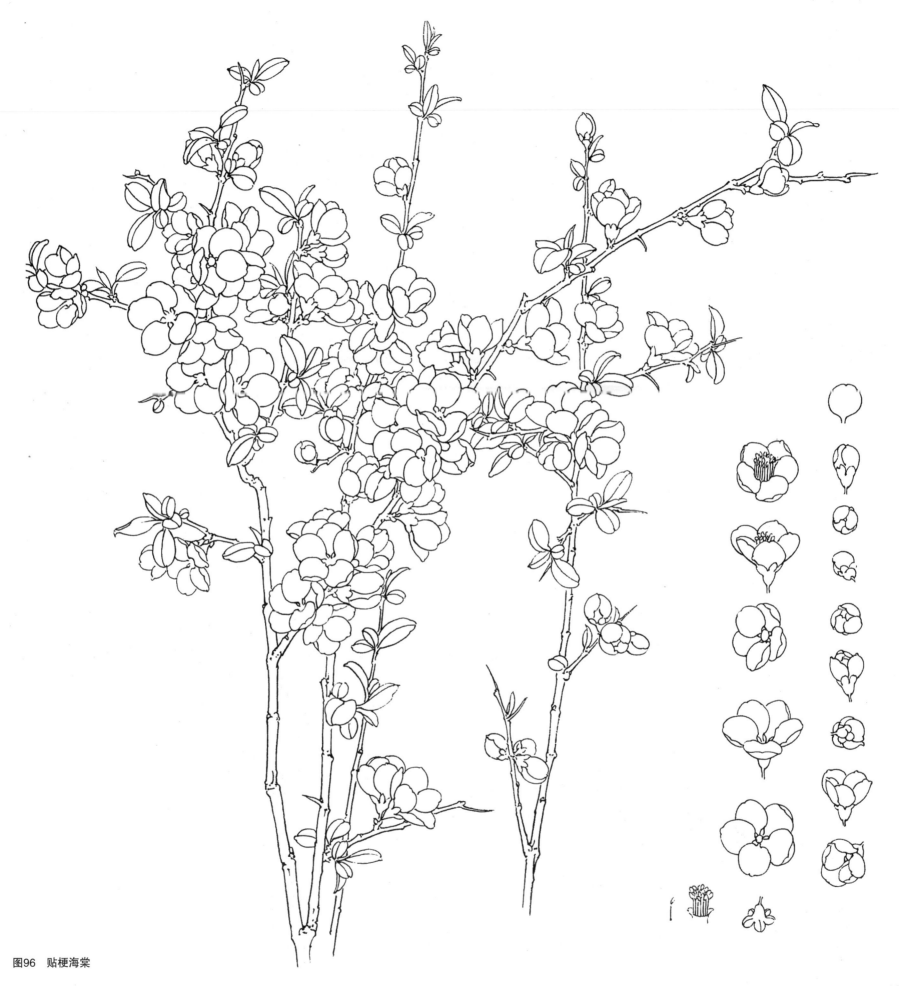

图96　贴梗海棠

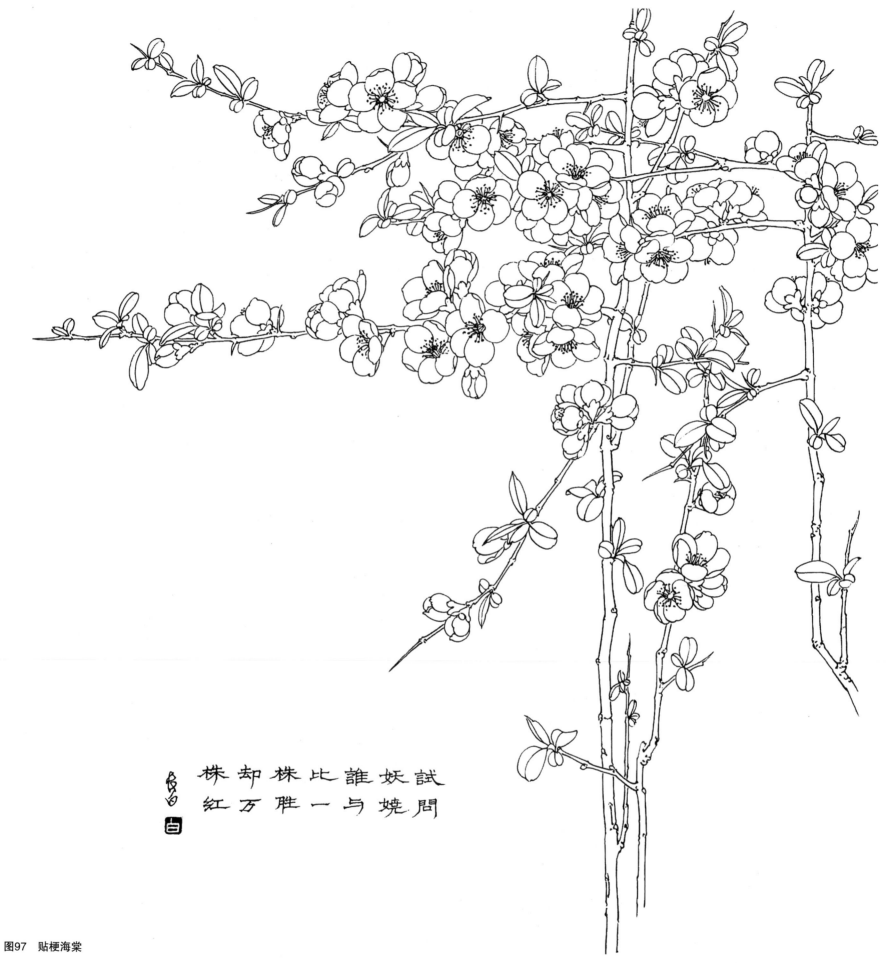

試妖誰比株却株
問嫣与一胜万红

图97　贴梗海棠

132

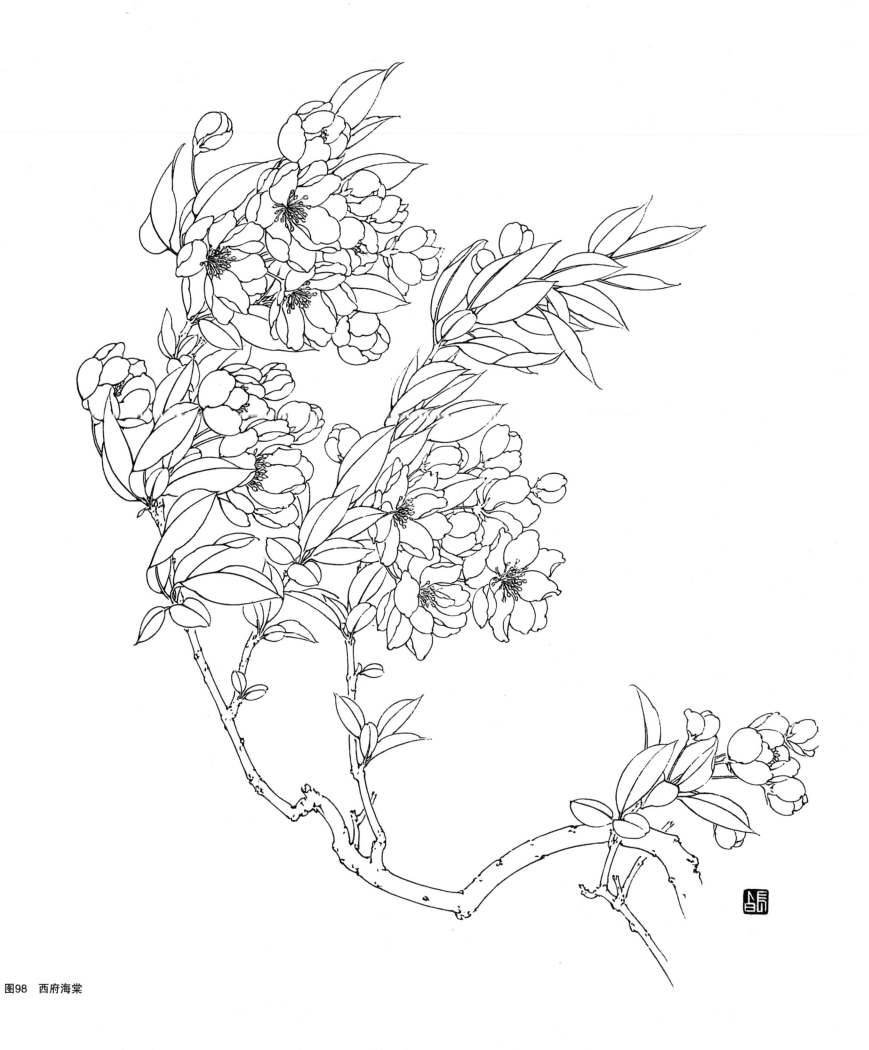

图98　西府海棠

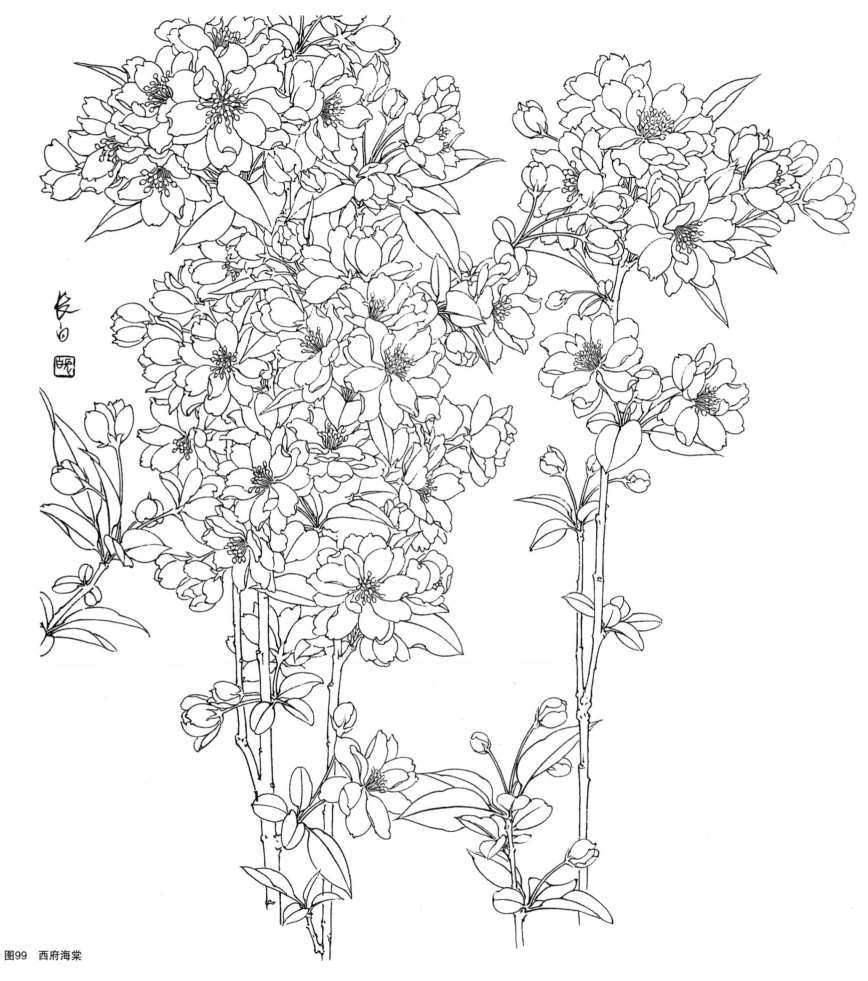

图99 西府海棠

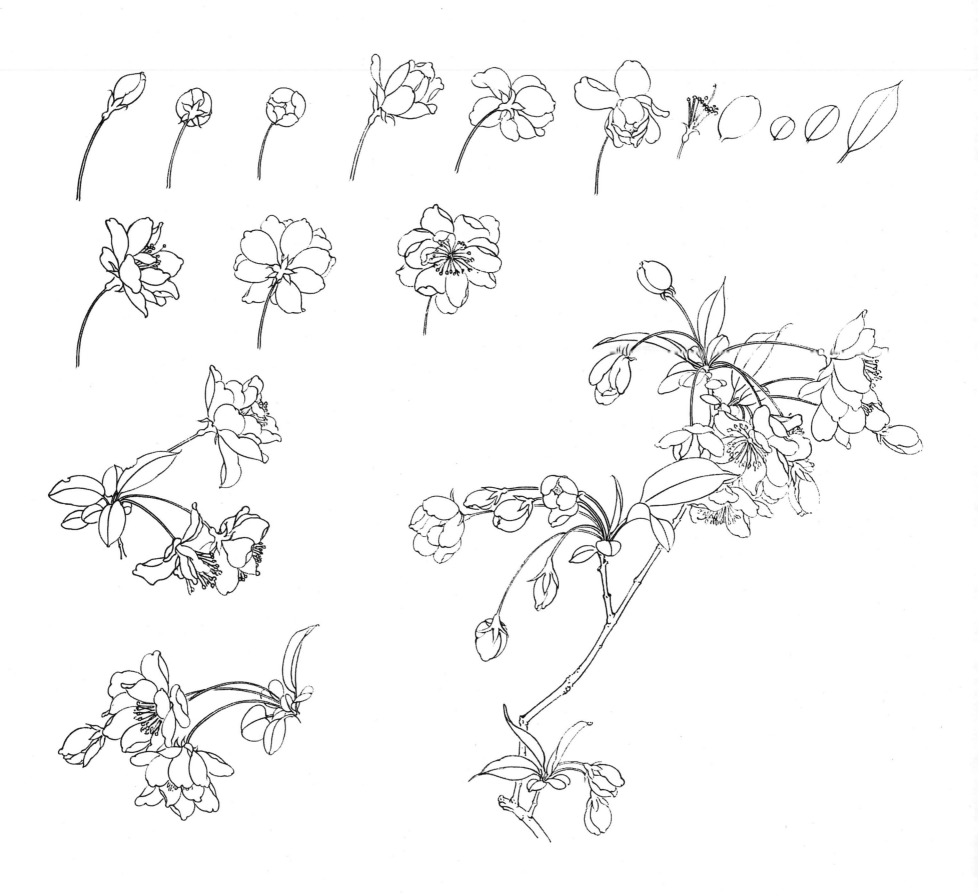

图100　垂丝海棠

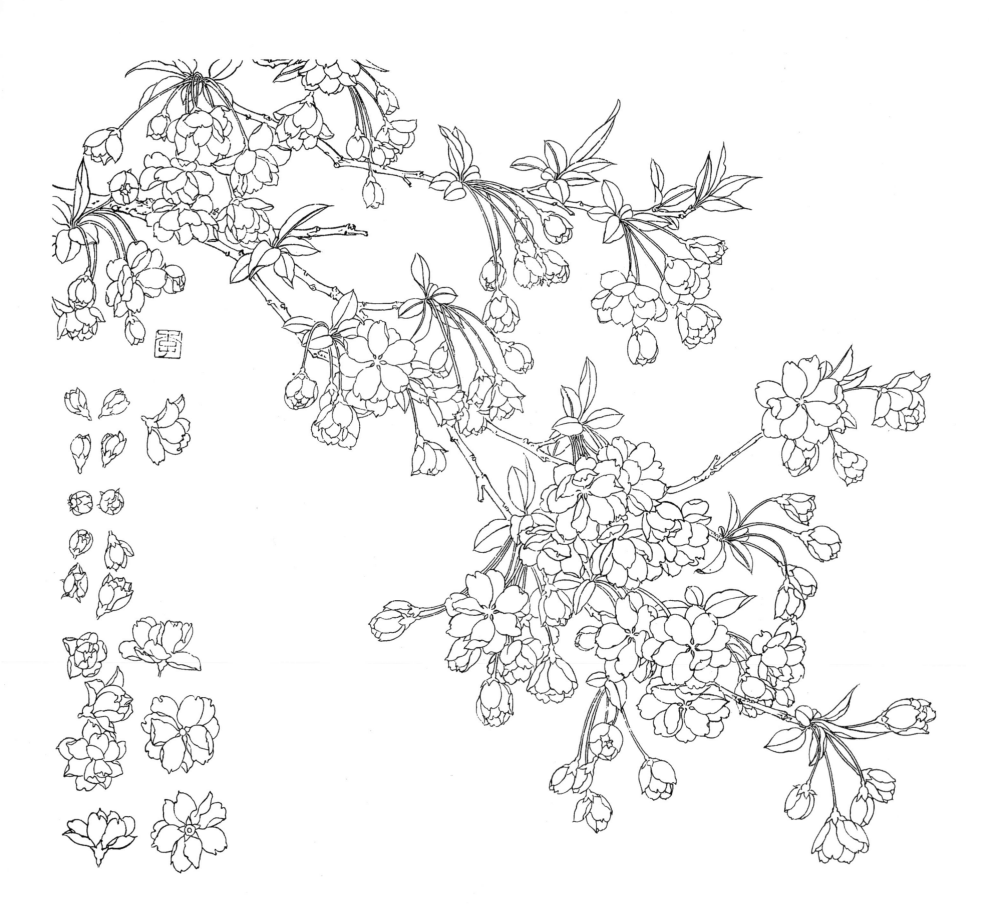

图101　垂丝海棠

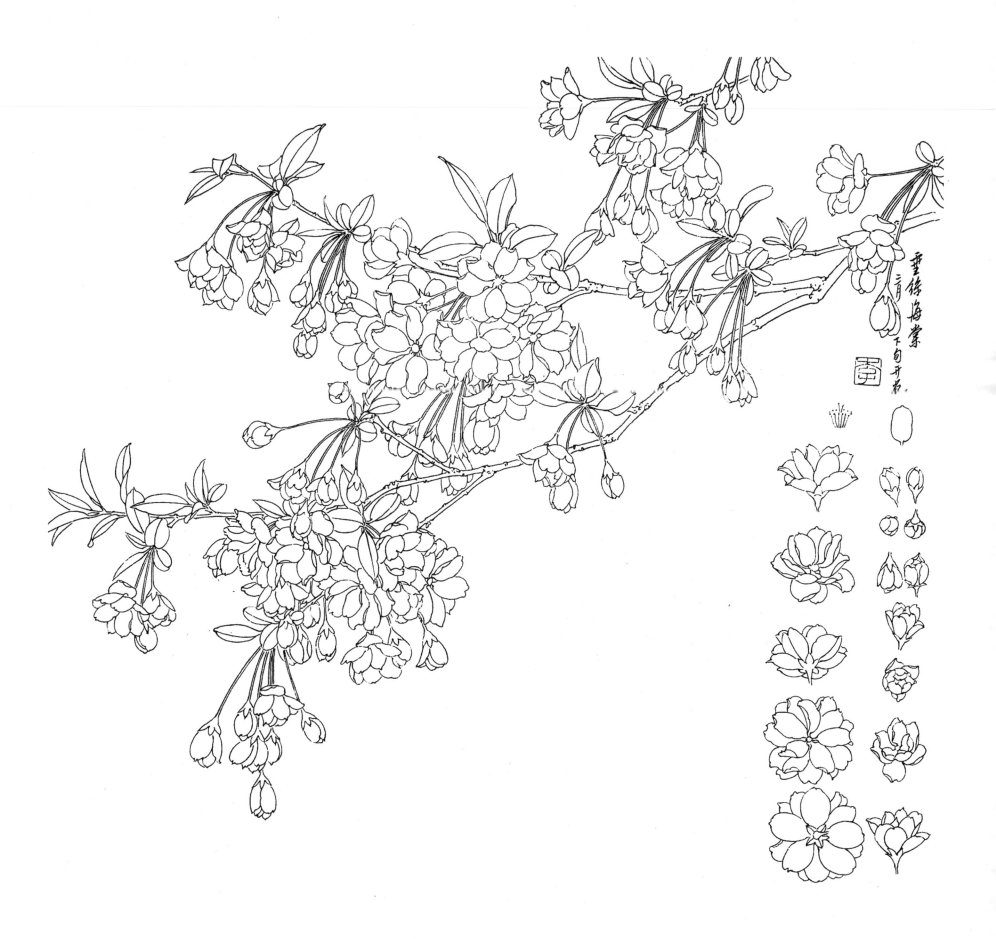

图102　垂丝海棠

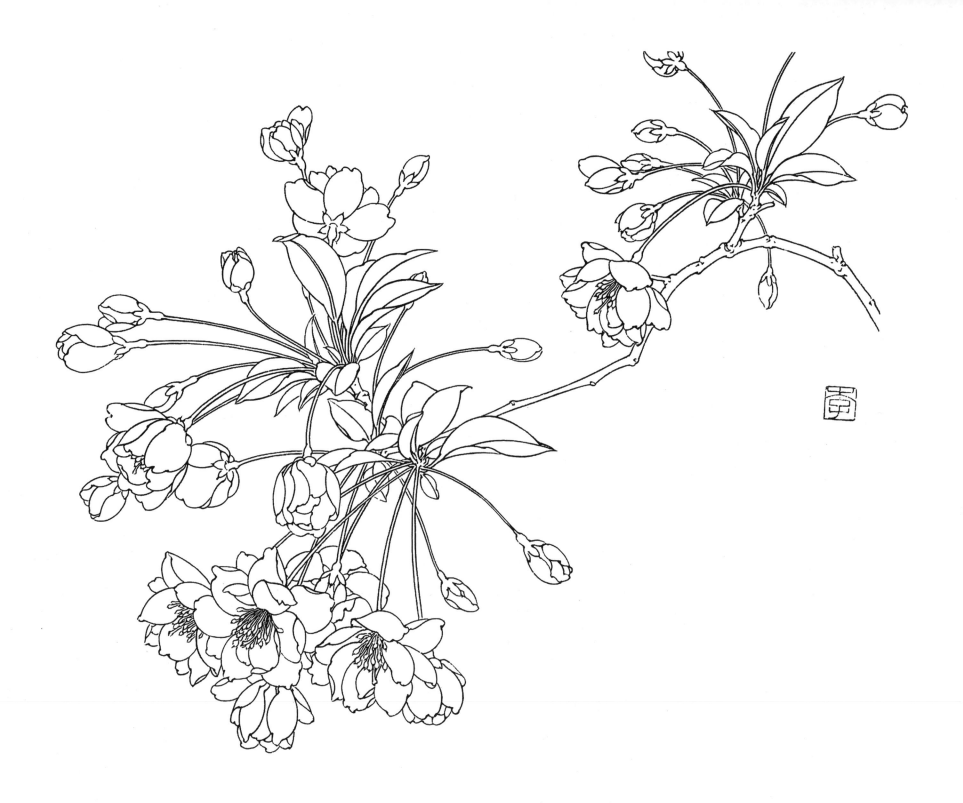

图103　垂丝海棠

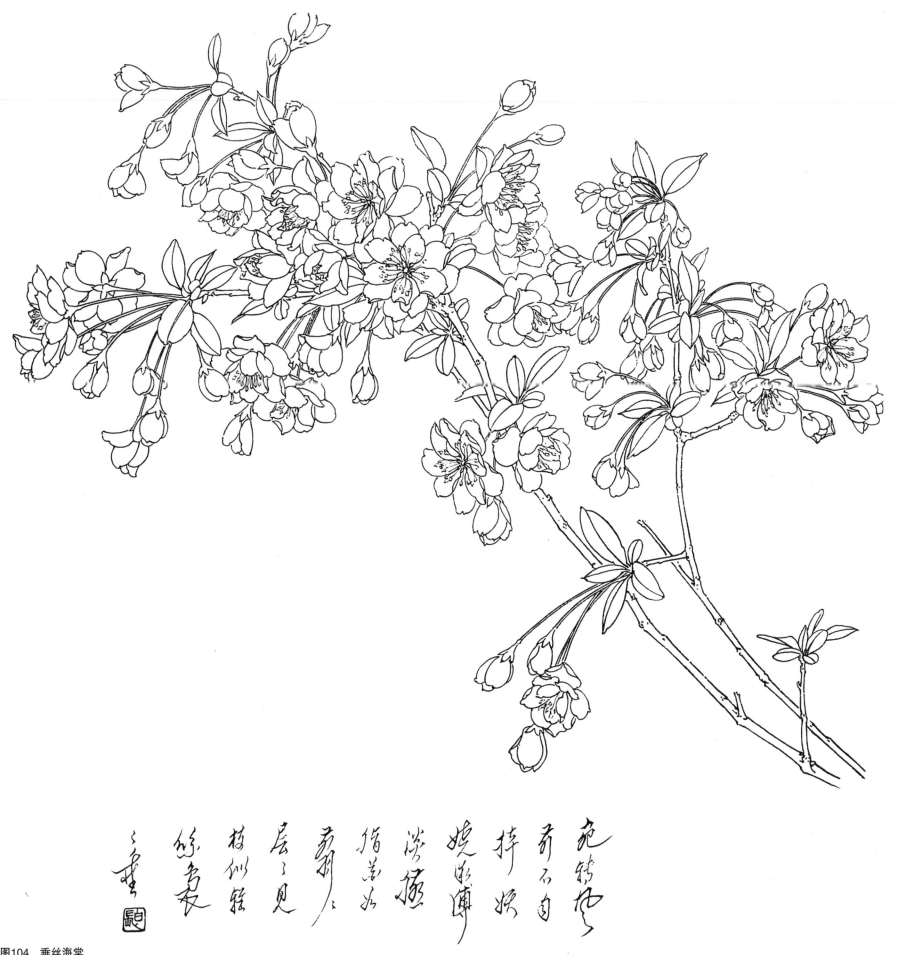

图104 垂丝海棠

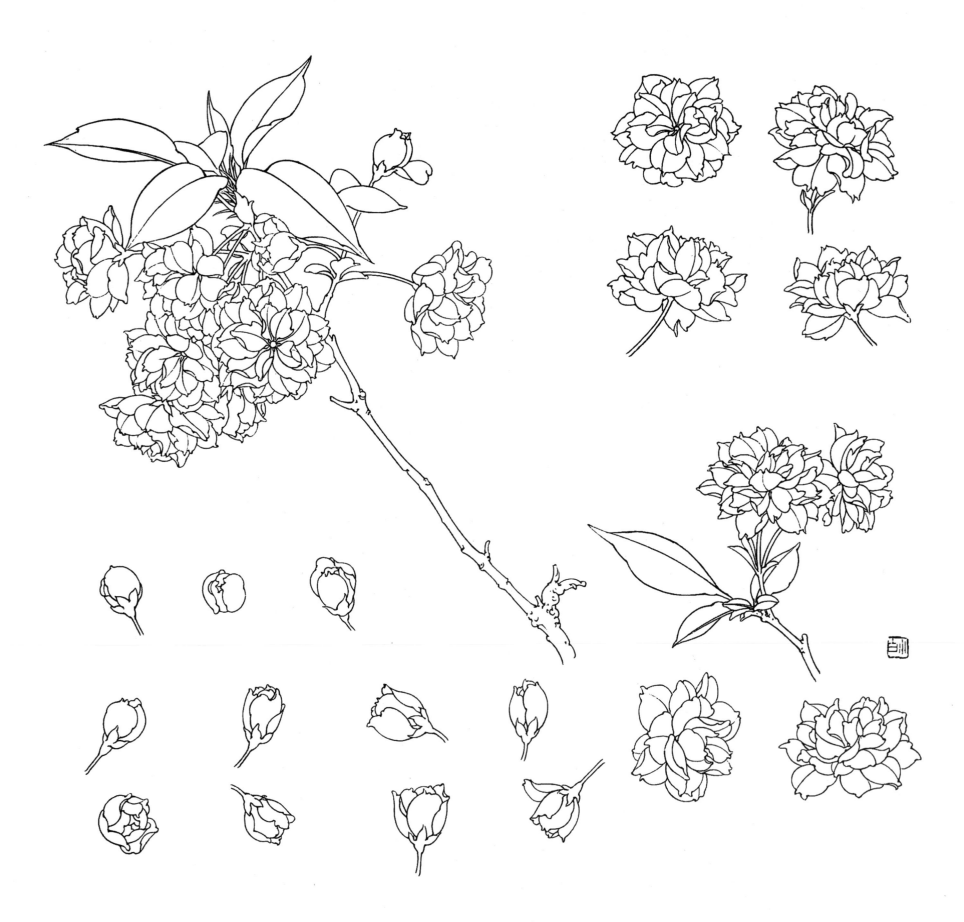

图105　复瓣樱花

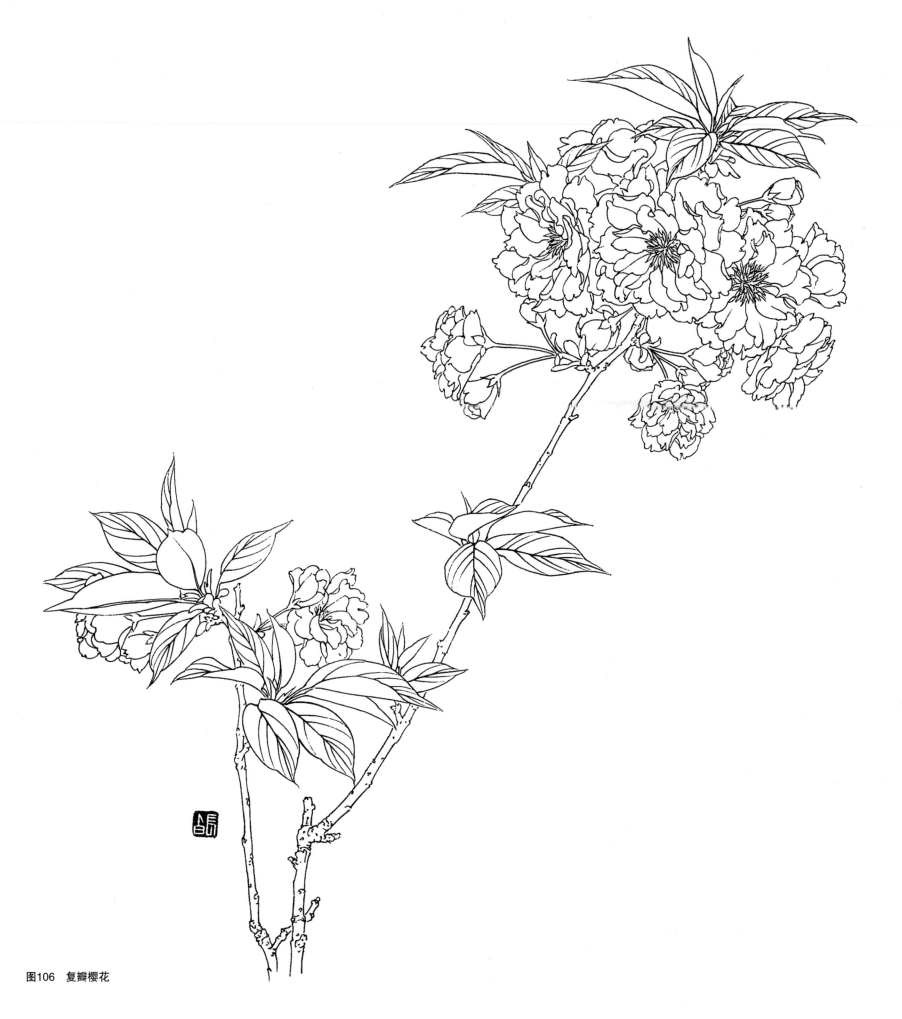

图106　复瓣樱花

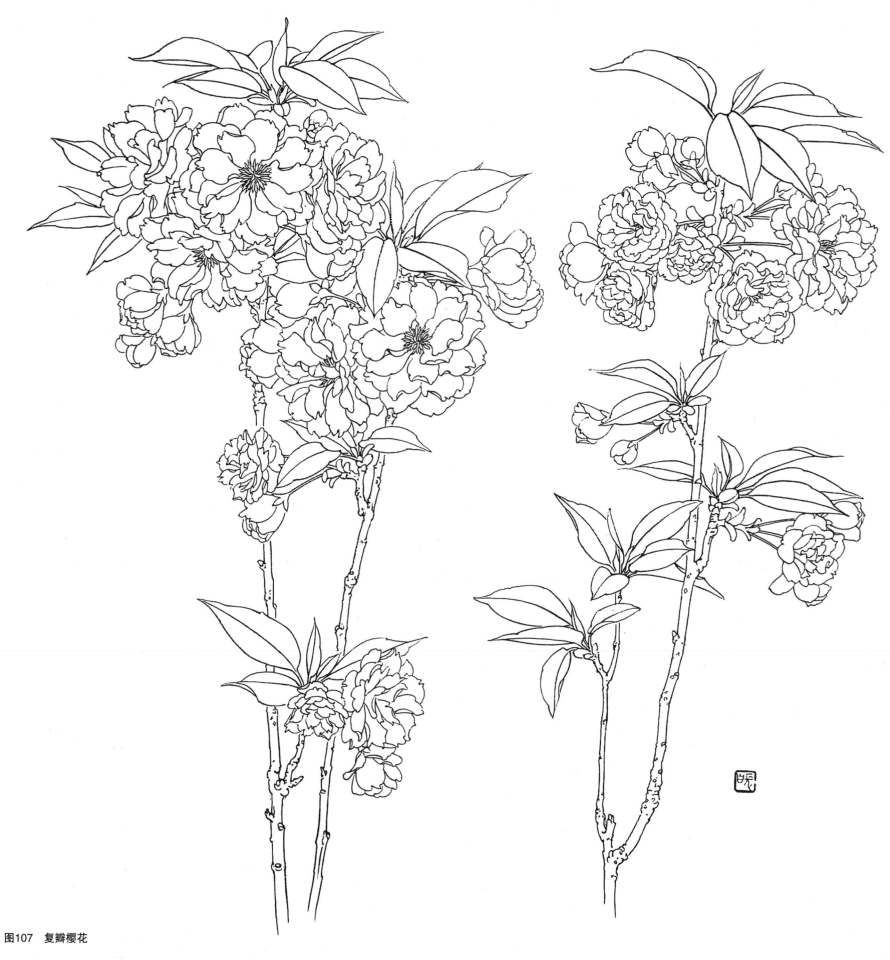

图107 复瓣樱花

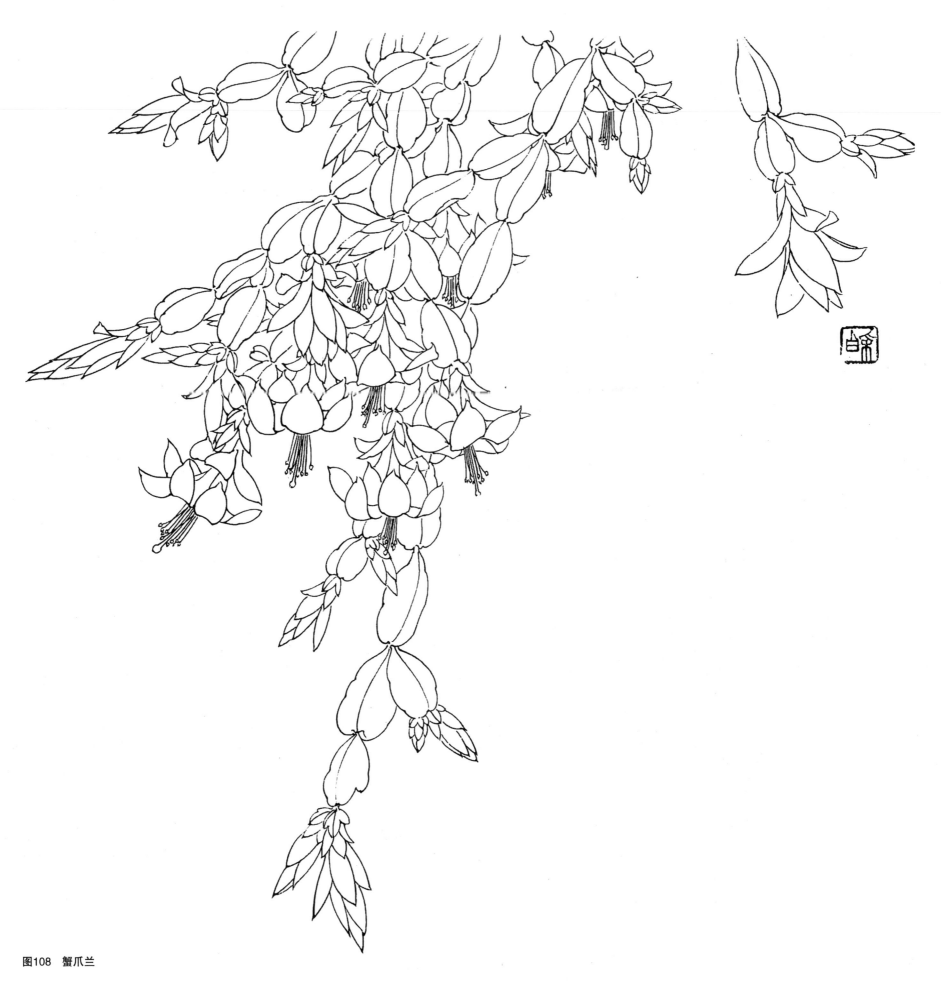

图108 蟹爪兰

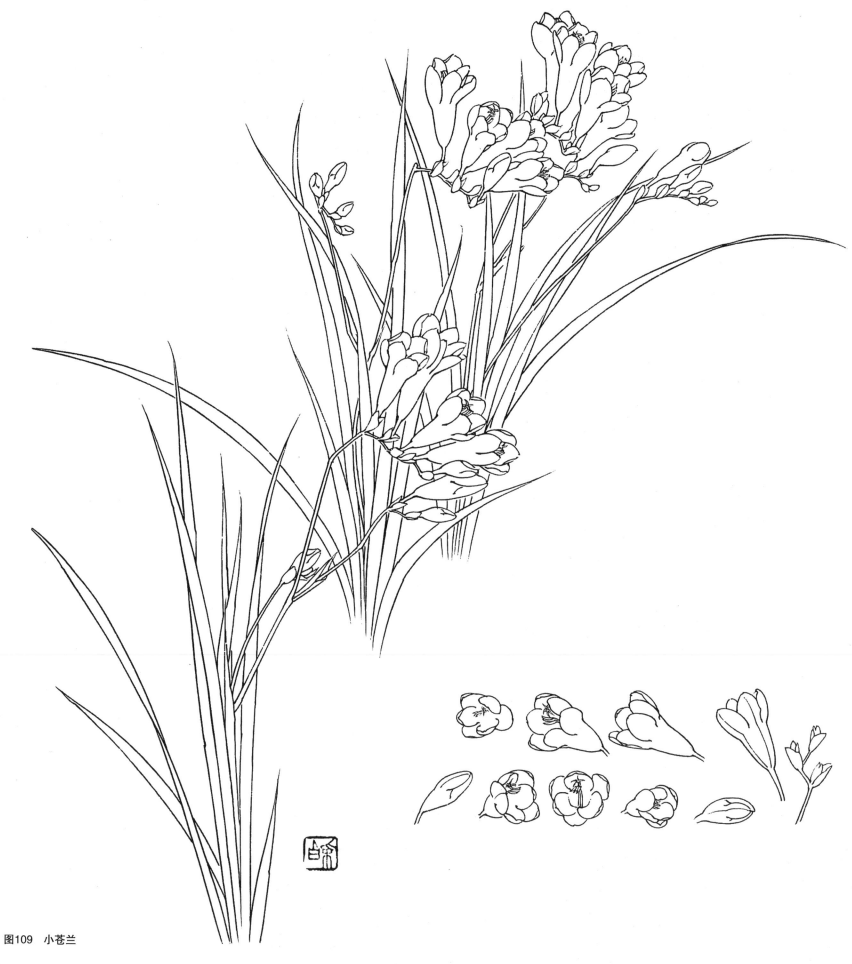

图109　小苍兰

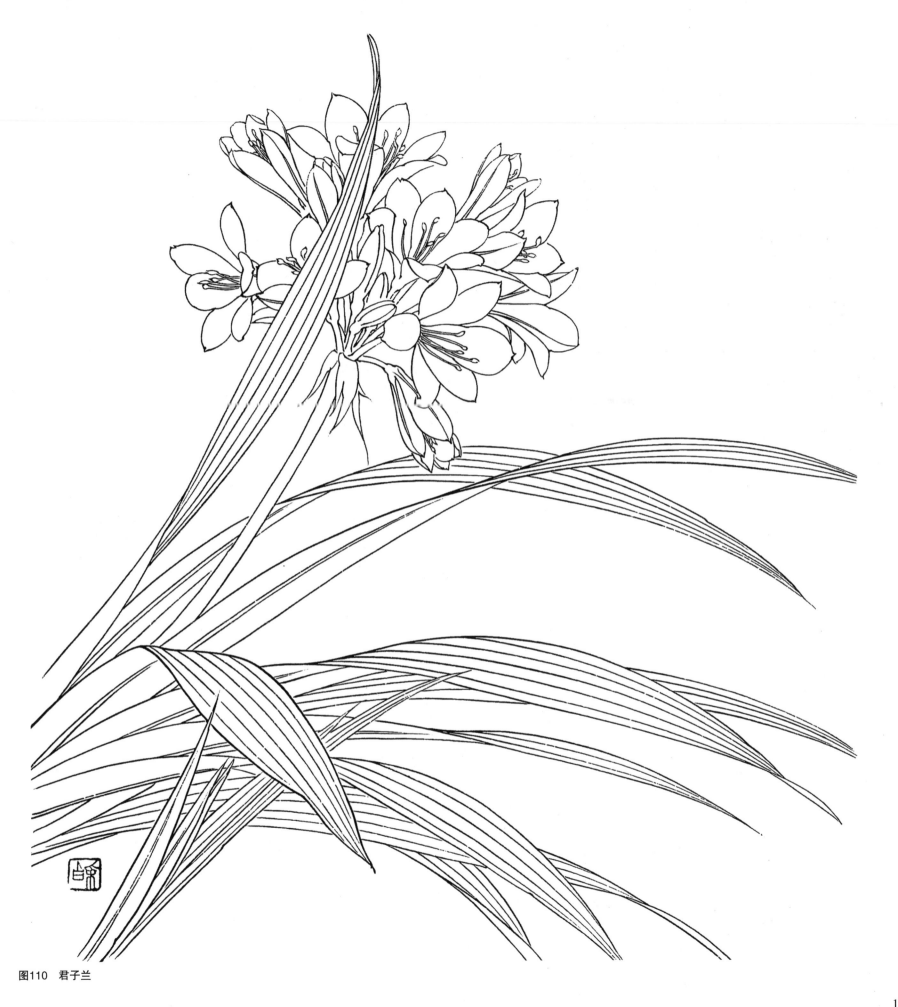

图110　君子兰

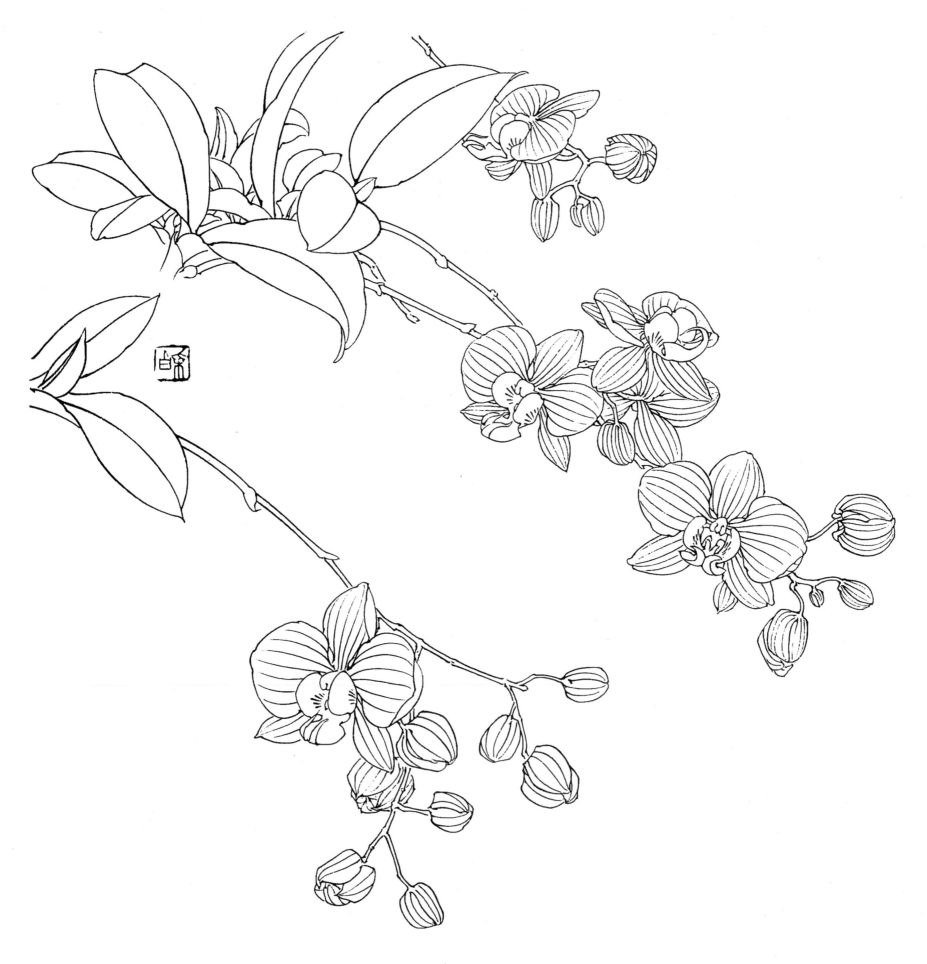

图111 蝴蝶兰

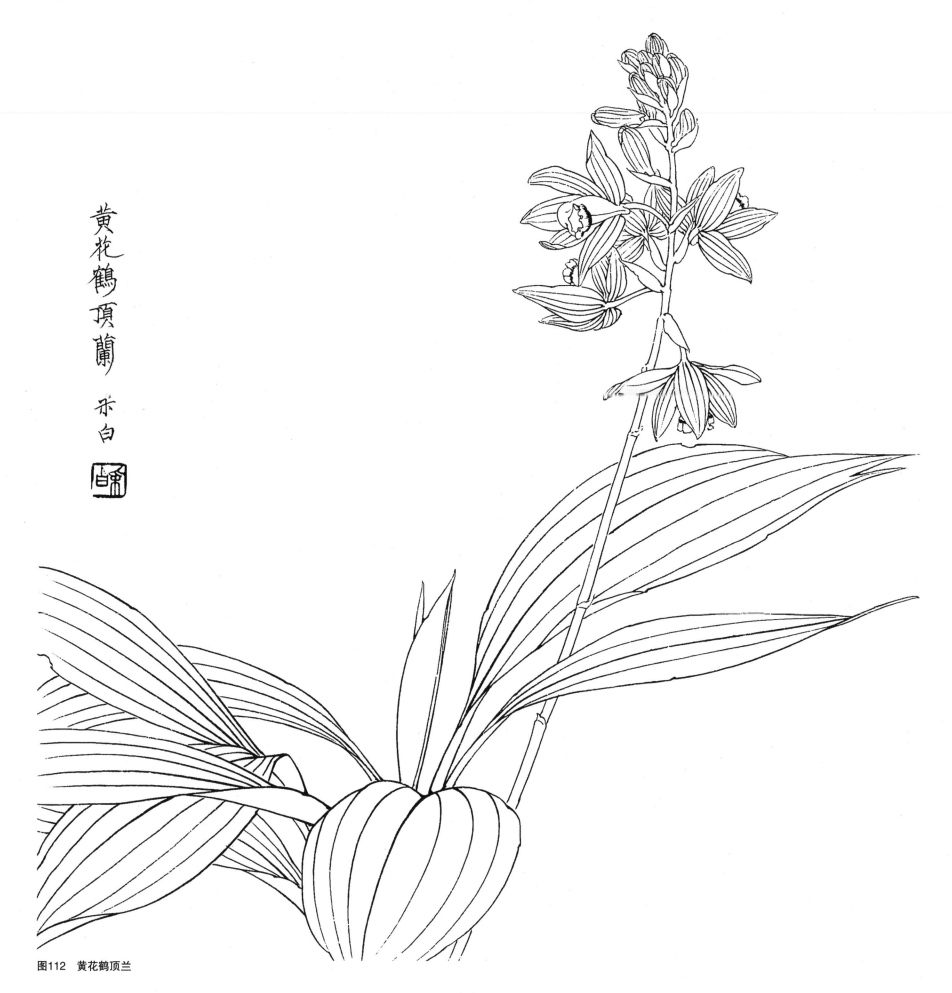

黄花鶴頂蘭 亦白

图112 黄花鹤顶兰

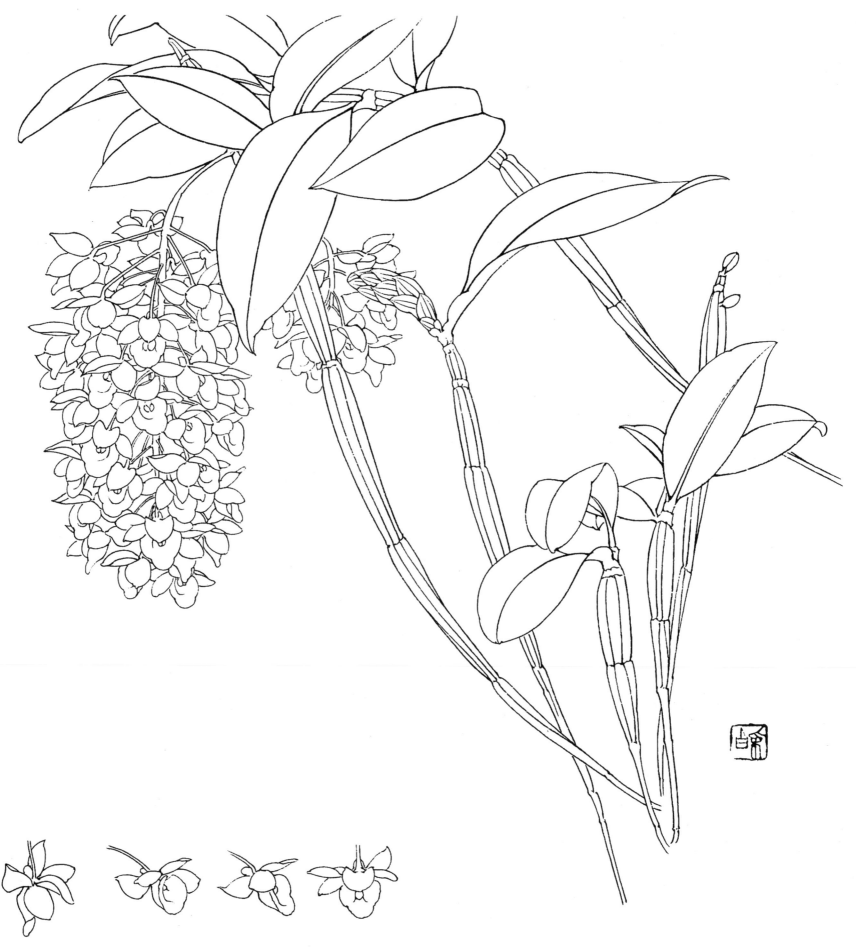

图113　球花石斛

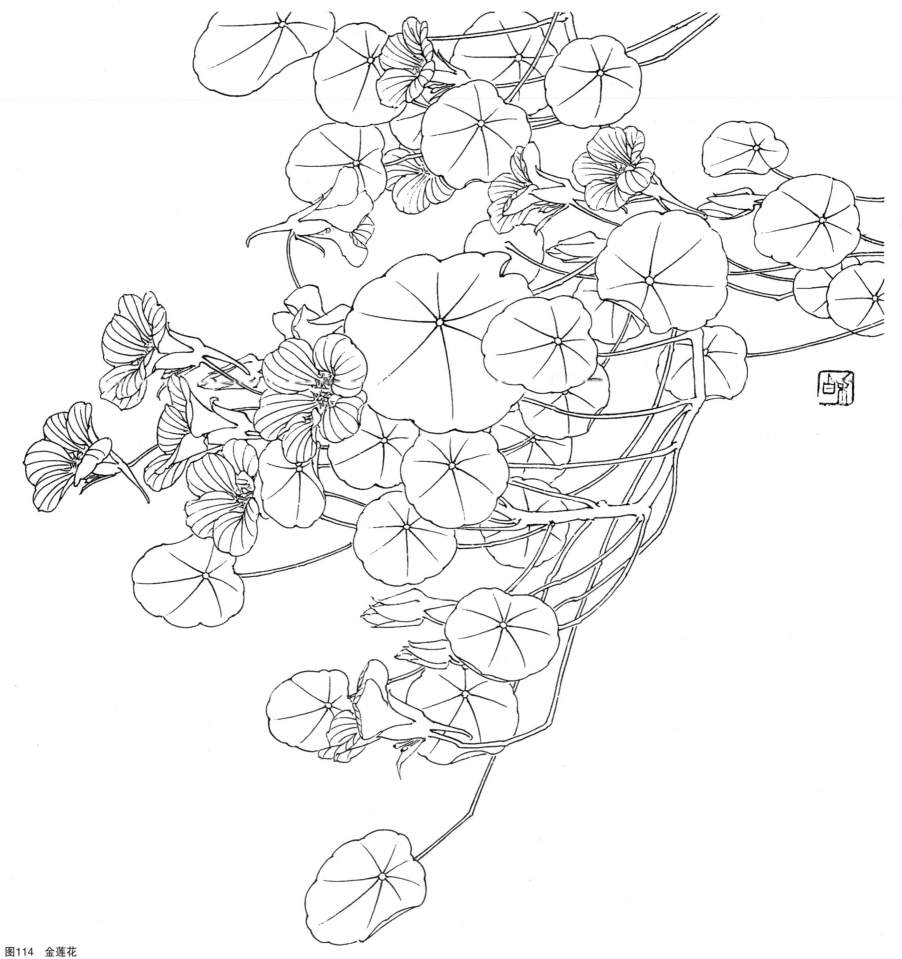

图114　金莲花

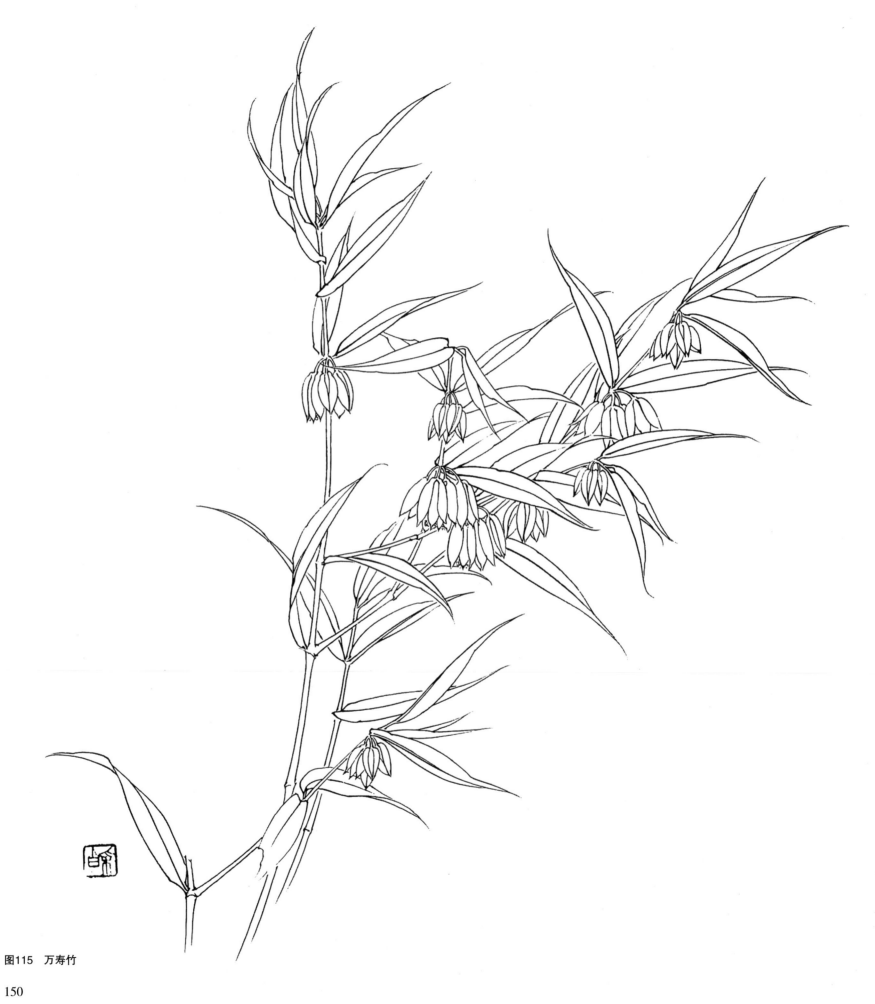

图115 万寿竹

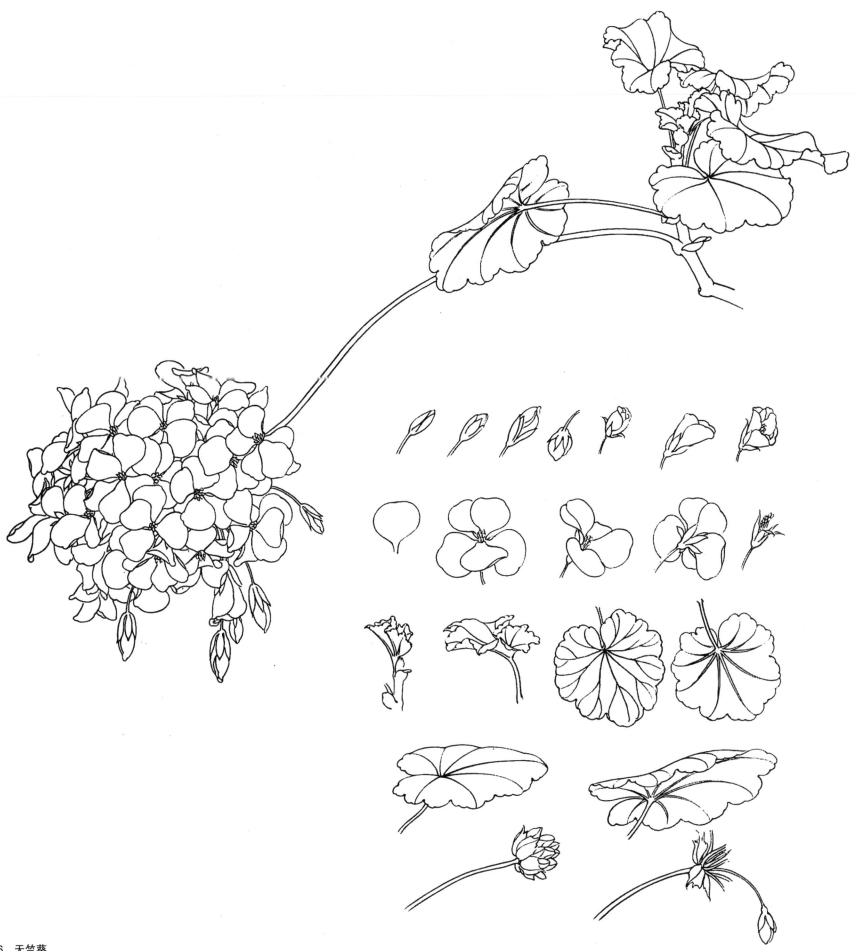

图116 天竺葵

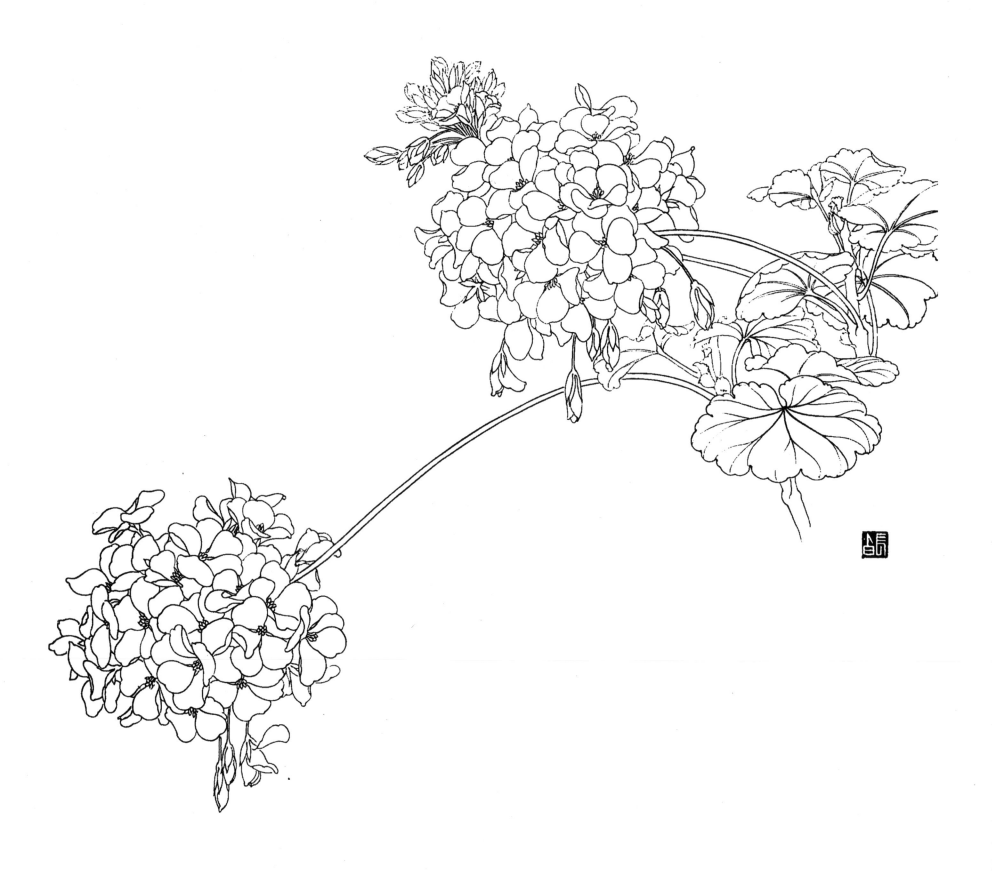

图117　天竺葵

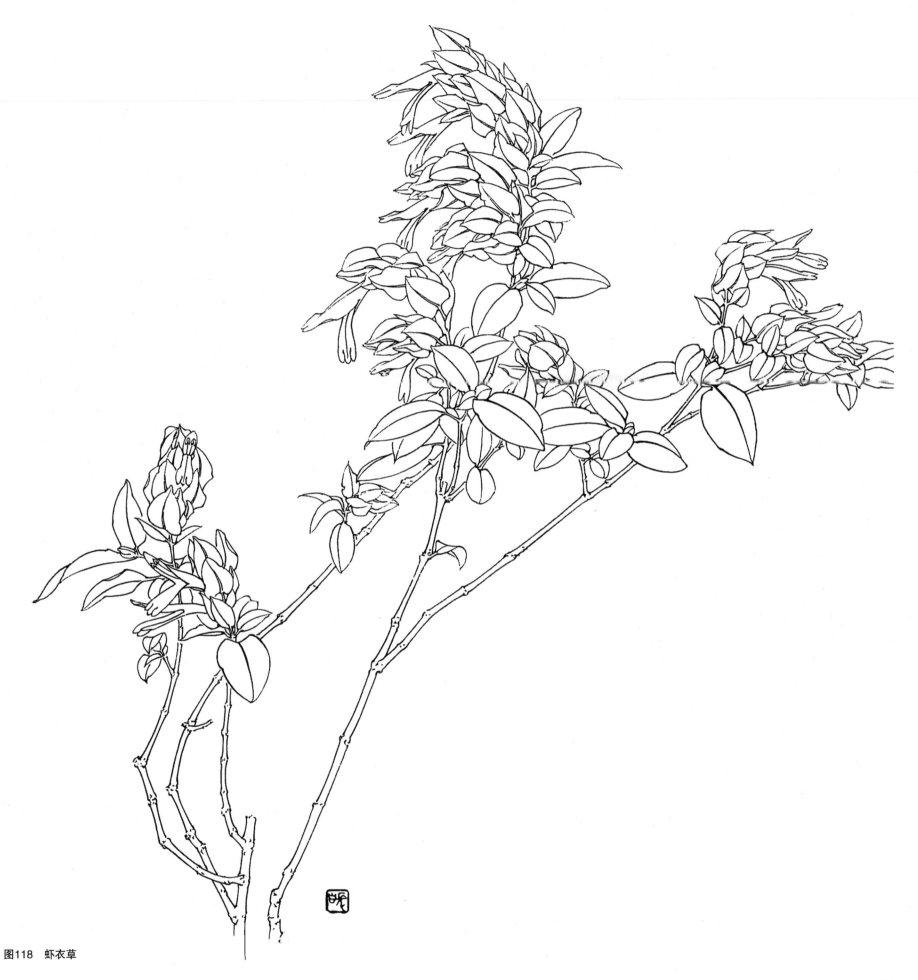

图118　虾衣草

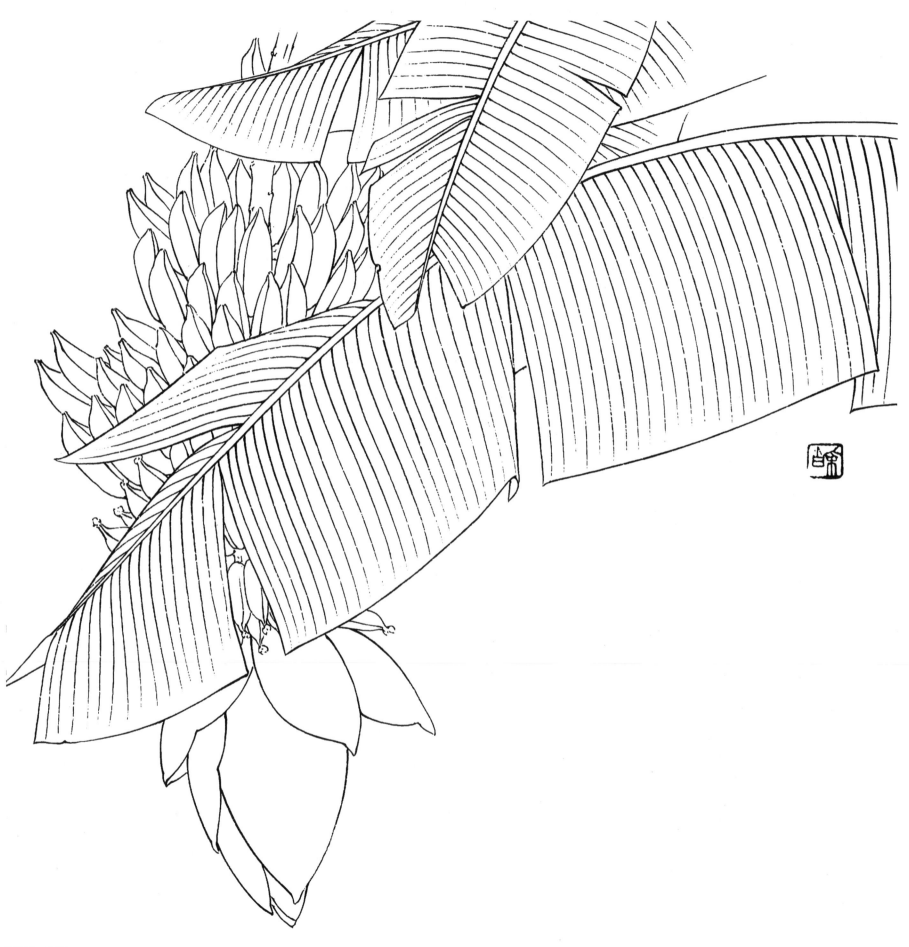

图119　芭蕉

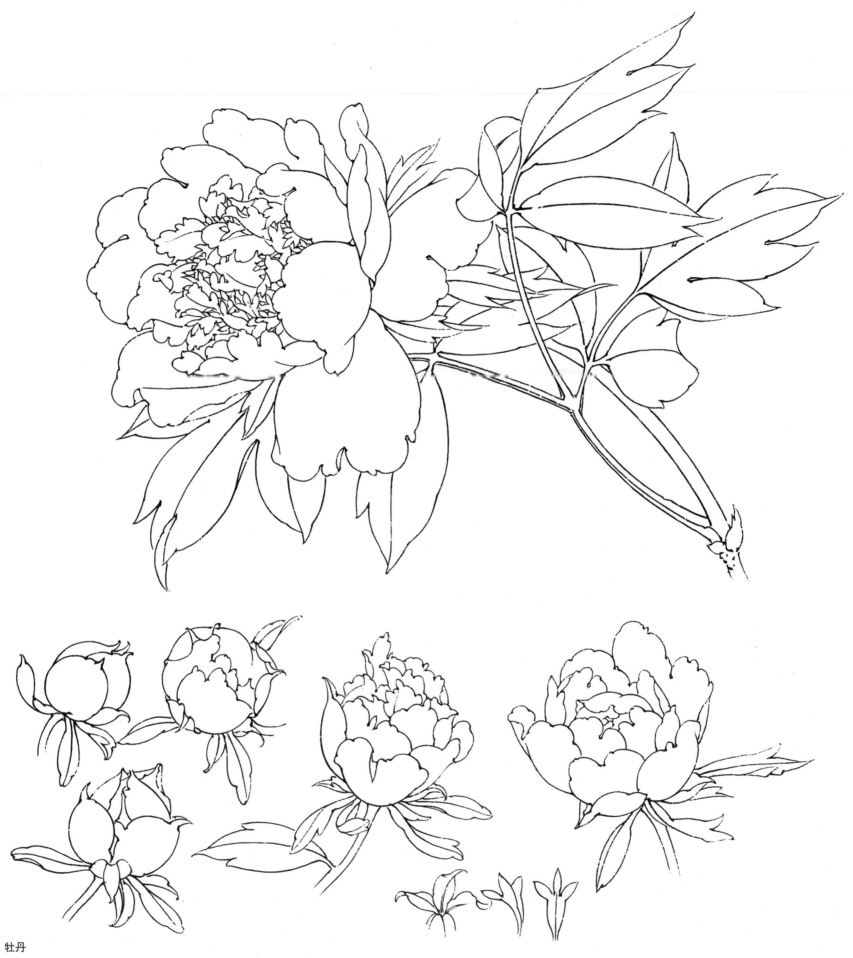

图120　牡丹

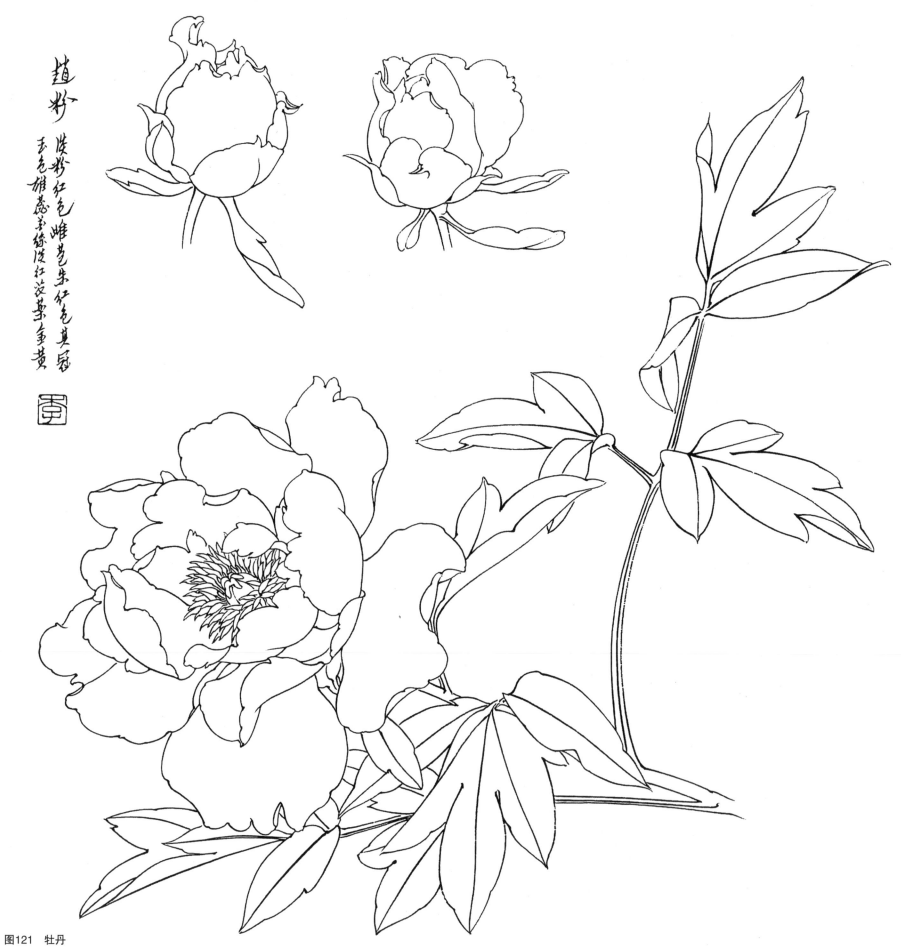

赵粉 浅粉红色雌蕊朱红色其冠
玉色雄蕊茎绿浅红茎蒡重黄

图121 牡丹

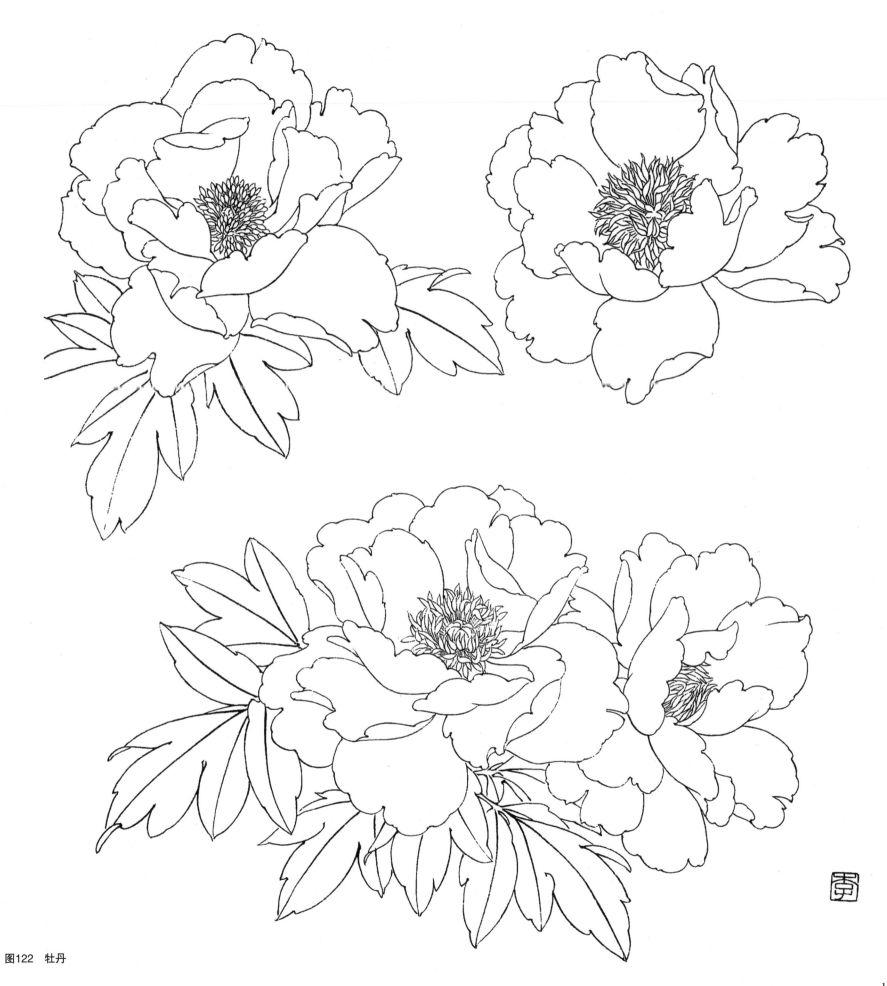

图122 牡丹

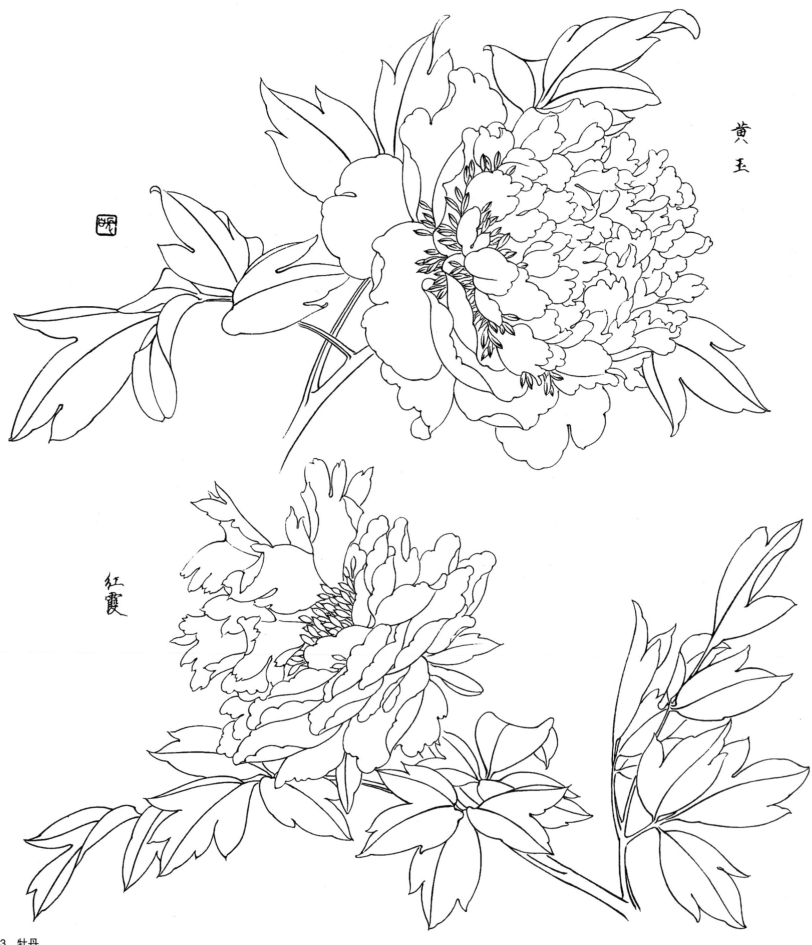

黄玉

红霞

图123　牡丹

158

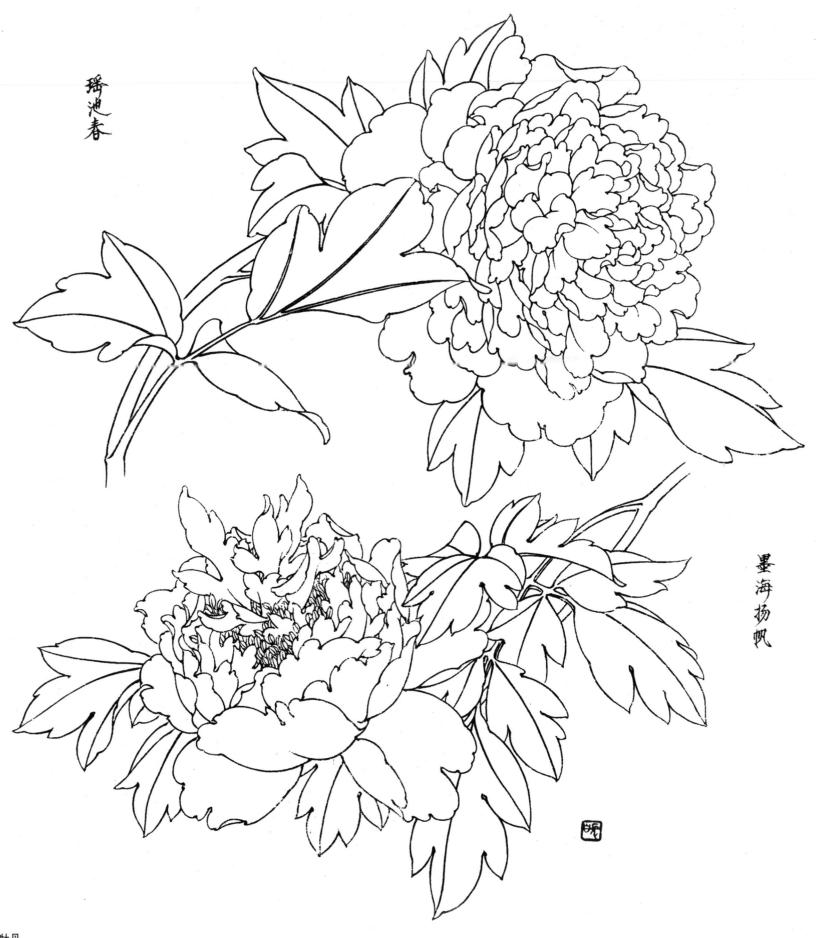

瑶池春

墨海扬帆

图124　牡丹

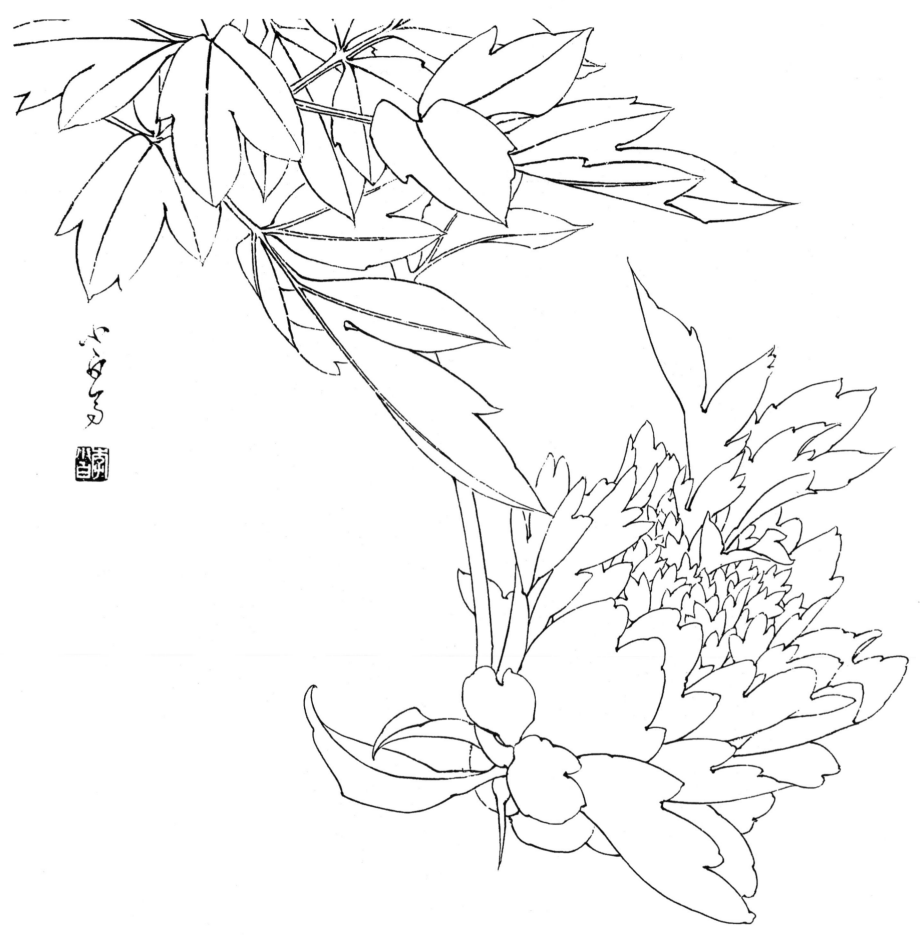

图125 牡丹

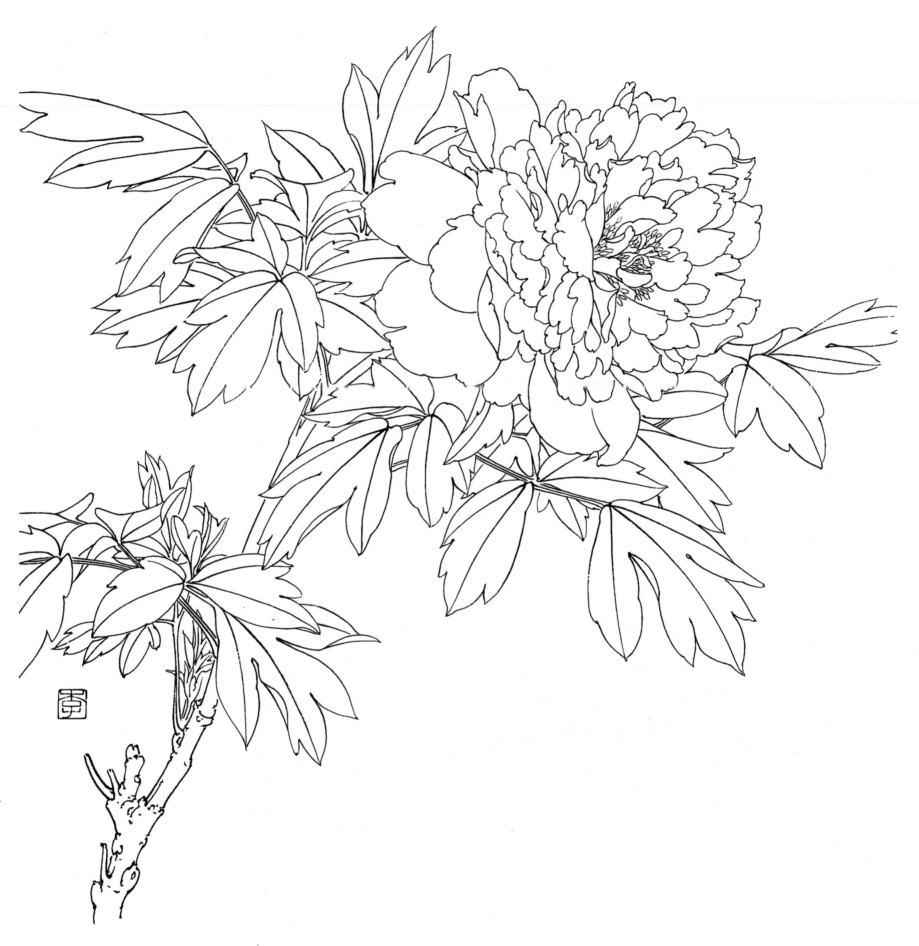

图126 牡丹

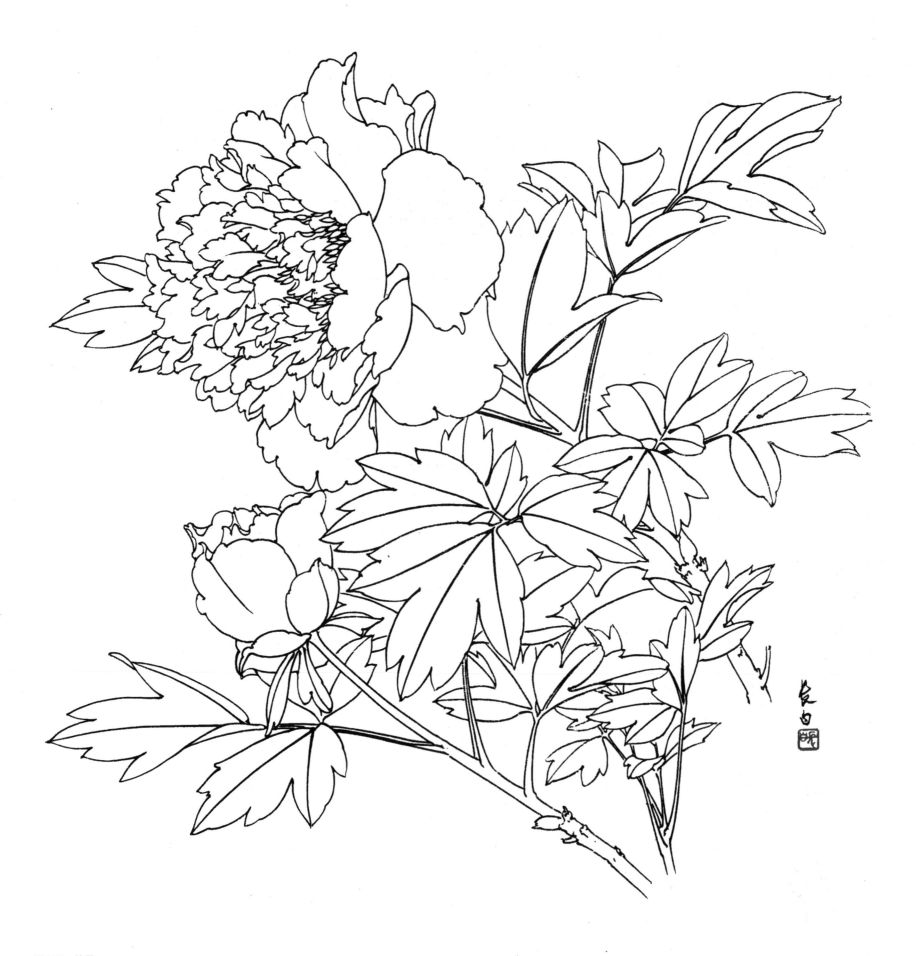

图127　牡丹

162

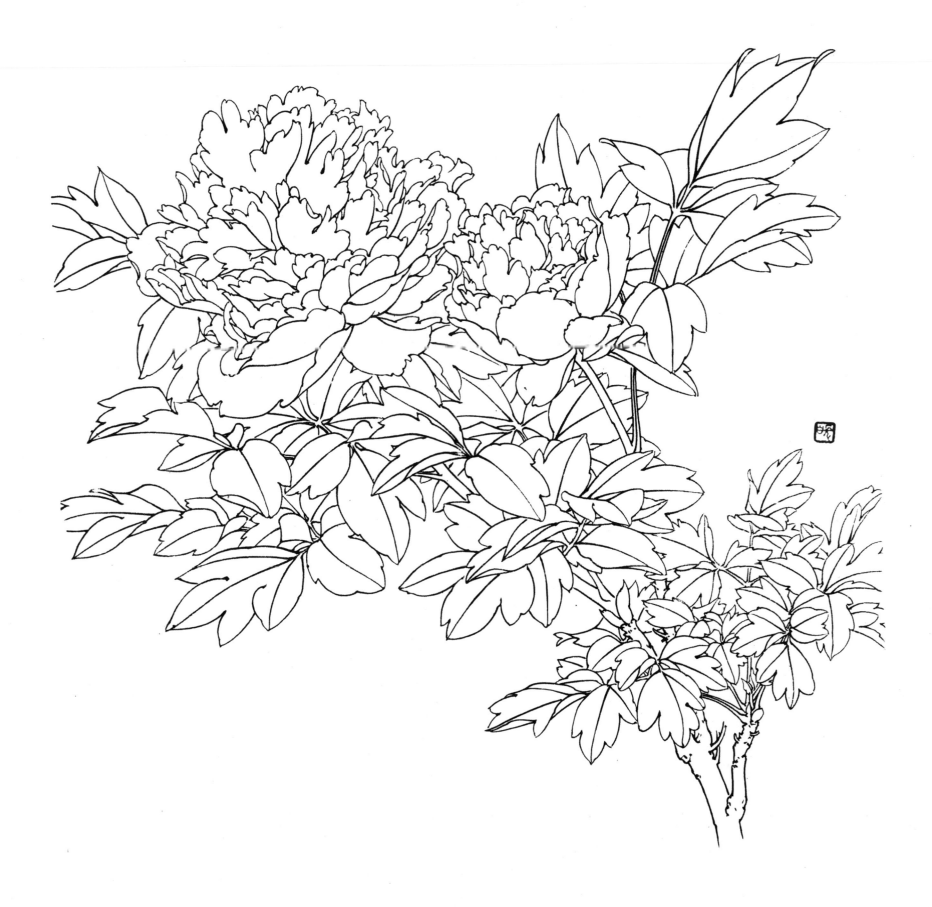

图128　牡丹

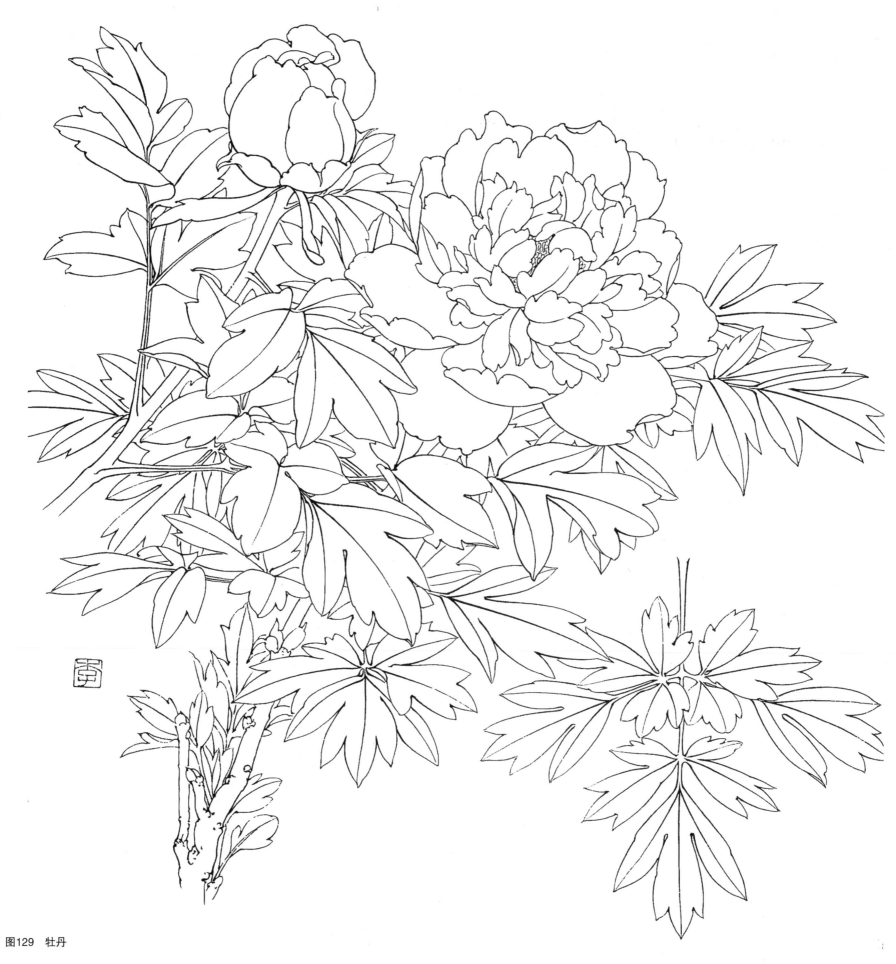

图129 牡丹

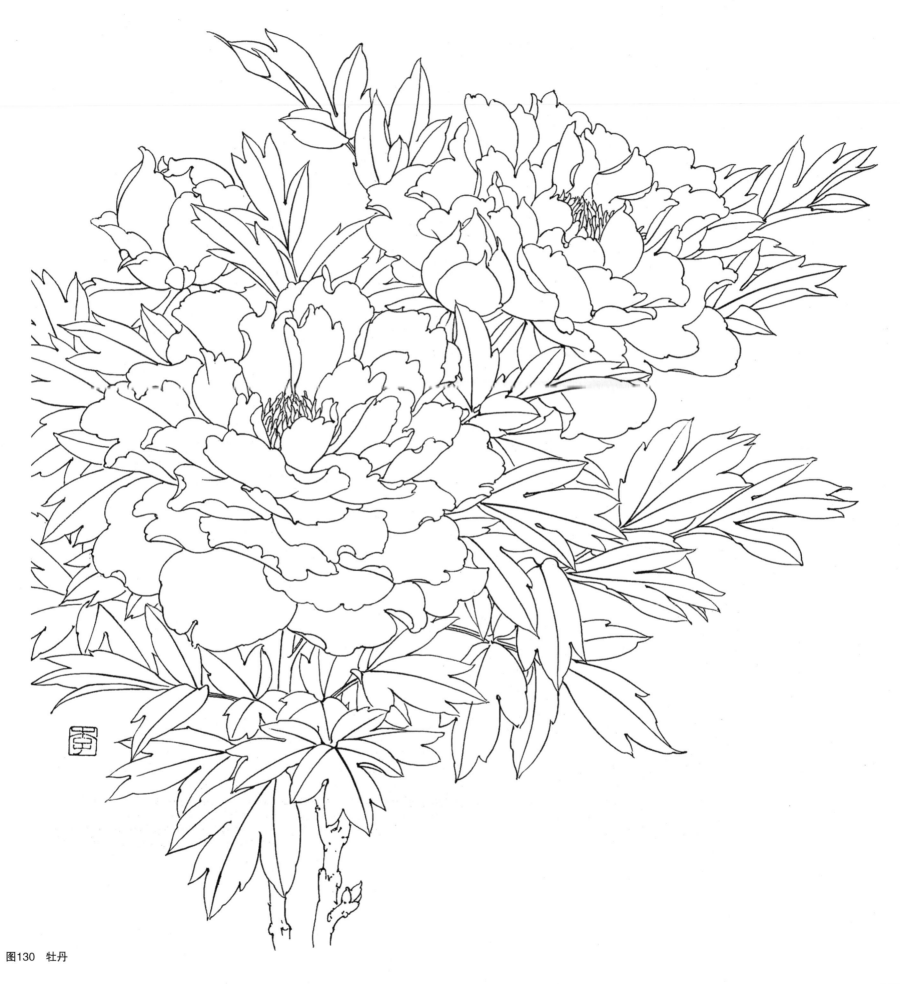

图130　牡丹

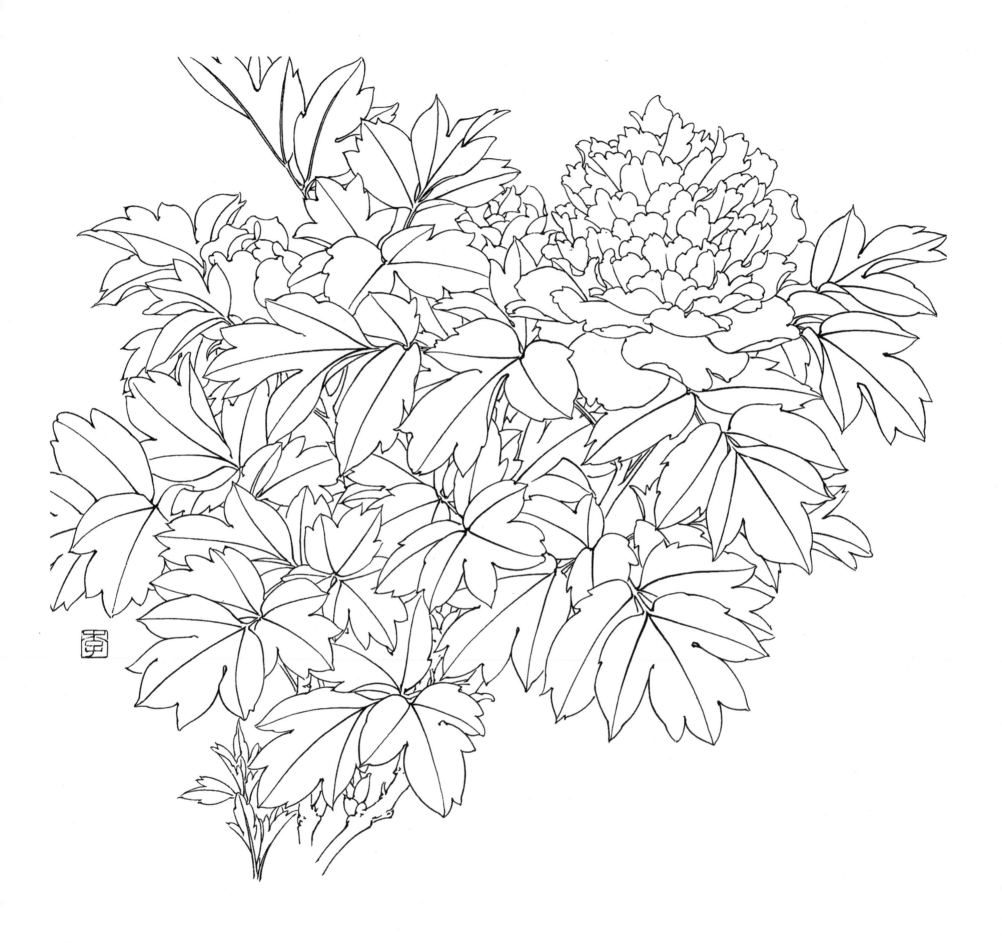

图131　牡丹

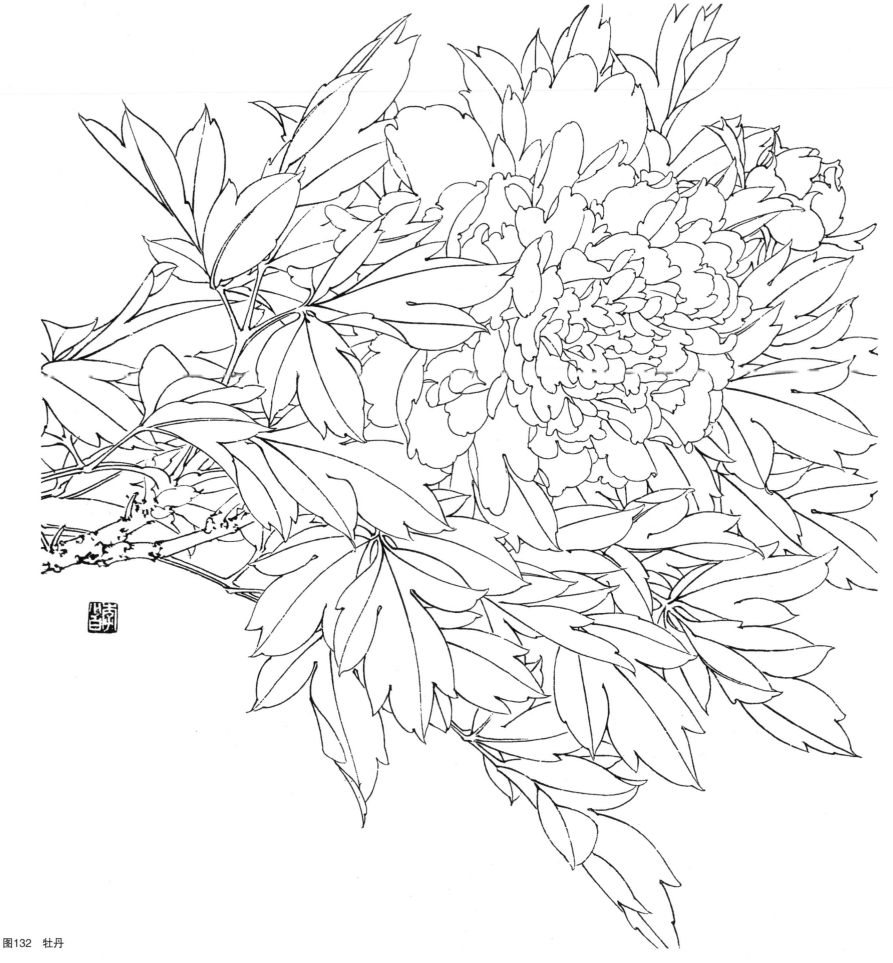

图132　牡丹

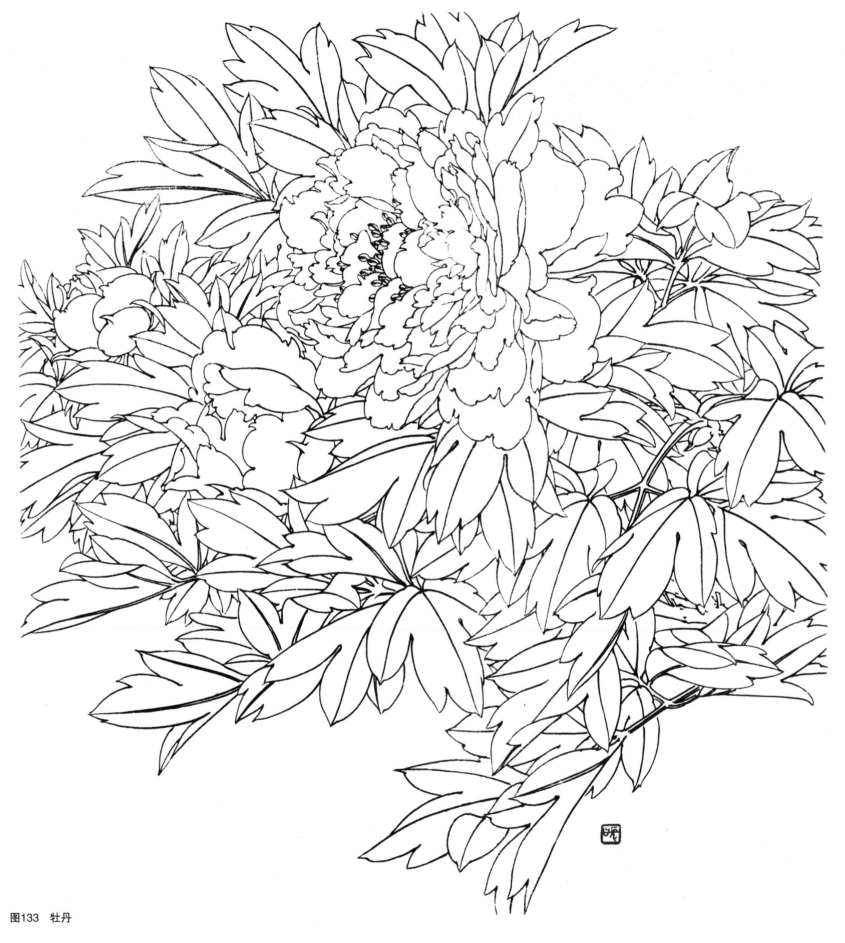

图133　牡丹

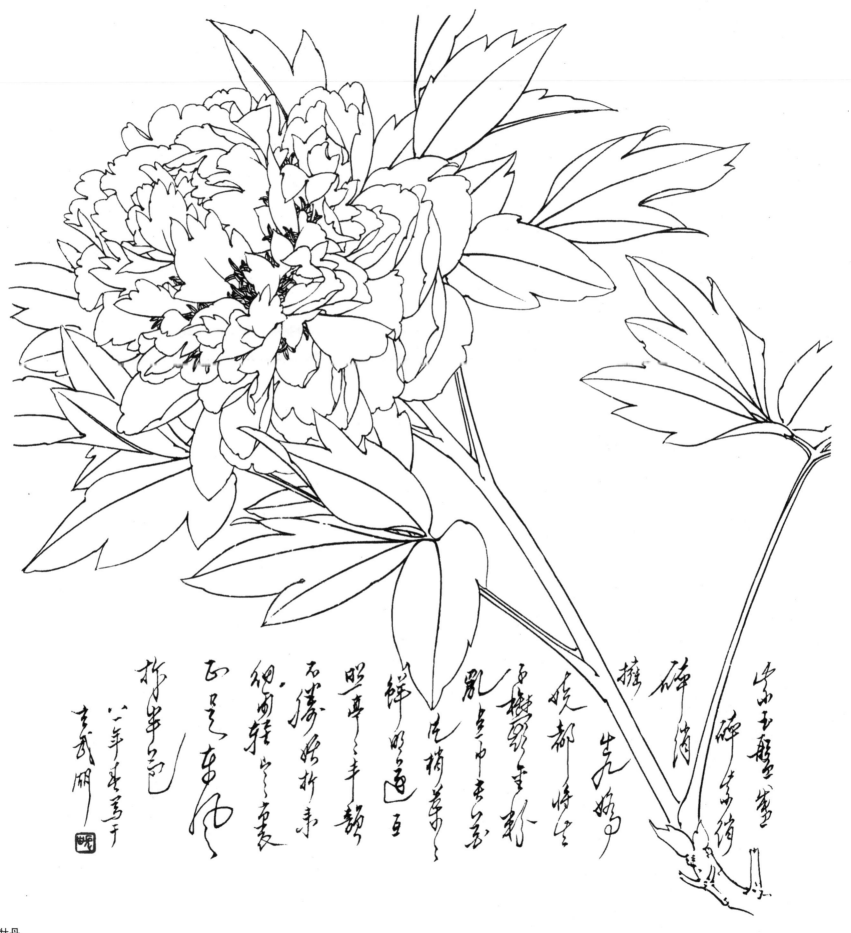

图134　牡丹

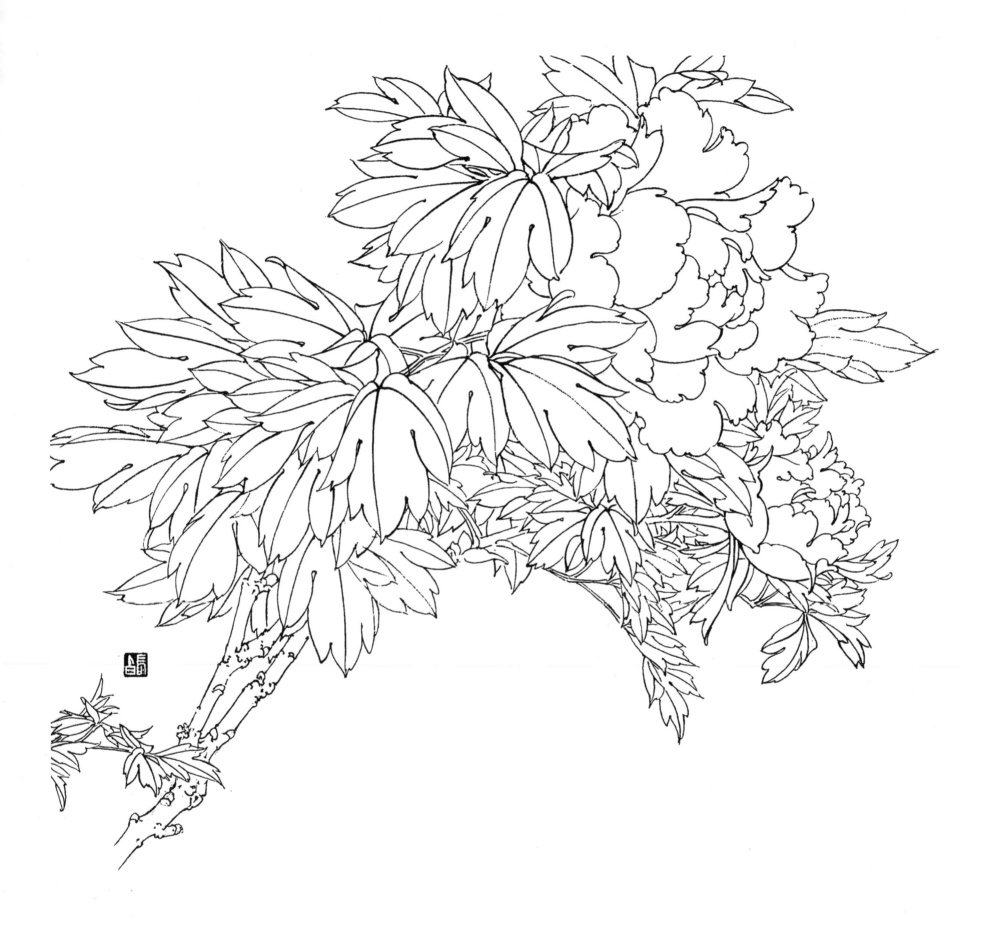

图135　牡丹

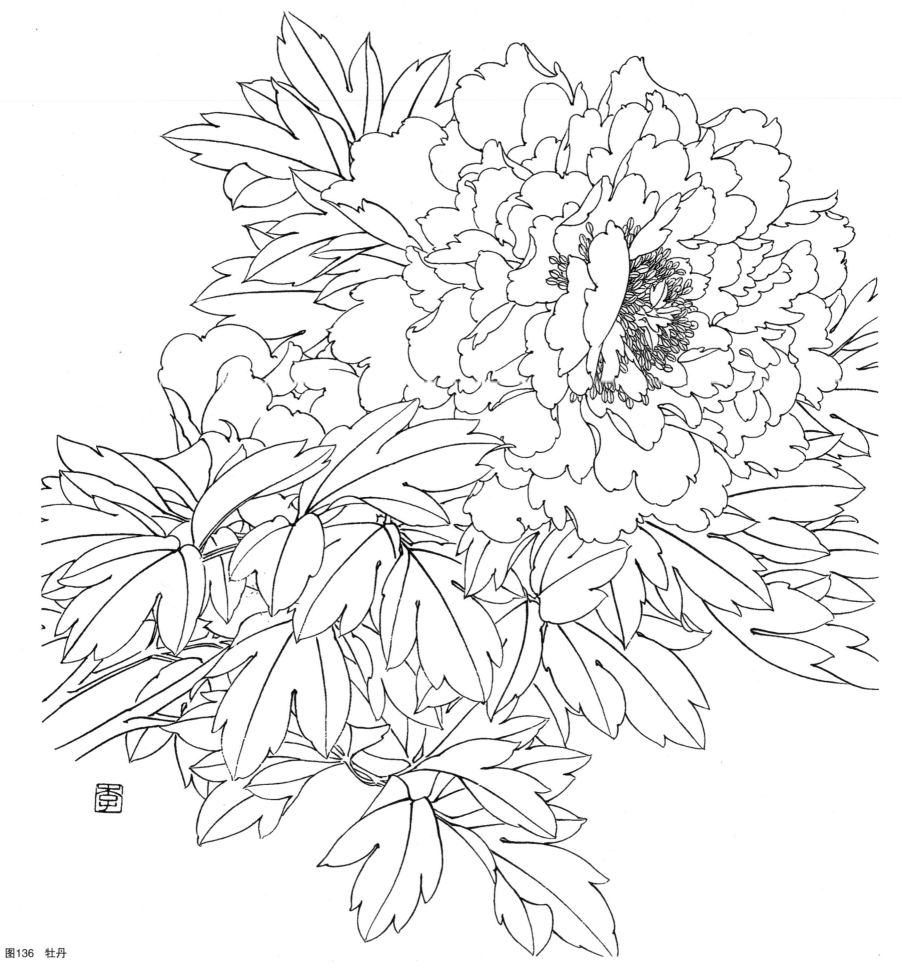

图136　牡丹

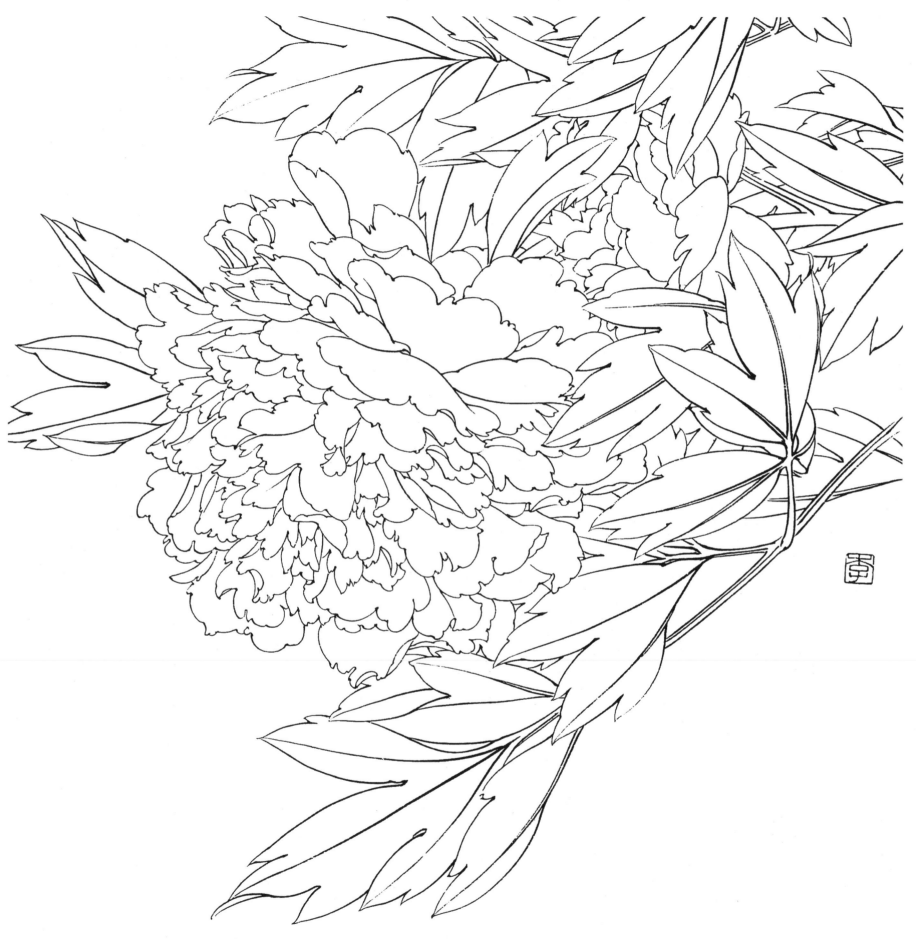

图137　牡丹

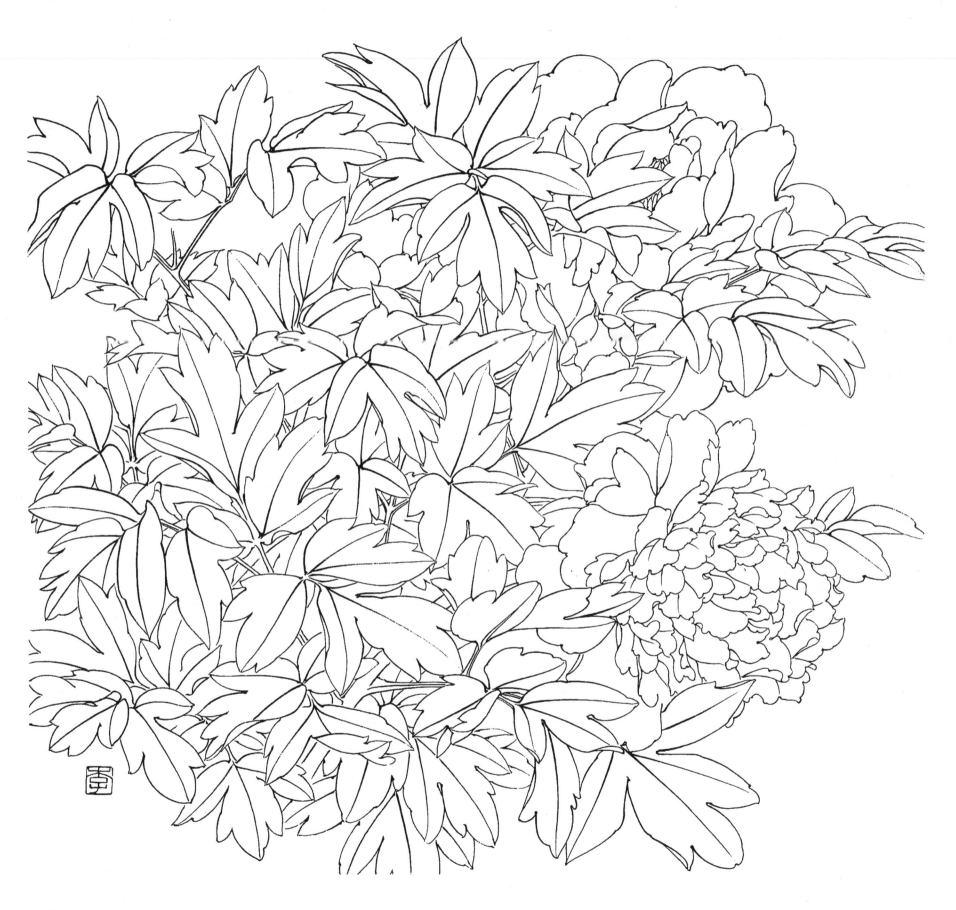

图138 牡丹

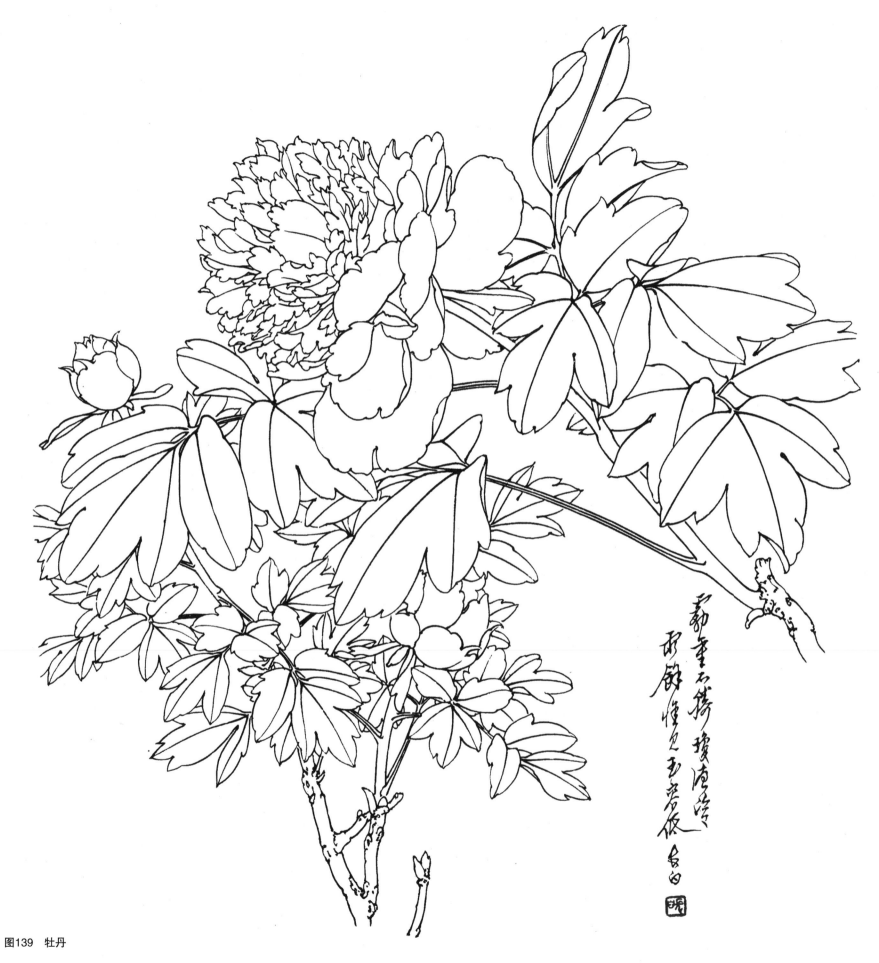

图139　牡丹

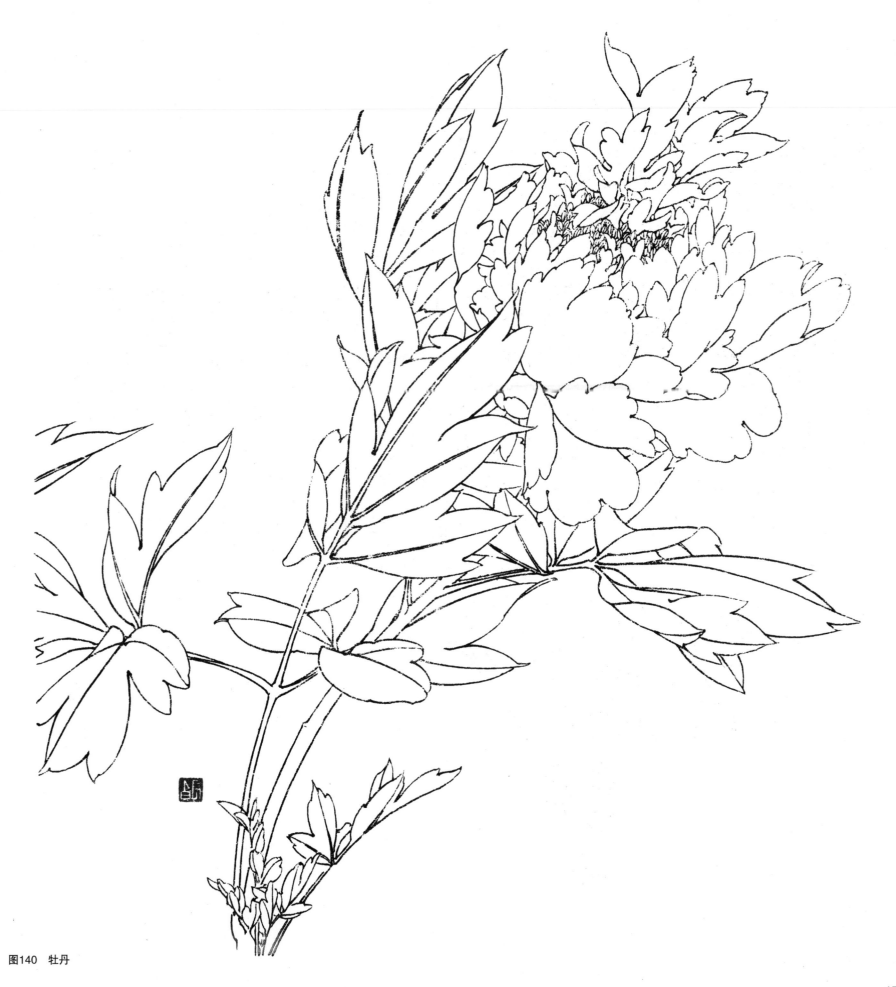

图140 牡丹

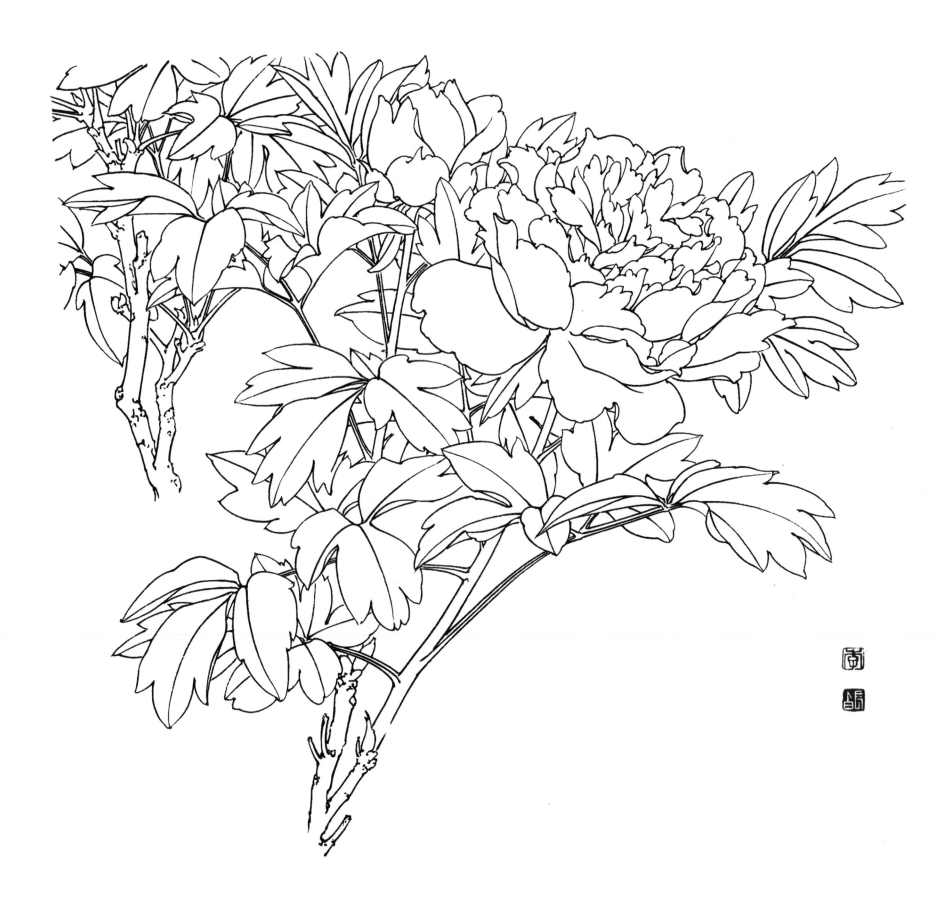

图141　牡丹

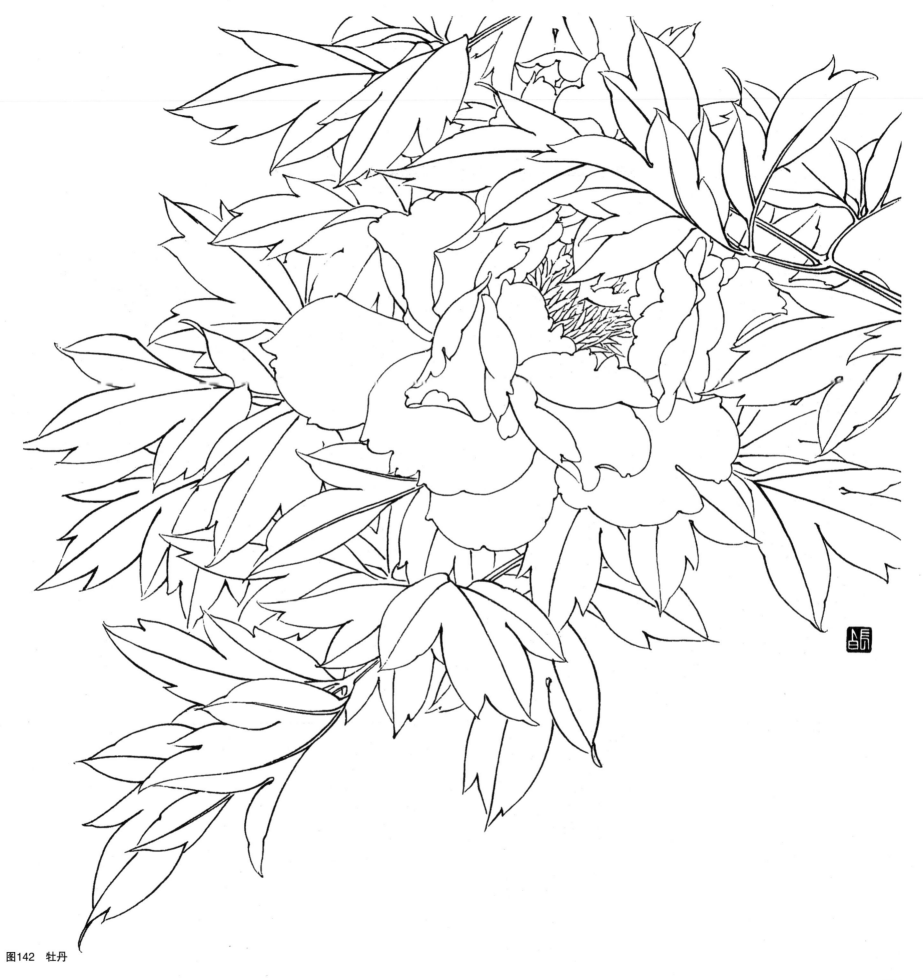

图142　牡丹

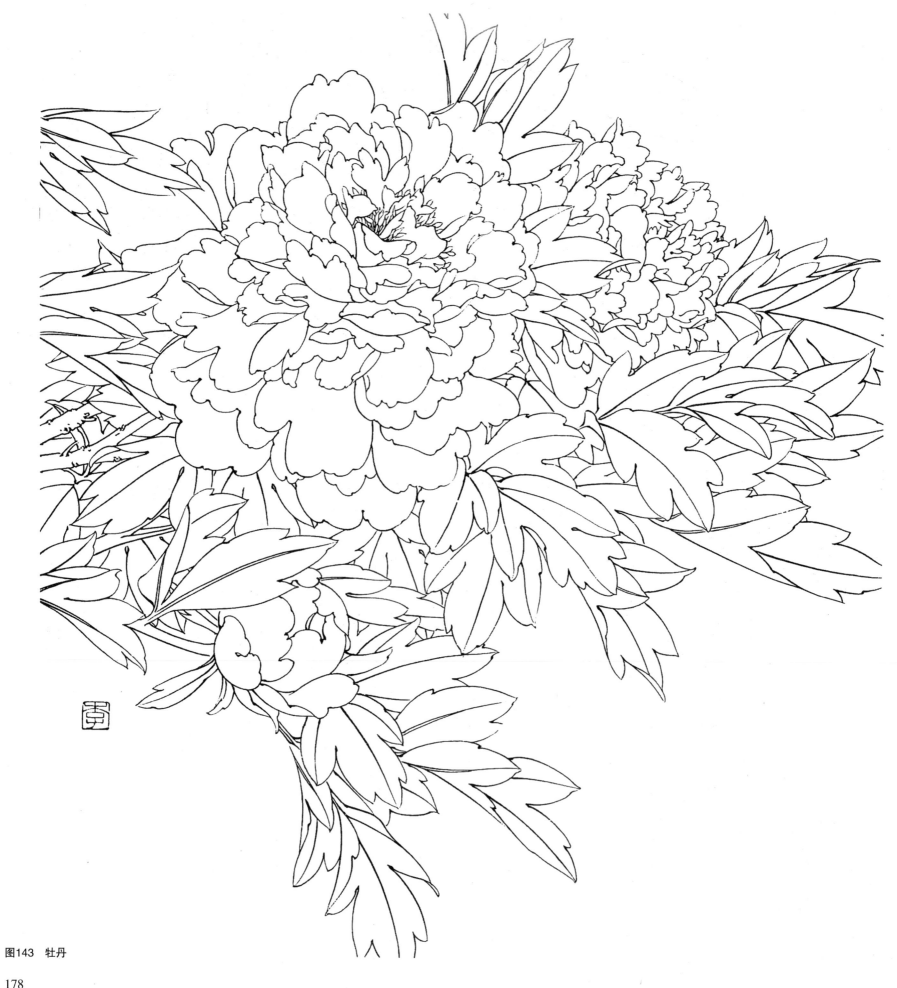

图143 牡丹

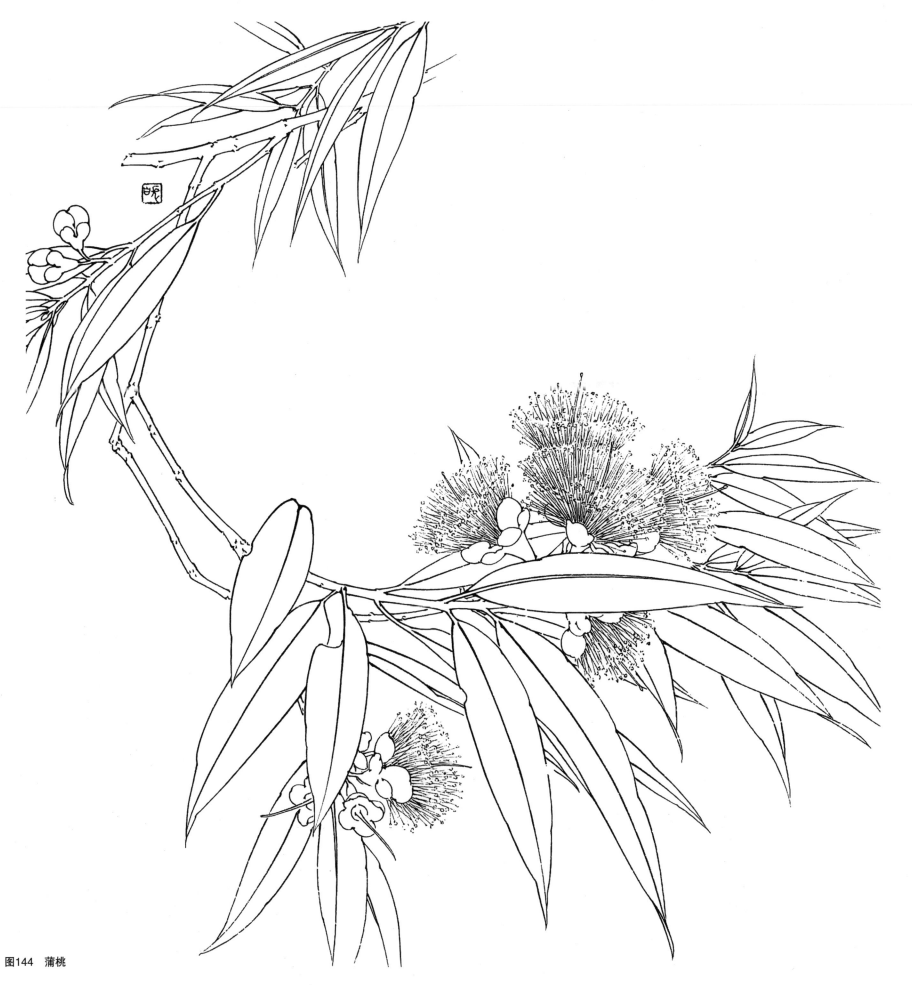

图144 蒲桃

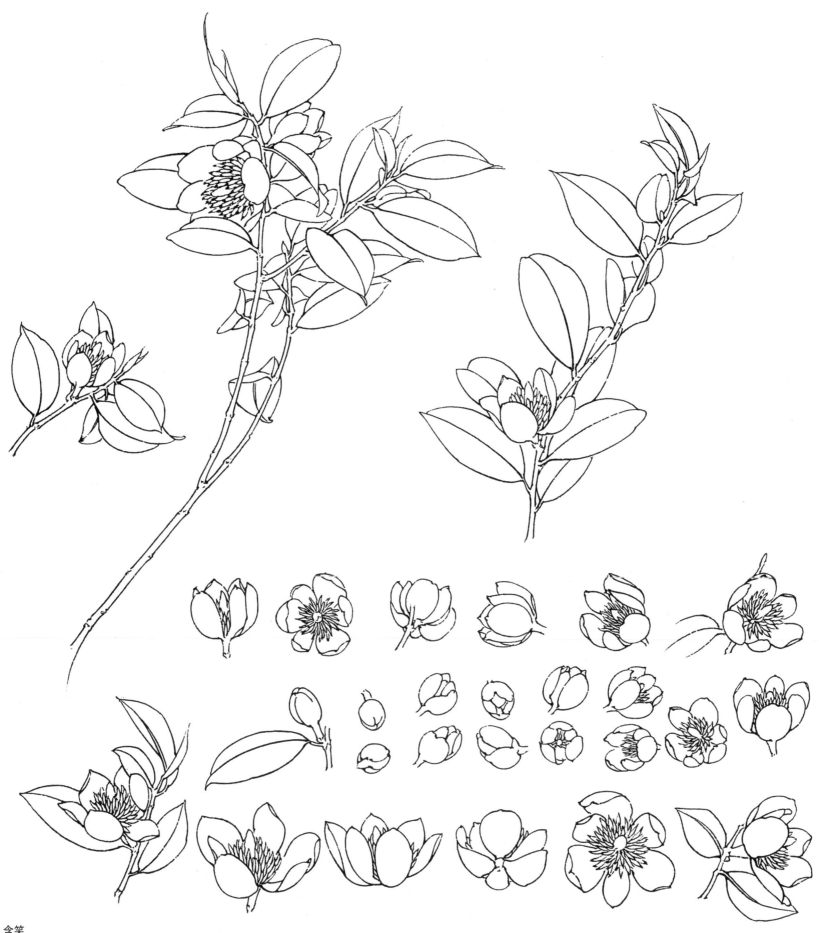

图145　含笑

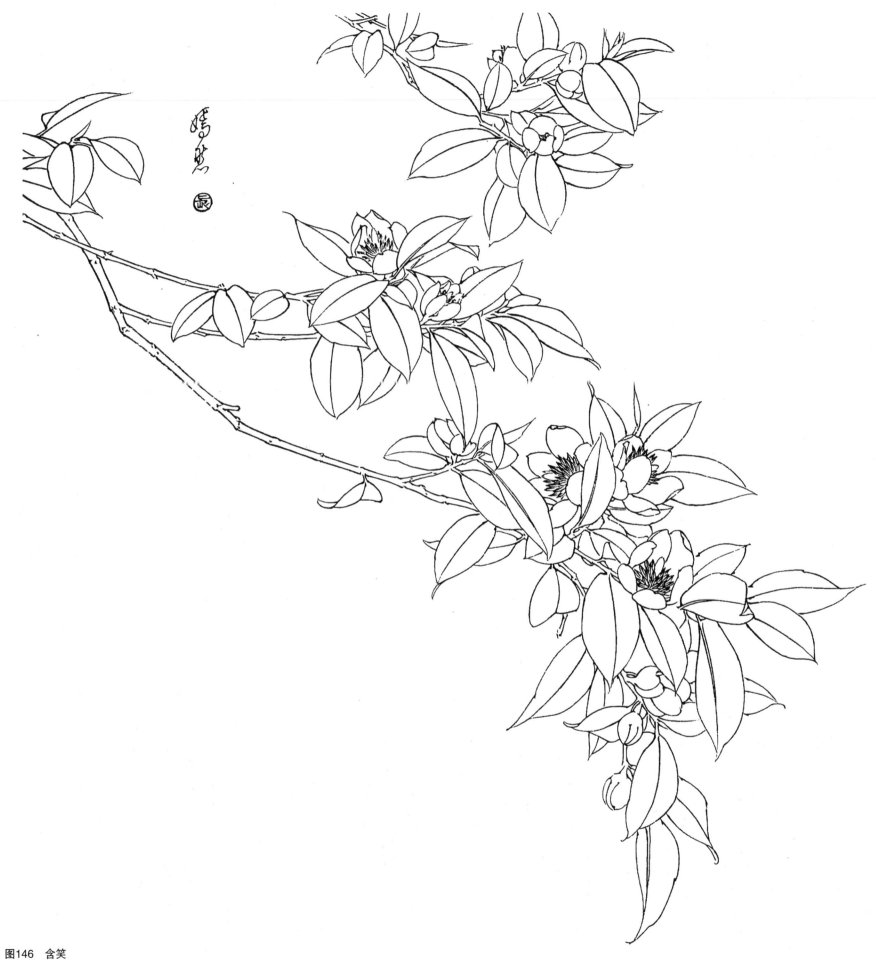

图146 含笑

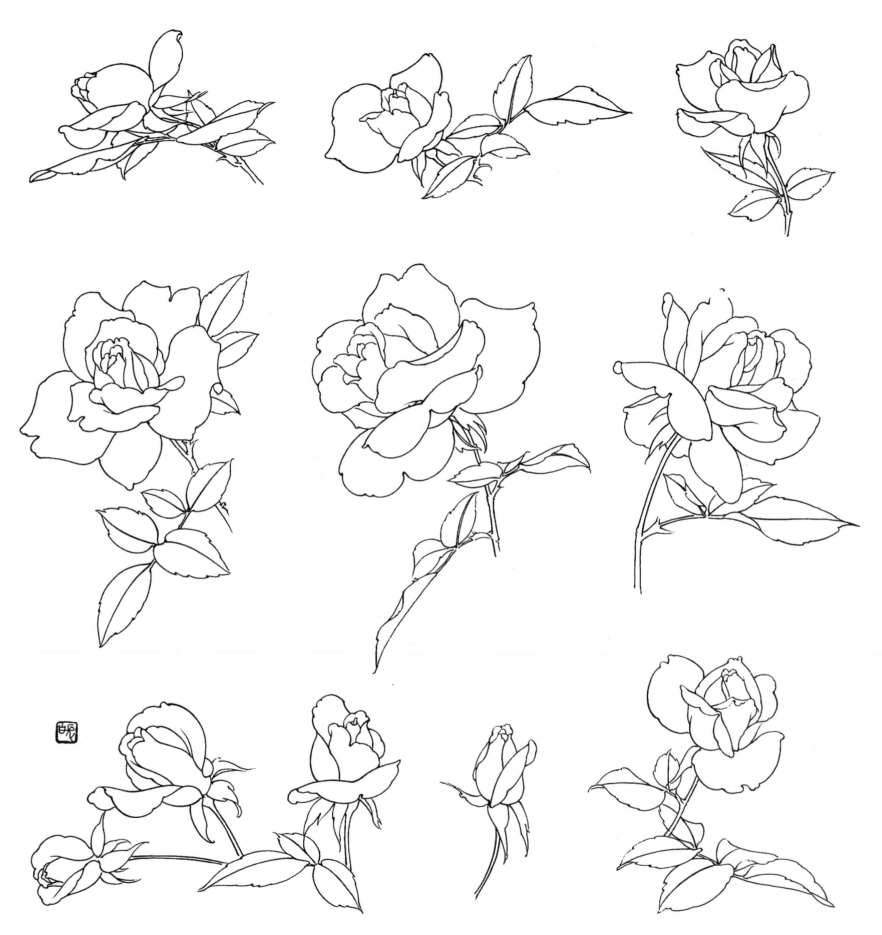

图147 月季

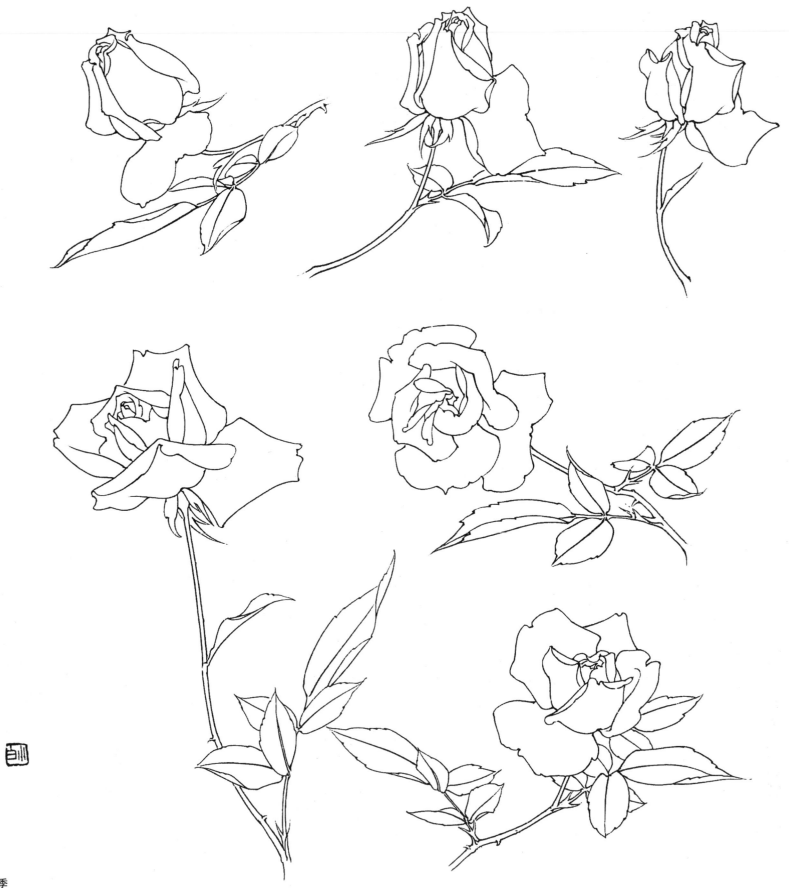

图148　月季

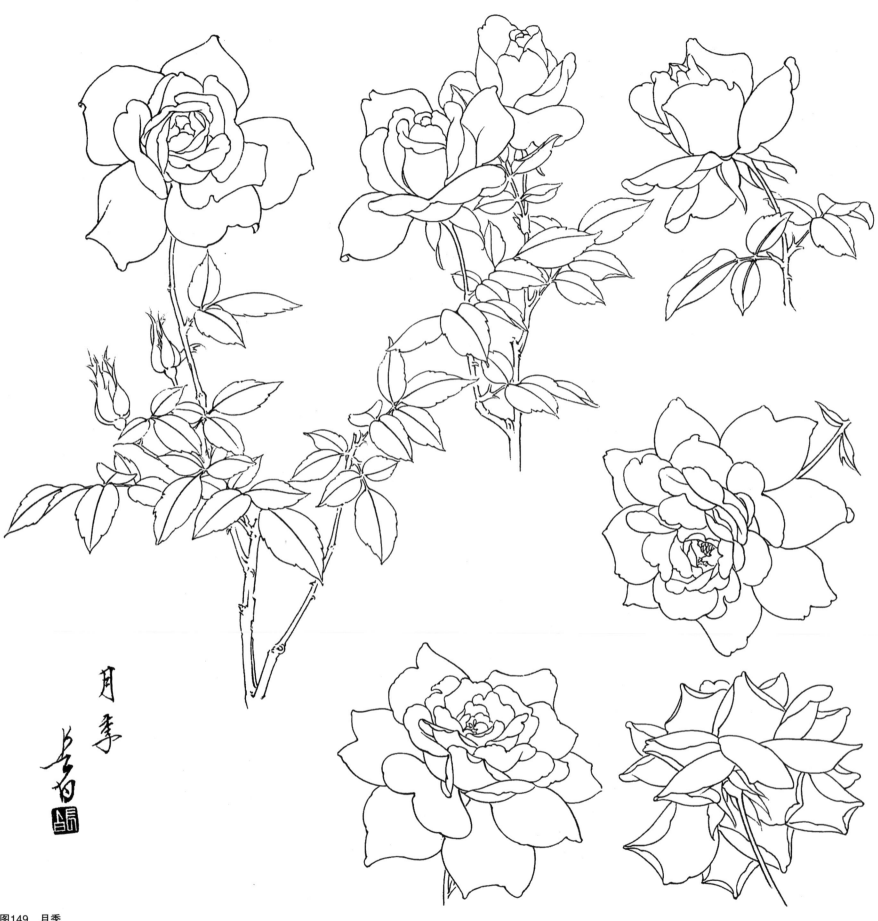

图149　月季

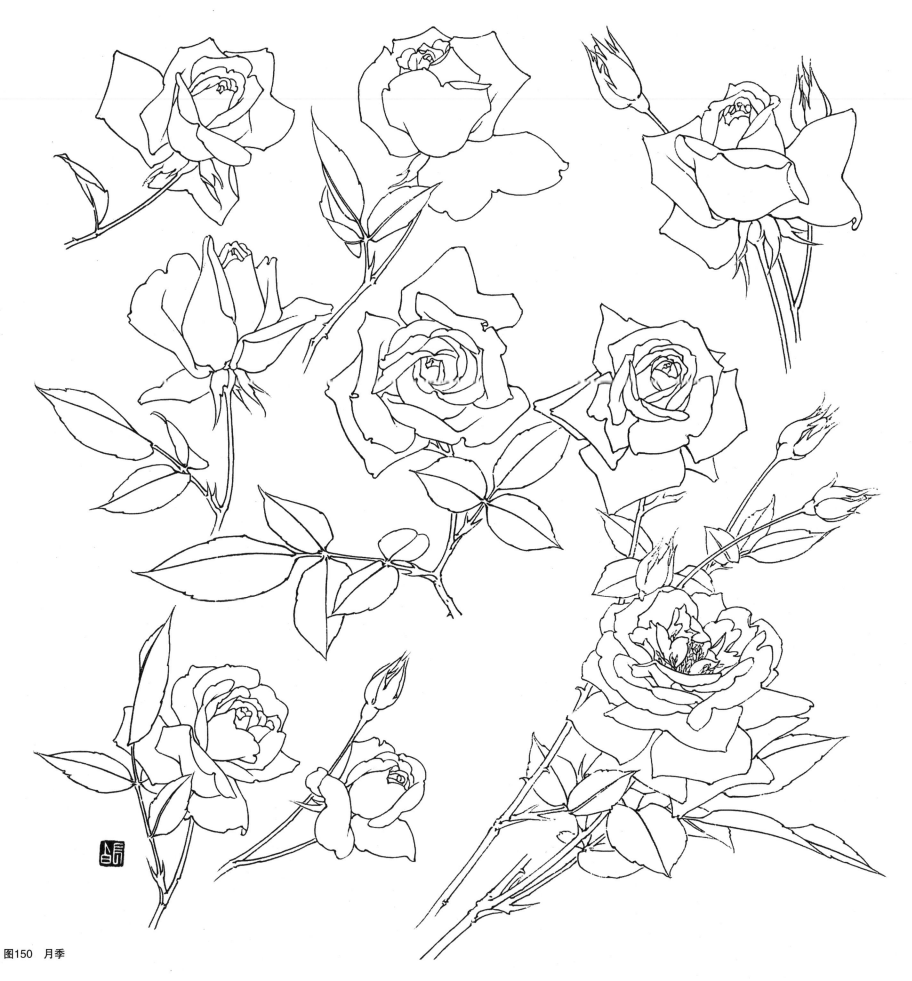

图150　月季

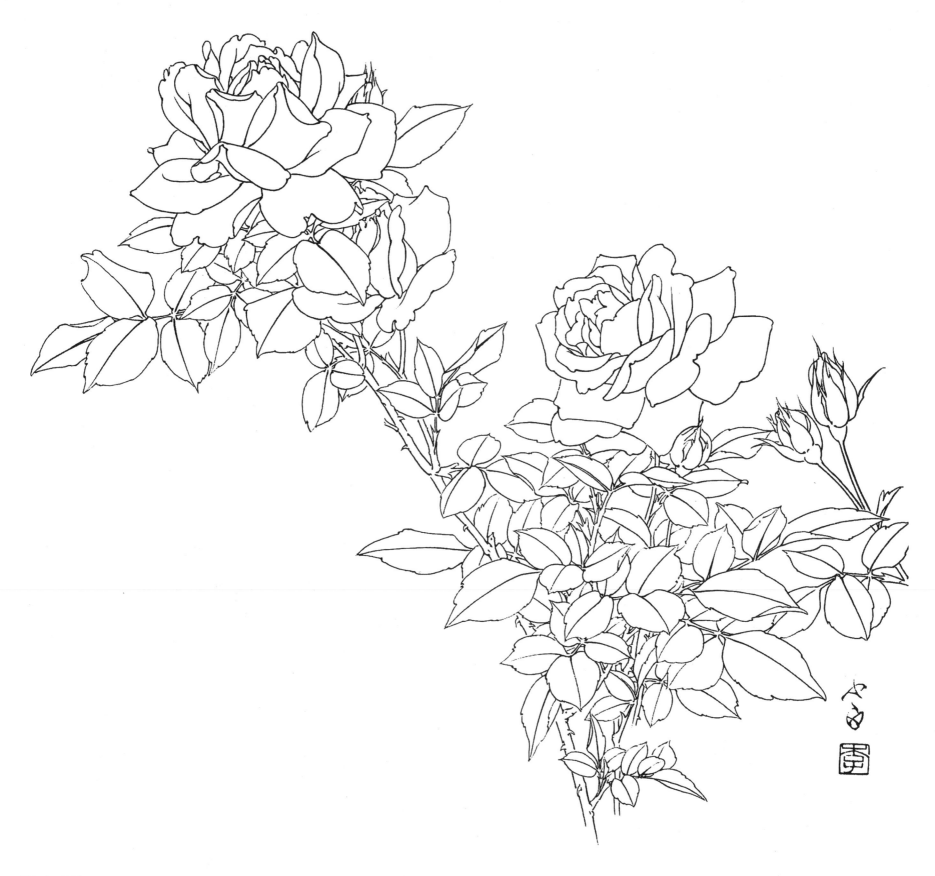

图151　月季

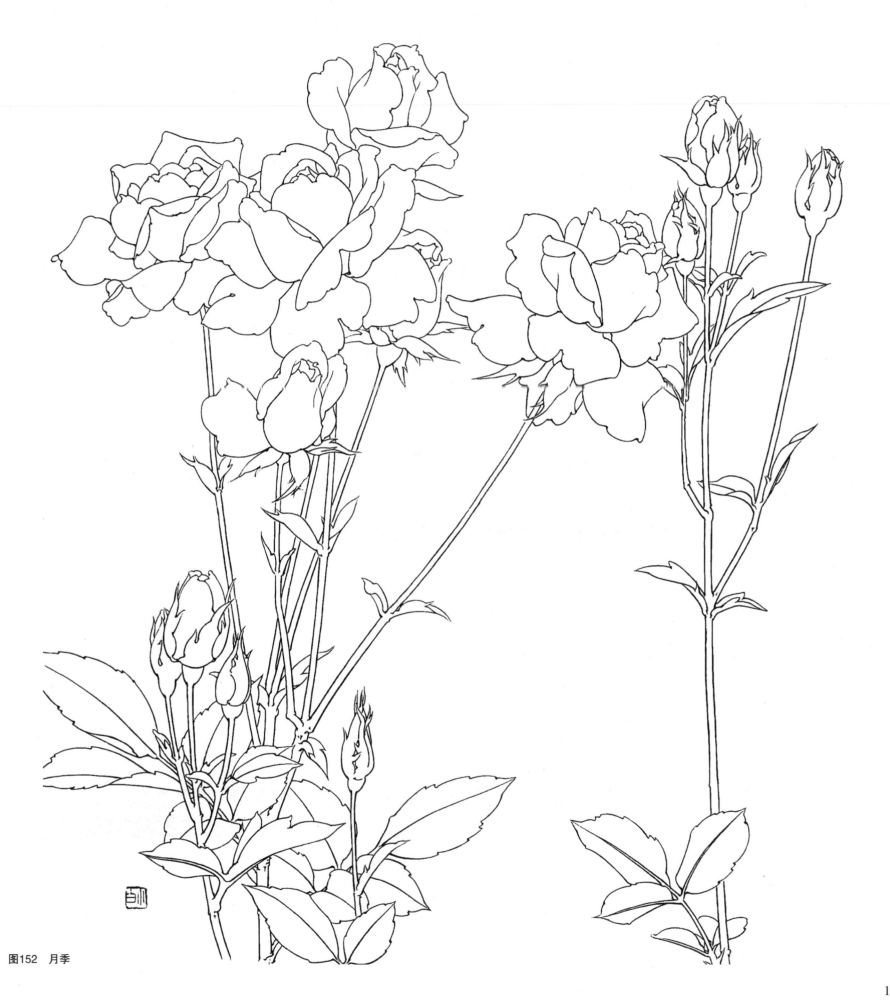

图152　月季

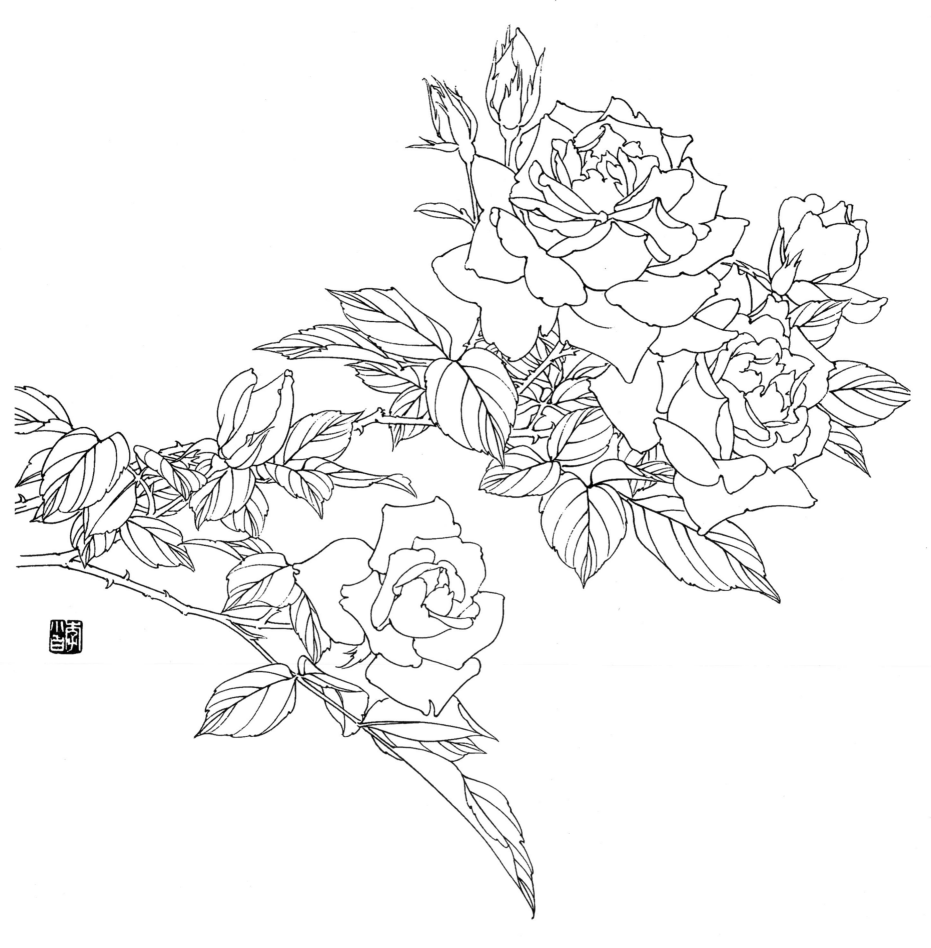

图153 月季

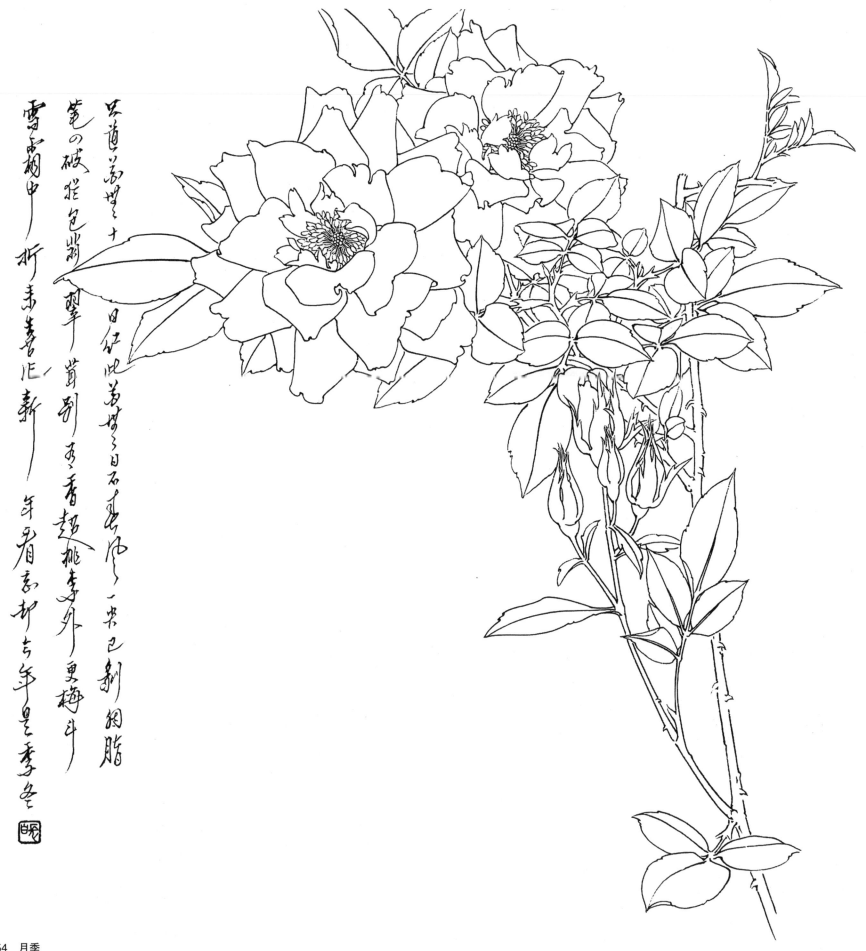

其色菊藥亡十日红此萬紫多日石春风一来已到胭脂
笔の破绽包嫩翠萼别有香超桃李外更梅斗
雪霜桐中折素善化新年年看孝柳吉年皇季冬

图154 月季

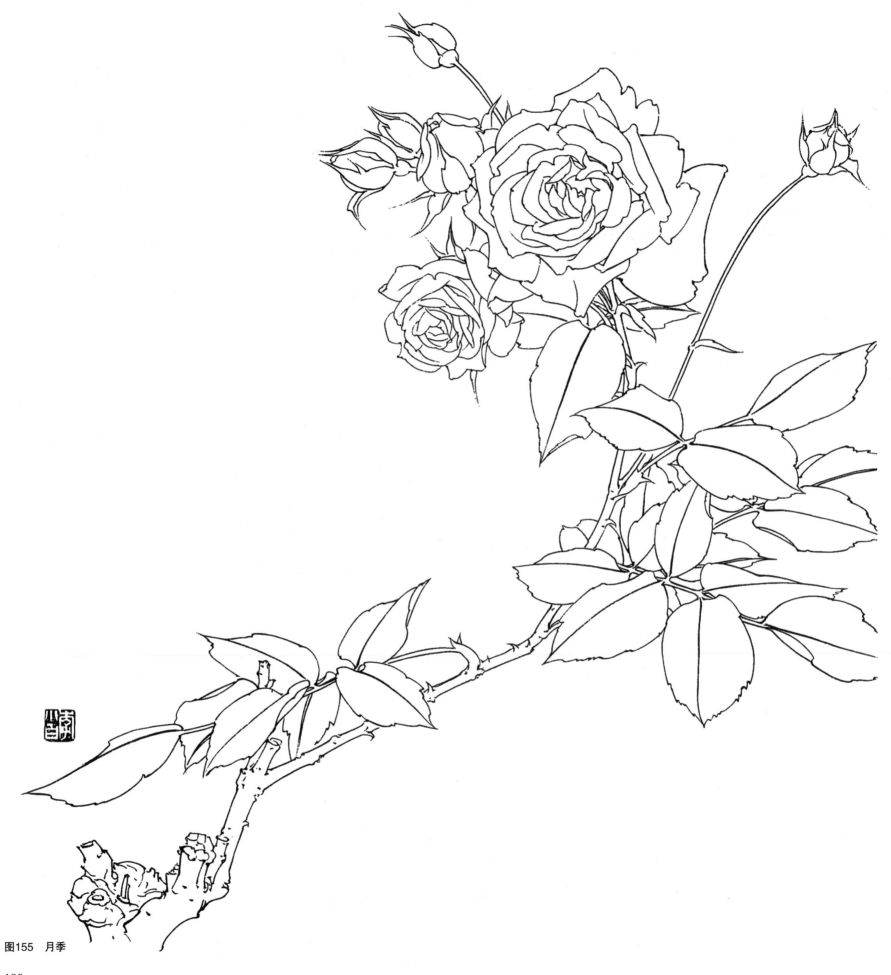

图155　月季

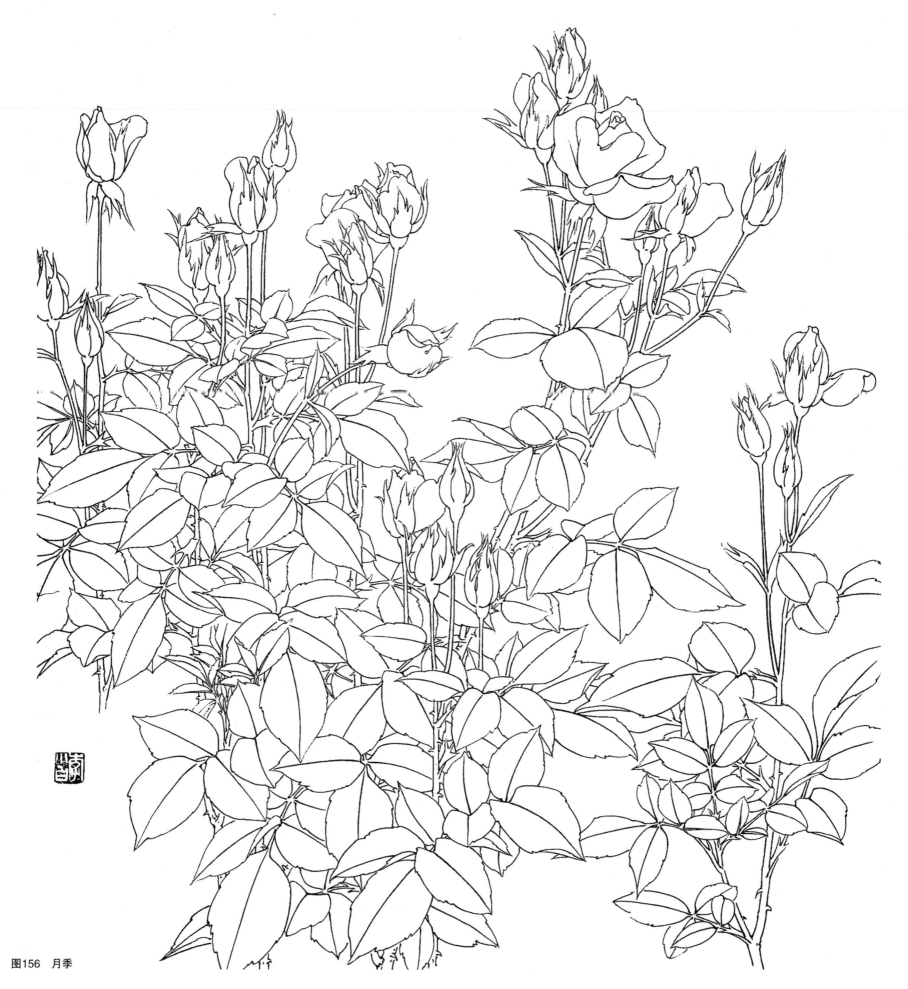

图156　月季

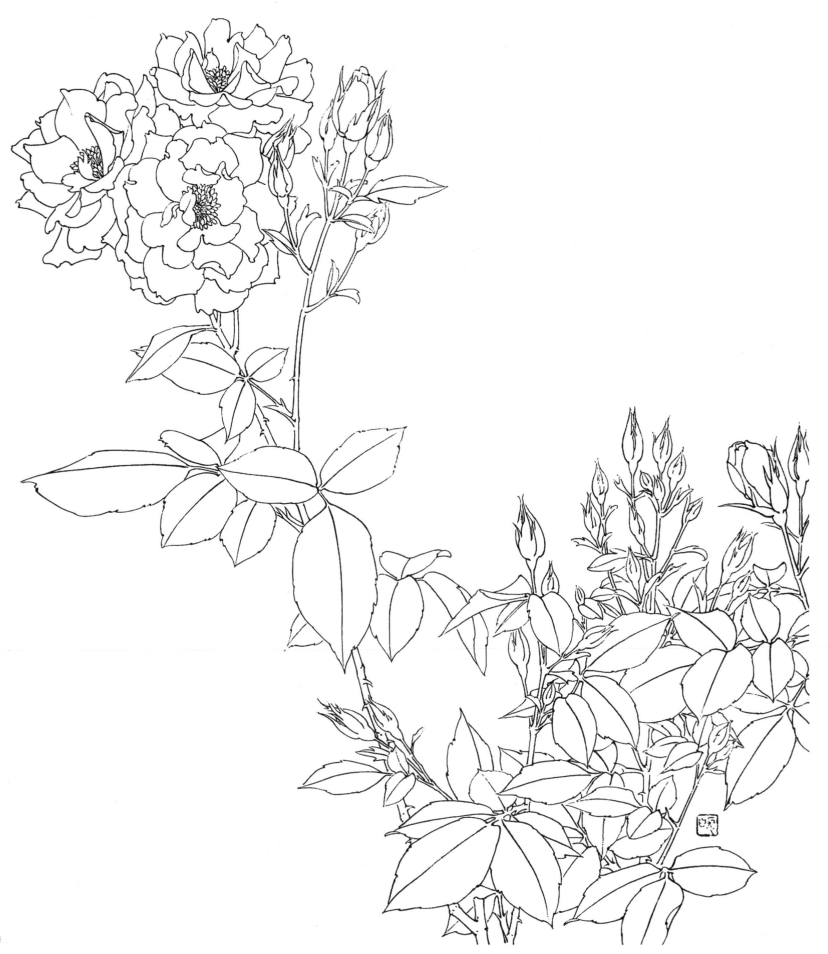

图157 月季

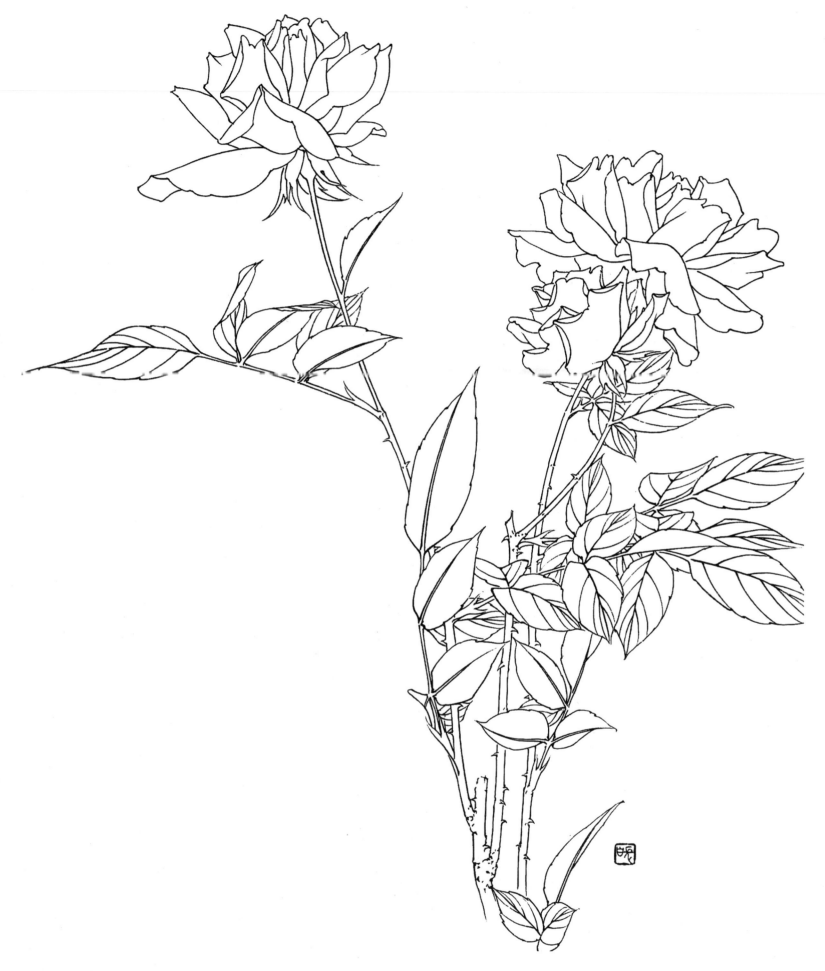

图158　月季

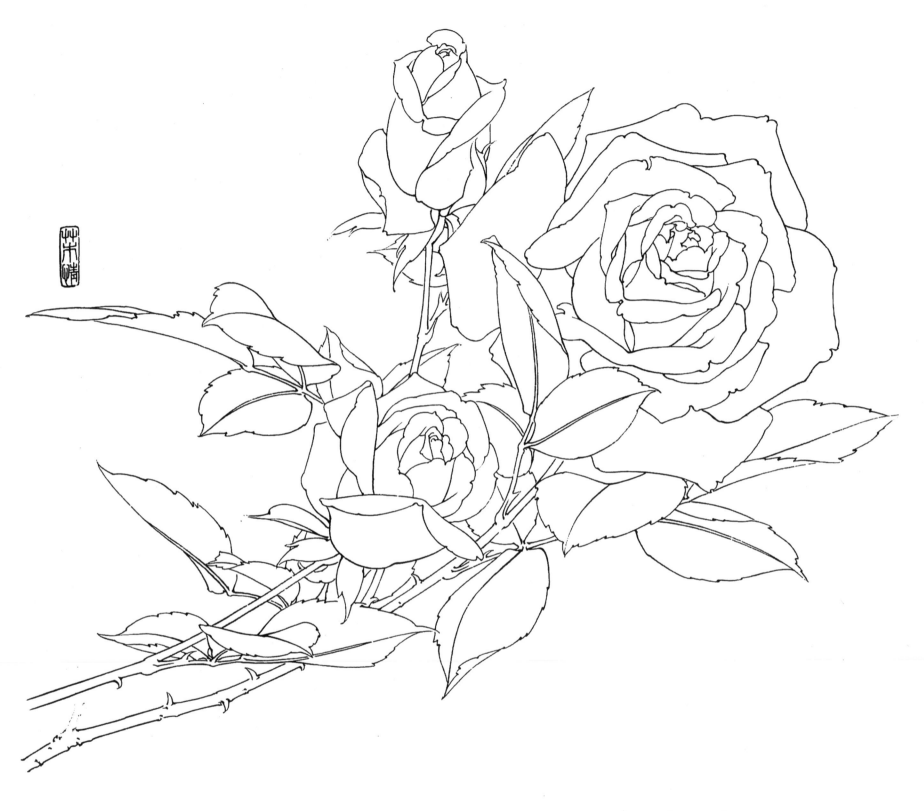

图159　月季

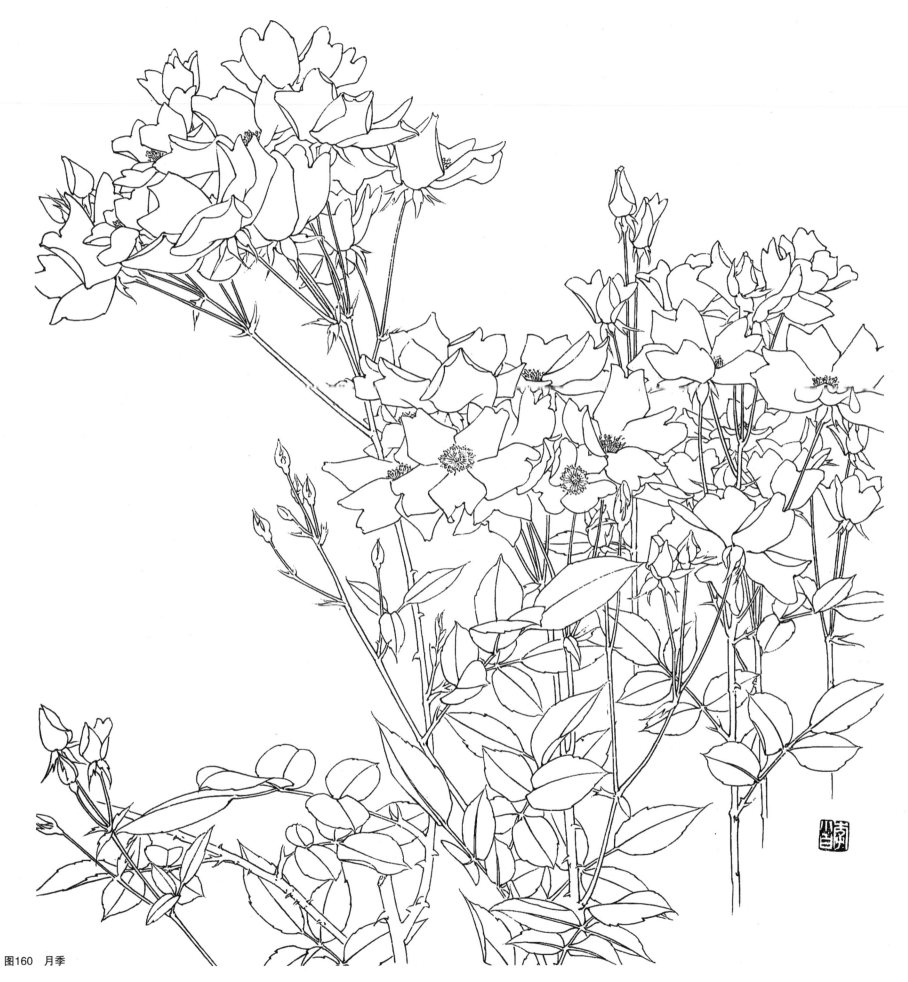

图160　月季

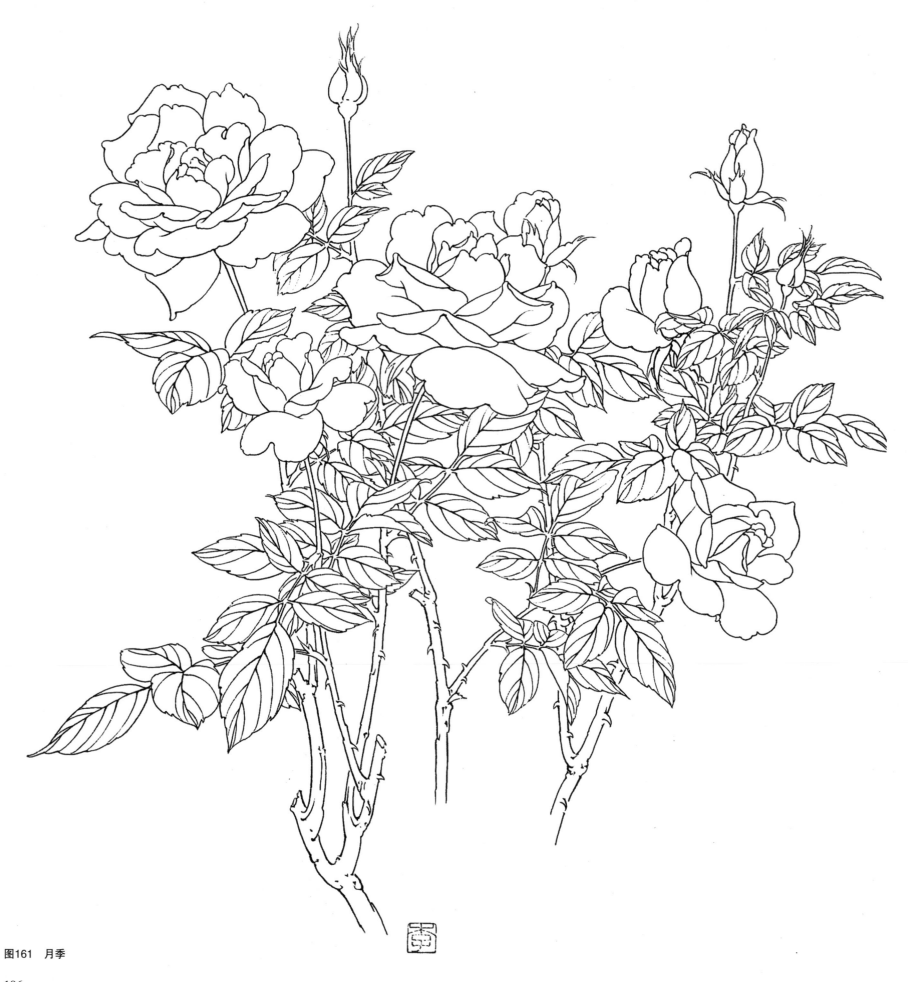

图161 月季

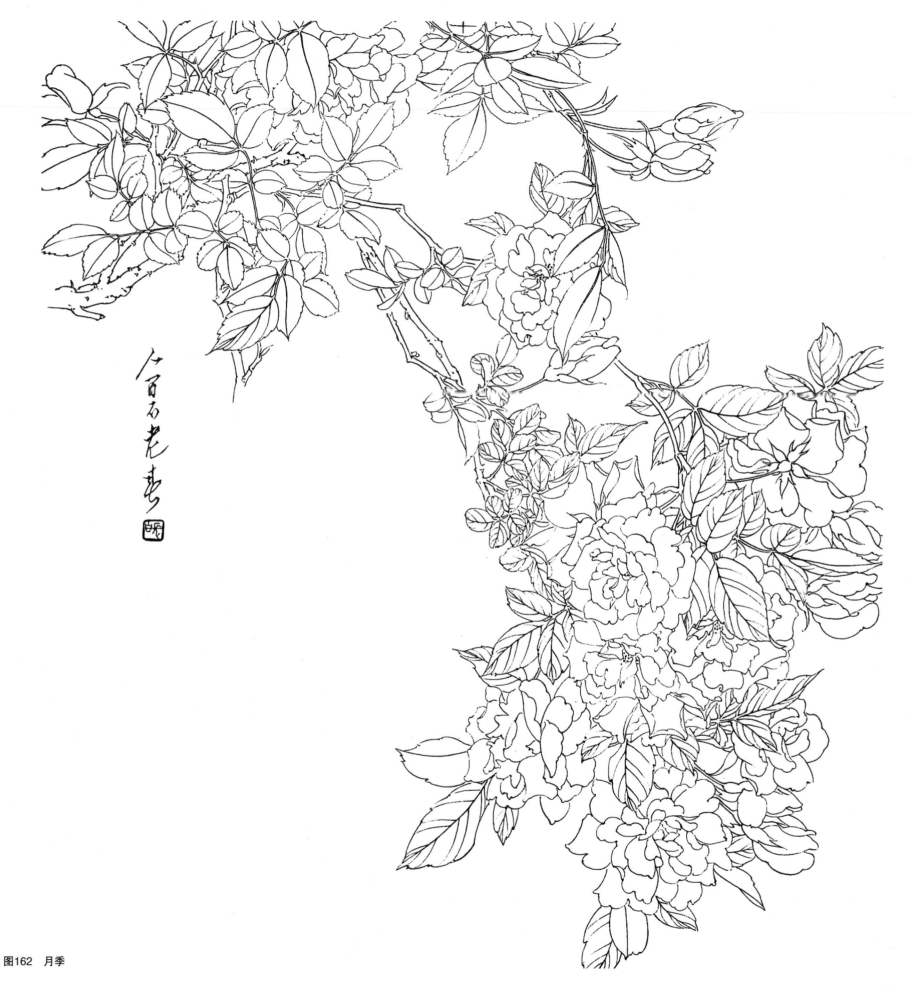

图162　月季

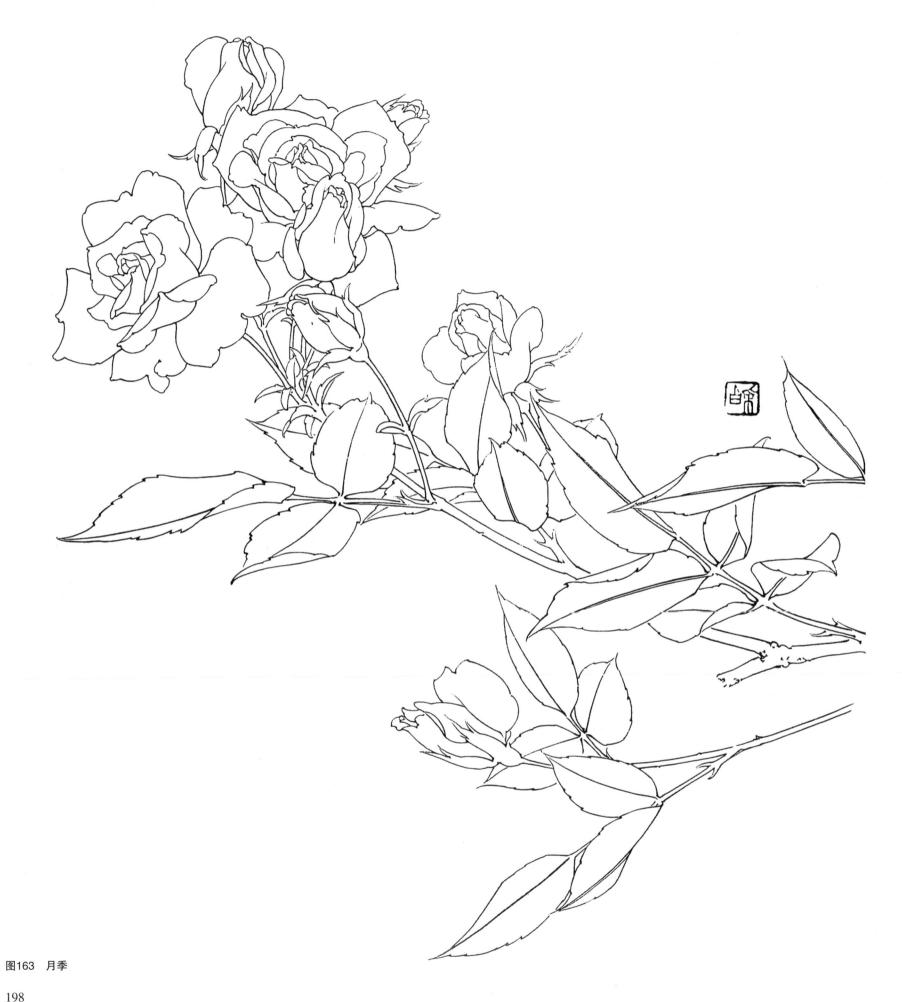

图163　月季

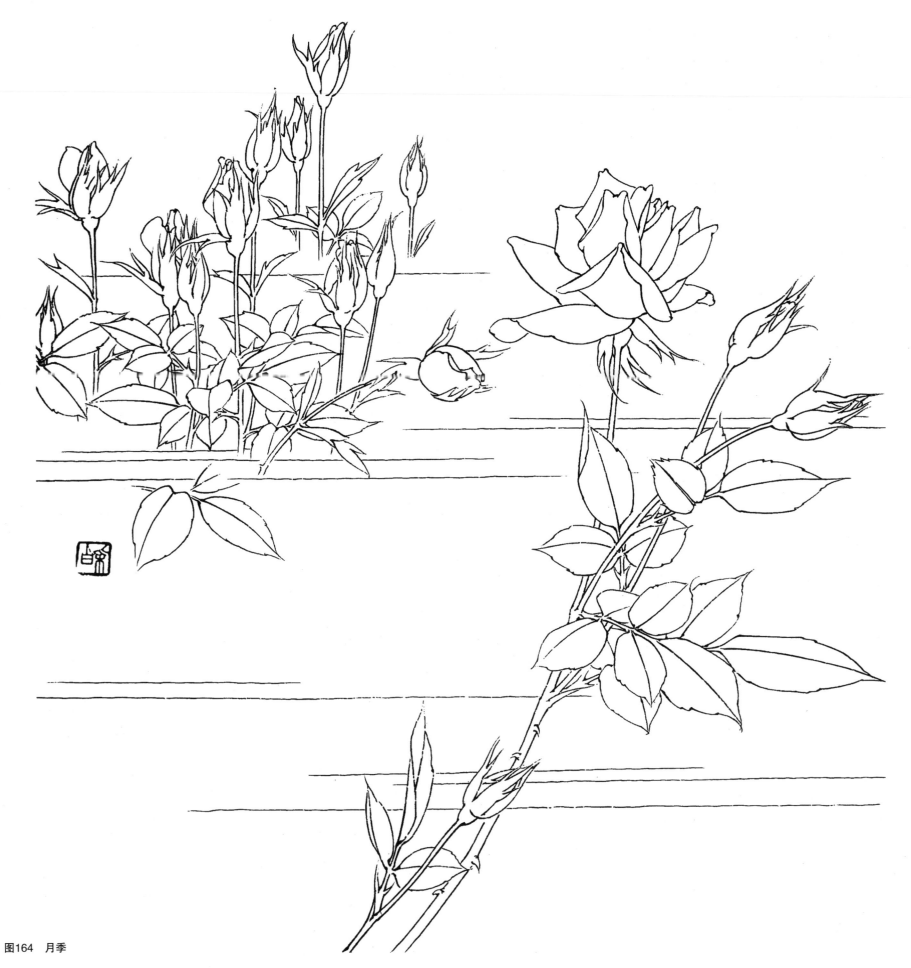

图164　月季

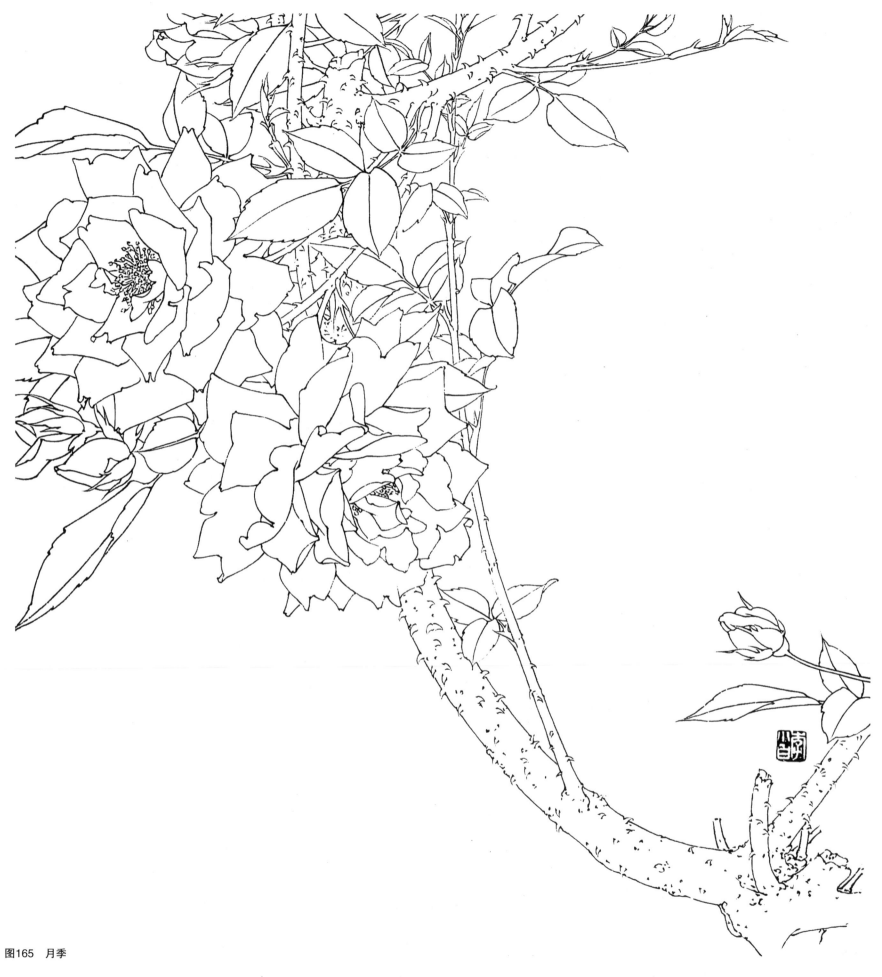

图165　月季

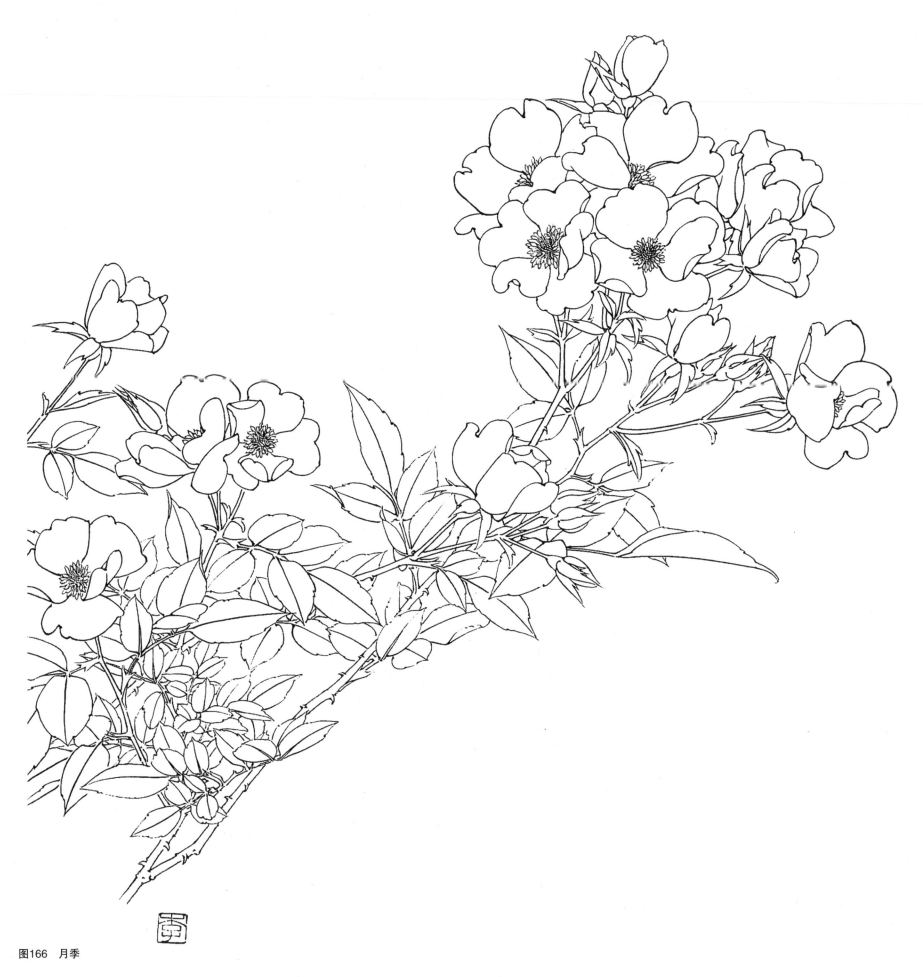

图166　月季

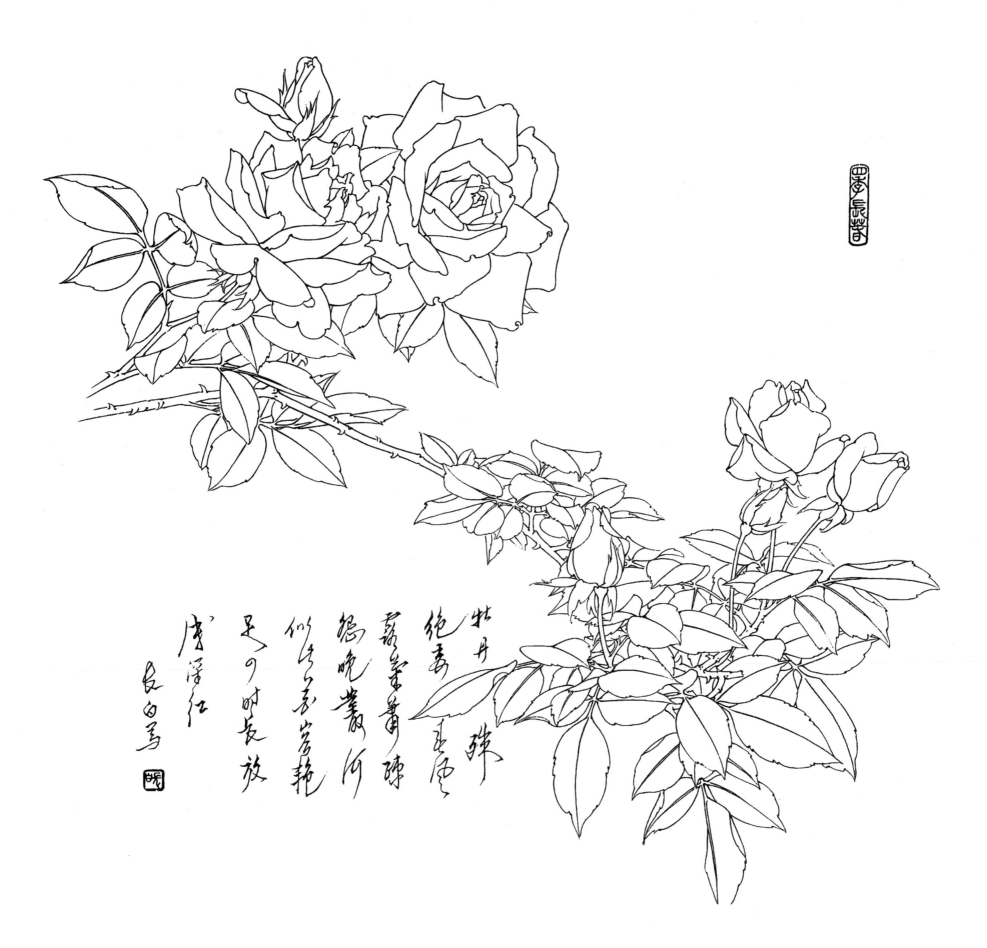

牡丹绝姿蔷薇竞妍绿晚丛河似手春岁华艳足夕时长放
庚译红 长白写

图167 月季

202